# 唐吉訶德的煙斗

## 音樂與藝術隨筆

認識大陸作家系列

賈曉偉／著

# 古典音樂的母體，鄉愁

　　本雅明在思想札記《單向街》裏有篇〈天文館〉的短文這樣寫道：「如果一個人必須單腳站在地上用最簡潔的語言陳述古代人的信條，這句話只能是：從宇宙力量而生的人才能擁有地球。」鄧南遮也說過類似的意思：只有在巨大的未知中人才有生活。「宇宙力量」與「巨大的未知」，說的無非是我們當下的、物質的「這個生活」之外還籠罩著一層神秘色彩的屬於精神的「那個生活」。儘管維特根斯坦等哲學家堅信「無物隱藏」，沒有此地之外的「那個生活」，但傾聽音樂的人還是從非物質的聲音裏多少感知過那麼一重生活，也許是和諧，也許是浪漫，或是經過精心裝扮的記憶。真正癡迷音樂的人可以由城市、鄉村的外在構成發現音樂模型。音樂接近愛樂者頭腦中時空交叉構成的一幅隱形圖案——宇宙圖景。巴赫、貝多芬等諸多音樂家之所以難被解說與闡釋窮盡，在於他們就是「未知」那個世界在具體音樂寫作中得以「現實」呈現的人。

　　尼采反對華格納，把抵押給基督教母體的華格納說成「馴服者」——一個把「酒神」拍賣給過時文化廢墟的人。熱愛音樂的尼采發現，音樂泊落到舊的精神母體裏就進入了被基督教誘騙的隊伍。他說，基督教是弱者誘惑強者的武器。渴求生命力陶醉、勃發

的尼采不喜歡任何宗教題材的音樂作品。但不能迴避的是，基督教一直是西方古典音樂產生與發展的基礎，至少是諸多基礎中最大的一部分。尼采呼喚新的創造力，強力阻斷文化血脈的延伸與繼承。他以及此後諸多思想家、藝術家動搖事物的神性根基，自然，古典音樂在20世紀毀滅性的變化中崩潰。這是人們離開家園的漫長流亡，另一番亞當與天父之間的告別。

我們當今生活在一個消費生活作為基本事實的時代，行走於精神意義幾乎被資本與科技的運動鏤空的轉折地帶。關於人類自身的演化，本雅明在〈天文館〉的後半段寫道：「古人同宇宙的神交與今天的方式完全不同，他們在凝神靜思中獲得驚喜。通過此種獨特的經驗，古人瞭解到什麼離我們最近，什麼離我們最遠，二者相對並存並缺一不可。把這樣的體驗看作不重要和可以忽略，或看作僅僅是詩人們面對星空的狂喜，是現代人所犯的一個很危險的錯誤。事實並非如此。這種對宏大宇宙的神秘感覺不斷撞擊著我們，任何民族與任何一代人都逃脫不開，這點通過上一次的戰爭表現得再清楚不過……科技不再是控制自然的手段，它體現了人與自然的關係的改變。人作為一個物種幾千年前完成了自身的進化，而人類作為一個物種則剛剛開始。」

人大概從被拋入大地那一刻就開始了鄉愁。音樂所代表的文化是一個精神母體，寄寓於此，傾聽者能由無限與和諧觀照自身。但現代生活無疑扯碎並解構這一母體。傾聽者作為對這一精神存在深感慰藉的人，成了時代商業潮中的不合時宜者，一個依舊在舊日神殿中執意不去的人。他們是現代鄉愁中的哀悼者，而現代化的用意則是讓人成為無所畏懼的荒蠻者。

布魯姆《西方正典》一書的最後一章〈哀傷的結語〉中，對傳統文學經典在當代「非理性的娛樂」下失寵大感失望，認為閱讀正漸漸成為少數人擴大自己「孤獨生存」空間的生活。傾聽古典音樂也是如此。那些二十年前對古典音樂癡迷的人，今天有多少時間從容地在聲音裏感受暖意並找到慰藉呢？古典音樂已被時代的咒語罰中，傾聽者的隊伍會更加寥落。若干年前對古爾德、席夫解釋的巴赫爭執哪個版本更有味的人，為古爾德年輕與暮年的兩個平均律而感喟的愛樂者，而今又走在何方呢？

一位大思想家預言：今天的社會是商業社會，人是社會關係的總和。他講到異化，暗示資本的強力統治，讓人、人心、精神母體乃至鄉愁都成為商品。我們生活在這一不幸的預言裏。但傾聽音樂無疑是從這一預言裏走出的姿勢，是甘心成為精神遺民的選擇。大段的傾聽時間，聽者消隱在沒有實在交易的虛空裏，用本雅明的話說，是與神靈交往的完成。

傾聽的價值在於強化人與精神母體的不可分割性。古典音樂為傾聽者復原一個彌足珍貴的世界。傾聽者以舊有的恒定姿式破除時代咒語，在於他們相信時代的面容不是惟一可靠的面容。時代快而且忙，人們來不及與故鄉告別，就匆匆換裝進入茫茫煙塵。只有站在故土上執意不去的人，知道了大地與宇宙空間的雙重沉重。

# 目錄

第一篇　音樂

# 巴赫與水結晶

　　日本人江本勝出版過一部名叫《水知道答案》的消費文化讀本，受到世界範圍的白領歡迎，已推出了若干續集。江本勝是醫學博士，20世紀90年代起熱衷高速攝影，從冷凍室的微觀水珠，攝取世界投身在其間的影子。在他看來，水有記憶與神秘的傾聽能力，聽時下流行的重金屬搖滾樂，水珠的結晶圖像會意外地紊亂不堪；聽到巴赫的古典音樂，則結出相互聯結的完美形狀，呈現超級對稱圖案。他說，讓人稱奇的是，水聽到人的不同話語也有敏銳反應，讚美與祝福的話語讓水珠笑顏逐開，人的髒話與惡言讓其無比難堪，圖像是嘔吐的魔鬼樣子。江本勝緬懷萬物在其原初位置的工業化之前的世界。那時水珠未被驚擾、分裂，水是水自己，沒被蓄積、過濾與消毒。水珠的結晶圖像也因此和諧有序，有古典音樂的形貌。

　　這的確是作者的一番渴望，藉以指責科技與資本雙頭猛禽犯下了讓萬物萬劫不復的罪行。江本勝說，我們今天的世界，處於宇宙形成之前的無序、焦灼狀態，一切都在走向分裂；佔有人體重量一半以上的水，在當代文明主導的環境裏出了問題，以水觀物觀人，盡可知天下境況。

　　且不管江本勝高速攝影的技術如何，以及他的勸告，古典音樂能治療疾病，卻是不爭的事實。據有關資料統計，巴赫與莫札特的音樂有治療效果，勝過精神藥物。一張講述加拿大鋼琴家古爾德的

影碟裏有這麼一個故事：一位幾乎癱瘓的歐洲婦女，某天聽到了古爾德彈奏的巴赫《平均律》，身體有了奇特感應，後來病徵減輕，竟在聽唱片中一天天康復了。面對鏡頭，她傳誦人子一樣訴說巴赫音樂的神奇，稱不管個人命運如何詭異，好的音樂是終極啟示，好的琴師，可以帶來身心的修復與拯救。

　　巴赫的音樂裏有個決定論的上帝（與當下世界風行的偶然論、隨機論正好相反，巴赫的神恩論對抗商業社會的達爾文主義及叢林規則），這個上帝是調性，也是江本勝從水晶體裏攝取與音樂呼應的完美圖像的前提。聽巴赫音樂，讓人覺得內心穩妥，腳下的大地充滿安定感，彷彿萬物默默停留其位，連自己居住的房屋也變得非同凡響，如同一個處於憧憬與期待中的人。對巴赫而言，他的每座音樂建築，都以局部與整體嚴密的呼應作為準則——每個點、每條線都向上發展，與高處隱秘不現的上帝高度統一。這是巴赫心中的世界，萬物表現為這個上帝的局部，事物借助於整體顯現自己，彌漫詩意。

　　沒有什麼形式，能比教堂的結構更能說明巴赫的音樂特徵。每一道拱門、過廊、拱門上的曲線與雕刻，以及空間的轉折，無不指向尖頂。但我們置身的技術時代，也就是今天，建築已經沒有了統一者——那根指向高處中軸的支撐了。現代建築是漫溢，體育場式的，是力學與建築材料的結合，充滿商業與實用氣息，自然不可能有深刻的生命哲學與神學意蘊。現代音樂也情同此理，那根原本向宇宙汲引力量的中軸彎曲與變形了，隸屬大地，與天空無關。商業與科技解構了生命的靈性，驅使眾生，人與地上的一切與上界的關係被斬斷，得到的是唯物主義一方的解釋。

江本勝寫道，水珠聽巴赫時的樣子，是所有結晶體中最美的；聽莫札特、蕭邦、柴可夫斯基的音樂，也有類似反射。作者說，人體這麼一個由水組成的系統，是對大宇宙系統的反射。人們身心系統的紊亂，與大腦中的意識系統與宇宙感知能力趨弱有關。依次類推，當代人對美的感受力大打折扣，美與不美對人而言不再是美學與道德問題，轉換成了消費的一極。

托爾斯泰到了晚年，強烈反對現代音樂，對貝多芬也表達不屑。在一系列關於「天國」的文字中，托爾斯泰抨擊現代藝術與沒有敬畏感的現代生活。他說，人類在未來將陷入荒蠻境地，自救的方法不是向前行，而是往回退。這種被學者總結出的「托爾斯泰主義」，倡導人們過農耕的簡樸生活，以「天國」作為生命的尋求。這一主義並非自托爾斯泰始，早期的歐洲大思想家、藝術家都有論述。先知們預言了商業社會對人的無情腐蝕，被金錢動搖的萬物根性。一個看似豐盈的現代物質世界，正加速進入荒寂狀態。

史特拉汶斯基晚年時自比巴赫，以詩人艾略特為例，稱自己與艾略特一樣，是修補古典舊船的人。他說，他的現代藝術實踐是與古典世界的統一，只是表面有些奇異。晚年的史特拉汶斯基，渴望自己能與巴赫成為硬幣古典與現代的兩面，甚至應當不分彼此。

江本勝在書的後記中說，宇宙中的一切都有相似性，像一個巨大的曼陀羅。水來到地球，是以回歸宇宙為目的的旅程中的一段，所有的水都要重返宇宙，與每個生命個體一樣。這裏面隱含神秘主義循環論的意思，儘管沒有直說。但他期望混沌、焦灼的世界會變得多少好一些。的確，萬物皆流，人是大地過客，自封的主人，到了生命交還上帝之日，也許上帝會索要最初給予時的樣子。那是感

恩與讚美在人體水分子裏結晶於開端的良善圖形。從這個角度講，
巴赫的古典音樂是在傳達神給人的諾許以及對人的期盼。榮耀上
帝，自始至終是巴赫寫作音樂的動機。

# 奧菲歐與普桑

一

　　看約第·沙瓦爾（Jordi Savall）2002年1月在西班牙巴賽隆納歌劇院指揮的蒙台威爾第歌劇《奧菲歐》DVD，不由想到普桑幾幅油畫的構思。這部歌劇的舞美設計佈景有點像普桑充滿象徵味道的古典繪畫，勾勒出神廟、密林，演員的裝扮也類似普桑穿希臘裝束的人物。蒙台威爾第生於1567年，1643年去世，與生於1594年，卒於1665年的普桑大約是同一個時代的人。普桑的繪畫講究和諧、對稱，充滿樂感，許多經典繪畫都出現夢幻般的嚴謹構圖。看完蒙台威爾第的《奧菲歐》，自己忍不住翻看普桑的畫冊，折服三四百年前古典藝術興盛期作品固有的和諧與沉靜。

　　《奧菲歐》裏的神廟、樹林、林妖與冥府，對於今天的人們而言是古舊而逝去的文化代碼。這些代碼作為古希臘傳說在歌劇形式出現，使西方文化源頭的幻影在新的表達方式中復活。古典歌劇中的旋律一層層和諧演進，沒有我們今天習慣的戲劇衝突與誇張表述。看《奧菲歐》還真有一點翻看普桑畫冊的意思，每一幕都像一幅油畫，人物在畫中有序走動。

二

《奧菲歐》在音樂史上的劃時代意義不用多言。保羅‧亨利‧
朗把蒙台威爾第比作音樂上的埃斯庫羅斯。朗認為蒙台威爾第是西
方音樂界第一個復活古典悲劇精神又充滿現代手法的人。他說蒙台
威爾第是一個類似米開朗基羅的義大利人：

> 蒙台威爾第常被現代作家比作華格納，但就算這類說法成
> 立，恐怕蒙台威爾第與米開朗基羅有密切的親緣關係。在為
> 材料和形式的運用進行艱巨的探索，在為解放人的力量進行
> 不懈的鬥爭，在為生活的最終目的的毫無意義而悲壯地吶喊
> 這些方面，他們是至親。最後，兩位天才的命運也相同，那
> 是神秘而安詳的孤獨，是外部世界的雜訊不能穿透、宗教與
> 愛情的撫慰無法緩解的孤獨。也許蒙台威爾第常常感受到自
> 己身上的新文化的巨大活力，勝利的節奏旋律，但是他在暮
> 年寫的一首美麗的牧歌結束處感歎，坦白自己的孤獨之感，
> 猶如身處無垠的荒漠。這一壯麗的孤獨教會他如何對待心
> 靈，不是通過古典主義的教誨，而是通過同情。他滯留於表
> 現人的悲哀，因為在他看來，悲哀與受難顯露人的原形。他
> 覺得，只有痛苦與不可征服的激情才造就人：一個能生活在
> 世上、英勇地戰鬥、犧牲的人。

## 三

蒙台威爾第一生寫有十幾部歌劇，僅有三部存世。其中《奧菲歐》是最早的一部，於1607年公演。此時的蒙台威爾第正值不惑之年，創造力驚人。他在這部歌劇中探討了神諭與禁忌在一個通靈者身上的作用。冥府中的亡妻由於奧菲歐違背神喻的回望而失去相會的可能，但受奧菲歐感動的愛神最終決定讓亡妻復活，冥府與人間有了通途。

## 四

「奧菲歐」的主題長期被詩人、音樂家使用。蒙台威爾第之前有音樂家寫過這一主題，一百年後格魯克（1714—1787）寫過《奧菲歐與尤麗狄茜》。又大約一百年後，白遼士於1859年在巴黎歌劇院指揮該劇，演出一百餘場，場場爆滿。格魯克歌劇驚人的劇場效果恐怕只有今日的百老匯音樂劇才可比擬。在那個不能留下圖像與音容的年代，我們只可想像多夢的巴黎人如何沉緬於一出情感悲劇，在咒語的魔力中眼見浪漫主義的大幕燃燒，焚毀。

## 五

今天人們看《奧菲歐》這樣的歌劇，恐怕除了「以資緬懷」的懷舊心緒之外，觀眾失去了幾百年前古人觀看時的耐心。在物質消費生活已使心靈遭到質疑的時刻，歌劇這種形式感太強、節奏太慢的藝術形式普遍不被商家看好。《奧菲歐》裏所講的「冥府」、「復活」等概念與意向對今天的觀眾而言如同置身於文化的「史

前」。現代人不會關心於「前世」與「來世」的存在。他們不信那個同時可以穿行生死兩界的通靈者。

對於生死的不同理解，恐怕是古典世界與現代世界的分水嶺。現代人不明白奧菲歐為什麼對於死者如此孜孜以求，就像不明白古埃及人為何把法老做成木乃伊，放進龐大的金字塔中一樣。對於死亡的想像、超越似的夢幻在古典藝術家那兒是重大主題。今生今世與彼生彼世之間的穿插、糾纏、相連，「今生」有「彼世」關照，使太陽與月亮有了和諧與交替的軌道。現代人放棄「彼世」，實際上失去了神秘深處的和諧與安全，使「今生」失去依靠。

# 六

關於古典藝術和現代藝術之間的爭論，其結果更多是現代藝術家對古典藝術解構與嘲弄，使舊日神廟喪失捍衛者的隊伍與聲音。當代人既不熟悉與習慣現代藝術，又不能從古典藝術中獲得認知上的親切感。《奧菲歐》中緩慢的節奏、劇中寧靜的氛圍，與其說是一種表達方法，不如說是現代人可望不可及的古典生活。現代人不相信古典的人性，也不再從舊有文化母體裏認知自己的形象。

現代人知道文化上諸王逝去的事實，但沒人相信諸王歸來的預言。法國詩人奈瓦爾（1808—1855）在黛爾菲卡一詩中有一番關於諸神回歸的想像，也許是一齣失敗了的預言：

這座圓柱巍峨的神廟，你可記得？
你可認得印有你牙印的苦檸檬，
還有沉睡著古老龍種的岩洞——

古龍雖敗，龍種還威懾不速之客……
你為之哭泣的神們將要回來！
他們將重新展現遠古的時代，
看，大地已被預言之風震撼。
但此刻，有拉丁容貌的女先知
還在君士坦丁堡的拱頂下安睡，
嚴峻的柱廊還未受到任何擾亂。

# 莫札特過時了嗎

我們現在漸漸明白了當代人對經典的質疑是怎麼回事，也懂得失落了幸福感的物欲時代再討論幸福有多麼艱難。關於莫札特，最有名的質疑者是加拿大鋼琴家葛蘭·古爾德。古爾德用鋼琴闡釋的巴赫有口皆碑，他20世紀60年代寫的一系列質疑莫札特、貝多芬、舒伯特、舒曼與蕭邦的文章以及訪談，引起全球樂迷的譁然。尤其是他稍帶譏諷的話語——「莫札特的死與其說太早了不如說太晚」，簡直是一記對大師的重拳。

但說歸說，做歸做。古爾德於1961年錄製過莫札特的第24鋼琴協奏曲，與此同時，他在電視節目中把「莫札特是怎樣成為一個糟糕的作曲家」列為話題。讓古爾德反感的是，莫札特作曲過於「即興」，一生的音樂作品都貫穿「享樂主義」傾向。

「享樂主義」的特點是音樂作品甜，有點像層層疊加奶油的蛋糕。而莫札特的這層甜，應該算是什麼呢？

最近，我看到一本書，是法國科普雜誌中文版（名叫《新發現》）的精彩文章合集，書名叫《世界真的存在嗎》。裏面有篇文章談銀河系，說銀河系是「食人怪獸」。文章的提示語說：看上去，它只是天上的一條乳白色玉帶……千萬別被這個表像迷惑！它遠非表面上所顯示的那樣安詳！銀河——我們的星系，已經向天文學家展露了一個「新」面貌——一個粗暴且充滿毀滅力的傢伙。這

個瘋狂的旋渦不僅大肆地撕裂、吞噬位於其附近小星系，而且還通過內部的黑洞吞食自己。

這篇科學家寫的文章，用理性認知系統的宇宙向人們情感認知系統的宇宙挑戰，用物質世界的真相質疑並顛覆了我們憑古典美學建立起的一個充滿安慰的舊感知系統。也就是說，這個系統中的「甜」，失落了。

這像是一種靈與肉、精神與物質的衝突與矛盾。莫札特遭受質疑的中心就是這層「享樂主義」的「甜」。「甜」曾經如此穩固，抹在宇宙的外殼上，是一層糖衣。當我們仰望夜空時，它彷彿是一首讚美詩，是我們的渴望之鄉，大天使的住地。但人類認知的舌頭舐掉這層甜，裸露真相時，我們的幸福感失落了。我們被慢慢告知，宇宙也這般黑暗，殘酷，無所慰藉，無所寄託。一輪被戀人仰望的明月，用天文望遠鏡看來，竟是疤痕重重的孤寂之身。

莫札特遭受質疑，甚至貶值，從這個緯度來看已是必然。在目前流行世界的質疑浪潮中，一隻又一隻古典的蛹破碎，飛出現代的空無之蝶。舊日神學家所解釋的溫暖世界崩潰了，童話流出了血。上帝之死其實是失去這層溫暖與甜的開始。

1886年生於普魯士並於1965年逝世於美國的神學家蒂裏希，於1948年寫了一系列佈道詞一樣的文章，合稱為《根基的動搖》。他的一個核心觀點是──大地上的一切事物深處埋有神鋪設的根基，而科技一旦破壞這些根基，將讓世界進入末日，直接導致人類的毀滅。他有一段話是這樣說的：「用先知的話說，群山的搖動、岩石的融化都是主的所為。現代人聽不懂這種語言。但上帝不受限於任何語言，甚至不受限於先知的語言。他通過我們最偉大的科學家之

口向當今的人類說：你們能夠將你們自己引到末日。我把搖動你們大地根基的力量放於你們手中，你們可以用之於創造，也可以用之於毀滅。」

回到莫札特身上，這個「根基」尚未動搖的作曲家，究竟在當下惶恐、悲觀的世界上有何意義呢？首先，必須說古爾德的觀點是錯的，僅僅用「甜」、「享樂主義」，是過於簡單地把莫札特推出了聖殿。另外，在我看來，莫札特的音樂裏充滿一種生命的天然而不可動搖的物質，這一物質陶醉，快樂。套用佛教表達的觀點來說，人有本性，這個本性未被經驗世界污染之前沒有痛苦，也不受認知的界定。人類的痛苦起始於走向了認知與區分事物的智慧樹。莫札特的音樂作為本性物質在聲音裏的流動，恰是他的魅力之源。

每個古典音樂愛好者的傾聽，恐怕都避不開與莫札特的連結。傾聽莫札特是許多人欣賞古典音樂的愉快經驗。這並非是說，聽莫札特是用聽覺造假，造甜，無視現世的苦難，杜撰樂園。不是的。莫札特的音樂有一種對我們本性的讚美，而把一個有情感、有性靈甚至有靈魂的生命，放到冰冷物質世界的構造中尋找解釋，其實是「經驗」對「天真」的低估，是對生命超越苦難與物質結構能力的放棄。

從人能賦予事物價值與意義出發，宇宙不僅是科學家說的怪獸，還是一種有驚人的序列之美的立體原型，是音樂的最大參照物，甚至是音樂本身。莫札特呈現了這一原型。

美國樂評家勳伯格如是說莫札特：「無論如何，莫札特的音樂在今天得以復興了，而且大大擺脫了前人對其在美學上的錯誤認

識。這位來自薩爾茨堡的小個子是個奇才。他的音樂，比起巴赫來更富於變化，比起貝多芬，則又多了幾分高貴。迄今為止，他可以被視為我們所知道的世界上最完美、最訓練有素，且最具天賦的音樂家。」勳伯格擅長現場樂評，曾在美國大報刊上激烈批評過古爾德的現場演奏。他與古爾德之間的碰撞不是古爾德的音樂觀點，而是他演奏時的過度自我。

誰也否定不了古爾德的鋼琴成就，但並不能因此讓人們對他主觀的音樂判斷產生認同。的確，這是一個煩燥、匆忙甚至有些輕言的時代，輕言讓一切堅固的東西煙消雲散，灰飛煙滅。古典大師及其作品在今天遭受質疑是必然的。這不是大師的錯，我寧願認定是時代的固執與世界自身迷亂產生的錯。那層甜，對於生命而言何時消失過呢？它是我們內心的基本物質。它不是外在世界給予的甜，而是苦難果核裏的甜。莫札特的音樂留下了神性之甜在生命裏的經驗。

# 舒伯特與現代人

　　恐怕古典作曲家中間，舒伯特最有現代人的色彩了。維特根斯坦在筆記裏說他不信宗教、憂鬱消沉，並沒講錯這個夢想藍花、終生漫遊的短命作曲家。舒伯特的作品以片斷式寫作見長，一個樂句沒說完，下一個樂句跟上來，像個說完話扭頭就走的人。他的室內樂也不拖遝，樂思透亮，乾淨，並不輕易被曲式框住。關於這一點，樂評家認為，舒伯特就才華而言不比先前的任何一個大師差，可上帝給的靈感太多，他只能快速處理。難怪他寫未完成的交響曲，用「未完成」這一人們難理解的方式給予後人，像沒寫完的作業。

　　原本要生成大思路的作品，舒伯特逐個變小了身段，這種例子不勝枚舉。長話短說、大話小說的方式，有把長篇改成短篇的濃縮美學效果。也許是有意為之，舒伯特把曲式的起承轉合取消了，留下剝了皮肉的核。但他有的鋼琴作品還是有瑕疵，太快的寫作速度盡現匆忙的痕跡。從創作態度來看，只有貝多芬最講究，層層打磨，鬼斧神工。如果舒伯特與貝多芬配在一起寫作，將是靈感與技藝的完美配合；至少貝多芬追求完美的態度，絕對要把「未完成」完成。

　　今天聽舒伯特的音樂，會覺得其他浪漫派作曲家太照顧曲式，一些樂思缺乏快速佔據人的聽覺的能力。舒伯特骨肉勻稱的作品，有一下子切入主題的魅力，旋律不裝腔做勢，富有彈性。他的《即興曲》、《鱒魚》，包括《聖母頌》，都讓人覺得言簡意賅，恰到

好處。曾看過一張保羅二世出殯儀式的光碟,波切利在裏面唱《聖母頌》,特別契合羅馬天主教皇被眾人送葬的氛圍,神聖,憂傷,與手舉聖母像的行列彼此映襯。由此想這種曲式的創作,西方大師的同類作品多多,卻沒有誰的聖母頌如此聖潔,感人至深。他的鱒魚,相信中國樂迷更能準確地理解,樂曲極像國畫的黑白水墨,鱒魚在水流深處舞蹈,有透過微觀言說宇宙的情懷。當然,舒伯特最受人稱道的是鋼琴曲,微妙處盡現神意,尤其適合女性鋼琴家一試身手。日裔女鋼琴家內田光子錄過全套的舒伯特鋼琴作品,氣質迷人,不比男性鋼琴家布蘭德爾與李赫特遜色。她在演奏中加入了女性的憧憬、純潔與溫柔,更深地貼近舒伯特的創作心境。即興曲960這個作品裏,內田光子的彈奏刻畫一個午夜的白衣少年,像在太空裏來回踱步。微風觸動了琴鍵,樂曲充滿夢幻的安靜。

我最初聽到的舒伯特是小夜曲。大約是20世紀70年代末的一個夏夜,收音機放出這個當時我不知道名字的作品,小提琴的旋律如同一擊,徹夜難忘。我的頭腦中映出一個少年在少女的露臺下傾訴內心的畫面。今天想來,應當說是舒伯特讓我對浪漫派音樂充滿興趣,小夜曲是一扇開啟的古典音樂之門。其後見識巴赫的神聖、莫札特的全面才能,以及貝多芬標舉的前所未有的精神高度,卻一直對舒伯特音樂的美學風格情有獨鍾。舒伯特音樂裏的空靈與澄澈,在莫札特鋼琴協奏曲的某些樂章也可以見到,但舒伯特的憂鬱卻是莫札特沒有的。他比莫札特更純,沒有人間煙火的氣味。

聽舒伯特的藝術歌曲,應該說是理解與靠近舒伯特的最佳途徑。國內樂迷大概不太喜歡喜歡藝術歌曲這一形式,也不把它看成古典音樂的正宗。可舒伯特是公認的藝術歌曲之王,他一生都以這

種與行吟相關的曲式作為最重要的創作內容，作品達幾百首。一些當時質量並不高的詩歌都被他譜了曲，成了以曲傳文的精品。皮爾斯與奧特錄製的舒伯特藝術歌曲，是知名版本，聽眾可以從地道的聲音裏感受弦律的優美，追念一種消逝的浪漫生活。舒伯特那個時代，少年們還在樹蔭、溪水旁思念戀人，在黃昏的玫瑰色霞光裏向遠方抒發渴望。作為漫遊者與吟唱者，舒伯特在藝術歌曲里達到了創作的巔峰。其後再沒作曲家如此這般寫作，也沒有如此多的聖潔需要傳達。

樂評家保羅‧亨利‧朗對今人不關注舒伯特的藝術歌曲大為不滿。他在論著裏對舒伯特極為偏愛，甚至對他的生命哲學也加以讚美：「從他遺留給我們的大量禮物中，我們甚至連歌曲的大部分還不甚瞭解，更不用說其他的作品了。從他的作品全集四十巨冊中我們可以鳥瞰他創作活動的全貌，它接觸到音樂的一切領域；這音樂就是青春本身，只有青春才那麼美麗，自由無羈，充滿純正的理想主義的、自然的莊嚴性。這樣的人給人間留下青春的化身，他們必然死於青春時期。」

貝多芬是舒伯特的先輩，也是他崇拜的偶像。舒伯特創作時渴望抵達貝多芬的宏大、崇高與深刻，但上帝給他的才能卻是陰性的，獨語的。舒伯特漫遊，前行，在月夜說話，而貝多芬是太陽，充滿熱力。1827年，在貝多芬的葬禮上，舒伯特手舉火炬送葬，第二年，他就追隨貝多芬而去。這也多少有些諷刺，今天忙碌的現代人卻很少聽貝多芬式的高強度的作品了，對交響樂、歌劇與大型宗教作品也是敬而遠之，與此相比，更愛聽舒伯特保值保鮮的小作品，喜歡片斷的表達。

　　作為漫遊者，舒伯特是最早的流浪漢與藝術家的結合體，也是今日流浪藝術家們的先驅。31歲，他就完成了完整的音樂世界，出奇地早熟。相較於他，置身在現代世界的人恐怕成熟得太晚了。浪漫派作曲家讓生命的高點及早出現，快速燃燒，堪稱靈光降臨，加倍閃耀。

# 蕭邦的瞬間

一

　　一個春天的晚上，我仔仔細細聽了魯賓斯坦彈奏的蕭邦《夜曲》。此前聽過不少其他版本的片斷，這次算是向一座連體建築整個打量，不是對局部癡迷，為一段優美的旋律引誘。蕭邦在1830年20歲時就開始使用這種由英國費爾德確定下來的曲式，到他去世前幾年仍斷斷續續創作，十幾年的時間由片斷打磨成一部個人的情感聖經。我聽到了蕭邦變換多個角度夜禱的聲音，魯賓斯坦不染纖塵的琴聲刻畫出一位月光中的少年。

　　從資料上看，蕭邦的21首夜曲形式上交插、重疊，心情與感受變化，是題贈給多個夫人、少女的作品合集。這種只有浪漫時代愛情騎士才有的創作與表達方法，向不同方向給予自己靈感的女性集體致敬。低音部的和絃形成夜的塵世氛圍，高音部的聲響似天際的影子高蹈。影與光浮動，呼應，完成了感情的上界與下界之間的對話。

　　記得唱片裏那首作於1830年降B小調的夜曲，彌漫夜的靜謐，魯賓斯坦以一種內在控制的氣度把持著塵世低音與靈界高音的不同走向。輕鬆、彈性的琴鍵伸到了極遠的地方，月光的直線深一腳淺一腳地從那兒落下去。與舒伯特即興曲相彷彿的純潔、迷幻出現了，卻不僅僅是純潔、迷幻。這是人間的純潔與迷幻，沒有走失，

仍在流連。一首首長度適中的曲子為傾聽者安排了呼吸的節奏,看不見演奏祭司在用月光催眠。

聽了頭兩張,已經覺出聲音時空對現實時空的取代。我從屋子裏走到陽臺上,看見窗外北京春天難得一見的安靜夜晚。一陣並不強烈的風吹出街景,彎曲的路燈在街心公園前一盞一盞地構成線條、序列。下了樓,我到一片居民樓群裏散步。以前也有類似聽完音樂的夜晚,會為調整心情而觀察樓群光影裏的形狀,從音樂的催眠中蘇醒過來。記得一排夜色籠罩的法國梧桐樹下,我聞到了掛滿塵土的藤條植物發出的青青氣味,與頭腦裏迴旋的蕭邦《夜曲》連成一片。

二

關於蕭邦的鋼琴音樂,美國音樂史家保羅・亨利・朗這樣寫道:

> 在蕭邦的藝術中,浪漫主義的風格豐富多彩,使得他的後繼者們看來似乎一切都已為他們做了準備。蕭邦的模仿者和追隨者充斥於19世紀下半葉,至20世紀仍未滅跡……白遼士可以認為是後期浪漫主義的思想意識的創建者,但是真正的具體的音樂並非出於他的創造;在這方面的主要貢獻者之一是蕭邦,他的自由結構、旋律以及和聲語言給浪漫主義本身提供了主要的成分。沒有蕭邦,19世紀下半葉的音樂是難以想像的。他的獨創性是那樣的強大,每個樂思,每一樂句都有其獨特的芳香,或許沒有任何其他作曲家像蕭邦那樣容易從其作品中被辨認出作者。這樣的獨創性是不可能摹仿的。

蕭邦的大多數作品為鋼琴而寫，沒有一篇作品不是帶鋼琴的，這不僅在蕭邦是典型的，而且是發現了鋼琴的詩意的那個時期所典型的……蕭邦是使現代鋼琴變成自己唯一可能的表現手段的第一位大作曲家。

在我來看，蕭邦的鋼琴作品無論是《二十四首前奏曲》、《瑪祖卡舞曲》，還是奏鳴曲、幻想曲，都有一種特殊的安靜，沒有浪漫派音樂時常出現的躁動與混亂。他的樂句像唸白一樣流暢、簡潔，歌唱與抒情兼顧，看似複雜的編織中有明確的意思被一一道來。與擅長鋼琴音樂創作的大師相比，蕭邦幾乎是為鋼琴而生的。除了鋼琴，蕭邦沒寫過多針對其他樂器的作品。蕭邦沒有莫札特音樂中展現的自我陶醉，雲捲雲舒的快意，以及這種快意下「含淚微笑」的基督教生命信條；也沒有貝多芬的力度、緊張，「用痛苦換取歡樂」的自我。同樣，舒伯特音樂作品從人世間出局時的凝神、忘我，在蕭邦那裏只是較弱的一個層面。與布拉姆斯相比，儘管蕭邦與他都反覆涉及感情主題，但蕭邦絕沒有布拉姆斯因感情幽暗而生的沉溺，以及表達上的模糊、不確定。蕭邦的鋼琴音樂是對戀人的絮語，聽者能夠完整感受到一個他所熱愛的傾訴對象的存在。他發出的聲音嚮往、憧憬，也有內在的呢喃，純潔如一塊投入清水的顏料，隨著水波變化抽成絲、拉成繭，時聚時散，看似變化，又完全在一汪水流之中。正因為他面對情感幻影——一尊月光下的雕塑癡迷，他的自我也幻化成傾訴對象，彼此纏繞，寸步不離，表達中有「我」，又有「你」，從容不迫，舞姿從不凌亂。

　　1849年在39歲時去世的蕭邦所處的時代，浪漫派藝術佔據主流。他的音樂情思在浪漫派的範圍之內，但作品完全沒有浪漫派因自我情感的魔化失形的特點。這種魔化在白遼士的音樂中隨處可見。蕭邦的音樂也沒有因避開了情感的劇烈而貧乏、弱化，帶脂粉氣。他的每個樂句細細聽來都有與感情核心相連的非凡意蘊，以及與歐洲古典音樂一致的精神。

<center>三</center>

　　從生平來看，蕭邦留給後人的興趣點有兩個：一個是他對波蘭的愛國情緒，一個是與喬治・桑的愛情。這兩個興趣點一百年來被傳誦者強化，直接導致對蕭邦作品的解讀發生偏差，使他的作品變成生平的附屬品。蕭邦的生平優勢大過作品優勢，使音樂家蕭邦被世俗傳奇中的蕭邦掩蓋。但蕭邦真正靠得住的還是他的作品。蕭邦與喬治・桑之間的感情神話，更多來自喬治・桑的陳述。從蕭邦《夜曲》題給多個戀人的獻詞來看，蕭邦愛的不是一個人，他愛女性的整體，可以說，他愛的是不同女性為他提供創作衝動的情感之靈。這才是他情感與人生傳奇的奧秘所在。

　　關於蕭邦與波蘭，以及與他生活的法國之間的關係（蕭邦的母親是波蘭人，父親是法國人），保羅・亨利・朗有一段敘述：

　　　　在蕭邦的身上，母親的血統占著優勢，他是在自己的音樂中強烈地突出斯拉夫民族因素的第一位偉大的音樂家，從此以後，斯拉夫民族因素歸入了歐洲音樂的主流。在蕭邦的戰爭氣氛的波洛涅茲中，波蘭民族的血液沸騰得格外有力，它們

那矯健勇猛而拱起的弦律猶如拱彎的鋼條。那騎士般的瑪祖卡閃爍著火熱而輝煌的姿態；甜蜜的柔情和風趣的賣俏貫穿在圓舞曲之中……他抒發感情有時如魔鬼般神秘莫測，有時又像水妖般地令人銷魂，但卻永遠是心血溫暖而慈祥的……他雖在表面上是幸運的寵兒，但實際上，卻和他那浪漫主義的許多同代人一樣，也是一個飽經苦難的人。

## 四

　　如果整個歐洲音樂史是一座版本圖書館的話，圖書館核心收藏的是那些規模與氣度宏大的音樂文獻。巴赫的作品從某種程度上來講是神學文獻，貝多芬的音樂世界有政治學、生命哲學，布拉姆斯是一卷關於情感的複雜論文。這些大師洞悉了生命以及人世的複雜，音樂作品在相當程度上表現這種複雜，創造出常人難以想像的世界。與體積、重量與規模非凡的大師相比，蕭邦不具備立體、全面、深刻的才能。他的才能不是洞悉四季，像是只能理解生命的一個季節。他停駐於這個季節，呈現出生命在其間的無限可能。

　　蕭邦的這種才能，與德國詩人諾瓦利斯冥想「藍花」、愛爾蘭詩人葉慈在戀愛歲月所煥發出的才能相似。在這個季節，青春與戀人表現了優雅，個人生命深處的狂暴還沒被現實的殘酷喚醒。蕭邦在美妙時辰寫成的青春浪漫文本，抓住了青春的精神。他沒有寫作交響曲的氣派，也沒有用寫作交響樂的方法寫鋼琴音樂。蕭邦的內心規模決定了他在類似夜曲的片斷式的表達中獲得飽滿、精確，並抵達極致。

　　我一直認為，蕭邦與舒伯特這兩個少年在音樂上相同的地方，是他們都有一種文本上的現代性。蕭邦的音樂歌唱性強，完全可以當作日常生活裏的背景音樂來聽。貝多芬、布拉姆斯的音樂是強勢的，他們要求傾聽者必須隆重地對待，聚焦，清理出一片聲音的舞臺，被其征服。蕭邦的表達方式像友人而非導師。他開啟感性的源泉，非理性河床承載的大江大河。

　　蕭邦的音樂從根本上講不是一種哲學，不是信念，而是人對青春時代的一種生命與幻像的朦朧印象。蕭邦的時代崇拜感情，藝術家打制水晶聖杯，唯恐塵世的泥點濺到聖杯上。聽蕭邦會給人一些不在人世的感覺，卻又離人世不遠。他對情感靈性的認識，表達了人生從童年通向成年之途的「天真」。這份「天真」，就今天的我們來說顯得特別珍貴。

# 五

　　在當下商業化造就的愈加娛樂化、塵世化的世界上，傾聽蕭邦，在是傾聽靈界的聲音。人的物質化、生物化，打造了一張與過去完全不同的人的形象，舊日蕭邦癡迷情感的那個人的形象，留在了日漸昏暗的鏡中。但無論一代新人也罷，19世紀的人也罷，生命個體的不同會讓一些人超越時代，有了靠近蕭邦的可能。蕭邦的音樂沒有過時與不過時的問題，惟一的問題是已經躁亂的都市裡，人的心靈能否撤回安靜，並從安靜裏辨析出真正的聲音。

　　從魯賓斯坦版的《夜曲》降臨，距今已有四個年頭。記得當時聽完魯賓斯坦後，很多天我都避免再聽其他《夜曲》的版本。這兩年聽了阿勞莊嚴、大氣的《夜曲》，波里尼清晰、透明與精確的演

奏，卻怎麼也無法替代魯賓斯坦給我的最初感動。那是一個透明的
感情世界的春夜，是一個走遠的人的背影。

# 馬勒之後，大霧茫茫

　　2007年春天，英國樂評人萊布雷希特到北京，為他有點八卦的新書《音樂逸事》做宣傳。在三聯書店二樓咖啡廳，我與他聊天，打聽書中那些西方作曲家、演奏家的掌故是怎麼來的。一番談話結束，我問他一個問題，40多萬字的大書寫了這麼多趣聞，究竟哪個作曲家還未被充分認知，將來有升值空間呢？他皺起眉頭，過了一會兒，慢吞吞地說：馬勒，也許還有普羅柯菲耶夫。記得他說馬勒時用了一個詞——「美好」，意指那是不祥的、最後的「美好」。

　　馬勒生前以指揮家的聲名存世，大作曲家的地位在二戰後才真正得以確立。用教科書觀點說，馬勒作為古典的告別者，開啟了一個調性的上帝退場，情感之核開始分裂的充滿現代感受的音樂世界，是走進大沼澤的恐龍。別樣一點講，他的作品及早描述了諸神不在，世界帶給人心緒上的「煩」和「畏」，孤獨無告的旋律是海德格爾所言的當代人情感「被拋」的明證。但馬勒有點特殊的地方，是他「拋」而「未拋」，大腦「拋」到了觀代荒原，感情卻是古典與浪漫的，「未拋」於舊日世界。馬勒的全球粉絲，包括中國的，熱愛他音樂裏那份想好好把握卻又根本保持不住的「美好」。他為愛與美消逝啜泣，身上哀悼與悲傷的氣質，成了動人的撥片。今天回味他，仍覺得他是在流沙間尋找愛與美故國的「迷」情者，

後來的作曲家（包括勳伯格及其弟子）都關心形式與語言創新，放棄舊城「前行」，去掉傷逝之情以求「突圍」。可馬勒選擇「堅守」或「後退」，固守情感的聖杯，許多作品是美學上有女性氣質，帶晚期浪漫情懷的唯美符號。他不做荒蠻大神統治的新選民，甘心是舊日園林間最後的領主。

其實，馬勒的早期作品一直是樂觀與明快的。他的第一交響曲十分清澈，一點也沒有後期作品的掙扎與繚亂。但從他過了青年期開始觀照自我，尤其是把童年的不幸經歷，猶太人身份放到音樂裏時，清澈不見了，水底冒上來困擾之物。馬勒到了創作中期，神學意味的對話在樂章裏反覆出現，浪漫情懷徹底走樣，基督、十誡、門徒、最後的晚餐這些符號湧動其間，葬禮的黑暗氣息彌漫。在第九交響曲裏，前幾支交響曲裏出現過的死神這次是居於中心地阻斷浪漫絲緞的編織，旋律是緞子被撕扯，刮亂成絲的聲音。這是一個新世界蒙面神祇到來的時刻，也可以解讀成舊日神祇與它的信民們死亡的舞蹈。面對一場世紀大霧，馬勒先知般地看到了大陸開裂，即將向未知漂移的殘酷現實。

一次聽朋友談馬勒，多有不滿語氣。他認為馬勒在音樂裏想說的太多了，能力超出了音樂的承載。這個看法道出了一個事實，即浪漫派音樂不管是早期還是晚期，與文學、詩歌之間關係緊密，尤其是當其與神學結盟時，音樂不再稱王了，有點像王后，或遺孀。不止馬勒，理查・施特勞斯更是如此。理查・施特勞斯與茨威格的合作是知名傳奇，他們與馬勒一樣，都有歐洲文化至上的老貴族情懷，不願告別一個神學主導、音樂與文學豐饒的「昨日的世界」。但對另尋生機的創造者而言，對貴族的人生態度與作品必定是不以

為然，甚至是唾棄的。在馬勒的同時代，對他音樂不滿的人物不在少數。維特根斯坦對馬勒過度沉溺個人心緒的作品評價不高。他的寫作是數學風格，拒絕裝飾，馬勒不被喜歡是必然的。

今天看馬勒，其音樂多少是有些「軟」與「舊」了，充滿神性解體、今生情感何堪的輓歌情懷。但也正因為如此，他在音樂所做的告別不再是個人的，而是時代的，人類的。他告別的角色是那個歐洲文化一直傳誦的「永恆的女性」，也是里爾克在《杜伊諾哀歌》最後寫到的母親與情人合二為一的角色。對馬勒而言，與大地母體、星空母體的合一感，才是海德格爾哲學裏反覆說的、讓人稍感費解的概念——「在」。對馬勒來說，與神性的結合，是「在」的憑證，也是音樂誕生的基礎。沒有這個基礎，任何創造與表達，都是無根無情的「流」。

同樣是猶太人，德語詩人里爾克與馬勒一樣，面對即將消逝的舊世界在詩歌裏做大彌撒，詩中儘是對上帝之「在」的最後籲請，對大天使的求愛。他們都知道，未來的新世界是無情的，流速越來越快。可他們執意不去，照樣在有基督與女性雙重寓意的「玫瑰」前佇立，反覆尋找其象徵與意味。在自己的墓誌銘上，里爾克會把「玫瑰」稱作「純粹的矛盾」，憑此「矛盾」依舊做「前無古人後無來者的幽夢」。同樣，馬勒拒絕登上駛往新大陸的船，在舊大陸回味奧地利鄉間的連德勒舞曲，聽湖泊與群山間的母性呼吸，哀悼諸神的黃昏。他們一致秘密對抗時代，不以政治，而以美學選擇。

衡量一個作曲家大小的技術標準一般有兩個，一個是其鍵盤作品，一個是交響曲的水平如何。前者檢驗他純粹的建構能力，即

造物能力，後者檢驗內心規模，造物能量的大小。馬勒把寫鍵盤作品的能力放到了藝術歌曲上，他的交響樂毋庸置疑是極致，規模超大，儘管有些變形。在這個時代，有時想想馬勒，還是覺得他內心的苦楚是幸福。保持不住神聖與美好，至少還是和神聖與美好有關。當下人的世界是沙與沫了，玫瑰沒有寓意，泡在瓶中，不過是植物被割下的屍體。玫瑰，今天用另一個猶太詩人策蘭的詩講，是「虛無其主的玫瑰」。在人有限的生命裏，還有什麼比無主——神性的解體更可怕呢？無主，意味著四周看上去什麼都像有，實際上什麼也沒有。一旦每個人都自號為主，世界只有亂象叢生，大霧茫茫了。

# 窗外馬勒

　　幾年前，乘火車穿越奧地利，窗外精美的自然風光讓人驚訝。車到薩爾茨堡，我去看莫札特故居，迎面是幾個身穿巴伐利亞傳統服裝的金髮女子，向客人兜售木頭做的鳥形玩具，極像電影《茜茜公主》裏的人物。等傍晚再次上車尋訪另一個地方，打量奧地利山野，耳朵裏不覺迴響馬勒交響曲時常湧現的連德勒舞曲片斷。太與此景對位了，即使海頓、莫札特這樣的作曲家，沒有誰像馬勒這樣肌理細緻地刻畫奧地利的山巒、湖泊、森林，由此提煉出靈魂得以休憩的母體，平衡死亡陰影下充滿悲悼並為之顫慄、啜泣的個人情感。夜漸漸深重了，窗外什麼也看不見，我想起馬勒用藝術歌曲寫的「亡兒」。那是一套組曲，充滿晚期浪漫派的悲傷。的確，馬勒就是馬勒，勛伯格會用十二音體系寫「月迷彼愛羅」，那個主調性音樂解體後新生的迷狂者，可馬勒堅持調性，即使是被棄的「亡兒」，仍滯留在原地不走。這何其像上帝離場時諸人選擇的態度。我不禁把馬勒的情懷當成冥想天父的亞當了。一切也許並沒走開，只是在黑暗裏，馬勒與勛伯格，哪個更是音樂天父的使徒呢？

　　馬勒的連德勒舞曲，讓人不禁想「民間」這個問題。對許多大音家而言，從塵土裏長出的民間音樂，是他們音樂世界得以築建的基石，尤其是歐洲東部，民間音樂十分豐富。巴托克就曾用半生時間搜集民歌，像唐吉訶德一樣獨行，沉湎於他人不解、甚至有點

不可理喻的大夢。有的民歌直接成了作品的動機，有的是色塊，馬勒這樣，是謀求一種心緒上的平衡。拿民歌寫作品的例子太多，柴可夫斯基《如歌的行板》感動過托爾斯泰，足見民間音樂的強大力量。但在交響曲這種複雜構造裏，以民間音樂形成個人內心模型，反覆做對應考慮，並將民間的美與個人情感的雅致予以完美結合的，大概只有馬勒一人。他音樂裏流淌奧地利的湖光山色，大自然與個人彼此詩化。在這個過程中，馬勒從不關注大自然雄性的、狂暴的一極，他所取的是其陰性、優美的一面。那是易於感傷，淚水漣漣的母親與戀人的複合體，在命運的重壓下承受並在承受中的悲傷、淨化與變形。馬勒的作品也因此充滿大地與故鄉的愁韻。那是人類在現代性生存環境下流離失所之前的世界。

從經歷上說，馬勒的一生劫難無數。他是猶太人，童年時有親人不斷死去。他對死亡的感受遍佈作品，彷彿死神是家中的常客，而非陌生來者。他寫黎明出遠門卻不再回來的兒童，音樂裏有蒙克繪畫中的味道。蒙克畫有不少被陰影糾纏的女童與少女形象，一種惶然不解與驚恐在畫面裏彌漫。記得他有一幅幾個小孩面朝森林的畫作。森林是死亡的迷宮，象徵這個世界，加上他的名作《病娃》、《青春期》，可作馬勒聲樂作品的背景。當然，除童年的陰鬱詛咒外，馬勒成年面對的最大敵人是他的心臟病。據說他走路時常神經質地停下腳步，用手撫摸胸口，看看心臟是否停止跳動。這種生命隨時會中斷的壓迫感，出現在他的中晚期交響曲中。強大的死神訪問了，被訪者坐在窗口悲泣，彷彿瞬間意識了今生的美好如此難以延續，會被意外的手瞬間中止。死亡與美像姐妹，死亡與睡眠也成了兄弟。馬勒喜歡詩人塔索的一句話：「上帝給人悲傷，也

給人傾訴悲傷的才能。」他抓住悲傷，體會到屋內穿黑衣哀悼亡兒的母親就是地界的家神。人的生命除了充滿悲悼與哀傷外別無出路，今生的苦悶，只有死亡才是拯救。馬勒臨死前寫的《大地之歌》充滿少有的豪情。他彷彿戰勝了地界的重力與死亡，聽從遠方的召喚。在掙脫的啟示裏，他的疾病，死去的女兒，家庭與生活的困頓，社會的重壓，都不再是困擾了。塵土的衣裳脫下時，夜空的星宿耀眼。大地的風親切了，山川湖泊在原地祝福。

馬勒的名聲，曾在二戰後如日中天，世界用他的音樂哀悼遍佈大地的亡兒。但近些年，人們對晚期浪漫派外加表現主義特徵的馬勒，充滿困頓與非議，認為他過度纏綿了，放縱自己的情感，唯美，卻淚水盈盈，哀悼，沒有節制。在現代的商業社會，情感的野蠻化讓人們更會覺得一場音樂裏綿延的葬禮與哭泣有何意思。但這正是馬勒的過人之處，他唯情唯美，反覆言說人的孱弱與無助。當一個人能夠哭泣的時代過去了，馬勒還是留在了奧地利的鄉間，繼續尋求悲痛。這番悲痛尋求在問現代人：置身在物質與消費形態裏的生命，果真可信嗎？

我最終搭車抵達一座燈火中的城市。這是一個互聯網與水泥混合而成的地方。的確該告別了，那個馬勒的不可居留的故鄉，昨日的世界。地上，恐怕只剩下每個流浪者漫遊的亮如白晝的城了。此地只宜告別，不宜停留，到處是讓人分離的風，有點甜味，附著在黑暗的石頭上面。馬勒的《大地之歌》，難道不是告別之歌嗎？作品開頭的人聲，彷彿虛無與死神的召喚，更是一番盛情邀請。我聽見了，列車過了馬勒的故鄉，奧地利山水，像駛向茫茫大霧與未知。

# 告別的大地，天空

一

馬勒的《第五交響曲》寫成於1902年，1904年由馬勒本人在科隆指揮首演，被人叫做「巨人交響曲」。按照馬勒的學生、指揮家瓦爾特的說法，此前馬勒寫的四部交響曲，已經完成了個人思想、觀念與感情的轉化，《第五交響曲》是一部「面對現實和現實充滿力量和清醒的自信心的作品」。這部作品具有轉向界標的意義。瓦爾特說：

「在《第一交響曲》裏，音樂表現了主觀感受的暴風雨似的激情，《第二交響曲》的開頭出現了需要回答與解決的抽象的問題。對這些問題的回答出現了三次，而每一次的角度都不同。《第二交響曲》所關心的是人生悲劇的含意，答案清清楚楚：永恆證明它是合理的。《第三交響曲》由平靜轉向大自然，經過一個大循環之後，使人愉快地相信答案就在『熱愛一切，屈從一切，擁抱一切』之中。在《第四交響曲》中，馬勒通過對永恆歡樂玄虛而令人愉快的幻想向他自己也向我們保證：我們是平安的。」

二

馬勒的每部交響曲都有巨大的感情規模，《第五交響曲》也不例外。樂評家考量這部作品的出發點，很少從馬勒音樂中內在的精

神之核出發，關注的是其配器與複調水平與前幾部交響曲的不同，以及與後面幾部交響曲之間的關係。偏於形式，低估內容，讓人們對《第五交響曲》的認知，出現了某種程度的問題。

馬勒的妻子阿爾瑪在回憶錄裏提到，馬勒對《第五交響曲》多次修改，直到去世前一年才有定稿；每次修改後重新進行配器。對此馬勒也十分驚訝自己對這部作品在形式與技巧上的關注。在致友人的信中，馬勒寫道：

「第五完成了。我被迫為它重寫了全部配器。我無法理解當時（1902年）我怎麼突然像一個乳臭未乾的新手一樣搞得一團糟。顯然，我在前四部交響曲中所學的常規全部不管用了。彷彿我嶄新的音樂使命要求一種新的技巧。」

《第五交響曲》可以看作是馬勒「嶄新的音樂使命」的開端，第六、第七，都有這一新「使命」延伸的痕跡。這部交響曲的第一部分由葬禮進行曲引領，小號吹出主題，彷彿是遠方天空的一角發出感召。不久，音樂轉入馬勒式的顫動與痙攣，悲傷與絕望湧動，瞬間又轉入平靜。第二部分木管奏出的主旋律與樂隊的低鳴交織，第一部分的主題時隱時現。在第三部分，出現有圓舞曲特點的中間樂章，助奏的圓號聲繚繞在旋律的織體中。第四部分使用豎琴，正主題的表現方法與浪漫派作曲家使用的方法近似。與前幾部交響曲不同的地方，是馬勒在《第五交響曲》的第五樂章，不再停留於悲歡，溫暖與亢奮的心緒流動其間，糾纏的心結化為明確與簡單。

三

《第五交響曲》在馬勒的交響曲中有一個別樣的位置，是否是他精神歷程中的「葬禮」與「告別」，獲得新的形式與語言的「開端」？瓦爾特把馬勒的音樂生涯劃分為三段，第一到第四交響曲為第一階段，第五到第八交響曲為第二階段，第九與《大地之歌》屬第三階段。《第五交響曲》顯然屬於這個第二階段的開端。

瓦爾特認為，第一階段時馬勒的創作中心主題是「一個備受人間悲傷折磨的人祈求上帝」。第二階段創作的主題為「這位自然的寵兒和上帝的追求者對現實社會極其有限的適應性」。在第三階段，馬勒的注意力「再次離開這個世俗世界」，「在經過充分思考、熱情追求和艱苦鬥爭之後，他在音樂裏找到了對痛苦的真正安慰」，「有一條通往天國之路，正與宗教上所說的路極為相似」。

可以這麼理解，《第五交響曲》是一次馬勒向社會轉向時的調整與停滯，是早期創作強烈、深摯的個人心緒的提升，也是一條通向宗教解脫之路之前的有力臺階。在《第五交響曲》中，能夠看出馬勒的某些不自信與矛盾，否則他不會對這部作品反覆地修改。轉向的痕跡，心緒上的某些亢奮與消沉，都帶上「中年馬勒」已經獲得社會承認的印跡。但馬勒的氣息沒有因此消失，相反在這部交響曲中得到微妙的保存，為發酵與爆發做著看似沉寂的準備。沒有任何一種力量能同化馬勒與生俱來的悲傷。瓦爾特說：

「在第二階段，這位上帝的追求者在世俗舞臺上的情況怎樣？這位與社會搏鬥，又得到了它的獎賞的人不得不給予世俗社會一定

的注意。他與較高水準的文化背景有著緊密的聯繫，後者一直在指揮著他，不過被他那眾多的世俗作品掩蓋了。儘管第五、第六和第七交響曲來源於它，可是它對這些作品的創作過程似乎沒有起支配作用。」

## 四

儘管《第五交響曲》在形式與配器上有著不少新的探索，但與馬勒所有交響曲一致的內在情緒，並沒有本質變化。情緒的幽暗多變，湧動的怨泣，不安與狂暴，馬勒交響音樂的美學氣質，在這部作品裏絲縷畢現。

終其一生，馬勒生活於一種美學母體與現代理性之間的衝突與對抗。這一對抗像地殼的造山運動，留下心緒的凸起與褶皺，也造就了幽深的峽谷。馬勒在深谷裏孤魂野鬼一樣行走，尋找出山的路徑。他的音樂是一場歐洲文化母體代表的強大過去，與一個走向未知、充滿不祥之兆的現代世界的相遇與告別。

馬勒深受叔本華「人生是座悲慘監獄」的悲觀主義影響，又癡迷尼采「價值重估」的新生命哲學觀。與叔本華、尼采完全不同的是，馬勒擁有一個19世紀的浪漫主義文化母體。這個母體充滿「愛」和「美」的重量，又含有基督教神學上的「拯救」信條。儘管叔本華「世界是意志」的宿命看法，契合馬勒童年就有的生命無常感受，尼采召引古希臘酒神取代基督教馴順者的觀點有如天火般明亮，似乎給試圖躍出自我的馬勒以突圍的信號與慰藉，但究其根本，馬勒的心緒、情感、美學底蘊屬於19世紀，並不輕易導向未來。馬勒交響曲裏母親、戀人與少女合為一體的哀泣，湧動在大地

與天空難測的稠密之風，實際上表明——馬勒把自己作為少年亡者放到了一個逝去世界的光環裏。這個馬勒跌跌撞撞進入了現代之門，卻置身一座正在崩塌的舊日聖殿。

叔本華「寂滅意志」——與佛教相彷彿的解脫之路，尼采的強力意志，不過是「歐洲衰亡」信號的反覆發射。馬勒最終在掙扎中得到的結論是面對劫難聽天由命，塵世之路必須放棄，愛與美在一面幻象的鏡子裏才能夠得以保存。《第五交響曲》是轉向這面鏡子前的躊躇。

## 五

由於德語詩人里爾克與作曲家馬勒有一種相似的神學負擔與使命，我一直把這兩位19世紀末20世紀初詩歌與音樂的代表人物放在一起閱讀與聆聽，從兩個巨人身上，找到看似無關卻有內在關聯的回聲。

青春時代的里爾克迷戀浪漫詩學，詩歌中出現光亮的一極。其少年詩作寄託了對女性、愛與美的憧憬。神學的恩澤庇護，是這些憧憬與嚮往的濃蔭大樹。中年以後，里爾克陷入對靈魂探索與宗教人物的迷戀，情感經驗與宗教經驗混合，加入人生苦難的底色，內心的王國因深度開掘擁有了新的礦脈。馬勒的音樂世界，很少出現真正的亮色，早期的交響曲與藝術歌曲充滿黑暗與恍然，憧憬像遊絲一樣浮現。馬勒與里爾克的世界，在此共有一個拯救的大天使，這個大天使在命運的陰森古堡裏盤旋，帶給馬勒新一重的驚恐，給予里爾克的是對於業已存在的來世之國的迷醉。

在里爾克的《杜伊諾哀歌》中，青春、愛與美的氣息精靈，在幻象王國，在廣袤的時間之流裏重新躍起，再度復活；同樣，馬勒在《大地之歌》中也一掃死亡的強勢與壓迫，表現出巨人般的慷慨——因死亡召喚獲得重新命名的自由感，讓詩人與音樂家重返鄉土。里爾克在詩中描繪的屹立於來世幻象世界的「悲愁之山」，山裏「古老的悲傷家族」，一個風度翩翩、母性的「哀愁」形象，與馬勒交響曲洋溢的大地之美，晚霞與陰霾深處的光亮，女神的領唱與天際之風的吹拂，奧地利民間舞曲的片斷使用，共同構築一個哀歌裏告別的「世界」。

里爾克寫道：

> 他孤單地爬上去，爬到原始苦難之山。
>
> 而他的步伐一次也沒有從無聲的命運發出迴響。
>
> 但是，如果她在我們無盡的死者身上喚醒一個比喻，
>
> 那麼請看，她或許是指空榛樹上
>
> 下垂的柔荑花，或許意味著
>
> 早春時節落在幽暗土壤上的雨水。

## 六

我對馬勒的傾聽，開始於20世紀90年代初。當時僅憑「少年魔角」、「亡兒之歌」這些帶有德國晚期浪漫派氣息的名字，就對馬勒音樂作品心生憧憬。現在看來，20世紀90年代初，是80年代中國年輕人有些浪漫的內心生活的延伸，其後不久商業社會的全方位降臨，讓這一代人在古典音樂世界裏盤桓的步伐不得不變換節奏。一

代馬勒的中國樂迷還沒有獲得太多沉醉其間的日子，就被新日子的腳步擾亂了。

「黑暗無主時，美的顫慄與瞬間泯滅」，是我在初聽馬勒時寫下的話語。大約在1993年前後，馬勒交響曲的幽暗以及細若遊絲的淒美旋律，像死亡世界流過的泉水，對我形成巨大的魔力。我把馬勒看成一團吸附情感的太空星雲，強大的引力像一面黑暗的大鏡子。記得最早請朋友錄了一盤卡拉揚指揮的《第九交響曲》，在異國他鄉的夜晚聽過20遍以上。那時因為音樂的存在，我時常逃逸出現實，旋律的擾動，引我進入一座精神上的氣流王國。我曾為馬勒交響曲繪製過若干幅插圖，圖中的馬勒赤身裸體，像夜空中的一個亡兒，頭上戴著花環，與雲朵中的一位天使對話。還曾寫過一首長詩《馬勒與追憶的天使之歌》，其間安排了馬勒與死去的女兒關於現世與來世，事物與幻象之間的爭論。馬勒毀滅性的引力十年來讓我沉浸不去，我一直想著那個月光下起身向空曠的少年騎士，在現世折磨裏依舊保持內心幻象的中年人，致命心臟病成為死亡信號後向神籲請的瀕危者，馬勒的三重形象疊織，破碎在他的音樂裏。

與馬勒親昵之後的疏離，大約出現在新千年之後。漫長對晚期浪漫派音樂世界的沉浸，讓我與人人所在的時空有巨大的反差，湧動的現世氣流，逼使我與幻象世界告別。大約幾年時間，我質疑從諾瓦利斯以來德國浪漫派的死亡幻象，而馬勒是浪漫派最後一位集大成者。他的音樂形式已容納不了情感與幻象世界，結構變形，重心不穩，搖搖欲墜。

到今天，我的質疑仍未過去，但對於馬勒音樂情感上的熱愛卻未熄滅，又有沉迷其間的趨勢。我漸漸理解在世界越來越空心化的

今天，做一位「看墳的人」，本身就是立場與選擇。即使守住殘片與廢墟，也是在捍衛著什麼。馬勒從這個意義上為未來人呈現的所不得不告別的神性天空與大地，已不再牽涉與現世對位不對位的問題。他成為「精神故鄉」的代言者，是歐洲文化與母體的一部分。我想，大多數音樂的聆聽者，尋找的並不是通向現世的大道，而是一條條秘密返回烏有之鄉的小路。從這個角度而言，沒有一個人能真正成為現實世界的對位者。精神故鄉如果是真的故鄉，不會因時代的氣流而更名，音樂的那個世界，如果藏著傾聽者個人生命秘密的話，傾聽已經有了一種道德責任。

走在迅速變化的城市，在隆隆煙塵中看著越來越明確的現代化都市場景，我愈發想起馬勒晚年的心境。這種心境不是寫作《第五交響曲》時有些向現世妥協的心境，而是寫《大地之歌》時，被死亡激發的重新有了「大自由」的心境。死亡的大門即將開啟，現世的一切就要粉碎。人能贏得的一切，在那時完全映在一面太空的鏡子裏。此生的重負灰飛煙滅，時代與世界也像傳說一般。音樂，在其核心保留了一個靈魂，像是人最初與最後獲得的一具宇宙的活動模型。馬勒血液裏活著的少年亡兒，終於要咬破皮殼，向終極的自由之流飛去了。此時已無所謂告別、懷念，也沒有相遇，只有太空中象徵生命來往的時空軌跡，隱秘地跳舞。音樂復活這種舞蹈，沒有悲傷，也沒有喜悅，但充滿安慰。

在對馬勒純粹的熱愛中，我又一回理解了馬勒。事隔一百年，我還是聽見了他並不強健的心跳。馬勒在天際與大風吹拂的風裏，像遊子行走，不為慶賀，只為迷途。迷途的時間越長，停留的時限也就強調了心靈與存在之間的關聯。

# 歐洲快車，風景與馬勒

歐洲快車駛入奧地利國境，風景如畫。修剪整齊的草坡、樹林與偶爾出現的小型尖頂教堂，三重奏一樣在車窗外反覆鳴響。相比較義大利風景的晦澀，德國森林營造的神秘，一路列車駛來，奧地利的風景精緻，小巧，肌理明朗，甚至有點世俗、甜滋滋的。我在車廂裏感歎老天賜給奧地利人的豐饒，每一片風景，真有莫札特室內樂的意思，規模不大，閃爍內在的光輝；但這份豐饒，又加上了不少義大利與德國人所沒有的人工，似乎奧地利人天生精於修剪、裝飾，要在山嶽、草坡、溪水裏，微縮一個詩意棲居的世界。

在薩爾茨堡周遊一天，不知怎麼的，我卻在這座莫札特之城裏想起馬勒來。對風景的感受太強烈了，薩爾茨堡小鎮儘管是一隻魔術匣子，我的心卻怎麼也集中不到匣子的奇幻中，相反在遠處的山野之間流連……穿過進入薩爾茨堡的長橋登上列車時，馬勒交響樂裏的許多旋律突然從記憶裏向黃昏的山野飄飛起來。

生於1860、1911年辭世的奧地利作曲家馬勒，作為古典音樂世界的告別者，開啟了一個充滿現代感知的音樂世界。他卻在九部交響曲（外加上1910年未完成的F大調第十交響曲）裏，用古典情懷深情地描畫奧地利的風光。與此同時，他的音樂裏充滿了一種現代式的死亡、黑暗與焦慮。「鄉村的風光」是馬勒的古典「身體」，而死亡、黑暗與焦慮，則是他預感到神性世界崩塌的現代「頭

腦」。「頭腦」與「身體」之間的鬥爭,讓馬勒的交響樂像一座座巨型建築在風中扭曲,幾近斷裂。坐在車廂裏,我嗅到了馬勒摯愛的這個古典「身體」的氣味,他的「頭腦」則已經是漂浮在世界各處我們置身在當下世界裏的意識。

應當說,莫札特是一位魔術匣子裏的作曲家。他的音樂帶有「室內」特徵;旋律和諧,舞蹈性強,即使苦澀,也能從中品嚐出甜來。馬勒的音樂與「室內」無關,他像「風景」裏的作曲家,在大地消失處的殘留——風景裏,嗅出了悲愴生命的味道,即使甜美,也充滿了苦。

夜晚在維也納下車,走進城裏溜達,真是覺得這是一座與馬勒無關的城市。也許莫札特喜歡過它:精緻的蛋糕,充滿花紋與美麗誘人的顏色。馬勒被現代「頭腦」折磨得幾近荒蠻,已不可能被一座精緻生活的城市挽留。對於死亡與自由王國的嚮往、冥想,讓馬勒溶入無限,但古典的「身體」像眼前的維也納——一座魔術的城堡。「古典」是馬勒靈魂之蝶咬碎的蛹。我也在張惶中,從他的故國隱隱感到一個向「現代」漂泊、跋涉的生命。

# 理查・史特勞斯的句號

　　這些天重聽晚期浪漫派的音樂，把理查・史特勞斯《最後四首歌》聽了很多遍。版本一是斯瓦茲柯普夫1965年由百代錄製，英國《企鵝唱片指南》與日本《唱片藝術》共同推薦的名盤（評論家與樂迷視為此曲的不二之選）；另一個是卡莎1953年的迪卡錄音，也屬熱議的版本。相比較，還是斯瓦茲柯普夫好，沉穩，耐聽，斯氏像一個哀悼者在天邊外歌唱，深刻，有貴族氣派，而卡莎的聲音大氣，急切，充滿臨終告別時的焦慮感。四首歌是理查1948年寫就的封筆之作，在闡釋上爭議多多，不止在內涵上，連歌唱的順序上也是各有說法。斯瓦茲柯普夫的演唱以《春天》、《九月》、《睡眠》與《薄暮》為序，理查本人認定這一排列方法（儘管他寫作完成的序列分別是《薄暮》、《春天》、《睡眠》、《九月》），但卡莎與多個其他版本，都有別樣排序，演繹五花八門，大相徑庭。理查為即來的死亡原本是畫一個音樂句號，可別人並不這麼看待這個圓圈。他與海德格爾有在納粹時期合作的相同歷史問題，政治與音樂糾纏，人們聽四首歌難免不用有色耳朵。

　　今天評判浪漫派音樂，尤其是晚期浪漫派作品，遭遇的最大挑戰是舊日的「唯美」有沒有不被今天質疑、也不貶值的生命力，在「不唯美」的時代處境裏，它有否獨立存在的價值，而非浪漫派作品常有的蒼白與空洞。十年前我對晚期浪漫派的精緻音樂織體有

過疑問，理由不僅是美學上的新舊爭執（「美」已退場，「一種可怕的美」誕生），還在於它與紅塵滾滾的現世有疏離與隔膜感，傾聽會讓人陷入對烏有世界的冥想，加深對周遭真切人生的陌生。一度對馬拉美、瓦雷里講究微妙音調與色彩的法語詩歌我也是打了問號，是不是他們在那個時期都太高蹈與象牙塔了，癡迷拍打雲中的空幻雙翼，陷太深了，會叫人失去了在此地行路的能力，像後花園裏的老張生鏡裏看花，雙眼朦朧。這樣的問題，對理查同樣存在：在有了一戰與二戰這樣的世界性巨變，歐洲文化遇到前所未有的危機時，他還是不改文化姿態，對嘩變的環境視而不見；也許，與納粹的關係也基於此理，理查決不換裝換戲，應和大潮。

其實與納粹之間的曖昧，是個不易說清的問題。每個藝術家與政治之間的關係，並非黑與白的簡單判斷，也不能以太短的時間觀察他們的選擇。理查，海德格爾，龐德，都被政治算計，塗污，龐德更是以定罪昭示世界，極盡羞辱。可後人握往藝術家的政治標籤，極易忽略了他們的真正角色，其音樂、哲學與詩歌意欲何為。也就是說，來自政治與歷史的判斷，不可能是給藝術家的最終句號，只是破折號，引號，甚至只是逗號，問號與省略號。今天，值得思量的是為何理查頑固，在音樂上持向後看齊的態度，而不是前行，與現代派合拍。當年巴赫可也是個不與新方法協調的守舊者。

理查寫有大量歌劇，從《埃萊克特拉》、《玫瑰騎士》、《阿里阿德涅在納克索斯》、《埃及的海倫》、《達夫尼》這些名字，不難看出他對自古希臘延伸過來的文化傳統的堅守；他既中意「玫瑰」，又是「騎士」，「玫瑰」與「騎士」相加，恰是他美學與政治的符號與畫像。難怪他會與茨威格、霍夫曼斯塔爾等人合作，讓音樂

與文學，甚至與哲學相混雜。但他臨終所執仍是浪漫派，《最後四首歌》的揭示的主題就是浪漫之愛的死亡。理查用黑塞與艾興多夫的詩歌作歌詞，盡現浪漫派主題，即使愛死亡了，也要與美同行。

四首歌中的前兩首，今天聽來較為平淡，不夠深厚，到了後兩首，涉及死亡的主題時，就變得情真意切，感慨萬千。此番告別，不是理查的個人之別，可說是向浪漫主義之別，向歐洲文化作別。理查一生在幾近失真的環境裏創造浪漫（他有不少作品因此有單薄與自我隔離之嫌），完成的是《死於威尼斯》裏那個老貴族的情懷與姿式。新世界的浪潮正迫使一切變形，告別以他的政治蒙羞、美學解體為終。

有趣的是，加拿大鋼琴家古爾德生前大肆責難諸位大師，卻對理查讚美有加。古爾德認為，晚期浪漫派的作品內有洞天，技術高超，複雜。這讓人匪夷所思，因為他追剿的作曲家除莫札特以外，還有貝多芬、舒伯特、蕭邦、舒曼、李斯特等人，一個也不能少。對當代作曲家巴托克、史特拉汶斯基，他也評價不高。古爾德這麼幹有他的理由，相對於荒謬的無調性當代世界，古典大師的表達的確是老眼昏花，落伍了。可讓人客觀地為大師畫個句號，也不是容易的事。時間的賬單，對藝術家而言不好清算；一個時代評論另一個時代，往往充滿了傲慢與偏見。誰可指望在巴別塔的廢墟裏輕易言說正確呢。關於理查的句號好畫，那個圈卻並不好畫圓。

# 德彪西、馬拉美與巴黎的悠閒

　　巴黎一直是個獨特的城市。巴黎的沙龍文化在19世紀發展到了極致。儘管後來人們指責巴黎的沙龍做作、無聊，是精神虛無的表現，但在這些沙龍裏，仍哺育出了許多有世界影響的大師。關於沙龍以及上流社會的聚會，從普魯斯特的《追憶似水年華》中可以感知：至少在普魯斯特的觀察中斯萬就是一位以懂荷蘭畫家維米爾著稱的收藏家。德彪西係上流社會出身，經常在沙龍裏廝混，與各色女人交往。他的這種自在的近乎浪漫的生活形態，讓人忽略了他進行音樂探索的艱難。同樣，由於有了圈子與社交生活，圈子自身的裂變會惹得許多人痛苦。今天你可能是在一堆蜜蜂裏，如果你發現興趣不合，明天你可以鑽進另一類昆蟲堆裏。德彪西後來被各個沙龍拋棄，陷入孤獨的境地。這是必然的。德彪西本來就屬於另類。

　　德彪西無疑從莫內的印象派繪畫以及馬拉美的詩歌那兒獲得過關於新藝術的理念。說到「理念」，是指莫內等人已經趨於成功的探索為德彪西的音樂創作提供了一種可供借鑒的樣板。巴黎人習慣於在某個主義的招牌下群體出現，佔領藝術的不同領域——這與巴黎社交生活山頭林立的情況是一致的。為了說明這種理念，德彪西寫過一部著名的小書《克羅士先生》，反對當時流行的傳統音樂觀點。

德彪西的鋼琴作品是他音樂思想的最好體現。他使當時以華格納音樂占主導的歐洲樂壇一下子變得內斂和沉靜了。音樂界從華格納開始的鋪張，使音樂沾染了太多文化命題。華格納本來就不是一個純音樂意義上的作曲家，他的作品文化含量太重，舉起了與音樂不太相配的東西。德彪西的出現是為了重塑人們的聽覺。有人說，在浪漫主義晚期音樂朝哪兒前進的問題上，原本可以有多種道路，可德彪西是座精緻的小橋，使華格納們的高頭大馬不得不縮身子，勉強過去。可能沒有任何一位作曲家在過渡時期，大過德彪西的重要性。

德彪西不僅與馬拉美等人交往，他與蒙馬特高地一帶的流浪藝術家也有聯繫。19世紀末的巴黎是藝術家出沒的城市。也許每個來巴黎的人都為這座城市的一切著迷，把巴黎當作釀自己個性酒液的作坊。德彪西從薩蒂身上學到不少東西。雖然，薩蒂在最後取得的成就不能與德彪西同日而語，但他的新式鋼琴寫作啟發了德彪西。薩蒂開始了把鋼琴降溫的嘗試。這是對李斯特的反動。德彪西的鋼琴作品沉靜，好聽，去除了薩蒂的怪異。有人認為他的鋼琴小品充滿禪意，特別容易讓中國人喜歡。

我們從德彪西身上可以發現作為一位大師的條件：相容並蓄，從各個溪流中尋找與自己個性相契合的東西。當時的巴黎鬧騰騰的，不可能讓藝術家真正地躲起來，變成一位修士。各個門類的藝術家在巴黎出來進去，他們希望把莫札特、貝多芬等大師在歐洲創造的傳統延續下去。巴黎又有容納異端的胸懷，有那種催化的空氣。但這些彼此影響的氛圍使很多人染上了一些不純正的東西。有時巴黎是造作的。比如，我覺得德彪西的有些作品是憑技巧

「做」出來的，他的心不在作品中。同樣，也可以說馬拉美的詩歌有「做」的痕跡。

德彪西曾經說過，音樂是「色彩與節奏」的組成，除此之外都是謊話。這也是德彪西以及他那批人說話的特徵。不管他說的是否公平，但他強調出了某種東西。就藝術而言，沒有什麼談得上是發明，強調就是一種認識，一種方向。蘭波的詩歌理論讓全世界譁然，在於他命名法語母音的顏色，是當時語言遊戲的玩家。他把人們看似通俗的語氣或神聖的語言變成了自己的語言。馬拉美的詩歌是當時的一道風景。但他的許多題獻詩，不過是像中國王公貴族之間的題扇詩與題壁詩一樣的東西。這些東西是生活的見證，是一種文人之間的趣味。馬拉美題的最多的是巴黎美人的扇子。他的那些香豔詞讓人無法認定他的崇高和修辭上的見地。相比之下，德彪西的作品更加純粹，也容易領會一些。

德彪西從小是個神童，11歲進了音樂學院，22歲得了大獎。我想他印象主義之前的音樂一定是極符合評委路子的寫法，否則他不會得那個大獎，也不會得到評委們的認可。他的真正有價值的東西是在與象徵派詩人相識後產生的。假如沒有與這些孕育了新思想的人相識，德彪西的作品很可能是另外一種模樣。巴黎世紀末那種多少有些混亂的生活是有益的，單單從造就了德彪西這個人來看，這種生活是有價值的。

德彪西是地地道道的法國人，他的音樂氣質是法國式的。儘管就音樂的創造而言，法國人相對於德國人一直有乏力之感，但德彪西率先攻擊的就是德國人的音樂，認為德國的音樂單調乏味，華格納是歧途。就技術而言，德彪西在和聲與共鳴上有新的發現，鋼琴

在他之後有了特殊的表現力。他算是精緻的追求者，法國式精緻的代言人。

巴黎有條寬闊的河流，它與整個城市連結在一起，五光十色，美不勝敗。它是一條飄滿煙花的河流，是一代代大師的靈感之河。河流使整座城市都沉靜了下來，映出一座座王宮金色的倒影。我不知道德彪西描述水流的精緻小品是否真的與塞納河有關，他的作品裏一些如同水波般製造的聲音與色澤是否來自於他的觀察。聽他的音樂，會覺出水與光是他作品中兩種重要的元素。

德彪西與馬拉美的真正連接點是他為後者的《牧神的午後》一詩配樂，這已成為德彪西最重要的作品之一。《牧神的午後》是馬拉美最好的詩歌，勝過了他的許多似是而非的短詩，排除了「即興」特點，經過了精心錘煉。單從漢譯詩歌來看，它已精美異常，可以想見法語傳達出的音節以及色彩的美。「午後」是略帶空花的時刻，它使大地陷入了太陽強力中的昏睡，是大地的入魔階段。這是首飄飄欲仙的詩。德彪西的作曲沒改變馬拉美的初衷，有夢幻效果。

這首前奏曲的完成年代是1892—1894年，於1894年首演。牧神在陽光裏醒來，尋找林澤間的女神，但在尋找的途中又昏昏欲睡。這些《牧神的午後》的場景，後來被解釋成生命裏更具意味的象徵。這正是馬拉美所擅長的。它是法國式的，唯美而夢幻，卻又不單薄。空氣由於夢幻而充滿了有密度的顆粒。這首曲子出過不少CD，EMI和DECCA都有大師的錄音。

德彪西一生的作品不多，從未寫過交響曲，與馬拉美有一致的傾向。也不知一百年前的法國人有了怎樣的理解，文學大師和音樂大師都對作品的「量」給予控制。在馬拉美看來，維持一種有意味

的生活最重要，形成作品在其次。馬拉美與德彪西有意從傳統文學規定的主題中走開，他們認為自己作品才是真正的詩和音樂。也許在德彪西的眼中，貝多芬把音樂弄成了大海上的萬噸巨輪。但在巴黎，僅有幾把美人的遮陽傘就夠了，有幾條在塞納河上泛行的木舟即可。

　　馬拉美、德彪西總讓人想到生活場景裏的巴黎城。巴黎也許並不為深刻的思想而存在，它使音樂、寫作、繪畫相伴著生活。這是巴黎區別於任何一座城市的地方。在巴黎的黃昏中，一座座小咖啡館的燈亮了，塞納河波光搖曳，微風中的盧浮宮與奧塞印象派藝術博物館遙遙相對。巴黎只有悠閒了，才會讓馬拉美揣摸字詞的聲響和光澤，讓德彪西用音樂描繪涼亭夜晚的水波。巴黎也許從來就是悠閒的，於是有了《追憶似水年華》中的斯萬與奧岱特，有了普魯斯特想像「小瑪德蘭點心」的空間。今天，巴黎也閑著，並以此而自豪。人們被悠閒感染，仍坐在日落大道的一旁，像當年雅致的馬拉美一樣張望著。無數個飄忽的靈魂守護著這座城市。

# 克羅士先生，德彪西先生

　　德彪西的《克羅士先生——一位反對音樂行家的人》是一本好玩的書。書中的音樂評論大多來自他為一份雜誌撰寫的專欄文章。大約十幾年前聽他的鋼琴作品時，我頭腦中總浮現「克羅士先生」這個夜晚遊蕩、自言自語的幽靈形象。看看德彪西所處的時代，那些音樂界大人物寫的評論、書信，不論華格納還是李斯特，其間私人來往，都不免有肩負使命、口氣不凡的氣派，而德彪西的「克羅士先生」則給人「怪客」的感覺。虛構幽靈形象，用其口吻表達自己的觀點，在歐洲浪漫派晚期並不少見。但讓人覺得有趣的是，德彪西為何一定要把自己藏起來，以幽靈的身份出沒樂壇。可見德彪西的勢單力孤，其新的音樂理念不容於世。那是占統治地位的華格納的音樂思想在歐洲充滿強勢與壓迫的時代，一個想反抗時代、創立新的美學風格的人，必須改變身份，採取迂迴之策。因此，「克羅士先生」既是刻薄地攻擊當時音樂家的「怨毒者」，也是一名即將闖入時代王宮的「刺客」。

　　德彪西生平中出奇的地方，是他曾任柴可夫斯基贊助人梅克夫人的家庭教師，也師從過蕭邦的學生、魏爾侖的岳母學習鋼琴。但德彪西的音樂除了與魏爾侖的詩歌理念有些關聯外，和柴可夫斯基、蕭邦的音樂氣質基本上是背道而馳。德彪西作為歐洲音樂史一個拐點上的人物，把音樂洶湧澎湃的大海濃縮為法國式的園林池

塘，把華格納宏大的眾神傳說變成一出仙女的傳說。「克羅士先生」的所作所為即是如此。「刺客」大功告成了。

德彪西對同時代的音樂家普遍存在惡感是自然的。他伶牙利齒的評論有失公允，中他毒鏢的大人物們叫苦不迭，但聽眾寫讀者們覺得痛快。先砸了神殿甬道上的神像為自己掃清道路，德彪西深知他的兩個最大的敵人一個在國內，一個在國外。國內是馬斯涅，國外是華格納。與當時眾多馬斯涅的推崇者不同，德彪西真正喜愛的法國音樂家是薩蒂，一個作品規模不大、強調鋼琴音樂內在遊戲感，卻被許多人認為古怪、不可理解的人物。與此同時，德彪西與一大批印象派畫家、象徵派詩人交往頻繁，癡迷於這群畫家、詩人嶄新的創作理念與思想。尤其是詩人馬拉美舉辦的聚會，讓德彪西受益匪淺。他自覺不自覺地開始尋找具有個人特質的和絃、和聲，追求聲音微妙的色彩感覺。

但德彪西的音樂與印象派時代的藝術不盡相同，儘管可以與其相互呼應。印象派的色彩彌漫，有時出現的過於華麗，乃至於甜美、自我陶醉，都不可能在德彪西的音樂中找到。德彪西從未放棄結構與比例上的追求，曼妙與精緻的作品是法國式的，是強調了結構的印象派傳達者。

關於德彪西音樂中的法國味道，朗格有過論述：「德彪西的音樂反映了世紀轉折時期的過度不安、心慌意亂的分裂精神狀態，但是它卻擺脫了強烈的情感，淚汪汪的多愁善感和嘈雜的自然主義。他所描寫的圖畫，不論採用什麼題目，從來不是自然主義的景物，每一外界發生的事物，每一詩意的靈感，都變成了音樂的表現。德彪西是一個具有貴族式的拘謹的抒情詩人，但在他的文質彬彬的舉

止的掩蓋下，卻蘊藏著緊張、溫暖、敏感而含蓄的音樂氣質；這就是他做到了當時作曲家很少能做到的：感情與理智的協調。他是一位法國的作曲家，像庫普蘭和拉莫一樣的法國的作曲家，他從他們那裏學到了音樂中的法國精神的實質，並因此自豪。」在為《論法國音樂》一書撰寫的序文中，德彪西曾大聲呼喚法國精神：「今天，當我們所有的民族特質都勇敢地重新自我肯定之際，即將到來的勝利也會使我們的藝術家意識到法國血統的高貴。」此時的德彪西，已不僅是「克羅士先生」，他成了一個站出來與強大的外部音樂勢力鬥爭的騎士。

正因為德彪西的法國趣味，與德奧系統尤其是與華格納音樂勢力對抗的結果，是他不寫交響曲。即使寫了有交響味的組曲等等作品，也能看出德彪西想寫成室內樂的內在傾向。德彪西同時代的作曲家布拉姆斯、馬勒，不論是支持華格納還是反對華格納，不論是古典還是現代，其結構宏大、主題非凡是一致的。布拉姆斯與馬勒是試圖舉起貝多芬、華格納等人舉起過的重量，德彪西則是舉起啞鈴，用的是重量級的舉法。他因此成了現代主義音樂運動的先驅，按照樂評家的觀點，德彪西是一位先知。

在傾聽德彪西的作品方面，我喜歡的是他的鋼琴音樂。至今我還清晰記得十幾年前被德彪西「震撼」的一夜。聽的是他的《意象》與《兒童園地》，米開蘭基里彈奏，1971年寶麗金的錄音。我想這大概不是真實的德彪西，而是非人間的、夜空中的德彪西。大祭司米開蘭基里琴聲一響就氣派奪人，讓聽者摒息靜氣。這是無人也無我的德彪西，其實是米開蘭基里。他改造後的德彪西森然，像一位神祇。一個闡釋者的強勢畢現，有一種說不清的魔力，尤其是

前兩個樂章，掃鍵行雲流水，充滿金屬的冷。我理解了唱片專家一直不願把他的錄音列入榜單的原因。他太大了，也太冷，不食人間煙火。他的演奏在內心曠遠者那裏得到推崇，不是此地的聲音。

我並不喜歡日本榜與企鵝榜推薦的吉澤金的彈奏。這兩個榜一致認為吉澤金是德彪西鋼琴音樂的首席傳人，說他的演奏精巧、高貴、神秘。吉澤金的德彪西接近原貌，但錄音老，鋼琴顆粒大而鈍，結構雖清晰但我覺得線條並不好。老錄音更多給人氛圍與味道的享受，還是清晰、敏感的新錄音清爽，指向耳朵。

這些年聽德彪西主要是奇科里尼的版本，法國百代公司1992年版，2000年重新做過。奇科里尼彈奏的薩蒂很有名，他的德彪西在我聽來味道純正，雅致、放鬆而自然。在他那裏鋼琴好像小上一些，像是為朋友聚會而彈奏，悅己時感動了他人。這其實是薩蒂的方式，法國的方式，馬拉美的方式，法國的沙龍方式。我想這也應該是德彪西喜歡的方式。當代無所不在的商業運作已經損壞了這種方式。今天的音樂會大多成為沒有傾聽者的鋼琴家的誇張表演與群眾集會。如果克羅士先生今天還活著的話，他對此就不僅是怨毒了，他會喊上德彪西一起走人，到塞納河畔尋找一個世紀前亡靈們的聚會，為消失的時代一醉方休。

# 古典音樂與古典可樂

　　西班牙畫家達利生前一向出語驚人，表達與修辭別具一格。有人說他放語言煙花，是時代表演癖的一部分，不可當真；但還是有人從中嗅出了一些魔鬼先知先覺的味道（魔鬼在急劇變化的時刻，尤其瞭解這個世界）。達利對古典音樂的酷語讓人印象深刻，他說他怕古典音樂，像怕得天花一樣——聽音樂與得天花，在這裏劃上了等號。

　　達利對古典音樂的怪話，在互聯網與全球化的時代，聽來好像並不算刺耳。英國有個樂評家在《誰殺了古典音樂》一書中，對古典音樂在今天的形象，冠之以一個新詞——「古典可樂」。他的意思是說，商業的無情滲透與操控，娛樂方式的速食化，正在完成對古典音樂的謀殺。這番見解形象地說出了古典音樂在消費生活中的身份。縱觀四周全球化（有的學者稱之為大屠殺）的影響，深受流動性逼迫、匆忙的當代都市人，有「耐心」與「焦點」去聽抵達「心靈內在空間」的古典音樂，即使是瞬間握住古典可樂一番啜飲，已算是奢侈與有福了。

　　關於全球化，許多西方思想家與藝術家都進行過探討，這一探討這些年也來到了中國，引起學者熱議。早在全球化之前，愛爾蘭詩人葉慈寫有〈第二次降臨〉一詩，充滿對新世界來臨的惶恐。葉慈寫道：「一切都瓦解了，中心再不能保持，／只是一片混亂來到這個世界，／鮮血染紅的潮水到處迸發，／淹沒了崇拜天真的禮

法。」這首詩讓匪夷所思的是，葉慈在後幾句勾勒了一張「新人類」畫像，與當下眾人的境況極為契合。

葉慈詩中所言的「中心」，具體到古典音樂中，應該就是調性。調性的瓦解，標誌著現代音樂的誕生。隨著奧地利人勳伯格建立十二音體系，許多音樂家（包括他的弟子韋伯恩、貝格，以及後來的史特拉汶斯基）渴求借此技術創造新的音樂語言，在近一百年的探索中，不僅去掉了音樂的調性，還去掉了音樂的面與線，最後只留下了點，真如同得了天花一般，面目全非。音樂向上的旋律線沒有了，溫暖情感也被狂暴的情感取代。葉慈所言的「一片混亂」來到了音樂世界，逐波蔓延，廣泛傳播。

當年音樂語言的變革者儘管是新式作曲法的開路先鋒，卻一直得不到廣大聽眾的認同。迄今為止古典音樂正宗發燒友普遍不接受十二音體系的古怪音效與不和諧的音樂美學。正因如此，很多樂評家論及古典音樂時，把影響巨大的現代音樂之父勳伯格分成兩半，以十二音體系為界，只談十二音之前的勳伯格；甚至有人把古典音樂與現代音樂之間的分野，看作是決定論與偶然論之間的區別，有神論與無神論的區別，舊人類與新人類的區別。在他們看來，帶有決定論色彩的上帝退場後，循環論裏的人類形象也消失了，現代音樂與光怪陸離的現代世界相契合，是送給已無溫暖感的新人類的「全新物種」。順著這一思路，巴赫、莫札特、貝多芬等古典作曲家，其音樂與音樂中標舉的生命哲學屬於有神的溫暖世界，勳伯格及其弟子屬於背叛天真禮法的無神論者。

如此看來，聽古典音樂成了一種立場選擇，具體到中國樂迷身上，也開始有了類似分野。20世紀80、90年代，整整一代的中國

古典音樂愛好者，享受到了古典音樂唱片業繁榮帶來的盛宴；隨著歐美指揮家、演奏大師的名字耳熟能詳，一代人接受了一個調性完整，決定論占統治地位的音樂世界。這些作品背後或多或少都有上帝、人子、永恆女性的影子。現在看來，那是古典音樂在中國的一抹暖光。十幾年過去，隨著現代音樂、爵士、搖滾與流行這些非古典的音樂頻繁到來，全球化營造出了一批新樂迷，古典音樂在中國短暫的蜜月期結束。

我們正遭遇一個眾人跟著資本起舞、無暇他顧的全球化時代。古典音樂在這個時代的確節奏太慢，裏面傳達的天真禮法與溫暖感情在都市的高樓大廈裏找不到對位。至於巴赫音樂中榮耀上帝的樂思，莫札特作品中潛在的基督教神學，貝多芬交響曲裏自我的衝突與超越，漸漸變成了學問家的題目。時代無情，也是時間無情，聽古典音樂現今有點類似上教堂；即使到了彌撒時間，人們低頭默念的也未必是上帝。古典樂迷尚且如此，新樂迷感知些什麼是另外一回事了。

但古典音樂與現代音樂之間的爭論，舊人類與新人類之間的爭論似乎沒有完。這幾個月金融海嘯成為全球性話題，有人說這是上帝不讓人建成全球化巴別塔，讓其崩塌的一次現身。好像古典音樂所屬的那個世界並沒退場，決定論的幽靈對偶然論風行的世界發出了聲音。可見讓一個舊世界徹底遭逐並非易事，在人人對金融衍生品口誅筆伐時，心神惶惶的各國政府想金融國有，往回退了。

# 觀看音樂

　　傅雷教子，嚴格到令人窒息的程度，許多寫給兒子的家書是權杖，遠在異國的傅聰如何看這番苦心，難以聯想。本來，呼喚者與被呼喚者在世間應和寥寥，更何況是心理學概念上衝突的父子呢。傅雷的信，經常體現老派愛樂人的法則，給傅聰的點撥，有點像《圍城》裏父親送給方鴻漸的鐘錶，到了小說結尾仍鳴響著時差。記得有一系列家信，傅雷不厭其煩地提到傅聰彈琴的姿式問題，警告在演奏會上身體不能有任何多餘動作。傅雷認為，音樂家要給人音樂，而不是讓人觀看，聽眾注意到音樂外的肢體語言是輕浮的。琴師要消失在鋼琴後面。音樂，產生於彈奏者的隱身。

　　這涉及一個問題，音樂是給人看的，還是給人聽的？對傅雷而言，音樂是聽的，觀看是對聽的干擾。可對當下這個圖像與觀看壓倒一切的時代，讓人「看見」，是一條普遍遵守的商業規則；音樂會上，製作人首先考慮的問題是「看」，彈奏者要在懸掛的大螢幕上被多機位切換，追蹤。與表演相關的一套也由此登場，琴師巫師般陶醉，既與鋼琴調情，也要擅於與聽眾調情。據說，這套調情術的發明人，是100多年前的鋼琴大師李斯特。他深諳此理，觀眾是為看而來的，音樂是魔術的道具。有一則回憶說，李斯特彈奏誇張，舞之蹈之，與今天的氣功師無異，席間，貴婦們被攪擾得悲泣不已。李斯特開了人體修辭高於音樂語言的先河，從此文學對音樂

家癖好、穿著與表情的描寫甚囂塵上，以羅曼‧羅蘭所寫的約翰‧克利斯朵夫為極致。樂評家知道，除了專業人士，誰能說出彈奏者出過幾個錯音，音色如何，樂章之間能否平衡呢？說到傅聰，現今樂迷們大概更多的是說圖像與生活世界裏的傅聰，一個手指纏滿膠布，在照片上舉煙斗的域外華人。甚至傅雷的老友樓適夷，也以「貌」取人，在懷念傅雷的文章中，大談對劫後歸國的傅聰的觀感，尤其注意傅聰的髮型衣著，以此斷定傅聰生命與藝術的態度。人們顧音樂而言他似乎成了慣例；今天，傅聰的襯衣牌子，包括婚姻，房子，車子，應該是時尚類雜誌熱衷的名人消費方面的資訊。自從發明了人肉搜索，被大眾追剿的名人被曬在光天化日下，是常有的事。世界讀解音樂家的方式變了，指鹿為馬成為普遍狀況。只要被「看」，關公戰秦瓊的遊戲無可避免了。

　　有誰還把音樂當成純粹的聲音建築，視作生命之道的化身呢？加拿大鋼琴家古爾德，以癖好滿足過觀眾「觀看」與「消費」的願望。他平時戴手套，上臺彈琴坐一隻破木凳，邊彈邊唱，如同勒馬前行。他精通觀眾心理學，明白人們湊在一起的罪惡。古爾德公開蔑視大眾，聲稱生活在一個雞犬之聲相聞、彼此不好奇的世界才有安全感，競爭是萬惡之源，尤其是音樂界的競爭。後來，他拒絕被「看」，藏在錄音室裏做唱片。有段時間去了加拿大北部，探討邊民是否更有宗教的虔誠。讓人「看」夠了，終了的他「制止觀看」。在與梅紐因、魯賓斯坦等演奏大師的對談中，古爾德嘲笑音樂會的馬戲團氣味，稱演奏者反覆演奏同一支曲子，必定是獻媚與自欺。

　　音樂失去獨立身份成為圖像的附庸，是近些年發生的事。與商業利益全方位結盟，也是在這十幾年愈演愈烈，不可收拾。音樂會

漸漸成了粉絲大會，金錢無所不能地串起明星，多種粉絲被拉郎配地組合到一起。帕瓦羅蒂與流行歌星連袂，太廟，以及不顧音效只重觀看的實物實景，各種不可想像的商業噱頭，讓純粹的酒液變了味。古典音樂家們在形象上也開始自我顛覆，從燕尾服到便裝，到背心，到龐克髮型。設計「被看」，已是高智力與消費心理學混合的產物。

前些年，鋼琴家波哥雷里奇來中國開演奏會，登臺時一臉倦容，懶懶散散，一副不屑的樣子，遭到北京樂迷強力地批評。小提琴手穆洛娃穿迷彩褲出現，更是一片譁然，有人以退場抗議。北京樂迷被激怒，不是對「音樂的不滿」，而是對「觀看的不滿」，是消費的抗議。誰能說波哥雷里奇、穆洛娃的「挑釁」，不是為了另一種「消費」呢。音樂沒有了，那就看，看完後說，話題失焦，變形，解體，漣漪重重，隔山打牛，有一搭無一搭。羅生門裏面，還有羅生門，無窮無盡。闡釋的大霧遍佈每個話題，已經不知被闡釋者為何物了。

不知世界用於觀看，更好玩了，還是越來越無聊了。看過一篇關於霍洛維茨的樂評，通篇沒有說他「最後的浪漫主義」，高超的技術與獨有音色。作者反覆寫他的鳥形容貌，彈琴時鼻尖沒有淌出來的一滴清鼻涕。也是觀看，代價清清楚楚。這是分裂，「觀看」不僅遠離了事物本身，闡釋的漂移術還淹死了那個被看者。音樂被一場場視覺盛宴的饕餮者吞噬，原本誕生於靜默的聲音，保持不住抽象的一極。人們不識廬山真面目了，世界在自製的大霧中折騰。風動還是幡動的老命題，在說了萬物根性不動的慧能那裏，依舊是莫衷一是的怪局。

# 蕭斯塔科維奇的另一張畫像

　　1942年8月9日，被德軍圍困了將近一年後的列寧格勒，蕭斯塔科維奇的《第七交響曲》的首演音樂會就在濃重的戰爭陰雲的籠罩下舉行。當時，列寧格勒惟一的廣播樂團中，已經有二十五名團員由於圍困帶來的物資匱乏而死於饑餓與寒冷，另外一些身強力壯者則去了前線參戰，整個樂團只剩下了十三個人。為了這場演出，著名的指揮家穆拉文斯基只能從前線的參戰人員中公開招募臨時的演奏員。而演出的這一天，就是德軍原定的佔領列寧格勒的日子。

　　也就是在同一年，當著名指揮家托斯卡尼尼在紐約執棒蕭斯塔科維奇《第七交響曲》的演出之後，一位美國記者寫道：「什麼樣的魔鬼才能戰勝能寫出如此美妙音樂的人民呢？」

　　三十三年後的這一天，1975年8月9日，這部曾經如此激盪過人心的音樂作品的創作者蕭斯塔科維奇告別人世。

　　又一個三十年之後，我們看到了這本這位偉大的作曲家與他的摯友伊·達·格利克曼的通信集的中文版。這裏所收錄的所有信件沒有經過任何的刪改。

　　蕭斯塔科維奇生於1906年，1975年去世。今年是蕭斯塔科維奇去世30周年，明年是蕭斯塔科維奇誕生100周年。世界各地關於這位知名作曲家的紀念活動正陸續展開。東方出版社為此新近推出了《蕭斯塔科維奇書信集》。

　　蕭斯塔科維奇的口述文本《見證》1976年由伏爾科夫帶往美國公諸於世後，其真偽問題一直引起爭論。但國內音樂人對《見證》一書持續不斷的熱情，越過了真偽的界限，作曲家言說的前蘇聯殘酷的政治環境、人事遭遇，在一種冰冷的調子裏散亂地表達出來，倒是與他晚期音樂充滿驚恐、悸動的黑色風格相呼應。東方出版社新近出版的《蕭斯塔科維奇書信集》一書不存在文本的真偽問題。這是收信人格利克曼從蕭斯塔科維奇1941年至1974年30多年間的近300封書信中整理出來的一份珍貴資料。我驚奇於這些明朗、清晰的信函所充滿的別樣的味道，相比較《見證》裏陰鬱、譏誚的蕭斯塔科維奇，書信集裏有一張作曲家的寬厚畫像。

　　書信文本中的蕭斯塔科維奇是政治、社會生活中的蕭斯塔科維奇，而非私人的蕭斯塔科維奇；是1975年8月9日辭世時官方訃告說的「共產黨的忠誠兒子、傑出的社會和國家活動家、人民藝術家」。他的這些致友人的信函經過了「軍事檢查」，許多信封上都蓋有「已經通過軍事檢查」的郵戳。蕭斯塔科維奇寫這些信時就知道，另有一雙眼睛在觀望著他。

　　不過，也沒什麼。寫信時只需要去掉私密與個人觀點，謹防語言竄出火星、招惹是非罷了。幾乎可以公開發表的信函提供了作曲家人人熟知的那張官方畫像，於是這些文字大談搬家、居住、人事變動與體育比賽，還有不用遮遮掩掩的創作過程。真正的蕭斯塔科維奇藏在背後，只有在《見證》面世後，才令人驚奇地發現，滿面苦相、不斷宣讀官方報告的蕭斯塔科維奇已經習慣用「鐵面人」的面罩隱藏自身。作曲家本人大約不看重音樂之外的任何文本，他在音樂中表達出的悲愴和無可迴避的人道關照已經是全部，他在音樂中敞開了自己。

作曲家語言文本與音樂文本的分裂看來很難統一起來，相似的著名例子還有莫札特。莫札特寫給父親的信充滿了薩爾茨堡的粗話，但音樂裏的莫札特卻極其雅致。蕭斯塔科維奇面對世界與內心時所面臨的衝突與分裂，在20世紀前蘇聯強勢政治吞噬個人生活的時期具有特別的意味與深重的內涵。這同樣是另一重「見證」。

我個人看重的是蕭斯塔科維奇如何向友人坦然表白創作過程，這些表白像個人精神創造的秘密版圖一樣，供出了作曲家重要作品的構成的起源。關於四重奏，蕭氏寫道：

「有時我這樣想，如果我在某時一命嗚呼，未必有人能專門作曲來寄託對我的哀思。因此，我決定為自己先寫這麼一首樂曲，甚至可以在封面上寫道：『為紀念這首四重奏的作者而做』。這首四重奏的主題是D. Es. C. H.，也就是我（德米特里・蕭斯塔科維奇）的名字縮寫。作品中還利用了我自己的幾部作品中的主題和革命歌曲《我深受奴役的折磨》，其中我的幾個主題是這樣的：《第一交響曲》、《第八交響曲》、《三重奏》、《大提琴協奏曲》、歌劇《馬克白夫人》的主題；作為作品中的某種暗示，我還利用了華格納的《眾神之死》中的《葬禮進行曲》、柴可夫斯基《第六交響曲》中的第一和第二樂章的主題等，另外，還運用了我的《第十交響曲》的主題。你可能從未見到過如此豐盛的大雜燴吧？這部《四重奏》的虛假的悲劇色彩是這樣產生的：我在譜寫過程中所流出來的眼淚，跟一個人喝了大量啤酒之後的撒尿量一般多。回國後，我曾兩次嘗試著彈奏這部新創作的四重奏，可仍然是眼淚不止，但這已不是由於作品中虛假的悲劇色彩而痛苦落淚，而是因為我對完美的曲式感到驚訝和激動得流下了眼淚。」（1960年7月19日於茹科夫別墅）

　　談及《第十四交響曲》的創作過程，肖氏的書信涉及到了對「死亡」的感受與寫作時的困難：

　　「謝謝你的來信，隨信我寄去我在《第十四交響曲》中所採用的詩歌，主要是用女高音、男低音和室內樂隊的那些詩歌。室內樂隊將由巴爾沙伊親自指揮，我非常希望女高音聲部由維什涅夫斯卡婭來演唱，至於男低音歌唱家，我還沒有最後確定人選。

　　我主要根據下列情況選擇了歌的歌詞：因為想到了世界上存在著的永久性主題和永久性問題，即愛情主題與死亡主題。

　　當我在根據薩沙・切爾內的詩歌創作《克雷采娃奏鳴曲》時，我已充分考慮了愛情主題，至於死亡主題，我還沒有嘗試過。我在出院之前，專門聽了穆索斯基的《死亡歌舞》之後，死亡主題才算徹底成熟了。

　　我並想說，是我順從了這種現象。於是我就開始選擇詩歌中的具體詩句，雖然我對詩歌的選擇可能帶有一定的偶然性，但是我認為，音樂會把這些詩句有機地聯結起來。我譜寫的速度很快，因為我擔心，在我創作《第十四交響曲》的過程中，可能會出現某些問題，例如，右手徹底不能工作，或者我突然雙目失明等等。這些念頭一直在折磨著我，不過，一切還算順利，不管怎麼說，我的右手還能握筆寫作，我的眼睛還能看得清楚。我的身體情況是這樣的：與以前相比，我的腿走起路來好多了；而我的右手寫起字來卻更加難了。」（1969年3月13日於莫斯科）

　　《蕭斯塔科維奇書信集》中的每封信都由編者做了十分詳盡的注釋，有利於讀者瞭解蕭氏寫信時的具體情況。國內為數眾多的「蕭迷」一定會從這份蕭氏風格明朗的書信「見證」中獲得新的認

知。這是一張抬起臉望向時代與人群的蕭氏畫像，他的真正的畫像
應該還是在音樂裏——易感而蕭瑟。

# 變聲

　　現代音樂不再追求與教堂相彷彿的意義與形制，作曲家們一直尋找新的方向，讓指向穹頂的聲音向內，向下，或與地面平行。這一過程開始音樂語言的創新，後來演變到為傳統樂器做手術，上刑，收拾樂迷的聽覺。到二戰後先鋒作曲家在鋼琴身上加東西是家常便飯。琴弦吊了鉛錘，琴箱裏面改變尺寸，不少腦筋急轉彎的想法，讓作曲家成了化學博士般的怪人。這看起來像玩鬧，深層次是鋼琴這個老的樂器之王如何見新人類的問題。把王弄得不倫不類、怪模怪樣是必須的，人們不要看他頭頂王冠、穿大袍、雄居萬民之上了。鋼琴要與民同樂。美國作曲家在這方面往往當了急先鋒。

　　喬治・克拉姆做的「預置鋼琴」蜚聲世界，其樂器實驗的名聲與作曲的名聲一樣大。鋼琴在其手上「活動變人形」，成了聲音物理實驗的平臺。1959年他得到博士學位後，執教於科羅拉多大學與賓夕法尼亞大學，在象牙塔裡搞名堂是拿手強項。他覺得傳統樂器（無論是鋼琴還是小提琴）音色都太暖，太密，現在要做的，是減去其溫度與濃度。

　　為古典音樂語言做減法，開端的人物是奧地利作曲家韋伯恩。有人說，他把一部長篇小說濃縮到一聲歎息裏，不止是長話短說，簡直是無話要說，恨不得把整部德語字典還原成字母表。他一生寫的作品寥寥，許多作品的樂章演出以秒計量，是不折不扣的終結

者，寫墓誌銘的人。克拉姆自稱韋伯恩傳人，他得到的啟示是：樂
句不再濃縮了，但音樂的氛圍要更荒涼。與韋伯恩不同的是他改樂
器，如果韋伯恩不是1945年被盟軍意外射殺的話，改造音器的工作
也許輪不到他了。

　　把一件件古典樂器弄啞，弄怪，反向證明古典音樂在現代世界
就應該是個聾啞人，對流動的街景與荒蕪的高樓大廈打手勢，做口
型。其實這是聲音有意味的荒誕。克拉姆寫了用改裝樂器才能演的
《大宇宙》，音效的奇特讓樂評家大跌眼鏡，不知用什麼美學語彙
解釋與評論。作品是空間物語，幾乎到千山鳥飛絕、萬徑人蹤滅的
無人之境。其音響上達到了極致，唱片錄好迅速上了發燒榜，至今
仍是《音樂聖經》評出的當代音樂的酷片，被樂迷視為奇珍。他把
作品題獻給巴托克，與巴托克有名的《小宇宙》相對應。

　　克拉姆拋棄人間與世界，用聲音描摹宇宙風景的做法，先前不
僅有巴托克做示範，更早是霍爾斯特的《行星組曲》為先驅。但霍
爾斯特寫的行星，怎麼聽起來都是人間事，各大行星有人的性格與
氣質。重要的是，霍爾斯特的創作用古典曲式，也使用未改裝的古
典樂器。與其相比，克拉姆的音樂有點太空人的意思。

　　克拉姆為西班牙詩人洛爾迦詩歌寫的音樂，較少為世人爭
議。題為《遠古兒童的聲音》的組曲寫了大約五年時間，演出後
引發世界性轟動，好評如潮。曲名取自洛爾迦的詩名〈小男孩尋
找他的聲音〉、〈我曾經迷失在海上〉、〈你從哪裡來，我的愛，
我的孩子〉、〈格林伍德的每個下午〉、〈我絲一般的心充滿了光
明〉，配器上使用雙簧管、陀鈴、豎琴、電子鋼琴、玩具鋼琴、鋸
琴，混合著女高音與童聲。一個在成人的荒涼世界喜悅與哭泣的

兒童在清新的聲響與旋律中展現出來。克拉姆其間對西班牙的弗拉門戈音樂與巴洛克音樂並置使用讓人耳目一新，迄今仍是音樂拼貼的知名範例。

「求主基督把兒童的性靈還給我」是洛爾迦詩歌的主題，也是克拉姆在音樂中強力呈現的一極。在洛爾迦與克拉姆看來，二十世紀的革命與戰爭，是人類失去上帝信仰後必然面對的暴力，暴力戕害了兒童的天真與靈性。兒童，作為神性未被經驗世界污染的弱小力量，今日已是世界這座遍佈血污的大廢墟中的棄兒。在母親保護不了兒女的時代，獨獨只有遠方神秘的星球還在發出純潔的召喚，充滿異鄉氣息。洛爾迦寫道：在格拉納達，每天下午都有一個孩子死去。與此對應的，是克拉姆音樂裏沒有人間味的星宿的回聲，彷彿那是亡兒的去處。克拉姆酷愛寫「回聲」，不止寫《秋天的回聲》，還寫《時間與江河的回聲》，乃至《鯨魚的聲音》。唯獨對自然、宇宙以及兒童世界興趣盎然，克拉姆與洛爾迦的作品，其實是對政治與經濟雙重統治的世界的抗議。

可誰都知道天真只可回味，在塵土的世界裏，既沒有神界的法庭，更無神秘的回聲能夠改變生命的困境。克拉姆在二十世紀六十年代如是作曲，找聲音變形之後的聲音，其實是在找世界邊緣的詩意。到後來，成為一代大師的美國作曲家格拉斯則不要詩意了，樂曲是簡單的序列，連玩「預置」的心情都沒了。

從韋伯恩到克拉姆，再到今天搞聲音實驗的國內旅美先鋒作曲家，其實是同一條線索。韋伯恩讓古典音樂關門了，克拉姆在門旁搭建了小屋。再到後來，人們揀些破磚爛瓦再搭什麼，算是違章建築了。變聲這一套魔術，在歐美早就玩不動了，到國內起先是西洋

景，惹罵聲與爭論，到最後也只是一哄而散，猴戲再多還是猴戲。上帝疲憊不堪了，人類倦乏至極。好像誰都想洗洗睡了的時候，兒童的靈開始在陌生的星球上啜泣。

# 西方音樂回眸

　　古典音樂是西方文化對整個世界獨有的純正奉獻。在世界的其他地域，我們可以找到與西方哲學、文學、繪畫成就相匹敵的不同成就，但在音樂方面，沒有任何一個地域音樂的形式與內容，就其複雜與完整性上與歐洲的古典音樂比肩。難怪有人說，古典音樂是西方文化給予世界最為成功、不遭對抗的禮物。

　　對音樂的解讀，最早可以從古希臘戲劇家、哲學家的戲劇與對話中找到片斷。蘇格拉底、柏拉圖與亞里斯多德把音樂當作生命教化、城邦發展的題目進行討論。從這裏開始，西方思想家關於音樂的著述與妙論浩如煙海，稍加整理，可以理出一個完整的系統。但「西方正典」意義上的音樂，從客觀的意義上講，應該是作曲家所創造的一個有血脈關係的系統，任何其他維度所建立的系統，只是這個系統的補充與輔助，音樂文章選本，應該是以重要作曲家並大致按時間先後排列話題的。這部書遵循這個思路，所選人物的重重、級別以及獨特貢獻以編者的審美用意與原則為準。

　　從歐洲第一位對今天仍有影響的大作曲家蒙特威爾第開始，到20世紀二戰前後，古典音樂富有活力、具有強大影響的時間不到400年時間。蒙特威爾第出生於1567年，作曲的重要年代在17世紀。現代派作曲家勳伯格1951年去世，史特拉汶斯基1971年去世，與蒙特威爾第所處的時代，中間有大約400年時限。自馬勒去世的

20世紀初葉開始，古典音樂就開始處於頹勢，基本上在終結與告別之中。勳伯格做的改向工作，史特拉汶斯基推崇的折衷主義，都是渴望古典音樂復活的短暫歎息。

第一個古典音樂的黃金時代是巴赫開創的。18世紀上半葉，古典音樂的創作形成了真正的氣候。但巴赫生前並沒有建立絕對的聲望。他的名聲與影響力，是後來作曲家孟德爾頌等人聯手完成的。巴赫逐漸成為音樂聖殿裏父親般的人物，被看作作曲家的源頭與典範。與1750年辭世的巴赫，不同1756年出生的莫札特從童年起就有非凡的聲望，在18世紀下半葉以豐富的作品完成了充滿影響力的音樂王國。到19世紀，其他作曲家在兩位大師開創的道路上紛紛出現，迎來了古典音樂真正的黃金年代。19世紀這一百年，古典音樂成熟、飽滿，達到極致，可惜古典音樂的風華，不像歐洲的哲學、文學與繪畫隨時間推移還有不同的巔峰。古典音樂在向整個世界奉獻的絕大多數的重要人物與果實之後，並沒有迎來第二個黃金時代。我們當下所能品嚐與感受的聲音世界，主要由19世紀貝多芬、舒伯特、舒曼、蕭邦、白遼士、華格納、布拉姆斯、穆索斯基等作曲大師開創的。

古典音樂的興起，與神學關係親密。古典音樂的衰落，從某種意義而言，就是與神學的告別。在古希臘時代，音樂的形式沒有對其後的歐洲古典音樂產生決定性的影響。古希臘傳說、戲劇與故事，在中世紀是作曲家創作歌劇的靈感來源。拜占廷時期，吟誦聖詩的音樂單純、直接，沒有過多的曲折。應當說，其後的基督教早期音樂、格里高利時期的藝術，為古典音樂的形成培植了最初的土壤。今天錄製的格里高利素歌受到歡迎，是我們能夠

聽到的較為早期的古典音樂。這種音樂所具有的內在精神，是古典音樂的神學軸線。

10世紀前後，哥特風格發源，形成，複調音樂漸占主流。後來中世紀秩序解體，文藝復興時期歐洲音樂家紛紛出現。17世紀巴洛克藝術得以成形。巴洛克音樂，是今天古典音樂黃金時代來臨強有力的臺階。到了巴赫出現，歐洲音樂的輝煌大門洞開了。

巴赫為今天樂迷們津津樂道的是其鍵盤作品。他的鋼琴曲被人們當作聖經一樣研讀。但巴赫真正想完成的事業，是以音樂最大限度地榮耀上帝。宗教是其根本，音樂是工具。巴赫的宗教作品是古典音樂構成中的基礎性作品。與他年代接近的韓德爾，也有大量作品問世。其清唱劇與《水上音樂》，是音樂家、指揮家熱愛的曲目。

巴赫的偉大，在於他在自己所屬的時代使用並不先進、有些落伍的音樂方法，完成了宏大而深邃的精神世界。他的作品細部與整體之間的關係無懈可擊，像上帝與萬物之間的關係一樣。但歐洲音樂發展方向並沒有沿著巴赫前行。後世作曲家從巴赫那兒更多得到的是技術營養。

晚期巴洛克之後是洛可可時期。洛可可風格的大師有拉莫、格魯克等人。關於這個時期的音樂存有不少爭議，隨著近年來拉莫、格魯克的作品被不少唱片公司錄製，歌劇在歐洲著名劇院上演，洛可可時期湮沒的音樂文獻重見天日，受到樂迷肯定。一個時期以來對洛可可時期音樂成就的低估，源於洛可可之後音樂時代的輝煌與強勢。人們把洛可可風格的音樂當成偉大時代到來的序曲與前奏。

　　古典主義與浪漫主義創作風格占統治地位的時代，開啟者也是位父親般的人物——海頓。海頓豐富的作品構成，為交響樂、室內樂確立了基本形制。如果說巴赫是一部神學與音樂相結合的百科全書的話，海頓是一部音樂形式的百科全書。許多人覺得海頓的音樂過於平靜，深刻性不夠，但這也是海頓的優勢所在。他還歸了音樂作為聲音立體織品的本來面目。

　　莫札特的音樂在今天影響深遠，突破了不同種族與文化的界限。他的音樂裏有一種看似高蹈、快意之下的悲傷，瑞士神學家卡爾‧巴特、漢斯‧昆概括為「含淚微笑」基督教生命信條的影響。莫札特音樂旋律的雲捲雲舒、行雲流水，讓人們分享到了音樂的感官之美。他的歌劇、器樂作品、交響樂，數量巨大，水平高超。

　　貝多芬是歐洲音樂的象徵與巔峰。交響樂中傳達的莊嚴、深刻，室內樂、器樂作品的精湛，被後世傳揚的生命故事，都讓他卓而不群地成為古典與浪漫光環交織下的英雄。貝多芬的創作期比莫札特要長，不同時期、不同風格的作品大量湧現。他扼住命運的悲愴感，為自我衝突、爭執尋求的答案，在音樂裏表現出激烈的起伏與跨度。可以說，貝多芬穿越了自然與精神奇觀的極限。今天人們也許覺得貝多芬面對人生的態度過於端正與隆重，音樂語言過於熾烈，但無論如何，傾聽貝多芬，是傾聽人類有過的最為強勁的心跳。

　　舒伯特、舒曼、蕭邦，乃至白遼士、李斯特，都是浪漫主義風潮下向不同方向發展的大師。舒伯特一生以貝多芬為楷模，卻沒有寫出像貝多芬那樣具有力度、強度與大結構的作品。舒伯特的音樂純潔，迷人。他的室內樂語句快速，透光性好，聽起來

令人陶醉。作為藝術歌曲之王，舒伯特的藝術歌曲，是浪漫主義的詩歌，摹畫了神性少年的複雜心境。在塵世與天國混雜的世界裏，舒伯特歸屬天國。

與舒伯特相比，舒曼同樣是一個純粹甚至迷狂的人。他的作品被許多人認為結構上有瑕疵，但近年來被音樂界重新重視。舒曼的鋼琴作品夢幻感極強，朗朗上口。

蕭邦是鋼琴詩人，一生的創作與鋼琴有關。他的音樂彌漫戀人的情愫，向給他靈感的不同女性致敬。在技術上，蕭邦對鋼琴音樂有不少發展與獨創，每部作品都是感情的論文。蕭邦是音樂會的寵兒，作品在生前與死後大受歡迎。

李斯特的作品曾受到質疑，過度的炫技掩蓋了他對鋼琴藝術的貢獻。李斯特的聲望，近年來已經獲得提升，許多鋼琴家用全新的演繹為其定位、正名。

白遼士是情感至上者的化身。浪漫主義在白遼士身上到了魔化與失控的程度。他的作品今天仍在上演，當代人可以感受他的情感幻像對於精神與靈魂的巨大影響。白遼士是配器大師，在音樂理論上卓有建樹。他的《幻想交響曲》是浪漫主義的極端例子。

布拉姆斯的音樂創作，由浪漫主義向古典主義的回歸，向貝多芬所開創的那個世界回溯。他的作品結構完美，技術複雜，卻又充滿了浪漫主義的低沉嗚咽。布拉姆斯的音樂世界可以與貝多芬對位聯想。他是減弱的、有些低沉的貝多芬。

從華格納開始，古典音樂承受了內容與形式的極限。華格納的宏大敘事，神與人之間的糾纏，預示著這個世界的解體。華格納的音樂充滿世界與生命的寓言與象徵，音樂與神話達到前所未有的結合。

馬勒的交響曲，從另一個方向承載了極限。充滿現代感知的馬勒，讓浪漫主義的亡靈完成告別前的跳舞。馬勒是大地上最後一位巨大的告別者，他的內心規模接近詩歌界的里爾克。

在這部書裏，有多個俄羅斯作曲家入選。穆索斯基、柴可夫斯基、普羅柯菲耶夫、蕭斯塔科維奇、史特拉汶斯基，佔據了四分之一的比例。之所以如此，是向以東正教為核心的俄羅斯文化致敬。俄羅斯文化既在歐洲文化之內，又在歐洲文化之外；俄羅斯音樂的系統也是如此，看似與歐洲音樂有血脈關係，卻自成一體，在20世紀比傳統意義上的歐洲音樂家取得了更大的成就。

穆索斯基是強力集團中的一員，俄羅斯聖愚般的人物。他的《包利斯·郭多諾夫》結實有力，洞悉世事。柴可夫斯基在中國家喻戶曉，聽眾耳熟能詳。普羅柯夫耶夫充滿現代感的探索雖說並沒受聽眾全方位接受，但形式與文本上的大膽、先鋒與前衛，不可取代。蕭斯塔科維奇是特殊的例子，在史達林主義占統治地位的蘇聯，寫出具有辛辣、深刻意義的大型音樂作品，算是奇蹟。

史特拉汶斯基一直認為自己屬於俄羅斯文化，這位死於美國的現代派大師，一生與音樂的先鋒浪潮發生關聯，影響深遠。

德彪西、巴托克、勳伯格，是讓歐洲音樂河流改向的大師。德彪西讓鋼琴作品小型化，內在化。巴托克在幾乎獨語的狀態中探求和諧與不和諧。勳伯格創立了與傳統調性完全不同的十二音體系。這三位作曲家，找到自己的出口，卻不再能標明古典音樂未來的方向。理查·施特勞斯作為一個異數，對於現代派日占上峰的音樂潮流不聞不問，開拓出屬於自己的世界。

回看諸多音樂大師，再看看一百年來世界滄海桑田的巨變，今天人們生活與音樂的關係，會有古典音樂正在離我們遠去的印象。作為文化構成，古典音樂的外部影響也許在減弱，卻並沒有離開我們的生活。在通訊發達的今天，人們的手機鈴聲、MP3儘管多是流行音樂，但古典音樂的弦律作為聲音世界的組成部分，仍在迴響。古典音樂復活還是死去，若干年來一直是人們爭論的題目。

本書對沒有把歌劇大師威爾第、普契尼，對沒有把蒙特威爾第、韓德爾、海頓、孟德爾頌、布魯克納等大師列入其間遺憾。

歸根結底，音樂是傾聽的藝術，言說永遠位居其次。書中所選文章與譯文多為名家，但國內近二十年對音樂文本的譯介顯然是不成規模的。文本的有限，使許多知名的文章不能收入其中。關於這一點，在介紹大作曲家的評述中，已經進行了說明。

編選本書，仍避不開「音樂究竟是什麼」這個古老題目。我一直認為，音樂與神學是人類存在於大地、存在於宇宙中的最初與最終表述，比詩歌、文學、繪畫更切近生命的本質。大地乃至宇宙是一個活的音樂模型。我們聽音樂，熱愛音樂，乃至用文字言說音樂，都是對這一模型的趨近。

（本文為《大家西學・音樂二十講》所寫的序言）

# 一千年

　　長期以來，許多國內學者寫的音樂史與音樂家評傳之所以難讓人信服，在於觀點與方法都出了問題。研究者用政治、社會與歷史大於並高於音樂家個人心靈的視角言說，強力尋找音樂家與政治、歷史的關係，不可避免把音樂作品當作歷史的注解，忽略了音樂家與音樂作品超越與獨立的價值所在。讀這些書像參觀帶地域色彩的鄉村土廟一樣讓人窒息與憋悶。我心目中理想的音樂著作不是現有的知識積木，而是作者與音樂大師之間資格平等的對話。對話要求敘述一方自信而頑強地從被敘述一方那兒贏得一個對話而不是屈從的位置。讀廖叔同先生的遺著《西方音樂一千年》，我沒有一點讀此類著作的舊日煩惱，相反像跟隨作者進行一場西方音樂的輕鬆時間旅行。平靜、準確而又恬淡的文字背後，作者沒有因患學術白內障而讓讀者短暫失明。對於老一代學者而言，這本書讓人覺出因慰藉而生的一份感恩之情。

　　從嚴格意義上講，廖叔同先生的《西方音樂一千年》不是一部有學術色彩的西方音樂史，倒像是一個又一個音樂話題的集合體。作者無意做一張立體的音樂史地理沙盤——描述音樂變遷形成的峰巒與低地，而是繪製了一幅西方音樂史的平面地圖。與格勞特的《西方音樂史》等同類著作比較，《西方音樂一千年》沒有因學術嚴謹而導致的不可侵犯（史學著作往往像法律條文與墓誌銘一樣斟

酌）。作者言說的姿態適中，採用平等地與朋友交談或課堂講座的方式傳授西方音樂的千年流變。

據汪立三先生的序言介紹，廖叔同先生曾為電臺音樂節目撰稿，按照話題的撰寫文章並形成均勻的篇幅，是作者的寫作習慣，也因此構成了本書拼圖般的結構。但本書沒有絲毫降低言說的標準與尺度，表面上看似平淡的言說，有內在深度，顯出舉重若輕的功夫。作者淵博的學識滲透一些跨越哲學、文學與音樂之間關係的解釋裏，沒有濫調式解讀及不恰當的聯想，顯出了新意。

在本書開篇《遠古音樂的回聲——格里高里素歌》裏，除了詳細梳理西方音樂源頭外，作者對格里高里素歌產生的原因以及巨大歷史影響進行概括，引用羅曼・羅蘭的見解加以說明：

「查理曼大帝和路易一世都屬於這類歌曲的迷戀者，他們醉心於此，有時到了暫置國家大事於不顧的程度。查理二世明知君權難保，處境不妙，卻照舊與聖加爾修道院的修士書信來往討論聖歌得失。看來，任何動亂與災難也削弱不了素歌的魅力，它可以使人擺脫一切的煩惱。」作者恰當的引文讓人讀來趣味頓生。

讀《西方音樂一千年》之前，我一直推崇美國學者朗格在《西方文明中的音樂》中的言說方式。朗格的言說建立在個人感受基礎上，許多看法十分新鮮，不同於常規見解。由於音樂本身是流動之物，音樂史的寫作應該不同於文學史、繪畫史與建築史的寫作。與朗格高妙、輝煌的音樂著作相比較，《西方音樂一千年》在相當多的地方表達了有見地的個人感知。由於廖叔同先生1952年至1958年期間曾在上海音樂學院研究室與唱片室工作，聆聽經驗保證了他不是從觀念而是從感受中理解音樂。在談到西方

音樂的衰落時，作者使用「音樂表情資源被掏空」的說法，來闡釋華格納的悲劇性影響：

> 「華格納人生哲學思想深受叔本華和尼采影響，一心想把歌劇變成集中表現複雜感情和心理糾紛的工具。在他眼裏，基督教文明把古希臘完美的藝術湮沒了，像特里斯坦與伊索爾德這樣的戀愛夠得上體現『狄俄尼索斯精神』，應該得到恢復。華格納運用主導動機所以能夠如醉如癡，多半得力於他的心理素養與哲學素養。他把調性推向極限，甚至越出調性的極限來實現理想。揮霍半音音響不知節制，這個浪漫派的『敗家子』幾乎把一切藝術表情資源用得精光。歌劇《特里斯坦與伊索爾德》最後一幕前奏曲敲響了調性崩潰的警鐘。」

由於本書話題集合式的寫作特點，哪些話題多說，哪些話題少說，哪個音樂人物值得強調，那個音樂人物簡略，與作者本人的喜好有關。作者談及巴赫的部分說了巴赫的勃蘭登堡協奏曲、聲樂作品，巴赫的其他作品並未做專題言說，而對於舒伯特這位只活了31歲的作曲家，卻分少年、成年與晚年三個話題展開陳述。這種比例是否失調，大約是仁者見仁、智者見智的事。海頓與莫札特在書中佔據地盤最多，西方音樂的千年圖表這兩個人是核心點，布拉姆斯佔據的是一個話題點，這些選擇與安排，讓人不禁猜想作者本人的美學趨向。

大概每個夠格的音樂愛好者，都有一部待寫的模模糊糊的音樂史。對於這部介於嚴肅音樂史與普及介紹音樂知識之間的豐滿著作，許多看法仍值得討論。西方音樂千年流變，在20世紀解體的過

程中，留下了至今沒有停止的迴響。對於當下的現代人，音樂史與
音樂人物、作品的真正意味如何，是一個大題目。但無論如何，
《西方音樂一千年》是一部迄今為止中國學者寫的最有意思的書。
讀此書會讓人想到作者在歷史風雲中的奇特歷程。作者的人生際遇
不是與音樂之間愛與悲傷的歷史，相反是對政治強烈感受並在其間
顫慄、自我放逐、隱匿的歷史。他躲在人世悲歡的一角，繪製著一
張西方音樂的譜系圖。這是一個老老實實的知樂愛樂者用很長時間
做成的一件事，書稿的完成對那些表面上忙碌、聲名顯赫卻又終生
無所事事的音樂人是一個有趣的回答。

# 變形
## ——現代繪畫、文學與電影中的音樂

一

　　籠統地敘述繪畫、文學與音樂的關係是困難的。原因在於古典繪畫、文學與音樂之間的關係並不明晰，音樂與繪畫、文學之間的完美結合，產生於現代藝術及現代美學建立以後。古典音樂自身發生的革命，導致解體的古典音樂世界在現代繪畫、文學裏找到了自己新的位置。抽象主義繪畫與現代派文學，以及在二十世紀異軍突起的電影藝術，與音樂之間的關係達到了前所未有的交融程度。

　　西方古典音樂的革命性變化發生在十九世紀末、二十世紀初。革命的徵兆來自華格納歌劇、馬勒交響曲由於規模與結構盛大而變形。像過度追求體積與高度的建築，不得不面對坍塌的結果。華格納與馬勒之後，勳伯格建立十二音體系，史特拉汶斯基帶有野蠻與古典理念混合的新古典主義的作曲方法，在倒塌的廢墟間催生了一批毛手毛腳而又年輕的神。這些新神勉強在碎片與殘磚爛瓦間行走，前途未卜。在現代作曲家凱奇與施托克豪森出場之後，音樂被改造得面目全非，與古典血統無關。古典音樂在第二次世界大戰後算是真正地壽終正寢。這裏一個值得注意的現

象是，古典音樂作為躺在石棺中的老貴族奄奄一息時，抽象主義繪畫與現代派文學卻熱衷於古典音樂理念，渴望音樂的種子在另一種有機體裏復活。古典音樂的靈柩啟動之夜，抬棺的隊伍裏混入了不少戴古典音樂面具的畫家與文學人士。音樂的種子掙脫死亡，在相鄰的文化廢墟間傳遞花粉，死亡與新生的故事深處藏著這麼一個事實：音樂是一切藝術（包括繪畫、文學、詩歌）的潛在基礎，古典音樂的衰落、變形之日，就是與其他藝術形式重新結為伴侶之時。葬禮與婚禮同時進行，看似在情理之外，又在情理之中。

在西方精神世界趨於解體的年代，音樂所強調的「結構」一詞，成了現代藝術家心中沉重的負荷。繪畫、詩歌、小說乃至電影藝術，都追逐著音樂，強調音樂曲式（比如賦格、四重奏、複調）在各自領域裏的建築性意義。新藝術家們一致認為，音樂的形式意義不止是音樂的，還是繪畫的，詩歌的，小說的。音樂之神在建築學上所做的努力，被繪畫、詩歌、小說接到了自己的宮殿中作為新的建築指導師加以利用。西方文化光怪陸離的森林裏，大樹倒伏，擊起滿地的花粉與種子，嫁接成為不可避免的事實。

## 二

由於在繪畫世界加入音樂思維獲得了現代繪畫的積極意義，許多畫家不得不考慮視覺世界與音樂世界的共存關係。現代畫家認識到，視覺結構從深刻的意義上講就是音樂結構。在對音樂、繪畫之間的關係進行新定義的先驅人物中，赤裸裸地使用音樂名稱的畫家是俄羅斯人康定斯基。他帶有實驗色彩的抽象主義繪畫

頻繁使用「賦格」、「夜曲」等音樂名詞作為畫作名稱,讓觀眾驚愕。他首先為繪畫加入音樂的調性知識。音樂與繪畫被他並列著理解與認識。

就音樂史來看,古典音樂世界的解體首先是調性的解體,無調性音樂為現代音樂與現代美學所推崇並加以運用。康定斯基對繪畫的現代性感知(他著有《論藝術的精神》,解釋他對繪畫點、線、面的研究以及現代藝術理念),與音樂界發生的革命基本上同步。康定斯基之後,抽象主義繪畫的三位大師:法國的勃拉克、瑞士的克利與荷蘭的蒙德里安,都不約而同地在音樂與繪畫兩個世界中搭橋建路,相互解讀,走上了一條比前輩更遠的路。勃拉克的立體主義、克利對宇宙深處和諧的認知、蒙德里安的現代構成,都有音樂這面鏡子裏的繪畫映射。古典與現代之間的隧道此時成了音樂與繪畫之間的隧道。

視覺的神靈在無形而流動的音樂之河上穿行,勃拉克、克利與蒙德里安的畫作,讓觀眾時常想到從巴赫一直到新序列主義的音樂。音樂化作碎片,嵌入抽象主義畫作的深處。

法國人勃拉克是立體派裏對音樂特別關注的畫家。音樂的影響痕跡佇留在他二十世紀二十至四十年代近三十年的畫作中。他的繪畫主題之一是樂器,許多靜物畫的結構、比例,都離不開他對音樂的理解。畫面上一把吉他,一隻杯子,一把煙斗,相互之間有一種勃拉克所理解的旋律關係。勃拉克的畫作名字經常用「二重奏」、「練習曲」、「協奏曲」等音樂名稱,有點對康定斯基進行模仿。但他的畫作,比康定斯基更講究結構,追求畫作構圖與色彩的內在和諧,並不激進。

　　勃拉克對樂器的興趣首先得益於他本人就是小提琴、手風琴與長笛的演奏高手。法國19世紀興盛的沙龍文化，在二十世紀儘管變了模樣，有了不少波西米亞色彩，但音樂家、畫家、詩人、小說家混合的聚會，催育了不少藝術新理念的誕生。著名法國詩人馬拉美的家庭聚會已成為藝術史的傳奇。德彪西在聚會中加深了對印象主義音樂的理解。勃拉克生活的圈子裏，更是一番混雜的天地。畫家、詩人、雕塑家、音樂家悉數登場。勃拉克對音樂理念的運用，表明藝術形式的劃分是不準確的。立體主義繪畫在今天看來並不新奇的思想，在當時卻是先鋒與革命。

　　勃拉克崇拜巴赫，熱愛莫札特，他的畫作用「BAL」的簽名，表達對巴赫——BACH的崇敬。他是一位用現代形式表現古典和諧理念的人。二戰前誕生的諸多畫家與勃拉克一樣被藝術史奉為革命者，但他們真正想傳達的卻是古典世界的精神，強調的是與過去的聯繫，而非與現世的關係。這種現象在瑞士畫家克利身上尤為突出。他說過：「我身上流的是黃金年代的血液，如今流浪在這一世紀，形同一名夢遊人，我仍與我的古老祖國維持關係」；「我不屬於這個地方，我生長在地獄之中，我的熱情屬於死亡與尚未出生的生物」。

　　克利的繪畫表面上帶有童稚色彩，但對和諧的追求是畢生的。他的畫作裏有一個感知世界的「祖國」。克利曾經是瑞士伯爾尼交響樂團的一名小提琴手，在選擇繪畫還是音樂作為自己事業方向時曾產生過矛盾。音樂對他的影響是專業水準的。他的繪畫歷程，從另一種意義上講是在繪畫中追求音樂的歷程。他早期的畫作《尼森山》（1915）、《奧斯塔母迪根的採石場》（1915），水彩色塊充滿音樂的對位感覺。1924年畫的《壁畫》、《窗簾》、1926年的作

品《佛羅倫斯的郊區住宅》、1927年的《牧歌（各式的旋律）》，是線條的多重交織。1928年的《美麗寺院之一隅》、《義大利的街道》、1929年的《主道與旁道》、《在流動的各個門檻處》、《肥沃之土的紀念碑》，立體色塊類似音樂內在的律動。克利1938年至1940年畫的《魯傑恩近郊的公園》、《計畫》、《熱鬧的港口》、《岩石上的花》更為純粹，有點詭異色彩的符號像提純後的音樂晶體。畫作讓人時常會想到巴赫、德彪西與普朗克的鋼琴作品片斷。

施馬倫巴赫在〈論保羅・克利〉一文中寫道：

「在克利作品中找到的自然是聲音，是由無數的隻言片語及時常是僅可所聞之音組成的音樂會。藝術家要我們盡力與關注，去聆聽自然之聲及一種內在的恬靜。克利是本世紀最靜，同時又最熱烈的畫家。他的藝術才華，就像一對觸鬚，指向宇宙的低沉及激昂的波動。因此，他能夠展示這世界的豐富，而不怕在紛紜萬象中迷失。」

荷蘭畫家蒙德里安真正進入抽象領域在1909年以後。他的繪畫表現出對音樂構造與律動的強烈興趣。1909年繪製的《日落後的海》、《海景》、《沙丘・一號》、《沙丘・二號》、《沙丘・三號》、《坦堡的景色》，是對點彩迷戀，卻又充滿音樂旋律的抒情小品集錦。1911年蒙德里安畫的《有樹的風景》，1912年的《開花的蘋果樹》，具象的世界趨於抽象。他的許多作品既有巴赫音樂裏的和諧與穩定，又有現代爵士樂的即興。他最為著名的畫作《百老匯交響樂》、《勝利爵士樂》（未完成）於1942—1944年繪製，表達的是爵士樂給這位即將告別人世畫家的最後印象。

## 三

在文學世界，與音樂之間關係重要的人物是俄國的陀思陀妥夫斯基與法國的普魯斯特。兩位大師以宏大教堂建築般的小說構造，引發學者對他們小說寫作交響思維的興趣。

1963年，俄國學者巴赫金出版《陀思妥耶夫斯基詩學問題》一書，直接闡明了陀思妥耶夫斯基小說創作中的複調問題。巴赫金認為，複調小說是陀思妥耶夫斯基的發明，他之前的小說家很少出現複雜的人物意識編織。也許，陀思妥耶夫斯基並沒有意識對音樂的複調問題進行專門而深入的研究，但他筆下的人物具有音樂複調的豐富層次。巴赫金認為陀思妥耶夫斯基有超乎一般小說家的複調思維，而複調小說是現代小說產生的一個象徵。巴赫金說：

> 「有著眾多的各自獨立而不相融合的聲音和意識，由具有充分價值的不同聲音組成真正的複調——這確實是陀思妥耶夫斯基長篇小說的基本特點。在他的作品裏，不是眾多性格和命運構成一個統一的客觀世界，在作者統一的意識支配下層層展開；這裏恰是眾多的地位平等的意識連同它們的各自的世界，結合在某個統一的事件之中，而互相之間不發生融合」。

第二次世界大戰以後，現代方式的生活以及存在主義哲學的廣泛影響，破碎的意識成為荒誕英雄們的命運特徵。人與人的疏離造就了人置身於世界中思維的多層面與異化。作為現代人先驅的陀思妥耶夫斯基的作品在後來被現代生活中的人們廣為接受。巴赫金

說，陀思妥耶夫斯基《罪與罰》中的拉斯柯爾尼柯夫，《地下室手記》中的「地下人」，《白癡》中的梅什金公爵，都是自我封閉的思想者，是自我意識極強的主體人物，與世界及人群相遇時展開了不同聲部的對話。陀思妥耶夫斯基的重要作品都有著大教堂般的複雜構造。教堂裏擠滿了不同角色，角色衝突、爭執、表達，相互之間處於一種複雜意識的矛盾與交織之中。

從西方音樂史來看，複調音樂原本是教堂音樂。經文歌、彌撒曲、賦格多採用複調形式。複調音樂的興盛與高峰大約在十一至十二世紀。當年的複調音樂家以複調作為讚美上帝的主要曲式進行創作，然而七、八百年後，這種曲式是現代小說家採用的表達方法。交響與複調式的思維竟成為現代人的思維特徵。

採用教堂構造寫小說的另一位大師是法國人普魯斯特，他於二十世紀初完成了七卷本的宏篇巨製《追憶逝水年華》。普魯斯特與朋友談到這部作品時說：「當你對我談到大教堂的時候，你的妙語不由使我大為感動。你直覺到我曾未跟人說過的第一次形諸筆墨的事情：我曾經想過為我的書的每一部分選用如下標題：大門，後殿、彩畫玻璃窗等等。我將為你證明，這些作品惟一的優點在於它們全體，包括每個細微的組成部分十分結實……」

普魯斯特創作交響小說的雄心與寫作方法，直接顛覆了傳統小說的敘述方法。普通讀者會迷失在他精細、層面反覆、充滿樂感的意識與回憶的大海裏。法國作家莫羅亞如是評述普魯斯特：

　　「在完工的作品裏有那麼多精心安排的對稱結構，那麼多的
　　細部在兩翼相互呼應，那麼多的石塊在開工伊始就砌置整

齊,準備承擔日後的尖拱,以致讀者不得不佩服普魯斯特把這座巨大的建築當作一個整體來設計的傑出才智。就像序曲部分草草奏出的主題後來越演越宏偉,最終將以勇猛的小號聲壓倒陪襯音響一樣,某一位《在斯萬家那邊》僅僅露了臉的人物將變成書中的主角之一。」

應當指出的是,西方交響曲在1730-1750年間才作為獨立樂曲出現。1780年前後,海頓基本確定下了交響曲的構造,其後莫札特、貝多芬把交響樂推向了高峰。到一百年後的馬勒那裏,交響樂的結構趨於變形而有了崩塌之虞。陀思妥耶夫斯基與普魯斯特的小說,是這一音樂形式在文字世界變形後的再生。但陀思妥耶夫斯基、普魯斯特在宏大結構上的艱辛探索,對匆忙的現代人而言又是困境,現代人難有時間與耐心準確估量教堂每一處細節的精心設計,從細部到整體感受到作品的完美。陀思妥耶夫斯基與普魯斯特的小說,從某種意義上講是一次向輝煌結構的注目式告別與還願。後來的小說家不再有巨人般的力量與心智再沿著複調與交響的路線走下去。

詩歌世界對音樂理念加以成功運用的是英語詩人艾略特與德語詩人策蘭。艾略特於1934年開始創作組詩《四個四重奏》,策蘭於二戰後寫了《死亡賦格》,兩出名作使四重奏與賦格這種音樂樣式成了語言學家與讀者感興趣的話題。《四個四重奏》主要探究時間問題,標誌著艾略特作為一個現代顛覆性詩人向宗教的轉變。詩歌由四個組成部分,分別是《燃燒的諾頓》、《東庫克》、《干賽爾維其斯》和《小吉丁》。在創作《四個四重奏》之前,艾略特的

詩歌充滿音樂感,儘管是對現代人精神空虛狀態的批判,但他的許多詩歌片斷仍充滿了一種現代式的抒情之美。他用四重奏這種音樂形式源自他對這一曲式的獨特理解。四重奏自十八世紀中期成熟以來,許多音樂大師都把這一曲式看作室內樂的極限,四重奏具有的深度與豐富性有時超越了交響樂曲式。四重奏中的絃樂四重奏與鋼琴四重奏有眾多優秀作品流傳於世,貝多芬、舒伯特、布拉姆斯的四重奏作品代表這一曲式的最高水準。現代作曲家巴托克也寫有四重奏,被尊奉為現代經典。由於四重奏曲式不大,避開了交響樂所必須的戲劇性轉折,昇華與外在建築要求。艾略特用四重奏為自己的詩歌作品進行一次總結,表明他心境的一種轉變。他早期震驚詩壇的詩作《荒原》,有點像破碎的交響樂片斷匯總,而四個四重奏精緻完美,形式嚴謹,沒有《荒原》中巨大的情感力量,卻有一種平靜之後的清澈。

　　賦格在音樂上要求一個主題構成多聲都對位,主題在開始時以模仿的形式引進。德語詩人策蘭的《死亡賦格》中第一句:「清晨的黑色牛奶我們在傍晚喝它」,在詩歌的六個段落裏出現四次,詩中象徵德國人的金髮女郎瑪格麗特與象徵猶太人的蘇拉米斯也輪迴式出現。讀策蘭的《死亡賦格》,像聽一首現代人寫作的賦格曲。但這首賦格曲裏的主調已沒有巴赫時代的讚美,而是對死亡的解釋。

## 四

　　電影藝術對音樂的運用,值得注意的是歐洲電影大師。從瑞典的伯格曼到義大利的費里尼、安東尼奧尼、帕索里尼,再到俄羅斯

的塔可夫斯基，他們探討主題的嚴肅性，使他們的音樂運用與選擇指向了古典世界。每位大師的價值與美學取向讓彼此的電影音樂氣質產生了分野。

伯格曼所有的電影無一例外地關注上帝的存在與否。《處女泉》探討人性的善惡，《秋天奏鳴曲》言說親情的疏離，《野草莓》對一個人一生的經歷進行反思，《猶在鏡中》講的是信仰迷失後一個家庭的困境……他的電影是對信仰問題的綜合討論，運用巴赫音樂是必然的選擇。巴赫音樂中充滿讚美、喜悅以及信任，代表已經消失的世界。亂世中的人心相對於巴赫心靈的完整無損，面臨一場無休止的衰敗。俄國電影大師塔可夫斯基同樣頻繁使用巴赫的音樂。他探究時空中愛與信仰的影片《飛向太空》，每次出現水中植物的鏡頭，就會響起巴赫管風琴曲。伯格曼與塔可夫斯基不約而同關注根基已經動搖的人類的境況，對於「人的死亡」問題提前預警。巴赫音樂中的溫暖與安詳是兩位大師迷戀的世界，又是在告別中不能接近的世界。這番告別情景，像米開朗基羅壁畫《告別亞當》的畫面。畫中的亞當與父親告別，兒子不再得到父愛庇護，赤裸，荒蠻，無序漂流。巴赫音樂所象徵的父愛世界，是一條今天已乾涸的河流。

與伯格曼、塔可夫斯基不同的一代新人──比如美國導演林奇，對信仰與否了無興趣。他的電影言說的是現代人性的幽暗與變態。伯格曼、塔可夫斯基曾有過對文化上父愛世界的嚮往，但對於林奇而言這種父愛根本沒有過，文化孤兒們自然不需要感傷。林奇的電影音樂大量使用產生於美國本土的爵士樂。

林奇著名影片《藍絲絨》中的女主角是位爵士歌手，片中歌曲《在夢中》，充滿憂鬱的藍絲絨一般的調子。爵士樂幽暗、詭

奇的色彩，像慾望在黑暗處遊走。林奇拍這部電影時，結識了作曲家巴德拉門蒂。巴德拉門蒂其後成為林奇許多電影的作曲。他電影中充滿自虐特徵的工業時代人類的境況，說明人類在尋找與反抗失敗之後已無力再做尋求。電影音樂作為影片的補充，必然是狂亂之聲。

　　古典音樂在抽象主義繪畫、現代小說、詩歌裏成功登陸，卻在電影這片大海裏匆匆接洽而告別。它作為宏大的精神世界在二十世紀的變形、崩潰乃至迷失，說明當下世界對人心靈的殘忍統治已經成功。人不再尋找自己心靈的完整性，一個世紀以來頭頂吹拂著的是已被撕得破碎的風。但無論如何，古典音樂作為藝術的基礎構造，仍未失去建築美學上的意義。廢墟與斷片也是建築形式的一種，只要藝術家有心尋找，深處的結構與聲音必然會出現。音樂象徵人心靈中宇宙與大地的存在，不可能輕易湮滅、失存。

# 奧博林的傳人

自從聽過DG公司出品的普列特涅夫彈奏蕭邦的唱片，我一直關注俄羅斯與普列特涅夫同一水準的鋼琴家如何解讀浪漫派的作品。普列特涅夫彈奏的蕭邦是改造後的蕭邦，樂曲裏的浪漫情懷昇華為宇宙情懷，彌漫令人敬畏的大與深。如果強行追溯一種演奏美學與傳統的話，從霍洛維茨彈奏舒曼、斯克里亞賓等作曲家的小品，到李赫特彈奏舒伯特，再到普列特涅夫，都沒有走中規中矩的路線，三位大師不知不覺地把鋼琴作品的內在空間推向極致，從而把浪漫派的音樂改造成一種情懷遠大而深遠的作品，超越了人們日常對浪漫主義作曲家及作品的理解。

這也給聽眾一個奇特的印象：俄羅斯鋼琴家對浪漫派作品情有獨鍾，他們與浪漫派作曲家之間的親密程度遠遠超過了對巴赫、莫札特、貝多芬的興趣。俄羅斯人有自身的美學趣味與追求，包括新一代的鋼琴家吉辛，彈奏時難以按捺住激情與衝動，熱力四射，似乎要把浪漫時期以外的音樂作品也統攝到浪漫主義的美學之下。我想大約俄羅斯人的血液裏有著一種特定的文化基因與原型，他們對音樂裏的理性成分本能地挑戰，追求一種俄羅斯式的陶醉。這種對陶醉的渴求，使幾代音樂家都不約而同地對音樂的原始文本予以變形。

這回聽到四張俄羅斯鋼琴大師沃斯克列辛斯基的唱片（彈奏的曲目大多是舒伯特、布拉姆斯、蕭邦、舒曼、李斯特與斯克里亞

賓的作品），使我對上述俄羅斯式演奏傳統與美學有了新的認識。
沃斯克列辛斯基彈奏的浪漫派晚期作品與霍洛維茨、李赫特與普列
特涅夫大相徑庭，其演奏風格與方法有些與烏戈爾斯基類似。烏戈
爾斯基2001年9月30日曾在北京保利劇院舉辦過個人演奏會，當時
我被他內斂與克制的風格、高超的技巧吸引，覺出他與許多俄羅斯
鋼琴家的不同。後來聽他的幾張唱片（包括彈奏的穆索斯基的作
品），發現一種俄羅斯人少有的精緻與精密。他傳達的情感把握有
度，絕不揮灑而去。鋼琴在他的手指下老老實實地佇立在那兒。鋼
琴不是一隻魔術箱，也不是載人飛翔的飛行器。沃斯克列辛斯基也
顯示出這種抑制與內在平靜的美。

　　表面聽來，他的演奏並未有意開啟作品，從作品的結構打開些
什麼給人看，他是站在鋼琴文本前字斟句酌地朗誦，從而讓作品的
建築一點點地浮現出來。我想對於熱愛鋼琴演奏呈現華麗風格與魔
法的聽眾而言，沃斯克列辛斯基的演奏未必能令人迷醉，但對另一
類欣賞內在氣度與作品結構的人而言，沃斯克列辛斯基代表的是與
普列特涅夫完全相反的追求。

　　沃斯克列辛斯基1935年生於烏克蘭。童年時父親死於衛國戰
爭，任音樂教師的母親為沃斯克列辛斯基進行了最早的鋼琴啟蒙教
育。中學畢業後，沃斯克列辛斯基考入了伊波利托夫——伊萬諾夫
音樂學校，從師於克利亞奇科。1953年，沃斯克列辛斯基進入莫斯
科音樂學院，起初跟米爾斯坦教授學習，不久轉入奧博林教授的鋼
琴班，奧博林發現沃斯克列辛斯基演奏上追求扎實與平衡的特點，
重點對他進行栽培。1956年，沃斯克列辛斯基在柏林舒曼國際音樂
比賽中獲得三等獎；1957年在里約熱內盧音樂中獲得第三者；1958

年，在布加勒斯特國際中獲得第二名；1962年，在美國克萊本鋼琴家大賽上獲得三等獎。

1963年，奧博林把主持的鋼琴班交給沃斯克列辛斯基，由他作為自己鋼琴教學事業與傳統的接班人。沃斯克列辛斯基從這段時間起，除教學以外分別到東德、捷克、保加利亞、羅馬尼亞、波蘭、冰島、巴西與日本舉辦多場演奏會，獲得國際上的一致好評。

作為一代演奏大師與知名的教育家，奧博林極為欣賞沃斯克列辛斯基的演奏風格。他評價沃斯克列辛斯基，認為他詮釋的音樂作品沒有絲毫的神經緊張，也沒有矯揉造作，而是在情感上表達適度，從古典主義到表現主義的作品，無一不是表現出內在的和諧與適度的平衡。奧博林的核心思想即是要求演奏家一定要把音樂作品的構思放在音樂演奏過程的首位。在奧博林看來，音樂演奏不是一個情感釋放過程，也不是自發的意志展示，而是一個細緻搭建的過程。聲音的構思、整體與局部之間的比例與協調是演奏家應把握的根本。

奧博林反對在鋼琴演奏中摻雜太多的個人因素，他的這一信條貫穿在沃斯克列辛斯基的演奏中。他彈奏的蕭邦、斯克里亞賓有一種均衡、不動聲色的感覺。內在的比例，只有在不追求外在效果時才捕捉得到。有評論家認為，沃斯克列辛斯基的演奏針對的是有淵博音樂學識的聽眾，只有內行人才能聽到沃斯克列辛斯基內在的美妙。

這裏面恐怕有個20世紀以來一直爭論的問題，即怎麼認識闡釋。半個多世紀以來，演奏家突出自我與個性的國際大潮湧動，往往狄奧尼索斯式的演奏更受評論界與聽眾關注，而講究準確、內在規則的阿波羅式的演奏風格被看作守舊與機械的化身。從闡釋就是一切來看，沒有一成不變的原始文本，闡釋即是創造，同樣不存在

準確與否的問題。沃斯克列辛斯基在演奏鋼琴上的追求與美學效果與時代流行的不一樣，他的闡釋是一條更難走的路。這條路上沒有霍洛維茨、李赫特作為先驅，他自然沒有像普列特涅夫那樣成為國際上有巨大影響的演奏家。但這並沒有妨礙他的闡釋是一家之言。也許克制、內斂的闡釋可靠，不怕時間的流逝。

沃斯克列辛斯基除了演出、教學外，近來擔任許多國際重大鋼琴比賽的評委，其中包括英國里茲鋼琴大賽、莫斯科柴可夫斯基國際音樂大賽、拉赫瑪尼諾夫鋼琴大賽、葡萄牙鋼琴大賽、柏林鋼琴大賽以及2004年中國第三屆國際鋼琴比賽等。他還是莫斯科斯克里亞賓鋼琴大賽的主辦者與評委會主席。沃斯克列辛斯基桃李滿天下，學生中有70多人獲得國際大獎，其中40多人得的是金獎。

比較一下沃斯克列辛斯基與普列特涅夫彈奏的蕭邦，可以覺出這是地上的蕭邦與天上的蕭邦的分別。普列特涅夫的鋼琴聲漂亮，呼吸富有彈性，沃斯克列辛斯基的鋼琴表達肯定而準確，呼吸均勻。普列特涅夫在樂句銜接處處理得充滿個人見地，情緒變化多端，沃斯克列辛斯基不追求樂句落差，向內追求均衡的把握。由他倆再去聽蕭邦的權威詮釋者魯賓斯坦，會覺出一個純潔的少年體態出現在琴聲中，那種優雅的氣度難得一見。也許在詮釋的世界裏，聽眾與彈奏者都要共同面對文本瓦解後的錯亂，辨認自己心目中的蕭邦究竟是誰，由此確立哪個演奏家契合自己的內心。

沃斯克列辛斯基演奏曲目廣泛，為他贏得世界各地的知音。據說他2004年擔任中國國際鋼琴比賽評委以來，一直想在中國舉辦自己的個人演奏會。他的音樂理念與演奏美學在這裏一定能找到知音。

# 勳伯格的詩意書寫

　　《紐約時報》著名樂評家哈羅爾德・勳伯格的《偉大作曲家的生活（第三版）》，是一部詩意的西方作曲家史。對看到五線譜頭疼，在大段曲式、技術分析前感到枯燥的樂迷而言，這部書是一個福音。在書中，詩歌，哲學，文化思潮，作曲家生平裏好玩的事情湧動，才華橫溢，感受與思想奔流。哈羅爾德・勳伯格的學養以及供職《紐約時報》三十多年樂評人的經驗，在《偉大作曲家的生活（第三版）》一書裏顯現出來，行文既好看，又不失深度。

　　許多讀者對哈羅爾德・勳伯格其人其書興致盎然，不僅在於他的鼎鼎大名（他對20世紀下半期諸多一流演奏大師頗有微詞，恩怨甚多），重要的一點，是他離了樂評人這個時態性強的行當之外，完成一部著作會是什麼模樣。作為一位個性十足的樂評人，哈羅爾德・勳伯格在美國大受歡迎不出意外。本書1970年第一版問世，1981年修訂後出了第二版，1997年又推出第三版。三聯書店根據1997年版出版的此書，可以看作美國一流樂評家用最新觀點對西方作曲大師的系統評價；同時也是在對現代作曲家的地位、價值爭論不已的今天，作者給出的時新結論。

　　《偉大作曲家的生活（第三版）》，到處流露了作者以當下觀念與認知尺度審看作曲家的特點。「當下」這一尺度之所以對中國的樂迷重要，在於我們以往看到的許多音樂家、音樂作品研

究的譯本陳舊，讀者沒有古典音樂在當下境況裏的真切感。哈羅爾德‧勳伯格的著作彌補了讀者閱讀上的時差，讓我們到達新的站臺。從這座站臺，可以知道所有駛離站臺的名字，並知道自己要去的下一站。

宏觀講，這是部對作曲家評述大於生平闡釋的書。作曲家的生平與生活是作者用心不多勾勒的枝葉；「外在生活」裏與作品相關的「內在生活」才是作者筆下的樹幹與根莖。哈羅爾德‧勳伯格極為輕鬆地抓住作曲家精神樣貌，在作曲家心靈區域做定位分析。他不為任何一位作曲家貼理性標籤，填寫一座神殿諸神的座次與圖表，對許多大師的名聲、價值與地位變化，用的是歷史觀照。評價蒙特威爾第時，作者評論到：「這樣一位偉大、重要、著名的作曲家怎麼會在死後不久就被人遺忘了呢？一個答案浮現了：音樂如風水般輪流轉。蒙特威爾第跨越文藝復興和巴洛克兩個歷史時期，然而巴洛克盛期卻把以這個偉大的威尼斯人為頂峰的老義大利樂派沖刷殆盡。另外我們還不要忘記，在蒙特威爾第那個時代，極少有歌劇得到印刷出版，因為太昂貴。那時候，傳播思想的的技術手段還太少。那時的人遠不像現代人這樣有歷史觀。蒙特威爾第不是唯一的犧牲品：那個時代誰也休想靠音樂被人記住。蒙特威爾第只好等待三百多年被人重新發現。」

從今天看，蒙特威爾第的音樂價值被發掘，認知，被強化，是時代美學觀上的問題；也許蒙特威爾第仍會被淹沒、遺忘，即使他已被列為古典作曲家開端的大師。勳伯格在書中反覆強調時間魔術之手的存在：一世皆在變動，當下是觀照這個變動的唯一證據。

　　哈羅爾德・勳伯格對於現代作曲家的偏重也一目了然。全書共分41章，對於生平跨入20世紀的作曲家使用了近三分之一的篇幅，而巴赫、莫札特、貝多芬、布拉姆斯這些重量級作曲家每人各占一章。由於只作美學與詩學風格上的分別，每個作曲家是作者詩學拼圖上的一個色版。勳伯格對於現代作曲家的側重剖析，讓埃爾加、戴留斯、威廉斯、布索尼、魏爾、欣德米特、戈特沙爾克、瓦雷茲、卡特這些音樂史涉及極少的作曲家浮上前臺，評價中肯，意味深長。比如對欣德米特的評價，是迄今我看到的關於欣德米特最到位的看法：「欣德米特在音樂史上最終的位置很難猜測。或許他會像20世紀20至40年代的馬克斯・雷格爾等作曲家那樣終結，或許未來的年代將會比20世紀60至90年代更加強調他那充實完美的創作技巧、對巴洛克風格的再現和矜持而明朗的音樂旋律。他1945年之後就很少給新一代創作音樂了，而那些源自巴洛克或古典時期的作品（甚至還包括史特拉汶斯基的音樂）也不再受到人們的青睞。時尚風氣變化了，但技巧──真正的技巧永遠都會得到讚賞。如果僅僅從技巧方面來講，欣德米特的確處於超越一切的水平，但我們必須承認，如果孤立的技巧沒有強有力的理念來支持它，那是遠遠不夠的。」這些內行的見解，恐怕只有美國另一位音樂史家保羅・亨利・朗能與之媲美。

　　《偉大和曲家的生活（第三版）》每章對於作曲家的定位與解讀變化多端，充滿趣味。貝多芬被稱為「來自波恩的革命者」，孟德爾頌是「資產者天才」，而柴可夫斯基則被稱作「情感主義──無法承受之重」，斯克里亞賓與拉赫瑪尼諾夫被概括為「神秘主義與憂鬱感傷」……每個作曲家用這樣的標牌顯示住址，也可以看出

這不是部製造體系的著作，感受是哈羅爾德‧勳伯格審視作曲家的基礎。書中對中國樂迷十分關注的施尼特克、古拜杜麗娜等俄系現代作曲家的評論入木三分，精彩紛呈。

但無論如何，古典音樂在全球化與市場化的今天，處於衰落之中。哈羅爾德‧勳伯格深知這點。對此，在第三版的前言裏他有些憤怒地寫到：「在新年到來之前不久的1996年的下半年，當大災難將降臨地球、人類社會體系將不可避免地敗壞之際，我正在寫下這些文字。」

這是80多歲老人的感慨。2003年，哈羅爾德‧勳伯格去世，本書可以看作他臨終前向偉大作曲家所做的致敬；從另一角度而言，他也為這些大師忠實而幸福地侍奉了一生。

# 萊布雷希特

　　《音樂逸事》是一部展示學養的書，隱隱含有為古典音樂人物正本清源的目的。如果說英國著名樂評人萊布雷希特具有轟動效應的《誰殺了古典音樂》一書，是對當下的古典音樂界進行塊面剖析的話，《音樂逸事》一書則是歷史的，點狀的。兩部書的一致之處是作者在努力還原真實與真相，無論是現在，還是過去。

　　我們熟悉的許多音樂大師的掌故，大多是正面的，已經定型，邏輯正常，經過音樂學者的收拾、打磨，多少有一點神譜性質。《音樂逸事》選擇的視角是側面的，鮮活的，甚至是多維的。脫去古典大師的神聖袍衣，去掉戴在他們頭上的冠冕，還原活生生人的面孔——萊布雷希特在這部書裏努力做的，是拆掉音樂神殿的圍牆，讓已經僵硬的大師以本來面目走向讀者。我們從中瞭解到布拉姆斯對音樂也有看走眼的時候（比如對沃爾夫的藝術歌曲）；薩蒂對德彪西充滿敵意，以「音樂學院戒律集」示人；理查·史特勞斯對紙牌癡迷過度；史特拉汶斯基的母親崇拜斯克里亞賓，拒絕承認兒子在西方世界獲得的成功……這些花絮，勾勒出一座神聖與世俗雙重交響的叢林。人性的誤區比比皆是，在大師間險惡的爭鬥裏更加突出。凡塵中的喜劇與悲劇，籠罩在每個人頭上。

　　《音樂逸事》副標題是「上百個關於世界上偉大作曲家和演奏家的精彩故事」，其中涉及的音樂人物眾多，從西元10世紀的阿雷

佐的奎多開始，以20世紀的施托克豪森結束。萊布雷希特花了七年時間，對千年古典音樂的興起、繁盛與衰落進程進行個人化梳理，近千部著作，是這部書形成的基礎。

為此作者在序言中寫道：「曾經充斥在成千本音樂傳記、回憶錄及通信中的逸事由於早已絕版，在現代研究中少有提及……在本書之前，還沒有過任何通過重要音樂家的逸事來考察音樂的系統嘗試。本書的目的是：重現音樂史上久被遺忘的事件，時而揭示不為人知的插曲，通過這種曲徑來糾正當下音樂史研究中普遍存在的不平衡現象。」

在人物逸事的取捨上，作者還是把重點放在了巴赫、韓德爾、莫札特、貝多芬、威爾第、華格納、布拉姆斯等古典大師名下。對於這些大師生命中的重大事件，作者沒有故意遺漏，比如對1802年10月6日，貝多芬逐步喪失聽力後寫的著名的《海利根施塔特遺書》，全文收錄。由此看來，《音樂逸事》並非一部對傳統音樂史、音樂人物的評價進行顛覆的著作，它是一種有效而富有生機的補充。這些活潑的風景，顏色，主人公樣貌特徵與癖好，給我們一種歷史場景的真切感受，去掉了我們與真實之間的誤會。

就個人喜好而言，我一直期待著一部由碎片形成的廢墟般的音樂著作，閱讀時可以漫不經心，偶爾凝神，既能正著閱讀，也能倒著看，無始無終，像置身於音樂的綿延與迴旋中。《音樂逸事》可以說是萊布雷希特為我們這些置身於現代性（也可以說是流動性）的當代人準備的。資訊的繁雜、交插，形成一個巨大的音樂逸事的生態，讀者在其中自主漫遊，而非單向度地聽從作者導引。但漫遊

的前提是必須有足夠的音樂知識與準備。《音樂逸事》是一部輕鬆的漫遊指南。

萊布雷希特在中文版序中說：「我的準備工作十分謹慎，務必保證這些逸事的真實性，但也不必太過糾纏於細節。換言之，每則逸事都相當於一位目擊者鳥瞰了某位重要作曲家生命中的重要時刻，而通常這一時刻的行為又能體現他的性格。」

讓音樂世界充滿生命，呈現音樂與音樂家的「性格」，是一項艱難的工作。這項工作的中心目的是讓我們更好地聆聽音樂。相對於音樂，「看」與「聽」同樣不可或缺，「看」的大海與「聽」的大海浩瀚無邊，古典音樂在當下的危機，從某個角度正是「看」的那個世界，對於「聽」的這個世界的擠壓。《音樂逸事》這部有趣的書如果能為我們的傾聽增加一重意味的話，我們的音樂漫步就多了一層低語，為的是回到聲音真實而深邃的世界。

# 帕瓦羅蒂
## ——在商業與音樂之間的平衡

　　一代歌王帕瓦羅蒂去世了，世界古典樂壇失去了一位帶有象徵性的重量級人物，「三高」這個樂迷們耳熟能詳的稱謂從此進入歷史。帕瓦羅蒂去世後，電視記者採訪到卡雷拉斯，他認為帕瓦羅蒂是與卡盧梭、卡拉絲具有同等成就與影響力的大師。採訪多明戈時，他重點談到了帕瓦羅蒂熱情、幽默的個性。不管「三高」這個有點商業意義的稱謂對三位歌唱大師的真正意味如何，三缺一留下的遺憾對樂迷而言卻是真真切切的。

　　帕瓦羅蒂1935年10月12日生於義大利摩德納。喜愛歌唱藝術的他於1961年的國際聲樂比賽中獲得一等獎，從此進入古典歌壇闖蕩事業。1963年的一次機遇讓帕瓦羅蒂頂替前輩大師斯苔芳諾，出演《波希米亞人》中的魯道夫這個角色，在倫敦皇家歌劇院大獲成功，躋身世界一流男高音的行列。其後帕瓦羅蒂在多部歌劇中出演男主角，足跡遍佈歐美著名歌劇院，贏得了「高音C之王」的美譽。進入20世紀90年代，聲名如日中天的帕瓦羅蒂連袂多明戈、卡雷拉斯進行世界性的演出，從此「三高」之名不脛而走，成為古典音樂最為廣大樂迷熟知的稱呼。不僅如此，帕瓦羅蒂還進行了古典音樂與流行音樂之間的跨界嘗試，與歐美一線流行巨星同台演出，演出曲目令人耳目一新，取得了空前的成功。

　　帕瓦羅蒂老了，病了，這類消息近兩年一直見諸報端，與此同時進行的則是許多樂評家對帕瓦羅蒂過多商業性演出的討論。討論的話題之一是，帕瓦羅蒂的古典與流行之間的跨界是否謀殺了古典音樂，商業利益是否讓古典音樂變成了古典可樂。隨著稅務風波、婚姻風波，帕瓦羅蒂的個人生活進入人們的視野，尤其到了帶有娛樂性的互聯網時代，帕瓦羅蒂的歌唱藝術如何已很少被人評述了。帕瓦羅蒂的收入、住房、女人乃至食譜，成為人們茶餘飯後津津有味的話題。

　　對帕瓦羅蒂持嚴厲批評態度的，有英國著名樂評家萊布雷希特。他在《誰殺了古典音樂》一書中專闢一節，寫「愈來愈大的大盧西」。萊布雷希特寫了若干位帕瓦羅蒂事業的幕後推手，以及帕瓦羅蒂與多明戈之間的明爭暗鬥。在他看來，帕瓦羅蒂不僅賺錢成癮，深陷商業泥淖，而且歌唱水平下降，利用媒體美化自己，掩飾商業動機。隨著歌唱大師面具後面的真實越來越多披露，一個別樣的帕瓦羅蒂出現在人們面前。

　　這大概是商業時代藝術家必然的悲劇。衡量藝術家成就的已不是藝術本身，而是他的財富、權勢與媒體關注度。世界的目光發生漂移，不能免俗的帕瓦羅蒂，在人們越來越世俗化的觀看中成了娛樂明星。這些狀況表明了古典音樂在商業世界與娛樂時代中的掙扎與無助。

　　古典音樂必須尋找到新的道路走向聽眾，帕瓦羅蒂與商業的合作也許只是嘗試中的權宜之計，他在古典音樂與流行音樂的跨界成功，至少讓普通聽眾見識了古典音樂的美妙。放開商業性不談，平心而論，帕瓦羅蒂應該算是二戰後世界上最好的男高音歌

唱家，不僅受到有段位的樂迷喜愛，廣大普通聽眾也會被其聲音震撼。

帕瓦羅蒂已逝，在這個時代中恐怕沒有他這般有影響力的歌唱巨人了。今天沒有，明天也不會再出現，獨一無二的帕瓦羅蒂在紛擾的議論聲中就此與人們別了，給世界真正留下的遺產是他的聲音。他是一個時代的象徵。

# 保羅・莫里埃之逝

　　2006年11月3日在法圖南都佩皮尼昂去世的保羅・莫里埃，對於上個世紀80年代開始聽音樂的中國樂迷而言，標誌著一個時代的結束。在音樂資訊發達、媒介方式發生革命性變化的今天，保羅・莫里埃幾十年來指揮音樂時保持的紳士風度，樂隊優雅的美學風格，純淨又有些感傷的音樂味道，顯得老派而難以讓人釋懷。近年來，商業在音樂世界製造了一個個巨星的神話，潮來潮往之後，那個留著精緻小鬍子、穿白色西服、面帶平靜微笑的保羅・莫里埃彷彿舊時人物；他以「和諧」與「悅耳」這兩個基本宗旨勾勒出的音樂線條，抒情、濕潤得像一幅幅水彩畫的作品，仍在用溫馨的方式不動聲色地裝飾著人們的生活房間。

　　保羅・莫里埃1925年3月4日出生於法圖馬賽，在一個熱愛音樂的家庭裏長大。保羅・莫里埃童年時學習鋼琴，後進入音樂學院學習鋼琴與作曲。出於對當時風靡法國的爵士樂的熱受，保羅・莫里埃青年時代投身於流行音樂，尋找自己的音樂方向。1965年，他成立了以自己名字命名的樂隊，在追求流行的搖擺中最終與古典音樂妥協，找到了一種平衡，這種平衡為他在商業上帶來了成功。他所灌錄的唱片暢銷歐洲，流行於世界各地，尤其在東亞的日本、韓國擁有廣大聽眾。保羅・莫里埃的名碟《藍色的愛》（《love is blue》）銷售達3000萬張，是輕音樂唱片的奇蹟。樂評人也習慣地

把保羅‧莫里埃的樂團，與德國的詹姆斯‧拉斯特樂團、義大利的曼托瓦尼樂團並稱為世界三大輕音樂樂團。

保羅‧莫里埃與中國聽眾之間的緣分今天算來已有二十多年。在20世紀80年代，中國人的音樂生活有了一點文革後迎來「初春」的感覺，保羅‧莫里埃的音樂像一陣春風，比歐洲古典音樂更早地來到中國。那時廣播電臺反覆播放保羅‧莫里埃，盒式卡帶也對他的曲目加以引進，一時間被革命歌曲磨礪得發硬的中國人的耳朵，聽到了一種動聽、娓娓道來的抒情音樂。不誇張地講，幾乎一代中國聽眾的浪漫情懷，被保羅‧莫里埃溫柔如細密海浪般的音樂喚醒。在那個多少有些夢幻的年代，人們還不能全面接觸到巴赫、貝多芬、莫札特與布拉姆斯的作品，也不可能像今天的發燒友一樣耳熱能詳指揮大師福特萬格勒、切利比達奇、索爾蒂等人的大名，更難得一聽鋼琴大師霍洛維茨、米開蘭基里、波里尼的錄音傑作。保羅‧莫里埃的音樂風格與調子，與中國政治與經濟轉型時期人們的心靈感受有一種特別的契合，也使得一代樂迷記住了保羅‧莫里埃這個名字。他成了一代中國人音樂記憶的證人。

從嚴格的意義來看，保羅‧莫里埃灌錄的諸多輕音樂唱片橫跨古典與流行兩界，沒有古典音樂具有的深刻、內在，也沒有流行音樂對時代心緒的抒發、表達。保羅‧莫里埃的輕音樂和諧、優美，對位的是中產階級的生活格調。年輕一代的聽眾大約很難從保羅‧莫里埃的音樂中體會那種與歐洲浪漫派藝術相通的情致，他們更願選擇搖滾與時尚歌星的唱片；而對另一批具有知識與文化背景的聽眾而言，他們要找的是純粹的、沒有電聲樂器的古典樂器發出的聲音。保羅‧莫里埃在輕音樂裏完成的跨界工作，試圖把古典音樂普

及化、通俗化，甚至表層化，音樂作品表現出抒情歌曲與古典結構的嫁接效果。電聲樂器的運用，古典樂隊的編制，顯示出時尚與古典混雜的特色。

　　但對於今天被競爭壓迫得更加忙碌的中國人而言，不論是聽保羅·莫里埃，還是別的什麼音樂，都算是一種奢侈了。聽音樂需要內心的平靜與閒適作為保障，需要從外在世界向聲音世界的撤退。保羅·莫里埃美好、平靜的音樂有一種撫慰效果，像鋼筋水泥叢林裏的園林，是軟化當代人焦慮心情的蛋糕，其音樂的美學價值與意義也因此有了特殊的意味。

　　保羅·莫里埃是20世紀60至90年代唱片界的神話，是一代中國聽眾曾在收音機前迷醉過的音樂魔術師。他的音樂在那個時代讓人隱隱看到了玫瑰色霞光在世界上的存在。可保羅·莫里埃去矣！他所表達的優美與優雅正在商業社會無情地衰亡。保羅·莫里埃的辭世，帶走了他所表達那個世界，喚起了人們對舊時事物與記憶的複雜情感。

# 左岸香頌

　　1996年聖誕前後的巴黎出奇得冷。在城內遊蕩一天，乘公交回旅館時已近晚上11點鐘。風很大，狹窄的街道暗黑。記得走過一個岔路口，白天還能辨認的街景忽然有些不熟悉，兩條斜斜相交的街道不知哪條通向投宿之地。路口一間類似咖啡館的普通房屋，孤零零立在岔路上；門後看不見一個人影，隱隱閃動燭光的影子，還有音樂的聲音。遲疑間湊近玻璃門敲了敲，黑暗裏一對白髮夫妻的臉轉過來，望向門口。我這才看清燭光在一角照著，一架黑木唱片的老式唱機轉動。他倆摟抱著跳舞，音樂是一曲帶爵士味的法語情歌。

　　那晚順著老人的手指，裹好冬衣回到旅館，一直難忘這對聖誕夜跳舞的老人。這是巴黎，從抵達機場就能見到不同於任何一座城市的風貌：接吻的人多，接吻的時間長。事隔八年，今年春天我在北京一家小音像店買到兩張由BMG引進的「左岸香頌」唱片，忽然想起那個迷路的冬夜，記憶的唱針撥亮了一片街景。唱片裏法國歌星帕屈克‧布努爾充滿磁性的聲音在音箱裏飄蕩，似乎從那個晚上就唱著，只是在今年我才得以聽清。

　　唱片裏的歌是懶洋洋的微妙法語，略帶誘惑，但感情純正，充滿陽光。與美國本土的爵士歌曲不同，法國人改變了爵士樂的幽暗質地與地下特點，沒有壓抑與躁動，相反有一種優雅。兩張

唱片共24首歌，低迷吟唱，像塞納河上的風與光。法國人終於把地下管道與混亂酒吧的爵士請到了充滿陽光的巴黎的街上。這是一次白晝與浪漫對爵士黑夜的成功溶解。歌曲對位著第二次世界大戰前後的法國。一代巴黎年輕人重享初春的明媚與苦楚，似乎意識到了自由的快慰，但又模糊，不能確定。這是年輕杜拉斯所在的巴黎，是1954年薩岡說「你好憂愁」的巴黎，是薩特的哲學與聲望如日中天的巴黎，不是今日消沉、人性昏暗，用福柯的話說「人已死亡」的巴黎。

音樂喚起對時間的感受。法國人索菲·德拉森2002年出了一本《你喜歡薩岡嗎？》的著作。這幾天聽著香頌，看書中薩岡年輕時精緻的臉在時間的磨蝕裏黯淡。書中說，少年時借《你好，憂愁》一夜成名的薩岡此後作品一部不如一部，玩世不恭，酗酒，吸毒，製造醜聞，直至2004年9月24日以70歲年齡去世。我看薩岡的照片，在想她聽帕屈克·布努爾的歌嗎？左岸香頌迷醉巴黎的年代，她來自青春的無因反叛指向何處呢？

與薩岡一樣，二戰後的法國藝術家、思想家多少都以個人慾望至上、自我毀滅的哲學信條反抗社會與制度。無論是抑制自由的父權式的「規訓與懲戒」，還是消費社會對人的全方位解構與謀殺，他們的反抗最終以犧牲自己為代價，生命裏黑暗的成份占了上峰。左岸香頌所傳達的生命與愛的陶醉、美感，並沒成為他們精神成長的佈景與證人，而是他們努力撕去的青春殘夢。

「香頌」一詞是法國世俗歌曲、流行歌曲的統稱，在20世紀30年代發展出新的形態，40、50年代風靡歐洲與世界。電影明星伊夫·蒙當有眾多香頌名曲問世。今天聽來，這些與情感相關的歌曲

像是浪漫時代精神在那個年代迴光返照式的投射，充滿憂愁，卻短
暫如青春的上午。上午過後，成年的薩岡們終於把漸漸躁亂的生命
向社會擲去。他們反抗、掙扎，早春光芒的質地迎來黑暗的午後。

　　今天聽法國香頌，體會到當下「一切似乎都可以買到」但卻
「不知道要什麼」的消費時代人的心靈、慾望與情感的真正意蘊。
左岸香頌代表一個讓人著迷的時代。那個時代是年輕、剛剛醒來的
戀人。那時，塞納河畔的情人們彼此凝視，眼神並沒有空洞。1996
年冬天我在巴黎遇見的一對老人無疑是那個時代的人。我記得自己
回到旅館，站在窗口抽煙，望著巴黎這座充滿19世紀古舊調子的城
市。離我不遠是一家小店，老人在慘澹的燭光下跳舞。他們跳累
了，仍支撐著消失時代歪歪斜斜的情感聖景。

# 秋夜，平均律

　　初秋的夜晚，經過夏天空氣浸泡的樹木、花園與樓群在充滿質量的風的勸慰下穩定下來，為城市一角打制一座精緻模型。如果有幸拋開生活的蕪雜、個人情緒的晦暗不明，眼前一座座幾何形狀構成的空間迎來了一位隱匿多時的讚美之神。

　　對我而言，打開的夜空、陰影裏的花園、漫無目的游走的人群是一個夢境裏出現的三種景觀。由於夢見了秋天來臨的契機，秋天的心情讓我並不感到陌生。一個又一個迷戀秋夜的人參加同一場戲劇，我為入場的人分發面具。

　　秋夜的報幕者是一段鋼琴的聲音。巴赫《平均律》第一樂章在徐緩的期待裏等候另一樂章的出現。四周的風摹仿著帕赫貝爾《卡農》的敘述方法，循環，上升不可抑制。每一個音符都像被天空磁鐵吸引的鐵砂，微妙地舞動。

　　我來到一棵樹下，眼前所見的金碧輝煌的戲劇帷幕真切而沒有疑問。我禁不住想像戲劇的導演：一位位在高樓頂的慵倦、瘦高的單身女人。她與我一樣保留倦怠的習慣，手持一杯茶，穿著綢質睡衣，拖著一雙軟鞋，在陽臺上心境空無地漫步。她用今生今世的力量安排記憶中的影子，秋夜是她心境深處排演多年的古老劇目。她無疑還是位不成功的作曲家，擁有寫一部交響曲的素材，卻在為一首奏鳴曲的寫作尋找主題與動機。那些找好的素材在陽光下曝曬，

她卻為是蓋一座房屋，還是搭一座橋而發愁。她熱愛的男性角色被時空阻擋在恰當距離，夜幕拉開時她禁不住用手觸摸一個個幻影角色登場所穿的衣服。她消磨到戲劇結束，還不退場，望著一片越來越深的天空發楞。

　　看著她保持著少女時代的髮式，一種年久生效香水與變質撲粉的氣味充滿了秋夜的空氣。秋夜路燈的形狀、樓梯、街道的彎曲走向，無疑都是她精心設計的結果。讓人癡癡迷醉的戲劇進展像她早年收到的情書，規定與猜測好了細節，直到她與一座城市有了並不令人滿意的傷感關係。她豐盈的衣櫃裏的衣物按著既定順序排列；她今夜想起另一個重要的辭彙，卻不知如何在一部作品裏單獨使用。

# 黃昏的傾聽

　　如果承認時空是詭秘莫測的，每天引領一個人進入黃昏之門的歌唱者是不同的。由於涉及到夜晚可能的衰敗、對內心信號的慣性誤讀，薄暮裏站在陽臺上的人安排傾聽，而選擇哪個歌手吟唱在這個黃昏事關一次安危。他想，內心密碼被一個歌唱者開啟了，意味著讓他內心間白晝在押的人質獲救了，否則那個人質將死於獄中。他看見秋天渾濁難辨的城市裏，一株又一株即將失去葉片的樹像一條迷宮旁邊的石像，寒露這個節氣提醒他，事關人們情感與祈禱的草根將被即將到來的寒冷灌滿。草根也許不會死亡，但它將在寒冷中學習沉睡與掩埋、隱匿自己，在遠方觀察的寒流以及滿天風雪抵近之際，為自己不幸保持的溫暖乞求福澤。

　　他在一間只容一個人居住的寓所裏每天供養的是一團秋天的空氣。這團空氣由香煙的毒霧融化，在看不見的隱秘處，時間從藏身的唱片櫃裏出來——它們不再遍佈塵土，或是用牙嘶咬音軌的內在痕跡。時間收起鋒利而不易發覺的牙齒，與歌唱者黑色的嗓音相混合。他早已不聽那些歌唱人世悲愴情感的小曲，而這些小曲曾經在許多年的秋天讓他走到郊外的某片小樹林裏觀察已經變得疏遠的住所——生活在此時如同一個傳說一樣。他所在的一座樓因他的不善控制而飄飛，變得不可捉摸。他記不起他的住址，弄不懂哪一輛公共汽車從那座樓前經過。他一旦決計在那兒住下去，寧願把這個住

址理解為一次死亡的墳址，而那些決定訪問他的人穿過一條又一條公路，總弄錯了他描述的地域特徵。他像一個坐在墳裏的人，等他們的電話，直到打開窗戶，發現他們就站在窗下，並對他的錯誤闡述而發出譴責。他們的到來加重了傾聽的負擔。他不知什麼樣的唱片能讓訪客動心。他並非必須讓自己聽些什麼，而是發現從前熱愛的聲音都顯示出陳舊的氣味，那些聲音所屬的地域不在了，這些聲音也不再能感動他。由於有許多聲音的記憶，他相信自己是個在許多國家與城市中生活過的人。空間的不斷變化幫助了他的解體。他現今迷上的是在空間漂流、沒有根基的音樂。有人會認為這是死亡的音樂。可那些屬於活著的人的音樂又是什麼呢。太長內心艱辛的搏鬥不是他傾聽的音樂死亡了，他相信每個活著的人都在一個神秘的時間段已經死亡，只是他們不知道這個事實而已。他死了，即是說死了之後所有的時光都是一種延誤，一種上帝與他之間的策略。只有那些整合了的聲音，是一次有力的喚醒與復活。復活儘管是短時間的，但可以加深他對窗外這座城市的認識，可以讓他學習記住一條條新開的道路。死亡可以說是對自己記憶的一次宣判，因為他只記得小時候幾條必經之路。他傾聽的聲音在這些路上迴響。有個晚上，他看見這些路如同換季的蛇的皮表脫了下來。記憶像蛇的肉體一樣疼痛。他不再想聽那些男女之間充滿懷想之痛的音樂，也就是說他愛上了宇宙的音樂。它像一個女人充滿誘惑的軀體一樣吸引了他，使他不知保持距離還是向前更為美妙。

他喜歡上表現巨大空間的音樂，除此之外，還要求音樂必須棄絕確定的含義。與其聽那些血液中傷感的音樂，還不如請一個失戀的婦人在他的面前抽泣一場。巨大空間的聲音強有力地印證了大

地、世界乃至人都像是一團費解的怪物。世界與人在超越自身的限度與禁忌之後，存在便了無價值，正像一篇表達過度的文章一樣讓人生厭。世界與人已經很難出現在最佳的地方，而一種屬於心靈異想的空間也被一代又一代的夢想家占滿。歌唱者的地點大約必須在異域空間才能表達一點讓他滿意的內容。一個嬰兒含糊、牙牙學語的姿態大約就屬於異域空間的模樣。

每個人都可以在不眠的午夜把自己的影子投向不同星球的表面。夜空的無垠表明了空間的多樣性。但他不懂作為地球生物的生命，是否可以躲避人世的陋見、猜想，真正地把自己供奉給遠方的一個又一個看不見的小點。他的耳朵扎了這個城市的刺，時代的迅速變化用一朵又一朵蘑菇般的黑雲，在他的耳鼓上鍍上了一層極難清理的黑鏽。他終於在傍晚選擇了4AD出品的Blood「this mortal coil」的唱片。他不想瞭解那個歌唱者的身世。但他聽見她所唱的與歌聲之後這個世界的無情沉淪。這些歌像是一個兩千年前的修士在大地上所唱的。聲音寒冷、乏力、倦怠，其實是那些逃亡出火焰之城的人創作的。這是一群逃出大地的黑色蝙蝠，由於沒有眼睛，它們只有棲息於遠離人世的岩洞中。

# 別了，傑克遜

　　有一個美國人編的故事，關於歌星邁克爾・傑克遜。一個小孩問他的母親：「媽媽，上帝是白人，還是黑人？」母親沉思後回答：「上帝既是白人，也是黑人。」小孩不解，接著問：「那上帝是男人，還是女人？」母親看著奇怪的孩子，再次用搪塞的口氣說：「孩子，上帝既是男人，也是女人。」小孩的眼睛忽然有了光芒，大叫道：「我明白了，上帝是邁克爾・傑克遜！」

　　這個故事今天說來殘忍，在於兩個關於傑克遜的疑問點都是真的，而且關鍵，不是捕風捉影。

## 黑與白

　　近年來，美國人一直拿傑克遜當傻瓜看待，一如他們興致勃勃地看希爾頓頻繁在鏡頭前製造醜聞，成為笑柄。在白與黑的問題上，執意把自己漂成白人樣子的傑克遜，從漂白的第一天就介於黑白之間，輪廓是老樣子，漂白的皮膚卻不斷有病患發生。在心理上如何躲過黑白尷尬，面對黑人與白人樂迷兩大粉絲團，而不是失去膚色意識形態的怪物、無依的「第三種人」，是一大問題。這反映了傑克遜的內心機制：調和黑白，不僅在形象上，而且在音樂語言上，讓黑人布魯斯與白人搖滾樂進行融合，從黑向白遞進，從而黑白不分。樂評家認為，傑克遜在流行音樂上的最大貢獻，是20世紀80年代讓黑人音樂

登堂入室，匯入主流，造就了一個披頭士、貓王之後的超級巨星，而前二者演繹的是白人文化占主流的音樂。從今天已有的成就來看，傑克遜無疑超越了前者，不僅贏得十幾座格萊美獎盃，而且灌錄唱片的銷售總量，仍是吉尼斯的記錄，前無古人。

## 醜聞

關於傑克遜的另一個關注點，是他的變童醜聞與愛慾傾向。變童，這件事不可能是傑克遜團隊玩的炒作把戲，傑克遜是否有同性戀取向，也是莫衷一是的猜測。但據說，美國白人員警對他變童一事不客氣，曾經搜身檢查，對身體的每個部位一看究竟，讓其深感恥辱。自從媒體開始轟炸變童事件，傑克遜離群索居，藏在大莊園裏惶惶度日，像剪刀手愛德華一樣避免與外界接觸。有過一則關於他的莊園的報導，裏面講其驚人的奢華，像動物園、植物園與兒童樂園的混合體。這是傑克遜的一面，一個在某種陰影下不願長大，獨享樂園的孩子。在美國這個法律嚴密的國家，深情唱起《我們是世界》的傑克遜，不知道在意志與權力占主導的世界上，一個歌者既不是「世界」，也不是「孩子」，更不是「上帝」。等他在隱居中看清人間冷暖，明白經紀人、老闆與掮客們的各種算計，心理上的沮喪以及治療沮喪的藥物自然要與其共伴今生了。他去世當天，一位好友接受媒體採訪時說，「這些年，傑克遜始終是一個惶恐的人」。

## 行程

不知傑克遜是活在他的音樂裏，多少有些自閉；還是能夠面對這個叢林世界，從容運作自己。剛出道時，他還是個戴粉紅色寬邊

帽的黑皮膚小孩，天使般的童音像天邊金光。觀察他的眼神，可看出裏面的純潔與喜悅，沒有陰影，也無灰暗，充滿「玫瑰色」的夢幻。到年輕大些時，他穿大紅茄克、黑色瘦褲子（短到露出白色下翻襪子和黑皮鞋），表演腳尖舞蹈，順勢在褲腰前後做挑逗手勢，讓觀眾產生還算健康的性聯想。這時的傑克遜頭髮有圈圈，但已順著額頭散落下來，眼睛大而圓，但膚色有了一些變化。到他開世界巡演的大型演唱會時，一個漂白的「外星人」誕生了。在令人目眩的動感舞臺上，他以這個躁狂世界的拯救者形象示人；成千上萬的在場聽眾為他傾倒，尤其是他的太空步（迄今仍是國內某些縣城歌星竭力模仿的對象）引起驚呼。年輕的女歌迷呼天搶地，男歌迷流淚。但傑克遜充耳不聞，假裝置身在大地之外，魔術般的機械裝置末了把他發射出去，空留一片地面上的唏噓。

## 復出

今年春天，「若干年隱居於醜聞與兒童樂園背後」的外星人突然露面了。依舊是戴黑色大墨鏡，誇張的大明星裝扮，用指尖點著台下媒體，傑克遜高調宣佈七月份在倫敦的巡迴演唱會。一個五十歲的外星人重新回到世界舞臺的中心，是有新的音樂心得要與歌迷分享，還是如媒體所講，身背若干億美元的債務，要出來卷一把，填補財政黑洞？據有關媒體說，傑克遜去世的當天還在練習演唱會的舞蹈，可見他並非僅僅是「炒冷飯」與「騙錢」，為還債出山，而是要把新玩藝給聽眾，收復失土。

## 曲終人散時

傑克遜的音樂與舞蹈橫掃世界，影響力可謂摧枯拉朽，讓世界流行樂壇全方位改變修辭、腔調與表達方式，可謂一代宗師。傑克遜隱居的若干年裏，流行樂壇沒有第二人能與他比肩，也許其他明星加在一起的光亮，也未必能強過他一個人。記得20世紀80年代，傑克遜的音樂以盒帶方式來到中國，那種嚎叫如金斯堡的音樂，充滿金屬質感的配器，帶有挑釁性的歌詞，讓還迷戀鄧麗君的浪漫樂迷們感知到大洋彼岸，一個閃著都市燈火，天上有飛機，地上有大汽車的奇異國度——美國。傑克遜給中國人帶來了有真實感的美國文化，比唱民謠的約翰‧丹佛更具殺傷力。

今天，傑克遜死了。那個曾經告訴中國樂迷美國味道如何的歌星，自此出了遠門。可這個遠行者在動身前是個天才，其音樂一度是這顆星球上的最強音。對於他這般人物，用世間道德去認知是何其無力的事情。他的音樂說的是超越，是愛，他的過失，犯下的惡，與當今世界那些政客與掮客們相比，算是什麼？他陷入愛的過失，那些控告他的家長得到了戀童補償，有人說，是成功地完成了訛詐。說來奇怪，世界老玩心猿意馬的遊戲，不關注他的音樂，卻不厭其煩糾纏他的私生活；不關注其作品，只想一窺他的私宅。美國不是天堂，即使你花大錢漂白了自己！別了，傑克遜，長不大的牧神潘；別了，雷根時代流行樂的至高象徵！用莎士比亞的話說，「熄滅蠟燭吧，劫掠已經結束，請看柔和的晨光在腓比斯的馬車前，照耀著沉睡的東方。」

# 司芬克斯

　　幾年前，從朋友那裏借到一張國外的紀錄片影碟《機械生活》，聽了美國當代作曲家菲力浦‧格拉斯在裏面的配樂。這種冠之以「新序列主義」的音樂貫穿全片，從譜系學講與古典音樂之父巴赫有關〔屬「重返巴赫」的「新古典主義」聲浪下的產物〕，可又與巴赫完全不同，有古典之殼，精神實質與美學卻是當代的。格拉斯的音樂透出一種當下無所意指的冷漠，還有一點迷幻感。影片沒有旁白，表達的意思不言自明：當代人生活於一個機器（主要包括電腦）占主導的世界，在這個世界中，資訊煙霧繚繞，讓人迷迷瞪瞪回到了混沌境地。看似人們借助機器離事物近了，但卻是遠離事物的開始，因為距離原本是觀看與認識事物獲得焦點的前提。結尾片子出現了震撼鏡頭〔電腦演示畫面〕，象徵文藝復興的義大利建築與名畫幾秒鐘內粉狀坍塌，解體。格拉斯的音樂在畫面外一遍遍嗚咽，充滿別樣感覺。

　　這是虛無主義盛行的世界，菲力浦‧格拉斯的音樂與其呼應，冷徹心骨，不再有巴赫音樂那種源自信仰的堅定與溫暖。與虛無主義奏鳴的是悲觀主義，像病毒一樣四處傳染。有人說，機器主導的資訊時代，是人作為主體坍塌的明證。幾乎成為人體一部分的機器，遲早會報復人的生活。

　　聳人聽聞嗎？有一點。但毋庸置疑的是，在人類既有的歷史中，沒有任何時代像今天一樣，人人躲在機器裏交談，評說，虛

擬，離實在如此遙遠。可在電腦螢幕上說什麼，語言面具後面，遊戲者是我還是非我，已非既有的方法能夠認定與評述。人人有了麥克風，比任何時候都更樂觀自信地呼叫，我的地盤我做主，真的能做主嗎？關於人將要陷入無謂言說這點，貝克特早有預感。他的小說《無名的人》寫道，「你必須繼續講，我不能繼續講。你必須繼續講，我不要繼續講，你必須說話」，一股股唾液與泡沫的洋流，登陸了。

　　貝克特說，當下人們都在過一種表面上熱鬧，湊在一起聊天，卻是朝自己的墳丘空鳴的更加孤獨的生活。他看出了匱乏之上以喜劇形式展開的集體狂歡，謂之「荒誕」。不僅如此，今天我們看四周的境況，荒誕之外還有一種離奇的魔幻感覺。一場場燒錢運動（以國產大片為甚），從其誕生到結束，與皇帝的新裝這一童話無異。「果陀」壓根兒沒有，大眾被忽悠到巴別塔塔頂看月。

　　機器造就迷宮與暗道，點擊與鏈結資訊，只是讓人捕捉到了幾塊馬賽克，卻難以拼成一幅完整的鑲嵌畫。可人的誤區之一是好奇心，偏偏介入，一看究竟，水中撈月。就電影這一大型魔術而言，商業上的設計是觀眾與電影類似耗子與貓的追逐戲。既然貓想拿下耗子，那就讓貓狂奔，直到貓的臉在平底鍋上留下形狀，耗子頭上也滿是奶油。由於一切是出資人的遊戲（這是唯一不魔幻，卻又最魔幻的地方），事關重大，資訊的煙霧與唾沫星風暴從頭至尾湧動。錢的味道冒出了放映室（一些商業大片連鏡頭中出現的銀行卡、搭乘的郵輪都有設計，商機太深），噠噠作響的放映機照亮鈔票的浮水印。

但首映式的大紅地毯，赤裸裸的「吸金叫賣」，其實犯了忌諱：大叫賣，尤其是戴著藝術面具的大叫賣，等於洩題與公佈答案，把藏在藝術後面的謎面與謎的一起攤上了臺面（儘管誘惑者顏面半掩）。這種沒有遊戲感的遊戲，是讓觀眾睜著眼睛做夢。「夢工廠」裏沒有夢，但「夢工廠」還是有本事推銷，讓粉絲團團購。

有人說這是司芬克斯當不了司芬克斯，沒有秘密可言的世界。可不期待、不憧憬的當代人，照樣興致勃勃，指指戳戳，像極了安東尼奧尼的電影《放大》結尾那群坐在車上喧鬧的影子。一場場都市的焰火表演，看熱鬧的人群來去，尖叫，胡鬧，除了聚眾觀看資本雪崩，還有什麼呢？

鄧南遮有言，人生活在巨大的未知中才有幸福感。大意指人不要趴上牆頭四處打聽，四處看，沾一身世界的唾沫星。幸福是「不知之知」，而非「知之不知」。很多時候，人們只需吃雞蛋，而非鑽進雞窩看雞下蛋。藝術尤其如此，不是大眾圍觀的事情，喧鬧的大賣場與大食堂，只會落得一片狼藉。世界的混亂在於失位與錯位，在機器主導的生活裏，好像人人都看見了，聽說了，可真實有質感的人，內在生命的神秘，機器可以顯現嗎？機械生活，是機械在生活，是「他人的地盤」。公共平臺四面是哈哈鏡與多稜鏡，還有攝像探頭，你看見了，其實是你自己的馬賽克。機器之外才有真實的世界。

人在虛擬裏生活，文化相對主義抬頭。文化相對主義針對精英文化，顯得流行文化（包括超女快男們）比代表經典的巴赫、貝多芬還重要。上面說的格拉斯音樂的迷幻感，其實是這個時代給人的魔幻感，是價值與意義解體的感覺。有朋友說，聽他的音樂，有點

量的感覺。沒錯，這個世界有點嗨，機器讓人找不到自己的脖子與
胳膊彎兒。可那個機器不停地說，變幻，招攬人進去與魔獸相鬥。
現今恐怕只有非洲一些地方還沒過上虛擬的機械生活，但據說海底
電纜到那兒了。

# 無厘頭

　　「無厘頭」一詞，語出廣東佛山，意指說話、辦事不可理解；另一說是出自廣東順德，罵人的話，大意講一個人的無能，無用。「無厘頭」起先寫成「無來頭」，「來」演化成了「厘」，這個詞自身有了無厘頭意味。今天說的「無厘頭」，經過香港喜劇電影的發揚光大，闡釋出後現代文化的內涵：「無厘頭」的「胡鬧」既讓人「沒頭腦」，又讓人意外有了「自由精神」。對傳統經典解構，是無厘頭文化的時尚，標誌性的美學符號。在喜劇明星不敢開其他玩笑時，拿傳統經典做涮鍋底料，是最好不過，也簡單易行的事。觀眾需求無厘頭來自我宣洩與釋放，商業則要無厘頭為高不可攀的經典帶來活水。你喝威士卡嗎，那麼請加可樂、雪碧或蘇打水；如果誰說威士卡加鐵觀音，就無厘頭了。指東說西，充滿禪味，闡釋古典的無厘頭更是如此。

　　鋼琴家路西耶1989年在德國慕尼克愛樂鋼琴音樂節上演奏爵士版巴赫，有解構意趣，但還不算徹頭徹尾的無厘頭。他只是讓巴赫通過爵士現代了，動感了，演奏還是以巴赫文本為基礎，不做什麼改動，調整的是速度與音符的銜接。巴赫榮耀上帝的精神內涵，在爵士樂奏響時算是煙消雲散了：原本教堂般的音樂結構平面化了，像醉酒的神甫在跳舞；根本沒有隨旋律進展，局部與整體統一的效果。音樂微妙，動一發而滋味全變，配器不同甚至琴手位置的小小

調換都不一樣。讓巴赫爵士，是把巴赫當成門牌，裏面住的人是路西耶。

　　至於國外顛覆性的古典音樂演出，近些年已比路西耶走得更遠了。時代風潮一變，什麼都會動一動。超現實主義應該是無厘頭精神的源頭，所謂後現代，是超現實主義的復活與變種。女歌唱家夏高與蒙特利爾交響樂團的合作，當算是古典音樂無厘頭知名範例：演出被報刊熱議，在世界範圍發了錄影碟片，讓人大開眼界，見識後現代的古典歌劇是怎麼回事。樂曲開場，夏高的穿著就讓人覺得不對勁，聽眾想笑笑不出來。隨著她唱莫札特、威爾第、古諾的歌劇片斷插科打諢，與指揮眉來眼去，觀眾明白她要娛樂他們了。指揮中斷樂隊，任由百變女郎繞著他展示慾望，琴瑟相舞；指揮台變成了吧台，夏高像坐台小姐淺唱低吟，偶爾起身神經質地亂跑，觀眾立刻笑翻了天。歌劇好像錯亂了，當場精神分裂。那些戴領結、正襟危坐的老樂迷一頭霧水，夏高尖叫著扭臀過來時，他們擔心自己的領結不保了。

　　夏高的無厘頭是古典音樂的新式闡釋，還是過度，胡鬧，有待媒體與學者繼續爭論。其間透露的一條資訊，是古典音樂太抽象了，不夠娛樂；無厘頭了，又給人強烈的褻瀆與自瀆感覺。歌劇過度的程式化，繁瑣，讓她的一番蹂躪是改變時差，貝多芬戴了墨鏡，莫札特穿了牛仔褲、T恤衫，可一切古典符號都要改寫嗎？

　　顛覆經典的衣缽傳到中國，味道又不一樣了。長期營養不良的匱乏中，中國人還沒弄明白經典是怎麼回事，怎麼經典的殺手跟著就來了。今年年初中國愛樂樂團請來上海的海派清口，搞了一場轟轟烈烈的清口與交響樂混搭的音樂會。音樂會上，精心設計的笑話

穿插交響曲中間，那個清口像穿彩衣的怪客，不斷擾亂音樂會的進行，以戲劇性胡鬧與並不從容的解構強撐臺面。由於顛覆的心機過淺，商業的油味與新聞炒作的糊鍋味自始至終彌漫。相比較，夏高的那套如果是歌唱家自我形象的乾坤大挪移的話，至少她的唱功是非凡的；路西耶做的是風格的漂移術，可他依舊是一流鋼琴家，愛樂與清口搞的則純粹是強行植入，脫口秀與古典音樂不粘邊，是水與酒的混兌。香港鳳凰台全程跟蹤了這一過程。

如此解構法，經典會憤怒，也會報復，完全不接受混搭與無來頭的嫁接。一個樂團的水平有待提高，搞魔術只可以說是掩飾廬山真面了。要知無厘頭之所以稱作無厘頭，是不知自己是無厘頭，並非宣佈自己無厘頭了，一個實打實的無厘頭站在現眾前面，就有了娛樂精神，還與經典新詮釋與文化顛覆沾上邊。無厘頭的隨機性，是讓審美疲勞的觀眾眼前一亮，而這種交響樂與清口的設計讓人疲勞，又讓人生理上不適，觀眾紛紛退場以示抗議。想一想，杜尚用小便池解構藝術，第一遍拿來時是大師，第二遍被拿來就是欺世了。擅長社會批判的海派清口，把說過多少遍的段子與交響樂拉郎配，與指揮之間玩捧逗遊戲，是獨角戲、相聲、魔術與小品的雜燴。那些給養老院老人洗澡的故事，學習雷鋒好榜樣的笑料，被他混在龐大的交響樂隊中回鍋炒一遍。演奏員多次被他叫起來開涮，極盡尷尬。

其實這一切都是金錢遊戲。無所不在的後現代文化，無厘頭——文化與商業混亂婚姻，生下了一個個誰也不像的胎兒。這一結合原本是為「娛樂至死」而來，其結果則是全部文化的解體與荒漠化。

　　及早預言未來世界是闡釋世界的人物是尼采。德里達發揚光大了尼采，說闡釋就是一切，為無厘頭文化做實了哲學基礎。可經典作為一個完整的系統，加入新符號，與舊符號之間變異與新生，是闡釋學的方法所規定的，有要求的，也就是說，即使無厘頭也要有邏輯，不能停留在表面。許多中國式的簡單混搭看來不是闡釋，是肢解；不是無厘頭，而是有厘頭。娛樂終究玩不了太久，它是商業世界的惡之花；娛樂與胡鬧一旦失去界限，無厘頭也讓人煩了。嚴酷的商業社會，只有金錢的數學是真實的；人人無厘頭，你還玩什麼呢。

# 用英語數錢

　　消費世界裏古典音樂的角色如何，商人們一清二楚。其間的「錢」景是不能說出的秘密，最終被說出時，人們知道了其間的荒唐可笑。操盤者的鐵血眼睛，緊盯消費者的口袋，忽悠、噱頭與魔術，都為金幣的大小與成色而來。從這個角度看，消費者是被商業魔法催眠的人，不知道真相，更不可能撕破牆紙，直達幕後密室。一隻耳朵聽音樂，另一隻耳朵聽算盤珠的清脆聲音，太沒詩意了。卡夫卡說「惡認識善，但善不認識惡」，堪作如下解釋——我們生活在惡的經紀人與掮客操控的世界中，古典音樂的賣藝者與消費者都算是善的一方，儘管賣藝者有時成了掮客的同謀。

　　當今讓「崇高」現眼的方法十分簡單，只需賄賂「崇高」，「崇高」的雷峰塔就會自然倒掉。從商業上看，遠在互聯網興盛之前唱片業還如火如荼時，古典音樂唱片的銷量也僅占整個唱片業的不足一成：1992年的數位式全球古典音樂唱片大致賣了20億美元，其間賣藝者能分得蛋糕的不到一成，而這一成中的一成，還被經紀人與掮客抽走。當時流行音樂的皇帝邁克·傑克遜，一個人幾乎就能在商業上擺平古典音樂的整座王國。在份額越來越小、幾乎靠化緣活命時，古典音樂怎麼辦呢？誰獨孤求敗，自認是王（金錢稱王，「美麗新世界」是金錢的遊戲）呢？趕快換裝，「後宮誘逃」吧。

　　混跡江湖，到熱鬧的地方分一杯羹，也許是讓古典音樂混上商業大餐的智舉。所謂足球世界盃開幕式之前三大男高音的合唱就有這重意思：到狂歡舞會去，哪怕是做掀門簾者，也是分到了一點是一點；多變的世界太快了，今天有的明天未必有，誰說得准呢。

　　既然是被錢牽了鼻子，一心聽金錢使喚，趕場走穴、丟人現眼成了古典大腕們常有的事。1994年帕瓦羅蒂在溫布利劇場演唱威爾第的《安魂曲》大失水準，被指矇騙聽眾，很多花150美元中計的人大呼老帕盛名之下其實難負，極不道德，為人不地道。這對他而言還算是大騙局下假裝搪塞的小伎倆：至少他真唱了，唱得不好，下次別買當上就是了。老帕死後有人揭發他在一些重要音樂會上假唱，捅了馬蜂窩：受眾們認識到真相時晚了，打劫已經成功。被冤枉的錢包下回還會被冤枉嗎？

　　據說，經營古典音樂的第一個大掮客是李斯特的經紀人貝隆尼。李斯特彈琴時的氣質讓人瘋迷，尤其是女性聽眾，連李斯特扔到地上的雪茄屁股也撿起來當聖物收藏。海涅聽過李斯特的現場音樂會，觀察到氛圍極不正常，其間人為製造的騙局氣息擾人。海涅差點要把貝隆尼糾出來向大眾指認，有一支專門用來鼓掌的「雇傭軍」被貝隆尼控制，自始至終參加神話的炮製。各種陰謀陽謀，伴著李斯特與貝隆尼橫掃歐洲。為了讓真相消失，不為後人知道，小心翼翼的貝隆尼銷毀了日記以及與李斯特之間的信件，玩人去樓空、大師神話留在江湖的把戲。

　　與這些大魔術家相比，小提琴家穆洛娃穿迷彩褲登臺引發譁然，營造新聞，另一位小提琴家甘迺迪留龐克髮型，用波西米亞風格魅惑大眾，都算簡單的小戲法了。他們知道觀眾是受虐狂，要刺

激才會有商業賣點，就怕沒有醜聞，怪異，讓人鄙夷，吐唾沫。音樂會上完成規定動作並過於完美是最最要不得的。

在這方面擅長遊戲的人物是古爾德。他彈奏的巴赫不用說，絕對大師級別，可他的名聲是靠古怪的彈奏習慣、如日中天時告別演出江湖、撰文攻擊古典作曲大師這三拳完成的。聽眾真正感興趣的是活生生的人：他的癖好、他的屋子與馬桶是聽眾要知道的；其次，才是他的音樂。一個大眾窺視明星的時代來了。

今天誰也不去買一個名叫陳美的新加坡女小提琴手的唱片了。當年她紅得發紫，經紀人與捐客的宣傳堪稱國際級別。此人來過北京，在體育場中央大秀性感與活力，手持非傳統小提琴邊扭邊拉，邊跑邊拉，像流行巨星橫掃世界。商人用她散盡煙花，榨取價值與剩餘價值——連金髮碧眼的洋人也喜歡到埋單了事。可那個臨時公主掙完錢後，出宮成了婢女，放逐民間，熱鬧若干分鐘就年華老去。在沒有恆久之王的世界上，古典音樂被流行音樂廢黜後能偶爾稱王，就是在商業上復辟一把，數鈔票何樂而不為呢。

現在想靠唱片掙錢幾乎沒有可能了。唱片工業幾近消亡，名星出唱片賠錢，灌錄CD僅是准大腕們為商業演出增加價碼的行為。用10萬乃至幾十萬美金雇用樂團錄製一張古典唱片，銷量只有幾千張，成本沒有回收的可能。那些收藏唱片者成了戀物者對音樂變身為有形存在而予以關注的最後一族；從網上「蕩」音樂的新新人類，嘲笑他們是費錢又費力的笨伯。

古典音樂的地位在還未被流行音樂全方位挑戰的年代，有位美國記者問女歌唱家卡拉絲：「您生於美國，在希臘長大，現今住在義大利，請問您用哪種語言思考呢？」卡拉絲略作思考後答道：

「我用英語數錢。」多麼乾淨利索的回答！一個音樂次要、經濟學重要的數錢時代來了。可古典音樂家們能數多少錢呢，與那些經營房地產與金融的暴發戶相比？還是捐客與經紀人在音樂家的每根頭髮裏數吧。

# 從高處塌下來

　　中世紀，歐洲人的激情之一是向上築建教堂的穹頂。建築師渴望石頭與雲端上帝對話，有時不顧力學原理，致使不少教堂未抵達設計的高度，中途坍塌下來。對上帝之國的想像，與最初建巴別塔時的激情一樣。2000年途經德國，順帶看過幾座教堂，在科隆大教堂前，一塊與尖頂同尺寸同形狀的大石頭讓我印象深刻。不知它擱在下面，是坍塌之物，還是提醒遊人——那個難被人看清的尖頂這般沉重，巨大，來者須生敬畏與驚訝。

　　建造哥特式大教堂的念頭，據說始於中世紀法國一位名叫絮熱的修道院院長。他認為，教堂是人與上帝的仲介，高大、輝煌與壯麗是必然的；「教堂應當照亮靈魂」，使人們「穿過光明進入真光之中」。但當時也有修士譴責這種形式化與物質化的追求，撰文批駁，反對哥特式建築。後來，絮熱的意見占了上峰，哥特尖頂在歐洲比比皆是，大行其道。無論什麼時候，自覺渺小的人類總尋找地球之上之外的力量確認自身，宗教般求高求大的情懷一以貫之。

　　義大利的杜奧莫教堂、法國巴黎聖母院，與科隆大教堂一樣，是那個時代諸多教堂裏少有的得以倖存的極品。生物學說過，太大的軀體往往有不詳之兆，恐龍那般體積與高度的生物是極端的景觀，經不起變動與意外。與此相仿，西方古典音樂從興

盛、蓬勃到衰落，黃金時代的二三百年時間，像恐龍橫空出世，也預示了來日無多。它蓬勃得太快了。到貝多芬時期，寫交響曲標舉的高度是珠峰高聳，留給其他作曲家的發展機遇，不是以另外一座珠峰與其對話的問題，而是能否在珠峰下安營紮寨、活下去的問題。其他作曲家在貝多芬面前呼吸困難了。舒伯特崇拜貝多芬，寫交響曲怎麼也覺得是壓迫，只能在鋼琴即興曲這種中等偏小的曲式裏發掘自己。到布拉姆斯更甚，他第一交響曲寫了多年也不敢輕易示人。誰讓老貝君臨天下呢，連九這個數字都成為交響曲的一種極限，一個咒語。

從貝多芬到華格納，再到馬勒，崇高的古典交響曲式到了人力的極限，結構超大而變形。起初只給王室與貴族小範圍演奏的古典樂團，教堂向上帝歌唱的合唱隊，一旦重新被大型交響曲組合，動用百人、幾百人去表達一部作品時，這種曲式離解體不遠了。作曲家與建築師怎能阻止引誘呢？向上，向上，再向上；大，超大，最大。大師們顧不上坍塌以及其他什麼變數了。

巴赫寫受難曲，合唱部分如同轟鳴，其規模與情感強度已非蒙台威爾第的清唱劇所能比擬。這裏的巴赫不再平靜，是上帝末日審判的大祭司。從他的宗教激情延伸到貝多芬那裏，成了個人至上的激情，上帝與群體的關係也演變為上帝與個體的關係。巴赫的宗教音樂表達新約中人子的受難與拯救，貝多芬則像舊約裏那個怒氣衝衝的上帝。到馬勒充滿浪漫精神的交響曲，巴赫、貝多芬的男人氣息都沒有了，對死亡的感喟幾近失控地遍佈各個樂章。馬勒的交響曲規模巨大，但跌跌撞撞，失去重心，必須下降高度。現代音樂此時誕生，就是大恐龍倒地時縮小了體積的生物變種。

　　可恐龍沒有了，不再建教堂了，古典音樂還能做什麼呢？從古典音樂的起源來看與神學緊密相關，離開了神學的支撐，古典音樂的每次變異、返回地面的嫁接都只是獲得了語彙上的成功。今天有哪個樂迷記得現代作曲家勳伯格、韋伯恩寫的是什麼，聽他們的作品真的愉快嗎？現代音樂取消結構，取消感情，不要高與大，最終成了一種怪異甚至是黑色幽默，連恐龍都不認識它是什麼。讓現代音樂回到教堂裏演奏也近乎諷刺。與此伴生的另一個問題是現代生存狀況下的受眾們。已經與往日不同的生活環境裏，樂迷傾聽的耳朵再也沒有了和諧感占主導的古典音樂存在的基礎。互聯網鋪天蓋地的資訊，電腦電視手機這些機器與人結合在一起，還有誰再有力氣與時間聽大的交響作品呢？個體相對於膨脹變形的現代世界變得越來越小了，只能片斷式與音樂相遇。當生活變成時時被擾亂的碎末狀態時，耳朵失焦是大勢所趨。

　　老子說過大曰逝，逝曰返。這句話是說給亂世聽的，充滿了對輪轉的渴望。杜尚也說類似的話，指人類的精神運動是三十年一轉，後三十年自動反對前三十年，逝了又返。但對古典音樂而言，恐怕只有逝了，難以在現代世界裏回返並翻篇。一切都從高處塌下來。今天人們所在的是聲光電閃爍的魔幻世界，萬花筒般的圖案未及把握就消散無形。而古典音樂是與教堂相仿的構造，有一個中心，當下世界是以其絢爛的漫溢遠離中心，不要那個中心。老子於彼時代的感受，相信世界的循環，可消費生活的模式是一次性的，它能循環嗎？當代人的惶恐與末日感受在於逝去了永不再返，流變的世界上什麼也抓不住。空閒的時間，去教堂還是去大賣場，聽流行樂還是聽交響樂，不用問了，地球人知道。時代風潮對教堂與交

響樂一次次說拜拜了，高大者只能孤聳天邊，如在彼岸。專家與學者開始為交響樂倒計時，像不安地看著一頭浴血的大公牛即將倒地。漂亮的時代騎士刺中了它，剩下的劇情是觀眾紛紛起身向騎士致敬。

# 一個音樂聖愚，或預言者

　　一天做了個夢，是在公園裏散步，快到黃昏時，一段音樂聲從天上飄下來。我覺得訝異，仰頭尋找來源，可四周木偶一樣的人流好像沒有一個人聽見，停下腳步。我懷疑是聽錯了，直到高處那段樂聲又重複了一遍，確定是一個熟悉的主題，醒了。我記起是穆索斯基《展覽會之畫》的開始部分——漫步的引子，反覆貫穿作品前幾個樂章，給人大事臨頭的感覺。俄國作曲家一向以樂曲開頭的弦律奪人，柴可夫斯基、拉赫瑪尼諾夫的鋼琴協奏曲尤其如此，但穆索斯基的音樂還是與他們不一樣，「聖愚」或「癲僧」的意味盡在作品中，有啟示錄般的感覺。

　　所謂日有所思，夜有所夢，平時夢到清晰樂句的機會不多，這部聽得並不多的作品有什麼地方擊中了我，否則不會在大腦裏有重現的效果。從夢見的公園場景來看，倒契合穆索斯基傳達的漫步主題，他的圖畫展覽會是一個個夢的片斷。可這個夢的開端，對他而言是殘忍而致命的！據說有一天，他與畫家朋友哈特曼散步，突然間哈特曼面色慘白，身體不適，不久就患病死去了。這回死亡的一擊，讓他從哈特曼400餘幅畫中挑出10幅，對應寫成鋼琴獨奏曲，分別以《侏儒》、《古堡》、《圖伊勒里宮花園》、《兩個猶太人》、《墓窟》、《基輔城門》等畫名為主題，以音符佈置靈堂。樂曲開頭的降臨感覺是死神的回眸，極為陰鬱。

　　蕭斯塔科維奇曾在回憶錄《見證》中寫到俄國作曲家相互之間的嫉妒，說他被同行背地裏叫成「癲僧」，一副悲憤不平的語調。這個既褒又貶的稱謂，指的是19世紀下半葉癡迷神聖、自我迷失卻有先知色彩的宗教迷狂者，用中國人的話講是跳大繩的人，但癲僧的此番跳躍，是向東正教上帝，而非中國帶迷信色彩的民間土神，境界完全是兩回事。由於19世紀俄羅斯文化有一種彌賽亞情懷，俄國人尤其是貴族與知識份子階層救世情懷濃重。現今看來，在俄羅斯作曲家層面唯一能擔當這個稱謂的人物是穆索斯基。回望他的作品，歌劇《伯里斯‧戈多諾夫》預言了一個繼承者混亂、大眾時代的來臨，《圖畫展覽會》處處包含音樂警句，《荒山之夜》直接寫魔鬼與死亡降臨世界。他的全部創作主題是一則預言——上帝退場後，世界即將進入無序與混亂，黑暗淵面下的撒旦復活。「超自然的聲音從地底下發出，黑暗的鬼魂出現，接著是撒旦出現」，一個世界失去中心的恐怖時代來了。

　　穆索斯基生前是個酒鬼，生活混亂不堪，所寫作品基本沒有頭緒，是粗毛坯，必須一點點經後人打磨，才能一看究竟，知道他意欲何為。今天演出的穆式作品，多由拉威爾、里姆斯基-柯薩柯夫等作曲家重新收拾過，尤其是配器部分，全經後人重寫。由於沒受過完整的曲式訓練，穆索斯基與強力集團的幾個同仁都是土法上馬，詠志為先，根本不顧平仄，七律混雜五言。正因為不管形式，他作品中的感情真摯、熱烈而粗暴，許多想法藏身在結構有缺陷的粗麵包裹，別有氣質與味道。他對亂世降臨的超級警覺與憂懼，與作家陀斯妥耶夫斯基一樣，也特別像陀氏筆下的人物，是被上帝、善惡等大命題照亮大腦的聖徒，患著俄羅斯熱

病而呼喚於曠野，用音樂昭告世界。與陀氏相比，穆索斯基現實境況更為慘烈。他是主動自我流放，追求貧窮，遠離人群與音樂圈。一個原本出身貴族的人死時貧困交加，得年42歲。他的一生實踐了卡夫卡的箴言：在上帝退場、篡位者登基的時代，真正的繼承人只能而且必須步入虛空。

用美國人擅長的古典音樂家排行榜此類統計學方法，今天看每個作曲家對當今世界的影響力，穆氏排第39位，遜於柴可夫斯基、史特拉汶斯基、普羅科菲耶夫、肖斯塔科維奇。他音樂的建築感不好，樂思混亂，在這些方面更不能與德奧系統的大師同日而語。但優於其他作曲家的，是他先知意味的強烈直覺。作為音樂預言家與寓言者，他獨一無二。

現今樂迷聽穆氏作品，一般只會選擇《展覽會之畫》與《荒山之夜》，沒有誰能有大塊時間靜下心來聽他的歌劇。他的作品不帶來什麼溫暖感，佈道的感覺瀰漫，強烈，震撼，敲擊腦殼。前面所說的兩個規模小一點的作品，有鋼琴版也有樂隊版，味道大不相同。安塞美指揮瑞士羅曼德管弦樂團的版本由笛卡出品，演出強勁有力，是樂隊版的正宗之選。鋼琴版有基辛的，太弱，缺乏大格局。普列特涅夫在維真出品的鋼琴版評價甚高，是霍洛維茨、里赫特之後的權威版本。

不管是霍洛維茨、里赫特，還是普列特涅夫，俄國鋼琴家演奏穆氏作品基本上靠得住，有一種其他民族難解的情懷在裏面。這種情懷可稱作「癲」——那種被救世意願激發的向整個人類發言的「癲」。可今天他們還癲嗎？在世界各國比試財富、看誰物質生活更好時，俄羅斯癲僧呼告的世界已經成了商人們忽悠的營盤、石油

挖掘機的領地。但穆式還是預言對了，他為上帝的離場癲狂之後，
世界癡迷物質的風潮瘟疫般彌漫。撒旦在魔法裏現身了。

# 中國音樂60年

　　首先要說，在一篇文章裏概括中國當代音樂幾乎是不可能的，這是一部書或幾部書才能完成的題目；另外，本文說及新中國成立60年的音樂發展，有一個概念限定，這裏的「音樂」與西方古典與現代形制的「音樂」相對，不包括中國民族音樂、民歌、流行音樂這些範疇。在此限定下，「中國音樂60年」這個題目多少有了線索，但這些線索的展開又基於兩個基本事實，即中國古典音樂的起步，只比新中國成立早二十多年；西方古典音樂在中國音樂人走古典音樂之路時，已走上岔路，趨於解體，向現代語言轉型。

　　先說起步，薄弱是中國音樂起步的特點。準確地講，中國古典音樂發展80多年的道路，在新中國成立前僅僅開了個頭。這是中國音樂的困境，隨著20世紀初新文化運動，西方美術、文學、哲學湧入中國，中國文化都有與其多少相匹敵的既有遺存，與其對抗、對話或是彼此吸收；但中國的音樂文化，與西方意義上的音樂文化相對則簡單，缺乏規模。西方音樂從格里高里素歌一直到蒙台威爾第，再到巴赫、莫札特、貝多芬，形成了一套豐富的文本與演奏體系。無論是修辭還是表達方式，古典音樂對中國人而言是純粹的外來物。

　　關於西方古典音樂向現代的轉型問題，是指中國古典音樂在起步階段即與西方的進程有上百年的時間差。奧地利作曲家勳伯格20

世紀初以十二音體系進行音樂創作時，巴赫、莫札特、貝多芬等作曲家的主調性音樂解體了。也就是說，在西方作曲家紛紛改換門庭時，中國的音樂家們剛剛進門，渴求建立帶有中國美學的古典語言世界。這預示兩種語言體系——古典與現代一同來到中國，帶來天然困境。

## 一、兩代作曲家留下的開端

中國當代音樂，起始於兩代先驅留下的基礎。第一代作曲家是20世紀20年代的蕭友梅、黃自、趙元任、李叔同等留下的文本。他們的創作，今天看來多是小作品，裏面有中國古典文化元素，兼受西方浪漫派的影響。第二代作曲家一個來源是上海、北京的音樂人賀綠汀、劉雪庵、馬思聰、江文也等人，另一個則是在解放區的作曲家，以冼星海為代表。前一個來源中，成就最大的數江文也、馬思聰。他們的作品從形式上看，是當時複雜的交響音樂，技術高超，有西方作品樣式，兼有個人特色。冼星海與聶耳的創作，留下不少追求民族解放、充滿救國熱情的作品，情感澎湃、熾熱，感動過幾代聽眾，是那個時代留下的財富。從這個開端，可以清理出幾種類型的遺產，其中有小品音樂，比較純粹的西洋模式音樂（有較高技術水準），左翼與解放區音樂（包括聶耳、冼星海，還有其他作曲家寫的與時代文化環境相配合的歌曲與帶民間特色的歌劇）。這些遺產在新中國成立60年以來，一直是彼此交作的指引方向，在意識形態或緊或鬆時此起彼伏。

## 二、1949—1978：集體主義與第三代

1949年新中國的成立，文化發展產生重大變化，各門類藝術都在調整方向，適應社會主義建設的需要。音樂的創作意識形態化，在這一時期是必然的。在交響樂文化尚有基礎的北京與上海，出現了集體寫作、個人執筆這一傳承自解放區的創作模式。這一模式與前蘇聯一樣，一度讓音樂成為政治、歷史、社會的投影，指向性強，屬於宣傳文化範疇，充滿大眾色彩。

國內的交響樂創作，在那時深受蘇聯文化影響，注重軍樂與軍隊裏的樂隊建制。老一批作曲家〔尤其是上海的受西方教育、創作語言基本上與西方同步的作曲家〕改變創作方向，適應環境的需要。隨著以階級隊伍、政治身份來界定個人價值漸漸成為方向，來自解放區的創作隊伍以其既有的創作方法與形式成為主流。

在20世紀50年代，值得一提的第三代作曲家有丁善德、羅忠鎔、朱踐耳等。由於他們受到歐洲現代音樂影響，在探索現代交響語言與中國音樂語言的結合上，做過不少嘗試，開風氣之先。但其影響力，在佔據主流的革命文化面前極為有限，沒有多少曲目在聽眾那裏建立聲望。也可以說，在文革之前，交響音樂文化在中國基本上處於荒疏狀態，沒有新進展，包括對冼星海與聶耳音樂精神的弘揚。但以上幾位先輩，與當時幾座音樂學院的教授與教師，還是為新中國的古典音樂的教育與普及做出了重要貢獻，培養了不少人材。他們共同打下了古典音樂在新中國的基礎。

文革前的十七年，較少過硬、有特色的古典音樂文本，為後來的作曲家提供營養。到了文革，《紅色娘子軍》作為集體

創作是一部較有特色的作品；除此之外，陳鋼、何占豪執筆的《梁祝》，在形式上像孟德爾頌、布魯赫的小提琴協奏曲，有不少中國南方戲曲文化的元素在裏面，迄今廣大聽眾耳熟能詳，深受歡迎。

集體主義年代的音樂創作與西方音樂文化隔絕，在音樂文化教育上，也是漸漸向工農兵學習。文革進入白熱化階段，古典音樂的命運是作為封資修被打倒，清除，聽西方音樂幾乎被禁止，更不用說交響樂的創作了。

改革開放以來帶有個人特點的音樂創造，是值得言說與深入探究的時期。

## 三、第四代與第五代

20世紀70年代末至90年代，國內音樂介面對的首要問題，是如何面對長期隔絕後西方音樂文化的湧入。被革命歌曲打理得已不精緻與複雜的聽覺，將在這場湧入中慢慢復活。巴赫、貝多芬、布拉姆斯等作曲家的豐富文本來了，與歐美一流樂團精美的聲音連袂而至。古典音樂是什麼，有什麼，不僅對那個時代的普通樂迷，而且對中國的音樂家們都是完全陌生與新鮮的。

中國作曲家的創作，在這一時期倍受國際注意。西方人尤其想瞭解文革後，中國人想在音樂裏說什麼，包括對文革的看法。這一點在朦朧詩與傷痕文學裏已有表達，在音樂裏如何傳達顯得尤為迫切。對此只可能寄望於第四代〔大多是新中國成立後在音樂學院學習包括赴留學的作曲家〕，以王西麟、金湘、吳祖強、高為傑、楊立青、李西安等為代表的作曲家。

　　但比第四代更早發出聲音的，是第五代作曲家。他們改革開放後入學或赴外留學，以譚盾、郭文景、陳其鋼、葉小綱、瞿小松、何訓田、許舒亞等最為知名。這兩股力量，形成了20世紀80-90年代創作大量作品的主力與群落。

　　今天看來，第五代作曲家率先走向了國際，被西方同行認可。他們嗅覺靈敏，方法前衛，所寫作品不失中國元素，完成了與歐洲現代曲式的結合。中國元素包括中國傳統文化概念（西方人尤其感興趣）、民歌（改革開放以前，國內已有大規模的民歌素材整理工作）、文學作品（包括古典與現代）等，還包括對民族樂器特殊音效的運用。

　　第五代創作群落裏，譚盾〔1978年考入中央音樂學院，獲碩士學位，1986年獲美國哥倫比亞大學獎學金赴美〕注重實驗風格，管弦樂作品《道極》與歌劇《九歌》都受到西方人的高度評價。他後期的創作帶有表演性質，受到質疑。陳其鋼〔1983年畢業於中央音樂學院，1988年獲巴黎大學碩士、巴黎高師高級作曲文憑〕師從法國現代音樂大師梅西安，創作有管弦樂《五行》以及《逝去的時光》，注重曲式與語言，探索人的心理世界，有一種特殊的韻味。郭文景〔1978年考入中央音樂學院〕的代表作有《愁空山》、《戲》、《甲骨文》等，後來創作有歌劇《狂人日記》、《夜宴》等。作為沒在西方居住卻獲得西方讚譽的作曲家，郭文景的作品視野寬，充滿變化。葉小綱〔1978年考入中央音樂學院，1987年赴美留學〕的主要作品有《中國之詩》、《第一小提琴協奏曲》、《悲歌》、《地平線》等，作品類型多樣。

　　第五代作曲家的共有特點，是從創作之始就直接與西方現代音樂對話，不要古典音樂的「和諧」觀，不要旋律以及構造上的複

雜、有效編織。也可以說，從開端他們就表達了破碎，一腳踏入現代之門，音效混雜而刺激。這對於根本沒有過「現代」之前「古典」世界建設的中國音樂創作而言，是令人驚奇的現象。

　　第四代作曲家的影響力被第五代蓋過風頭。但第四代作曲家有第五代作曲家所沒有的東西，即對中國歷史、政治的強烈感受與體驗。他們大多是文革中的受衝擊者與受害者。對他們而言，表達深刻而內在的生命感受，比追求一種表面上的語言接軌，贏取國際身份更為重要。但第四代所受的教育背景又限制了他們，對於西方現代音樂在隔絕的年代所知甚少，如何用現代形式表達內心感受成了難題。

## 四、王西麟的音樂

　　王西麟早年畢業於上海音樂學院，在學生時代開始交響樂創作。後因文革流放西北，嘗盡苦難，改革開放後回到北京。作為第四代作曲家的代表人物，王西麟面臨為自己的現代音樂知識補課的問題。在20世紀80-90年代，他在重新學習西方現代音樂文本基礎上，探索一種有別於他人的風格與形式，創作出一大批有質量、有力度的作品。

　　王西麟的音樂創作有三個特點：一是他的政治、歷史與文化批判精神貫穿始終。這是第五代作曲家基本上迴避或不加以面對的。對於那場浩劫，王西麟在音樂中立體審視個人與集體，在控訴中帶有深刻的思考。二是他的作品有著德奧古典作曲家深沉、大氣的容貌，這一點是第五代作曲家與第四代作曲家中少有的。在這種與德奧作曲家相似的容貌下，是他強烈的感情與極度苦楚的表達。三是

王西麟音樂中有一種成熟的語言風格。西方現代技術與中國民間戲曲的結合，尤其是西北梆子的混雜運用，達到一種奇特的效果。他的配器尤其講究，極具特色。

王西麟的《第三交響曲》、《第四交響曲》、《第五交響曲》，部部是力作，也讓他當之無愧成為20世紀90年代最為重要的作曲家。

與王西麟充滿力度的創作相比，改革開放初期第五代作曲家的作品有點像另類與巧思的產物，缺乏靈魂這一內在的發動機。今天，這位已過七十的作曲家仍未停下創作，在對西方新文本的研究中向前推進，每一部新的交響曲都是新的攀登臺階。

## 五、朱踐耳的創作

音樂界有交響樂創作「北王南朱」的說法，「北」指北京的王西麟，「南」指上海的朱踐耳。朱踐耳是第四代作曲家，早年加入新四軍，其名字含有踐行聶耳創作之路的意思。他曾留學蘇聯，受到俄羅斯音樂文化的薰陶與訓練。

這位寫過《唱支山歌給黨聽》、《接過雷鋒的槍》等革命歌曲、為廣大民眾熟知的作曲家，改革開放開始表現出全新的創作激情，在音樂形式上進行複雜而大膽的探索，尋找個人新的定位。

朱踐耳的《第一交響曲》完成於1986年，是對傳統的奏鳴曲式的「變法」嘗試。其後他的《第二交響曲》、《第三交響曲》、《第四交響曲》，一直到《第七交響曲》，都進行試驗，除了使用單樂章，縮小交響編制外，在局部與整體上都追求可能的極限。其中，《第四交響曲》曾獲得1990年瑞士國際作曲比賽大獎。

近年來的朱踐耳嘗試中國古典文化的翻新與意境的重鑄。《第十交響曲》使用人聲與古琴錄成的磁帶，與樂隊交相輝映，具有吟唱特點。與第五代作曲家挖掘西南的民間音樂要素（甚至追求楚文化神秘與原始的特點）的新奇不同，朱踐耳渴望把中國古典文化裏面最端正的部分化身為交響形式與語言，走進聽眾的耳朵。這種創作使他的作品有一種深沉、厚重的面貌。

2004年，朱踐耳創作的《天地人和》演出，贏得好評。在這部作品裏，交響樂、古琴、嗩吶、京劇揉在一起，卻一點不讓人覺得生澀。他的創作是開創性的，其配器的運用深深地影響了其他作曲家。

## 六、新世紀與新生代

20世紀90年代末直到新世紀初，古典音樂不僅在中國，在世界範圍內都受到互聯網、新傳媒的衝擊，唱片工業幾乎覆沒，以商業與娛樂為主導的音樂機制一統天下。許多中國作曲家應時而變，為商業寫作〔譚盾為奧斯卡獲獎影片《臥虎藏龍》作曲，獲得73屆奧斯卡原創音樂獎〕，進入為受眾更易接受的領域，有的則成為運動會與各種委約演出的寫作者〔陳其鋼為北京奧運會作曲〕。在這種風潮下，堅定嚴肅音樂創作的作曲家屈指可數。

在娛樂與消費時代，堅持自己的尋求之路是艱難的。有人說，21世紀是闡釋者的世紀，演奏者的世紀，而非創造者的世紀。在商業主導的大眾速食式的狂歡中，古典音樂究竟要說什麼，是否要說，能說什麼，成為全球問題。

第五代之後的新生代作曲家，較重要的有秦文琛與陳牧聲。秦文琛的音樂展現有較大的內在生命空間，充滿張力與詩意。他主

要作品有《太陽的影子》、《合一》、《幽歌》、《地平線的五首歌》、《際之響》等。秦文琛新近創作的大提琴協奏曲《黎明》，三個樂章對應的是詩人海子的詩歌片斷。

　　陳牧聲是近年被歐洲媒體較為關注的中國作曲家，2002年曾在瑞士伯爾尼舉辦過專場音樂會。他的作品有《牡丹園之夢》、《雲南隨想》、《記憶的面紗》、《夢之變奏》等。陳牧聲多次參加歐洲國家的作曲比賽，贏得一系列榮譽。他的創作基礎來自中國文化，有一系列個人創作理論，受到重視。

　　與此同時，1999年在德國獲得博士學位、現已回國任教的作曲家朱世瑞的創作也值得一提。他深入中西文化的母體與核心對話，2006年在歐洲首演了交響組曲《〈天問〉之問》、樂隊作品《沒有琵琶的琵琶協奏曲》、四重微型協奏曲《水墨音畫三幀》，引起轟動。

## 七、嚴肅音樂的宿命

　　音樂究竟是什麼，在中國曾是什麼，當下又是什麼，今天看來仍是疑問。匆忙的當代人面朝一個完全動感化的新世界，沒有能力靜心感知豐富而複雜的古典音樂世界了。消費生活使人越來越簡單，直接，快速，很難適應緩慢而優雅的藝術形式。讓80後、90後聽古典音樂並為之癡迷是艱難的。重要的是，古典音樂裏有調性與必然性占主導地位的信仰存在，對於當下這個信仰缺失的世界，的確是被邊緣化了。

　　20世紀中國音樂家的奮鬥，經歷過兩個埋沒期。一是政治與革命主題占主導的集體主義時期，古典音樂沒有發展，被抑制，到了

文革簡直是掃地出門。二是20世紀90年代興起的商業主義時期，嚴肅音樂被商業主義排斥。中國真正過硬的音樂文本還太少，但兩個時期已過，內外面臨困境，是當下國內古典世界演出團體與作曲家的整體狀況。

　　古典音樂是荒漠裏的甘泉，這一點毋庸置疑。時代變遷是時代的事，創作者依舊會在荒漠中開掘。無論怎樣，在此需向中國當代音樂誠實的創造者們致敬。他們留下了聲音裏的真實，讓聽眾嗅到了來自個人的生命氣息，對中國文化、政治、歷史與現實的音樂回答。對於我們這個聲音藝術並不發達的國家而言，必須說那些老一代作曲家的創造出是了不起的，也是艱難的。但音樂終究是深沉的福音，讓我們有理由期待古典音樂有朝一日復活與再鑄生機。魯迅先生有言，石在，火種是不會滅絕的。

# 第二篇　電影

# 伯格曼
## ——真正的大師步入虛空

　　伯格曼2007年7月30日早晨在隱居的法羅島平靜去世。31日得到這一消息，坐聽北京夏夜雷聲，我竟有一絲回不過味來的麻木之感。也許，我與很多人一樣，以為他在若干年前已經去世了，傳來的消息，只是把他死亡的事實重複了一遍。在《哈利‧波特》、《變形金剛》等商業電影創造票房神話的今天，好萊塢娛樂電影真正的敵人——伯格曼先生，死了，倒有一點回來的意思，讓津津有味談論明星、偶像、特技的人們知道，他還在那兒，只是肢體僵硬，空留一張偉大的面模。

　　刺痛的荒謬感，是我不知道他還活著。前不久一個晚上，一個朋友的電話裏聊起電影，說伯格曼沒死，我以為他錯了，爭執後把這個話題漫不經心地帶過。的確，除了朋友把伯格曼做為一個亡靈，在電話聽筒裏傳誦，伯格曼姓何名誰，對於一個習慣拉伯雷式狂歡的世界重要嗎？生命與事物的核心脫落了，隱入巨大的黑暗，伯格曼死了，對他倒是適得其所的解脫。但世界還是要為一個已無領地與權杖的大師穿靴戴帽、清點遺產並悼念一番的。這個世界也許並不真心歡迎他，無論是活著還是死去，伯格曼的電影已經歸屬於痛苦與死亡。

## 成就與名聲

1918年生於瑞典的伯格曼在電影史上地位崇高，伍迪・艾倫稱他是有史以來最偉大導演的美譽並不過分。這位終生談討上帝死亡後生命境況，揭示人性黑暗的光影大師，曾經是歐洲電影對抗好萊塢電影的旗幟。他與費里尼、安東尼奧尼、塔科夫斯基等大師，共同支撐起了一個建立在個人心靈與認知基礎上的電影世界，規模宏大，一以貫之，以電影藝術的嚴肅性作為道德責任。

伯格曼的電影製作，可以分為三個時期。20世紀40年代，伯格曼拍攝了《危機》（1945）、《開往印度的船》（1947）、《監獄》（1948）、《黑暗中的音樂》（1948）、《渴》（1949）等早期作品。50年代初，伯格曼拍攝過渡時期的《女人的秘密》（1952）、《莫尼卡》（1953）等作品，其後進入重要作品誕生的第三個時期。這個時期跨越三十年，其中包括50年代至60年代初的《夏夜的微笑》（1956）、《第七封印》（1957）、《魔術師》（1959）、《處女泉》（1962），60年代的「沈默」三部曲——《猶在鏡中》（1961）、《冬日之光》（1962）、《沈默》（1963），60年代至80年代的《假面》（1966）、《恥辱》（1968）、《喊叫與耳語》（1973）、《面對面》（1976）、《秋天奏鳴曲》（1978）、《芬尼與亞歷山大》（1981）等。

伯格曼生前獲得榮譽無數，雖是好萊塢電影的敵人，《處女泉》、《喊叫與耳語》、《芬尼與亞歷山大》卻分別獲得1960年、1972年和1982年的奧斯卡最佳外語片獎。他的電影還獲得了坎城、柏林與威尼斯電影節的多個獎項，為文化圈廣泛稱讚。

# 哲學命題闡釋與文學的電影

　　伯格曼的電影，拋棄電影的娛樂功能，充滿文學色彩與哲學探討。他試圖通過電影，創造一個上帝死亡後人類沉淪、痛苦而不被救贖的煉獄世界。人的原罪，懲罰，詛咒，死亡──生命的「存在之刺」，幾乎在他的每部電影中。在伯格曼的電影裏，生命不是一個喜悅、光明的夢，而是一個徹徹底底黑暗的夢。這個夢獲救的光線微弱，來自人已放逐的世界。

　　伯格曼的電影大多與他童年的經驗有關。他著名的影片都是童年生活的複述，祖母、父親、母親，包括家裏的僕人，都改裝後出現在的影片裏。《秋天奏鳴曲》裏有婚外情的母親、《野草莓》中的祖母等一系列人物，都從伯格曼的童年大屋裏走出來，又重新放回電影這座大屋中。伯格曼戴上面具，與這些過往時光裏的人物自由對話，這間屋子是整個世界的象徵。

　　伯格曼作為文學大師，早年執導戲劇，後來電影劇本幾乎全都出自自己的手筆。戲劇張力性極強的對話，充滿哲學意味的探討，曾經讓瑞典諾貝爾委員會考慮是否把諾貝爾文學獎頒給伯格曼。伯格曼理解的世界與文學大師卡夫卡相似。卡夫卡刻畫了人在世界中的陌生、荒謬、不可理解，伯格曼把卡夫卡式的陌生、人與人交流的困難，表述為強烈感情上的煎熬與痛苦。在《喊叫與耳語》裏，人物處在緊張的關係之中，又充滿交流的渴望。對此，伯格曼說：「我創造了一個外表的我，他幾乎與真實的我沒有關係。我不知道如何把創造出來的我和本來的我區分開，這種混淆對我的生活和創造力造成嚴重後果，一直持續到我成年後。」這種自我人格上的分

裂與疏離，造就對人與人之間疏離的基本理解，指導他處理電影中的戲劇衝突。

## 痛苦與死亡

觀看伯格曼的電影，很難獲得輕鬆的體驗。他片子裏彌漫的痛苦，像蒙克油畫《青春期》裏少女背後的黑影，時時威脅著主人公。無論是《處女泉》中被無辜姦殺的女孩，還是《猶在鏡中》裏過失的父親，《秋天奏鳴曲》裏控訴母親的女兒，《野草莓》中處於生死之交的埃薩克老人，伯格曼的人物生活在痛苦之輪下，彷彿前世的罪來到今生，難以掙脫。

關於自己的電影，伯格曼本人也充滿痛苦的經驗，甚至也會深陷於其中不可自拔。他談論《野草莓》時說：「基於某些我過去未曾思索過的理由，我一直避免重看我自己的舊作。每回我必須重看，或被某種好奇心驅使著看舊作時，不論看的是哪部電影，毫無例外總會感覺很不舒服，老是在拼命上洗手間，覺得焦慮、想哭、憤怒、恐懼、不開心、懷舊、感傷，等等。」

## 伯格曼與當下世界

伯格曼的電影世界，從20世紀50、60年代以來一直遭受質疑。瑞典電影評論界認為伯格曼的電影僅屬他個人，與瑞典文化、社會與政治現實無關。伯格曼電影裏的反思與警醒，被知識份子讚譽，普通觀眾卻很難理解伯格曼影片的真正意味。有人說，他創造出的痛苦骨骸，僅僅為痛苦的人迷醉，從中可以細膩地探究每一根痛苦神經的準確位置，繪製圖表，擁有一個與外在世界無關的生命標本。

　　但相對於當下資本潮水營造的娛樂時代，伯格曼的確是一個漸漸遠去的痛苦巨骸。伯格曼用一生的電影實踐抵制娛樂占主導的好萊塢潮流，晚年隱居在小島上，小島外卻是一艘艘好萊塢的豪華巨輪在航行。伯格曼，已經漸漸淡出了人們的視線，像一座孤島，而從前他真真切切是一座大陸。

# 拉斯·馮·提爾
## ——生錯了時代的哲學家導演

　　十幾年前，丹麥導演拉斯·馮·提爾曾聯名幾位導演發表「宣言」，主張對抗好萊塢製作的「白癡電影」，呼籲新一代電影導演盡力關注發生在當下的故事，使用現場收音、手提攝影等技術，拒絕事後配音、濾鏡以及一切美化畫面的手法。這些拯救娛樂化風潮下電影藝術的倡議，意在「去偽存真」，被人稱作給當代導演立下的「十誡」。宣言發表後，不少大牌導演回應，稱這些準則預示了電影藝術在「明天的希望」。但準則歸準則，事實是另外一個樣子。回應者中還是有人癡迷好萊塢在技術上的花樣翻新，有的導演則乾脆好萊塢化，甚至比好萊塢還好萊塢，以不著邊際的故事渴望票房佳績。在彙入商業主流還是堅持自我上，迄今為止，倡導原則的拉斯·馮·提爾沒有一點妥協的意思，一邊堅持著自己的電影原則與理想，一邊看著商業營造的大眾偶像們腳踏紅地毯（那些導演也混跡其間），一個個「盛典」如同「厄夜」。

　　在嚴肅電影所占份額越來越少的今天，拉斯·馮·提爾從20世紀80年代走上電影道路，一路求索，異常艱難。他所秉持的北歐電影人的冷峻風格，一直遭受市場的挑戰，並受資金困擾。與他的精神前輩伯格曼相比，拉斯·馮·提爾可以說完全生錯了時代。在他

從影之前，伯格曼已經創造了一個電影世界；在這個世界裏，伯格曼以前所未有的方式與深度回答了上帝存在與否、人性的善惡以及時代的諸多問題，形成了影像、戲劇、文學、哲學相混合的風格，可謂是獨一無二。從20世紀40年代導演《危機》，到1981年執導《芬尼與亞歷山大》，伯格曼不僅得到了歐洲各大電影節的獎項，連奧斯卡評委會也以小金人相送。他在一個嚴肅電影還被廣泛認可的時代裏工作，那時的電影觀眾以及影評家們，感興趣這位巨人的嘴裏在說些什麼。但拉斯・馮・提爾闖世界的時代，風潮已不可與昨天同日而語，嚴肅的影片不僅被排斥、邊緣化，甚至學者與觀眾也失去了耐心，在「電影是什麼」這個問題上爭執不休。人們已默默達成共識：現實世界對人已是拷問，用銀幕再來加深觀眾對生命的認識，就免了吧。

## 《厄夜變奏曲》：對貪婪、偽善與控制慾的拷問

但2002年，拉斯・馮・提爾編劇並執導的《厄夜變奏曲》（一譯《狗鎮》，於2003年在法國坎城電影節上映），沒有一點讓觀眾「免了」的意思；它不僅是拉斯・馮・提爾對當下世界的一種哲學表達，而且比以前的電影更有拷問色彩。《厄夜變奏曲》的故事靈感起先來源於布萊希特《三毛錢歌劇》中的一首歌，結構與內容卻比歌詞的意思複雜，像一隻製作精緻、越拉越緊的厄環（卡夫卡的小說《在流放地》也曾寫過一個做工複雜的刑具，隱喻這個世界）。在這個厄環裏，狗鎮上的每個人，都是厄難的策源地與刑具，每一個表面的善舉下，都有一個侵害的惡魔；只有以惡報惡的方式，才能毀滅象徵「厄夜」的人間地獄。

這部充滿話劇色彩的電影，自始至終都在一種靈魂煎熬的節奏與氛圍之中。小鎮上的每個人，出現在平面圖的屋子裏（沒有牆的阻隔，只有線條表明人與人之間的關係）。從女主角抵達小鎮起，就開始了與每個人的碰撞。小鎮上每個人的境況與每一次碰撞，用旁白的形式加以說明，像解析一盤詭異的棋局。這種密閉結構的電影，伯格曼在1973年執導的《喊叫與耳語》裏，就做過先驅般的嘗試（故事裏的幾個姐妹也是在各自處境之中，繞著一個瀕死的人物展開），但拉斯·馮·提爾比伯格曼走得更遠，探討的不止是冷漠與疏離的問題，而是落到了人不可救贖不被救贖、世界與人存在於惡之中這一哲學表達上。電影裏原本有待「救贖」的女主角，在「救贖」過程之中越來越「不被救贖」，救贖的空間越來越小，善與惡之間加速轉化。這裏傳達的是一個與卡夫卡《審判》相彷彿的命題：越想證明自己無罪，越是有罪；越是拖延，越是罪行加重；終了主人公被助手殺害，死了還留下死去的恥辱。

《厄夜變奏曲》作為拉斯·馮·提爾「美國三部曲」中的一部，在瑞典拍攝完成。拍電影時，怕坐飛機的拉斯·馮·提爾並未去美國，這種有意的隔離，使《厄夜變奏曲》更像是一個遠方的歐洲人對今日美國的看法。關於這部電影，BBC曾有人撰文如是評價：「與其說《厄夜變奏曲》是反美國的，不如說拉斯·馮·提爾出於對於人類的憎惡而控訴人性的貪婪、控制慾與道德的偽善。」電影對今日美國的暗示不少（狗鎮上的投票是對美國選舉的一種嘲諷），對此他並不迴避自己的反美立場。在接受記者訪問時，拉斯·馮·提爾尖銳批評美國政治、社會。在他看來，任何政治體制

與社會制度，人性裏惡的本質是難以去除的；人與人之間的關係有一個內在的惡的深淵。美國社會是這種惡的最高體現。

## 香料・紅色・犧牲

拉斯・馮・提爾的電影對觀眾要求極高，容易引起爭論，但對拉斯・馮・提爾迄今取得的藝術成就，影評家們沒有異議。《芝加哥太陽時報》說，拉斯・馮・提爾的《厄夜變奏曲》「展示了一種藝術的想像和炫目的奇思妙想」。他的許多作品得到知識階層的熱愛，甚至有人把他看作伯格曼之後北歐電影的唯一希望。

拉斯・馮・提爾的丹麥同鄉、哲學家克爾凱郭爾，在一百多年前曾寫過一則關於「犧牲」的寓言，大意是說：烹調師做了一鍋好湯，在湯羹將完成之時，需要撒一撮香料，讓湯羹的味道達到完美。同樣，畫家在一幅畫幾近收工時，需要在畫面加一點紅色，使其最後豐富。克爾凱郭爾說，這撮香料與這抹紅色意味著此處要有一個人「犧牲」；人類平庸的生活與現實需要聖者供奉生命，方才顯示世界的意義。從這個角度而言，今天特立獨行、有苦行僧色彩的拉斯・馮・提爾，有些像這撮香料與紅色。香料與紅色只是小小一點，卻啟動了湯羹與畫面。就電影而言，拉斯・馮・提爾《厄夜變奏曲》是冷酷的香料，在好萊塢一統天下的電影大湯羹之中，表明一種電影的深重底色。世界的「厄夜」仍在，「變奏」不停，但犧牲者在其間也沒有消失的可能。

# 從帕索里尼說起

　　帕索里尼的晚期電影讓觀眾受不了，在於「性本惡」成了他審視生命的基本信條，對「惡」的揭示系統化，史詩化，有目的有預謀，摧毀西方人文主義傳統對人的看法。1969年，他拍攝電影《豬圈》，其後一部部規模巨大、人物眾多的影片都是惡的詩篇，挑戰觀眾的審美極限。在1972年拍攝的《坎特伯雷故事集》裏，結尾出現了人類從撒旦的排泄物裏降落的景象，彷彿關於人的終極結論，也讓帕索裏一躍成為惡魔化銀幕的先鋒，再沒一個導演如此孜孜以求糞便與造物主之間的干係。在拍攝完《薩羅，或所多瑪的120天》後不久，1975年帕索里尼遭不明襲擊死亡。這位一度癡迷蘭波詩歌的怪傑，在人生的最後幾年，實現了創作向黑暗的逆轉。

　　對人的極端蔑視，乃至對大眾出言不遜，是19世紀以來許多藝術家的共有態度。這些類似波德賴爾的先知們，是出於揭示人類生活惡的真實質地而曠野呼告，還是偏執於一己之見，對造物主產生了不該有的鄙夷與敵意？對人類有整體性把握、帶預言色彩的創造者們，往往充滿事關人的憤怒，這種憤怒為何至今未歇呢？在音樂裏宣告撒旦降臨人世、魔鬼奏鳴的作曲家穆索斯基說過，人，充其量不過是用驕傲巧妙包裹起來的肉丸子，僅此而已。這一殘酷結論與帕索里尼如出一轍。闡釋「惡」的作家多到不勝枚舉。戈爾丁的小說《蠅王》，堪稱「人之初性本惡」的最完整表述。

　　至於「人之後性更惡」這一新箴言，拉斯‧馮‧提爾的電影《厄夜變奏曲》集其大成，發揚光大，讓人觸目驚心。在電影裏，狗鎮上的每個居民都是惡的使者，對外來女子侵犯，所有愛的藉口，都掩飾不住深處惡的動機。電影結尾，救出女兒的父親決定用火焰把小鎮燒個乾淨。對付惡的方法是惡，以暴易暴。

　　帕索里尼早期拍過《羅馬媽媽》、《軟乳酪》、《馬太福音》，表現人道主義與人子的神恩學說，並非後來只是展現偷窺、亂倫、雞奸的無惡不作的暴民們，呈現單極化傾向，一口氣到底。但在帕索里尼置身的義大利社會，物質主義與叢林原則造就的黑暗一統天下，他一定發現了宗教與人文主義傳統在殘酷社會裏的無用與乏力。他之前，在人文主義廢墟裏堅守的作家，寫就了一曲曲哀歌〔如湯瑪斯‧曼的《死於威尼斯》，簡直是一曲歐洲文化的惜別之歌，愁緒重重，主人公內心病像極深。維斯康蒂將這部小說拍成電影，背景音樂用了馬勒的交響曲〕，但帕索里尼放棄這一立場，決不柔軟。他用惡魔的剪刀顛覆與反抗了。

　　由帕索里尼展現的世界，回想海德格爾的名言「人詩意地棲居在大地上」，讓人覺得精緻、詩化，充滿自我祝福，一廂情願。他說的「世界之夜將達夜半」，倒與帕索里尼契合。海德格爾這類洞悉世事的大師，絕對想不到自20世紀開始的文化顛覆，人文主義的退場與死亡之後，輪到荒蠻的裸猿登場。時代的愚人船送走了一批批文化遺民，船沉人亡；留下的赤裸者認可了世界給他們的生物身份與編號。時代的隆隆雷電無情，轉換身份的新人們成為資本與物質洋流裏的角馬，為天空的雨雲渡河，相互踩踏。

今天致人文主義於困境的，應該是科技與資本，而能與其對位的生命哲學，是帕索里尼惡的觀點與卡繆的荒謬哲學。在實用主義通行無阻的世界上（物質消費生活是其形態），我們見不到那些帶人文色彩的藝術品了。銀幕間多是帕索里尼的惡的暴民，好萊塢不靠譜的蜘蛛俠與變形金剛，輕喜劇裏的人偶，零星幾個，是威尼斯深感失落並終將告別的最後貴族，形似幻影。

在香港電影《大話西遊》裏，被孫猴嘲笑的唐僧讓人印象深刻。唐僧遇事理論多多，唱英文歌驚世駭俗。他與孫猴之間的爭執，有點像人文主義者與荒蠻者的爭執。他的緊箍咒是人文之咒，而身背大棒，一個筋斗十萬八千里的孫猴，介於人獸之間，有個佛教味極濃的名字：悟空。唐僧每次念咒讓悟空疼痛時，其實是用「人之初性本善」之類的信條以及人性，制止孫猴熱愛殺戮的獸性與猴性（當然有不少老眼昏花、人妖不辨時分）。今天聽唐僧在悟空耳邊說的，是出家人的呢喃，他告訴悟空，你是人，不是獸。身在滿天星空與萬丈紅塵之間的孫猴好像聽懂了，但還是不解自己究竟是人是獸。

中國人這些年愛用「大話」這一形式戲說「西遊」，解構可解構之物，解構無度時稱為「惡搞」。這部討論人獸的電影，是拿獸說人，把唐僧那一套弄得灰頭土臉。而帕索里尼是把人放到豬圈裏，拿人說事，說出肉身的絕望，以及這一絕望可能導致的惡。在《薩羅，或所多瑪的120天》裏，帕索里尼借用但丁詩歌的地獄構造表現墨索里尼時代的噩夢：這個世界是一座地獄，豬圈，很髒，邪惡，人文主義的師傅正被強力的獸拱倒在地，踏上了一隻腳。帕索里尼發出了先知的極端言辭，也可看作對世界的毒辣警告。惡，

降臨了，徘徊不去，在缺乏抵抗惡的力量時，惡如此強大。人文主義是脆弱防線，突破了，剩下的就是善的滑鐵盧。

# 波蘭斯基的路口

又是一場名人的蝴蝶效應。振翅的源頭，是2009年秋天被瑞士警方扣押的著名導演波蘭斯基，一位七旬老人。有人說，這次有詭異色彩的行動是誘捕，瑞士銀行替富人偷漏稅被美國政府追究不停，此時獻祭波蘭斯基是乾坤大挪移的好時機。坊間的另一個說法，是美國法網的嚴酷。三十二年前，波蘭斯基被美國洛杉磯法院判定的誘姦少女罪，不會因逃亡而被遺忘，時間，同樣銷毀不了他不能自贖的罪行。捕快們在天上飛，法網疏而不漏。美國開動國家機器從來就不是鬧著玩的。

噩夢對波蘭斯基而言是跟定了一生的，已成詛咒之勢。在誘姦案發生之前的1969年，就曾有一個美國的邪教組織「曼森家族」，在貝芙麗山殺害波蘭斯基的妻子〔其時她正有孕在身，腹中是八個月大的胎兒，另有幾人同時被殺〕，讓他身染電影之外的罪惡與血腥（作為猶太人，他在納粹時代已有不少黑暗記憶與經歷）。這椿幾乎與滅門無異的慘案，與他電影裏時常表現的不詳充滿對位，真可謂戲如人生，人生如戲。波蘭斯基被人稱為在電影裏展現「罪惡」大師，竟在現世中也同樣感受極端的「罪惡」。他的那些作品彷彿是自己生活與命運的影射與暗示，甚至是導引。

1962年，波蘭斯基拍了電影《水中刀》，影片裏充滿象徵與心理分析，是關於人性殘忍、暴虐的潛在陳述。1979年拍攝《苔

絲》、1992年完成《苦月亮》，兩性間的相互折磨、感情與慾望，是電影表達的核心主題。他的電影風格陰鬱、詭秘，又相當混雜，尤其擅長捕捉男女之間難以言狀的罪的根苗。記得《苔絲》這部片子，有一幕是苔絲與亞雷克的相遇。由於苔絲家人一心想攀附註定日後誘姦苔絲的人，苔絲對其含情脈脈，吊詭的氛圍彌漫其間。亞雷克把一顆草莓放進苔絲口中，兩人長時間對視，預示著獵物與獵人、復仇者與被復仇者之間關係的確立。男人與女人之間的微妙感情，命運降臨前的溫情，波蘭斯基捕捉得如此精確，讓人喘不過氣。電影拍攝前兩年，他在現實中被美國法院指控罪行，已經與這部電影裏出現的場景相彷彿。也是一場誘姦，波蘭斯基在生活中預先上演了這齣戲。

這是觀眾可以預感到的事實，世界會有一天讓純潔的苔絲失身，「經驗」毀滅「天真」，因為在她成了家人高攀德伯家的籌碼時，含有慾望的動機，慾望將伺機咬開她的身體祭典自己。但問題的重點不在這裏，問題是與罪相關的命運禿鷲在樹蔭裏藏著，到時啄碎的，不僅是她一個，而是毀滅命運共同體裏的每個人。這回也是命該當年控告波蘭斯基的女孩（早已另嫁他人，為人妻為人母）表示要撤訴，不再追究十三歲那年發生的事情，否則牽涉太多他人陪罪，引發別樣血腥。可她不知道，追究者變了，是美國的法律機器在追究一個法國人。連波蘭斯基理解不了他會是國家博弈的籌碼，命運在他身上的離奇與魔幻，遠非他電影裏的內容所能概括。

2002年，波蘭斯基因執導電影《鋼琴家》在美國獲得奧斯卡獎。為避禍端與困擾，他沒有前去領獎。美國人給他獎，也許是打了埋伏的鴻門宴，老奸巨滑的他不去，無疑拖延了追究的時日。他

像電影裏藏身的鋼琴家,秘密彈奏蕭邦,在白色恐怖裏像穴居人活著,偶爾聽外面的動靜,遙想大洋彼岸的美國會偃旗息鼓。他想不到這些年多次進出的瑞士,會意外變臉,歐洲人暗算歐洲人。

這些天波蘭斯基多次提出交保,多次被駁回。其間法國政府頭面人物出來說話,包括王家衛等在內的世界範圍的導演也呼籲瑞士放人。他們對記者說,不能以道德與法律為審看一個大師,他是法國人,瑞士警方拘人並無理由。

這牽涉到藝術與現實、法律與人的關係。波蘭斯基的確是位大導演,作品作為其立身之本,應是世界的焦點所在,生活中的他如何只是觀察他的次要維度;以波蘭斯基的罪行貶低他的藝術應是可笑之舉,觀眾並非因為他有罪就走到了審判他的道德制高點上。還有,在人人避不開塵灰的世界上,並非波蘭斯基是電影的「罪惡」大師,這個世界才是不折不扣的罪惡大師,人人在世界的沼澤裏「茫茫黑夜漫遊」,不得脫身。誰都不能輕易說自己是公義上的過關者,一如福樓拜所言,我是包法利夫人,包法利夫人就是我;值得譴責的不是世界裏的失足者,最大的惡是這個鳴響喪鐘的世界。

波蘭斯基1977年犯誘姦罪時,讓受害者居於無力的一方;32年後的今天,他被誘捕時,又成了無力的一方,真是魔咒!沉重的鐘擺三十年輪動一回,應了中國那句老話,三十年河西,三十年河東,剃刀不知向誰邊。在他的一生中,美國是命運的淵藪:妻子死於美國,誘姦也發生於美國,大獎,發佈於美國,這其間美國是他的水中刀,苦月亮。用但丁《神曲》裏的意思講,波蘭斯基犯了過度愛人的罪,理應被打入地獄的淺層。但即使是地獄淺層,對一個七旬的居住者而言也太重了,這是世界與他雙雙告別時加蓋的罪戳。

# 卓別林的幽靈

　　歐洲有家咖啡館，一年四季播放卓別林的黑白默片。商家選擇小個子流浪漢作招牌，在於卓別林飾演的角色，從裏到外都有成色十足的現代性，美學上沒有過時的感覺。那張局外人的臉，被乖戾的風吹著，不曾被弄得飽經風霜，卻一直有著少年般的天真與羞澀。在不同場景，流浪漢進入危險叢林，四周佈滿唯獨他一人不知的陷阱；一番曲折後，他誤打誤撞，轉危為安，讓人不勝唏噓。夏爾洛，應當是今日流浪漢的總稱謂，也可以說是全球化浪潮下現代人的縮影。他背上鋪蓋捲跌跌撞撞前行了，一如我們在都市所見，車水馬龍裏那些聚散無常的打工族。

　　與卓別林一樣在默片時代大放光彩的人物是基頓。這個完全與夏爾洛不同的人物，不苟言笑，在現代世界的惡魔幻象前滿心驚恐，與契裏柯超現實主義畫面中的某個影子無異。法國作家伯奈永說，經過達達主義，基頓已成為「真正的現代神話」，與卓別林兩分天下。基頓有哲學家與晚期浪漫派幽靈混合的樣子，在歐洲知識界大受歡迎。1964年貝克特執筆的黑白影片《電影》，請基頓出演主人公，看中他那張大理石化的面容。相較而言，卓別林的人物好玩，點點滴滴閃耀著人性光芒。基頓有法國味，而卓別林好萊塢。夏爾洛掉下來的褲子，支撐不住身體的拐杖，大皮鞋，呢帽，是大街上以東張西望掩飾張惶的流浪者的符號。他寒磣，卻自尊；渾身

傷口，流血時還盼些什麼。在大野獸的領地裏打盹，夏爾洛居然做起了夢。

電影事業蒸蒸日上時，卓別林離開美國，回到歐洲。除了麥卡錫主義的迫害外，卓別林掙錢太多（得罪某些利益集團），愛娶少妻的生活習慣，引發美國人強烈的反感。遠離是非，成了大名人的卓別林卻未能擺脫政治與意識形態瓜葛；他偏左，一如電影裏反抗的流浪漢。可電影歸電影，生活歸生活，退隱山林的卓別林抱得美人歸，藏身豪宅安享天年。在那裏，他像夏爾洛坐在蘋果樹下吃個痛快，沒有員警打擾；奶牛進屋，提供熱騰騰的鮮奶。晚年的他與國王一樣。

今天所說的現代人形象，是伴隨夏爾洛東悠西轉的街景誕生的。每個現代人，都可以說自己是夏爾洛，失去了「故鄉」，也沒「在家」的感覺。穆齊爾寫有未完成的巨著《無定性的人》（國內譯名是《無個性的人》），以「無定性」概括現代人的特徵。卓別林早年飾演的流浪漢，盡現無定性與荒誕，彷彿整個人被「拋」到了一個個費解的窘境，煩惱剪不斷理還亂。世界如常，可夏爾洛怎麼就擺脫不了擾動呢。用卡夫卡表達的意思說，一個現代人醒來，要麼成為大甲蟲，要麼被莫名奇妙地逮捕了。壓垮人的現代世界，是人的流放地，卓別林的小人物選擇了逃亡一條路，喜劇性也由此展開。夏爾洛作為流浪漢形象的先驅，得到不少後來者的呼應。貝克特《等待果陀》裏的流浪漢群落，是若干個後現代化了的夏爾洛。

從歐洲文化講，現代人原本是啟蒙運動後自我覺醒的新形象，但這個形象還沒完成，就被世界壓垮了。一覺之間，他不再是神的

選民，彷彿變身為丑角。達利說，「我希望不要有任何人來侵犯我最崇高的封號：丑角。查理・卓別林是個丑角，可大家都公認他體現了時代。」也就是說，在世界與人之間失去比例的時代，人天生被俘，大霧裏的現代魔影為每個人而設。卓別林光芒四射時，音樂上史特拉汶斯基的新音響表達荒蠻力量的萌芽，舞蹈界尼金斯基扮演小丑大獲成功。至於繪畫，畢卡索反覆展示人的醜惡，也就順理成章了。

　　夏爾洛與後現代人物不同的地方，是人性不黑暗、不破碎。他做不合時宜的夢，見到美女就想入非非，盼望做騎士。從這方面講，卓別林的人物大都有追求幸福的市民情懷，「丑角」是其面具，他們並非這個世界徹底的否定者，與卡夫卡、穆齊爾、貝克特寫的人物完全是兩回事。卓別林一生酷愛金錢，常為早年的不幸感傷。1964年英國出版的自傳中，卓別林自稱是時運的寵兒，對叔本華說的「快樂是人生的消極狀態」完全不贊同。他是徹頭徹尾的享樂者，追求世俗快樂到了無以復加的地步。

　　藝術家在自傳裏講真話的並不多，卓別林的自傳可能是給他的敵人看的，也有不少順應大眾心理的嫌疑。作為大眾喜神，他必須處處顯露「皮袍」與「皮袍下的小」把人逗樂。卓別林的喜劇有為小人物打氣的勵志色彩，成為很多好萊塢喜劇電影摹仿的路數；香港的周星馳，曾被人稱為「東方卓別林」，那種無厘頭，實際上是卓別林的翻版與升級。到了晚年，這個喜神癡呆了，經常像個孩子哭泣。他分不清自己是喜劇之王，還是早年餓肚子的乞丐。一旦扔了大褲子、皮鞋與拐杖這些行頭，卓別林恍惚得像個失去了身份的幽靈。這像每個人會有的角色錯亂的時刻，拿到了國王面具，仔

細一看，原來是乞丐的飯缽。也許扮乞丐更好，就快樂的絕對值而言。演大獨裁者與紐約王這樣的角色，太固定了，遠沒夏爾洛可愛；一旦他知道了自己是誰，戲就難演了。

# 西恩・潘的風景

　　好萊塢「壞小子」西恩・潘得獎了：憑藉在電影《自由大道》裏的出色表演，榮膺前不久才頒發的2009年第81屆奧斯卡最佳男主角。此前他於2004年已得過第76屆奧斯卡最佳獎項（《神秘河流》）。這次潘的獲獎，又一回印證好萊塢的風向標發生了變化。黑色、另類的導演和演員，開始從美國電影的主流風格下突圍，走上前臺。去年，科恩兄弟導演的《險路勿近》得到大獎，就曾讓影評人興奮不已，認為「夢工廠」所代表的商業電影一統天下的局面，要改改了。

　　這麼多年來，西恩・潘一直是一道好萊塢的奇異風景。至今媒體也沒有停止追問他與歌星麥當娜的短暫婚姻（麥當娜說，潘是世界上最酷的男人，她的另一場婚姻，也許是這一情結的延續）；而潘與記者們的緊張關係，更是全球娛樂業的知名花邊，屢屢登上八卦報刊的頭條。這似乎有點奇怪，出身於電影世家的潘，原本從出道之始就一直以反好萊塢的面目示人，應該受到媒體的另一種關注才對。在角色選擇上，潘不演刀鋒戰士、蜘蛛俠、黑客這些類型化、美國觀眾酷愛的人物，也不演阿湯哥、布魯斯南這些演員生造的無所不能的英雄；潘演的是一系列深陷困境、矛盾重重的當代人物，這些人被命運捉弄，痛苦不堪，極不合好萊塢電影既定觀眾的胃口。在電影《自由大道》裏，也正是這麼一個角色：由於在性取

向上帶有原罪感，主人公米爾克公開了自己的同性戀身份後卻打拼政壇，矛盾而掙扎；其間被誘惑，受傷害；渴望天堂，最終卻被激進者殺害。西恩‧潘塑造的這個人物，在天堂與地獄的雙重烈火裏，世界的鼓風機加速讓他焦頭爛額，灰飛煙滅。

中國觀眾最初知道西恩‧潘，是《越過死亡線》（1995年）與《不准調頭》（1997年）兩部電影。《越過死亡線》裏的西恩‧潘與蘇珊‧薩蘭登演對手戲；《不准調頭》裏，則是與知名歌星洛佩茲搭檔。在《越過死亡線》裏，死囚從緘默到承認罪行，其內心的惶恐撼人心魄，沒有極端體驗，潘不可能在鏡頭前傳達得如此準確。《不准調頭》是部黑色電影（由奧利佛‧斯通執導），很有一點當代版《城堡》的意思（西恩‧潘飾演的角色，極像卡夫卡筆下進入迷宮的K，只是這個K狂躁不已，沒那麼安靜）。電影講述一個逃債人來到一座古怪小鎮的故事。他因為車子出了毛病，以為簡單修理後即可上路，不料夢魘剛剛開始。小鎮上的居民，幾乎沒有一人可以相信，四周遍佈著難以猜度的深淵。主人公每每找到出路，意味著另一個夢魘的降臨；最後，被大卸八塊的汽車無法使用，主人公只能向毀滅撞去。《不准調頭》原名叫《U形轉彎》，那座小鎮是當今世界的隱喻，逃債者也成了人的寓言。

西恩‧潘憑一系列困境人物，在好萊塢獨闖出一片天下，但麻煩也隨之而來。一是他的那些影片雖好，票房卻平平；二是，他的火爆性格與生活上的混亂，頻頻遭媒體爆料。有記者不懷好意地寫到，西恩‧潘的電影能打榜的不多，打人卻是他的家常便飯。因為痛扁狗仔，潘幾次被告上法庭，判處緩刑，引起世界輿論譁然。有幾年時間，潘不得不在自囚狀態下從事編劇與導演工作。2002年，

他因飾演智障人物山姆，得到第74屆奧斯卡獎提名。其後，他參與演出了《21克》與《神秘河流》等影片，角色的戲份與心理份量比以前更重，迎來了創作的巔峰時期。這些電影深受影評界好評，甚至有的影評家認為，潘在電影裏不僅對人物性格塑造得當，還不經意間有對罪與罰這一命題的關照，對惡善的終極回答。西恩・潘飾演的人物，彷彿都成了早年那個死囚的變體與延伸（1995年最初飾演的死囚真是一個咒語），悲愴異常。世界荒謬的泥沾在他們身上，擺脫與救贖都無可能。

近幾年，西恩・潘片約不斷，飾演角色也開始有不少變化，不再與「困境人」的風格完全一致。可見他也不可能在電影這個行當裏徹底做自己，保持一種類型。新近潘被媒體爆料的是又一場婚姻結束後，與一個名叫聶可娃的超級名模的戀情。媒體添油加醋，說年近五十的潘與名模年齡差距驚人，對此潘一笑置之，稱百分之九十的美國媒體都是捕風捉影，不足取信。撇開花邊，僅從表演藝術來看，已有二十年從影經驗的潘，無疑應該被視作表演大師。在德尼祿之後，潘是新一代演員裏不折不扣的演技派明星。觀眾看他的電影，從來不覺得他是在演，而相信「他就是」，這種感覺與觀看德尼祿出演的《計程車司機》中的司機、《憤怒的公牛》中的拳擊手相似。西恩・潘有德尼祿當年的實力，但角色比德尼祿飾演的更複雜一些，也更矛盾與多面。德尼祿給全球觀眾貢獻了一系列性格困境裏的人物，潘帶來的則是命運困境裏的人物。兩代大明星，都加重了好萊塢電影的份量，提供的是可觸可感的真實人生的影像。

# 朗讀

　　每隔幾年，歐美就會有二戰題材的電影傑作問世，引起熱議。從《辛德勒名單》、《鋼琴師》，到新近獲獎的《為愛朗讀》，大牌導演總能從一直不會死去的黑暗記憶，挖掘寬恕與拯救的母題，照亮當下，也照亮過去。細究原因，歐美文化的基礎，與「罪」與「罰」兩個命題有關，即使在政治與歷史的極端場景中，國家、種族與個人，也必須在一個完整的省察體系裏接受拷問與審視，求得神學意義上的寬恕與支持。簡單說，歐美文化裏有一個受難的人子，也有一個高在雲端的上帝。與此相比，其他地域，尤其是東方的戰爭電影，大多落在民族與倫理層面，沒有「個體罪惡」這一意識，「個人」被「集體」的榮耀、罪惡與受辱吸收了。兩種戰爭解讀，一個向內，一個向外，西風與東風不相識。一旦向外的解讀趨向意識形態，便有了愛國主義與民族仇恨的雙重變奏。而真正的藝術，來源於個體審視，不是集體結論。這些年歐美二戰電影在問同樣的問題：面對罪惡與殺害，「你」做了什麼，「你」的角色是誰，「你」與誰站在一起。

　　由此去看電影《為愛朗讀》的成功，在於它的劇本以強有力的德語小說做基礎，從「朗讀」這一獨特視角，深入了罪與罰的沉重命題。小說於1995年出版，在沒做廣告宣傳的情況下，十幾年來卻成為二十五個國家的暢銷書，堪稱出版界的傳奇。對此作者施林克

解釋說，「我確實沒有想到這本書會這麼成功……在這個個人化和德國化的題材上，人們看到了包含在其中的某些相同共通的東西：人並不因為曾做了罪惡的事而完全是一個魔鬼，或被貶為魔鬼；因為愛上了有罪的人而捲入所愛之人的罪惡中去，並將由此陷入理解和譴責的矛盾中……」

這番話，可以看作施林克寫作《為愛朗讀》的基本動機。他所設計的女主角漢娜，從出場之日起就藏有秘密紅字──在納粹集中營任職的「魔鬼」前世，與少年米夏的相遇，是她今生復活為「人」的一面；從米夏十五歲時與其相遇開始，一直到她被審判，服刑，自殺，米夏成了她命運「蛻變」的見證人，這番見證以米夏痛苦的一生為代價。「朗讀」──這個小說與電影中帶有隱喻的行為，從漢娜在集中營看守犯人開始，一直伴隨她到生命終結之日。殺害猶太人時，不識字的漢娜讓被害者「朗讀」；做愛前，她要米夏為她「朗讀」；服刑時，米夏寄出的「朗讀」磁帶教她學習識字；「朗讀」在這裏是殘酷的咒語，「朗讀者」，自始至終被一種看不見的力量詛咒。

觀眾不禁要問，「朗讀」在小說與電影中究竟代表什麼，是一種來自本能的黑暗力量對文化的暗諷嗎？讓人死亡的路，由「朗讀」鋪就；為愛欲點火的柴木，以「朗讀」添加；為有罪者自贖的門，也經過「朗讀」打開，但已經學會了「朗讀」的漢娜卻自殺了，這是為什麼？「朗讀」在國家、集體與個人全部成為死亡的絞肉機時，掩飾了「沉淪」與「罪惡」；朗讀的名篇佳句響起，人人卻沿著這條路進入命運與死亡的黑洞。與電影《發條桔子》的反諷不同（一群少年暴民結伴襲擾他人，背景放著貝多芬的音樂），施

林克在此想說的是，這個世界善與惡已經互為彼此，文明與殘暴是孿生兄弟，今生與前世成了同形變體。

不管怎樣解讀這一隱喻，電影《為愛朗讀》的上映，還是成就了女演員凱特・溫斯萊特。她因此片榮獲2009年奧斯卡獎。在電影中，溫斯萊特展現出一種「冷漠的性感」，表情木訥，卻有成熟的「不可置疑之物」，從頭至尾讓人覺出命運苦澀，不能自拔。成年米夏的扮演者是大明星拉爾夫・費因斯。費因斯在片中沒有充滿張力的表演，也許在劇本打造中，溫斯萊特飾演的漢娜已是絕對的中心，米夏僅是其回聲部分。在結尾，米夏完成了漢娜的遺願，向受害的猶太人送上漢娜在獄中的儲蓄。但猶太人拒絕了她的願望，只留下放錢的茶葉罐作為留念。漢娜的自我救贖沒有走完，懺悔只能局部被接受。

關於一場說不盡的戰爭，活下來的人為生者言說，也為死者言說；「死者」並沒死去，在言說中活著。時間不曾遺忘罪惡，死者不給生者解脫，憑藉記憶仍在介入這個世界。在漢娜的故事裏，死者的「血」不僅在她的死亡之日沒有止住，還秘密流到了米夏的臉上。《為愛朗讀》沒有「圓滿」，也沒有「終結」。

從基督教的信條看，每個人的今生，沒有理由過多譴責世界與他人，而應深刻認識到「我」的個體罪惡，這是生命的根本所在。德國宗教哲學家馬丁・布伯，在20世紀30年代是反納粹的精神領袖。他認為，面對集體罪惡的「前世」，個人必須承擔「今生」的責任。布伯有段話令人動容，可以看作《為愛朗讀》的哲學解釋，是電影背後的潛在「朗讀」：「沉思我之背信人生，沉思匱乏實在的『我』以及充盈實在的『我』，在沉思中讓自身降落於被稱為絕

望的土壤，絷根於這萌生自我毀滅及重獲新生的土壤，這樣的沉思便是皈依之始。」

　　在《為愛朗讀》的結尾，米夏第一次、也是唯一一次站在漢娜的墓前。對他而言，有明天嗎？罪與罰會在漢娜有形的墓穴裏終結嗎？電影彷彿回到了開始，另一個漢娜，另一個米夏，幻若來世重逢時。故事開始了，兩人不期而遇，命運已經註定。勒過別人的繩索，正把當事人與見證者雙雙勒緊。

# 蘇菲・瑪爾索之變

　　巴黎的咖啡館文化衰落了。「流動的聖節」緩慢流動，乃至靜止不動，恐是大勢所趨。木心在隨筆裏，對近年來巴黎不斷關張的咖啡館感慨不已，惋惜一種優雅生活方式式微。在《素履之往》裏木心寫道，這個世界「俗媚俗，愈俗愈媚，愈媚愈俗，歐羅巴一窒息，別處隨之癱瘓」。

　　自從福柯發出「人在死亡」這一讖語，許多與末世相關的兆頭層出不窮，甚囂塵上。咖啡館以及法式生活的衰敗，對於從「雙偶」咖啡館探頭仰望波拿巴路42號薩特舊居的文化粉絲們是回事，可對於大多數要到巴黎消費美食、時裝、香水的人們而言，是什麼呢？天天盼望出門見喜，福文化的傳播者們，見到災禍不言災禍，才是本事。

　　「時代命運」這個大題目，是說給從小瑪德蘭點心裏找到柏格森哲學的少數幾個人聽的。巴黎堅持不堅持普魯斯特小說裏的「悠閒」與「緩慢」，是巴黎這個世界情人冷暖自知的事情。但木心還是發現了，凡是從歐洲到美國的文化人，都有一種妾身命運不濟之感。他們說，美國「不景氣中還景氣」，倫敦人早就沒好心情喝下午茶了；輪到巴黎人則是寒磣，說連超級市場的包裝袋巴黎與紐約相比也落伍、小氣，有外省「包法利夫人」的心理與模樣。輪到這兩年金融海嘯，美國不濟了，不知那些人到紐約或底特律時，會怎麼說。

　　這些不濟感，以蘇菲‧瑪爾索飾演的角色變遷最可佐證。當年的法式優雅與知性美人搖身一變，演繹玩狠鬥硬的酷女形象，是這些年才有的事。除了人到中年的危機感外，法式電影文化與美學品味不再吃香，大概是美女瑪爾索變成酷女瑪爾索的主因。從飾演邦女郎，到新近在電影《幕後女英雄》中飾演二戰女特工，一個好萊塢式的打女形象示於天下，「暴力美學」上了法式餐桌。平心而論，讓美國影星摩爾扮演女兵，茱麗化身「古墓麗影」，是再自然不過的事，可讓飾演過「安娜‧卡列尼娜」、香水少女「芳芳」的瑪爾索如法炮製，還是讓人覺得世道的突變。人的口味不再接受柔美與文藝的東西了，小瑪德蘭點心看來要就著鹵煮火燒一起下嚥。

　　從巴鐸向世人展露法式「性感」，到德娜芙演繹「夫人」的尊貴（瑪爾索平衡於二者），法國女影星天生有種與好萊塢美女不同的路數。那是戈達爾拿捏的有些讓人費解的巴黎美人，與費里尼的羅馬女人天生不同。但近年隨著全球化，諸多味道開始混和，麻辣，尤其是商業電影跨國組合，美學風格盡現「野蠻人入侵」。商業的生硬，讓柔軟的瑪爾索變冷變硬，好像說法語的她突然間宣佈放棄母語，講德語，向敵人開戰了。有人說，法國文化遲早會成為博物館「失落的光榮」的一部分；環顧四周，各個領域法國的領銜者都開始妥協了，換裝換戲，不再握有自信與強勢。政治經濟學決定了詩學與美學，連法國哲學也不再感性，失去向偏遠國度的知識份子出口話題與思想的貿易權了。

　　美國人生下來受政治經濟的原始薰陶，認可無所不在的商業機制的控制。現今，美國的一線明星，有誰還願出演內心複雜的情感電影，幹吃力不討好的事呢？演員被固定在消費流水席上，老闆

以他們打牌，在符號學盛行的世界，他們作為符號被一次次組合，又一輪輪打出去，是賭博的器具。超級明星，如梅麗史翠普，因飾演《穿著Prada的惡魔》，把自己維護在一線位置，可那是她嗎，是那個《越戰獵鹿人》、《遠離非洲》中有內心豐富織體的女演員嗎？她轉身，投向大眾口味與消費文化，只是電影作為藝術份額裏的那個人，沒了。當世界越來越觀念化，卡通化，鏡頭堆積成的人，是與傳統情感、人文都沒有關係的「新物種」。可這個「新物種」有意識形態，有民族身份，橫空出世，介入善惡之爭。龐德女郎就是這種人，或者說是龐德先生的慾望調料。觀眾借此來看大都市，靚車，好表，先進武器，打鬥與脫身術，英雄的反覆誕生。沒人要獨一無二的邦女郎，也不要不變的邦了。

　　柯恩兄弟深諳這個時代黑暗的電影美學，認為這種美學的核心是血污與暴力。只有電影出現血光與死亡，受虐狂們才有一種解脫感。電影《力挽狂瀾》裏摔跤手相互拳打腳踢，渾身流血，倒下，再站起來，再倒下，儘管人人知道是演，可就是要看一個人怎樣把另一個人虐待。這種轉變，用木心的話一言以蔽之，是使諸人從「多情」變得「無情」，而從「無情」變回「多情」，絕無僅有。

　　用一個字來表達，人最不堪接受的就是「變」。當年張愛玲在老上海的車廂裏，感歎時代的變化讓人驚心動魄。但當這種驚心動魄是當代人的普遍宿命時，太多的新變化讓人無心留意關於舊變化的感歎。變，是永恆的，不止瑪爾索，人人都在揚長而去，不是嗎？上帝開卡夫卡式的玩笑，人的每次變化加深了自我的混亂，而人卻無法從混亂中擺脫出來。人人聽說過一個一切都不會變的樂

園，有這個地方嗎？人，恐怕承擔不變，比承擔變化更難。時代是渴望混亂的，但又埋不起混亂的單。無論是看客還是演員，在其間感知悲喜，不堪以言。

# 拉茲與貧民百萬富翁

　　印度寶萊塢電影想讓今天的中國觀眾喜歡，不是件容易的事。模式化的世俗故事，加上歌舞的濃湯濃汁，是加了太多香料的印度餐，吃起來總會有點讓人發膩。印度觀眾對這種風格樂此不疲，看來不好簡單解釋。用法國作家馬爾羅的話說，印度是「偉大泛神文明」的國度，歐洲文化與其相比相形見絀；連希臘神話裏的宙斯神，也只能算是印度眾神中的一個——命運之神，且在印度，沒有寺廟加以供奉。馬爾羅有與生俱來的東方情結，對印度文明推崇之情尤甚，以印度貶低歐羅巴，用來說明自已東方冒險之旅的正當性。他在《反回憶錄》中說：在印度，「宇宙萬有本體與塵世萬象和再生變化非但沒有區別，有時反而如同『硬幣的正反兩面』那樣密不可分⋯⋯」。如此看來，印度電影的「世俗」一面有了些合理性：「此在」與「彼在」相通。但寶萊塢的「此在」，還是多了一些。

　　三十年前，印度歌舞電影在中國所受到的歡迎非今日觀眾能夠想像。在電影院是城市娛樂圖騰的時代，有歌有舞有情的印度電影，有著爆炸性的效應。1951年由拉傑・卡普爾自編自導自演的黑白片《流浪者》，在20世紀70年代末的中國上映，瞬間風靡大江南北。大法官拉貢納特的兒子拉茲自小被遺棄，扎卡為了報復拉貢納特，將拉茲培養成了小偷。麗達是拉貢納特的養女，與拉茲青梅竹

馬。拉茲的憂鬱與反叛，麗達的癡情與專一，讓這個殘忍的復仇故事變得溫暖起來。

這部1953年得到第六屆法國坎城大獎的電影（中國那時候資訊有限，不知道坎城獎是一個多好的商業噱頭），用影評家的話講，充滿了「人道主義精神」；在以出身與政治血統來劃定階級、人群的中國社會，片中「賊的兒子是賊，法官的兒子是法官」的言論，對於當時的中國政治形勢而言有著特別意味。年紀大些的觀眾，從中看到意識形態鬆動的資訊；而少男少女則把片中的男女主角，當成偶像與夢中情人。

用今天的美學趣味看《流浪者》，簡單，文學味十足，追求「意義」。作為國門大開時的一道風景，自然能夠得到那個時代中國觀眾的追捧。拉茲與麗達是青澀圖像時代的黑白照片，在今天圖像氾濫之時倒有點兒讓人難以釋懷了。

2009年2月，由英美合拍的《貧民百萬富翁》一舉拿下好萊塢8項大獎。影片由知名導演丹尼‧波義耳執導，編劇是另一個大牌——西蒙‧比尤弗伊。這部電影的複雜性，不是一般的寶萊塢電影所能承載；單就劇本的打造而言，到了編劇能力的極限，可用「神乎其技」一詞來形容。劇情的離奇與巧妙，穿引出了多個線索，形成一個個豐富的空間，展現了今日印度讓人觸目驚心的貧困與瘋狂的財富夢，可以看作是一個高速發展的新經濟體傳統與現代的雙重變奏。

雖然《貧民百萬富翁》的故事構造與《流浪者》有不少交合，但其商業價值與藝術意味已不可同日而語。故事的主人公傑瑪的身份與曲折的愛情經歷，與拉茲有著異曲同工之處。不同的是，女主

人公沒有麗達的千金小姐身份,也是流浪兒。《流浪者》中紮卡代表的黑社會,在《貧民百萬富翁》中變成了更加完備、邪惡的力量,隱喻今日印度的社會現實。

挑戰好萊塢並模仿好萊塢的寶萊塢電影,在主人公的命運設計上,大多都有「大團圓」結局,所有戲劇性最終「裂變到了幸福深處」,正義伸張,美夢成真。好萊塢風格與寶萊塢風格相混合的《貧民百萬富翁》,也難逃這一模式。故事中的貧民孩子,在名為「誰想成為百萬富翁」的電視直播問答節目中屢屢取勝,每個題目針對的是他刻骨銘心的記憶,其問其答,簡直像俄底浦斯與司芬克斯的對壘,以司芬克斯認輸告終。世俗的狂歡在結尾壓倒了一切。

從拉茲到傑瑪,印度發生了滄海桑田的變化。電影的技術,當下觀眾對圖像的要求,也與昨日大相徑庭。用貝克特的話說,今日世界「看不清,道不明」,似是而非。每個人在世界中確定的因素越來越少,命運詭秘,不可捉摸。拉茲與傑瑪所代表的「流浪一族」,在動感的世界裏,已非昔日藝術家所能理解的生命個體。由此去看馬爾羅那樣持理想主義與文明至上的觀念的大作家,他所見的「古典」的人,已與這個時代不能合契。人的確是在變化,跟著世界閃爍;從拉茲到傑瑪,投射著古典身份的人向現代人的轉變。兩部電影也像是產生於兩個世界。《流浪者》裏愛情至上的沉湎、「泛神」的歌唱退場了,那枚馬爾羅所說的硬幣,只剩下了一面——「此在」。

# 後天之前

　　乞力馬札羅山頂的雪正在溶化，海明威小說寫的景觀將無跡可尋。今天再像海明威那樣到肯雅獵獅子、看雪山已不可能了。複製這個傳奇太昂貴，在沒了英雄感的時代，也近乎夢幻。據科學家研究，2015年前全球變暖超過兩度的話，深埋在冰川下被凍結的有毒氣體將釋放向大氣。一旦突破，多米諾骨牌效應出現，全球海平面升高，直接危及沿海城市的生存。中國的珠三角、長三角乃至京津一帶都在警告區內，南亞與東南亞一些國家，列入了高危名單。

　　看來，這不僅是乞力馬札羅山山頂白冠有與無的問題，與此相聯的是全球的政治與經濟走向，以及每個人的生活方式如何。幾年前，就有好萊塢災難片《未來水世界》、《後天》（編按：台灣片名為「明天過後」）面世，全方位展示冰川轟然倒塌，接著大洪水、大冰雪的景觀。這些來自影像世界的「危言」不是空穴來風。可見的圖像告訴我們，冰川的境況到了「後天」之前的一個傍晚。

　　關於今日世界大自然即將報復人類的情形，並非這些年才有各種警告見諸報端。早在二戰之前，人文主義者本雅明就看出了科技發展將給全球文明帶來的不詳樣貌。他在《天文館》裏說，「大氣與海洋深處被發動機的轟鳴震盪，殺戮的長矛到處刺進母親的大地」，「由於統治者對利益的慾望，科技背叛了人類，把新婚之床變成了血腥的戰場」。本雅明之後，發出呼告的著名人物是神學家

蒂裏希。他拋出今日世界「根基動搖」的觀點，從神學出發，處處以《聖經》為憑，指控人類向大自然開戰的罪惡。他說，大地上的一切事物，尤其是地理世界，埋有神的根基；這些根基誰也不能動，一旦人類動用心機挖掘大地，就進入了萬劫不復之境。上帝會讓大地地動山搖，難以估測的災難無窮。

由此去看《後天》這類影片，在立意上無不與先知的呼告契合，從人類即將面臨的危機為出發點，與大多數好萊塢娛樂片的趣味大相徑庭。片子裏，震撼人心的畫面充滿啟示錄精神，對災難精準的預言，有把明天、後天即將出現的一幕放到今天上映的意思。在《後天》這部電影裏，與故事線索勾連的科學家、美國副總統、氣候會議，與我們今天在電視裏見到的情景一模一樣。2004年上映的《後天》，提前五年預演了今年正在發生的若干場景。

「後天」這個電影名是大陸譯法，香港叫「末日浩劫」，較為貼切。這部福克斯公司用上億美金打造的巨片，請來曾成功執導多部科幻災難片的艾默里克擔綱，從2002年起著手，倍受全球影迷關注。由於該片不斷拖延上映日期，宏大的災難場面一改再改，吊足了人們的胃口。上映後，引起的轟動不出預料，不久就跟拍了續集，2006年以影片「末日天火」為片名，掛靠在「末日浩劫」後面。

公平地講，《後天》精采的地方是刺激的畫面，故事結構仍未擺脫好萊塢的套路。影片一開始就直入主題，以序曲形式講述科學家在極地冰川作業時，突遇了冰川開裂的情況。為應付這個許多人並不知情的危機，在召開的氣候會議上，科學家向美國副總統建議，應立即出手拯救這一漂移而來的災難。對此缺乏預見

的副總統問詢災難何時會來，科學家以「也許後天」作答，也就是片名的由來。其時，冰川營造的大量淡水進入了海洋，水溫、洋流發生急劇變化。美國紐約等城市先是被大洪水淹沒，後被冰塊凍結。電影裏的另一條線索講科學家的兒子在逃難隊伍裏，焦急等待父親的救援。結局自然是光明乍現，包括自己兒子在內的一支被救的隊伍，像搭上挪亞方舟一樣逃離了災難之地。電影有趣的一個地方，是圖書館裏燒書的鏡頭。已經絕望的逃難者們渴望取暖，許多實用的書扔到火裏，但有兩部書人們不願燒掉，一部是《聖經》，一部是尼采。基督與反基督，開端與終結，編劇的用意也因此清晰：未來可能得救的世界，將從這些書上展開。它們是挪亞方舟的導航之光。

　　德國有個學者叫莫爾特曼，把人類面臨的災難整體叫「滅絕主義」。他講過三個「滅絕倒計時」，生態末時是其中之一。書中有種觀點，認為當下人類在結束意識形態鬥爭後進入了單極世界，各個國家比拼財富指數，意味著人們將更加無度地向自然界開戰。可物質世界會報復與詛咒人的攫取，許多毀滅世界的選項裏，大洪水是其中一種，大冰雪是另外一種。好萊塢災難片的立意也在這個地方，一旦人類在大自然中不是如履薄冰地活著，大自然將給人顏色。

　　美國有組科學家聲言，挽救冰川已過了最佳時點，目前能做的是拖延術。電影《後天》的官方網站，曾按時間分頭羅列即將出現的生態災難，今年臺灣出現的風災、泥石流在其預言之列，最聳動的一個災難是說2050年地球上將出現生物大滅絕。記得詩人艾略特有一首詩反覆寫「時間到了」這句話，充滿為每個行將告別的角色

倒計時的意思，讓讀者寒氣直冒。對冰川而言，的確時間到了。後天，在看著明天；明天，看著今天。在今後兩天之間，明天是什麼樣的明天呢？

# 海角七號，兩種解讀

據說2008年8月22日在臺灣地區上映並引起轟動的影片《海角七號》，2009年春節前後會在大陸公映。近日來，臺灣與香港的媒體有了「海角七號」情結，在海基會與海協會高官會面時作為一個話題提問並當作重要新聞播報，兩岸三通日當天記者仍向發言人追問《海角七號》在內地上映的檔期問題。國台辦例行發佈公上，發言人給出答覆：外傳的《海角七號》遭大陸封殺的說法缺乏依據，中影集團對《海角七號》的引進工作正常進行，檔期尚未確定。

《海角七號》從一部電影變換身份，成為有些政治味的話題，記者的用心十分明顯：《海角七號》裏的感情故事涉及臺灣的歷史，尤其是日本佔領的那段歷史，而這段歷史引發過中日兩國政治與外交的磨擦。電影裏的隱喻，可能引發新一輪的政治反應。

從劇情來看，《海角七號》並不複雜，一明一暗兩條線索彼此交織。明的是一個在恒春夏都沙灘酒店沙灘上舉辦大型演唱會的故事：由於演唱會邀請的是日本歌手，恒春當地人堅持由自己的樂手暖場，代班郵遞員阿嘉（范逸臣飾）、老郵遞員茂伯（林宗仁飾）、民警（民雄飾）、小米酒推銷員（馬念先飾）等人拼成了一支極不專業的樂隊，由日本小姐（田中千繪飾）監督，相互之間發生不少糾葛。當彼此間的衝突白熱化時，一只寫有「海角七號」的

郵包勾出了暗的線索——一段半世紀前日中戀人的故事。郵包寫著舊時的地址，裏面有一份過期、發黃的愛情。

記者關注這條暗的線索。作為隱喻，電影裏反覆出現一個搭船而去的日本男人，在臺灣光復之後，他仍對留在臺灣島上的中國戀人念念不忘，用沒有寄出的信箋與獨語傾訴情感，彷彿是代班郵遞員阿嘉與監督搖滾樂隊的日本小姐之間前世姻緣的隱秘象徵。

但記者這番解讀，顯然把電影的出發點看走眼了，表面上邏輯通順但本質上離譜。在我看來，這部織體複雜、人物眾多而又充滿當代語境的作品，傳達的主題是「人與人溝通的失落」。不論是在歷史語境中（臺灣光復前後），還是當代處境（商業文化侵蝕下的恒春），人與人難以溝通的宿命，既在那艘返回日本的船上，也在今天這支拼湊而成的搖滾樂隊裏。電影中的每個人都難找到可傍依之人，受傷於世界，失落於世界。電影開始時主人公拋下的第一句話——「操你媽臺北！」，做出的第一個動作——砸斷電貝斯，是這部電影的調子。劇中那個小女孩說的「上帝把我趕出來了」（她既是教堂的琴童，又是搖滾樂隊的鍵盤手），可以看成當代世界裏人的基本處境的潛臺詞。

電影裏暗的線索，與其說是政治隱喻與象徵，不如說象徵一個逝去的舊日感情世界。那個戴禮帽、自言自語的人，穿著舊日的雅致服裝，癡迷的是舊時的浪漫與思念，與今天身穿牛仔褲、T恤衫的搖滾一代相比，情感古典而深沉。當他用一生的獨語支撐起情感世界時，當下的紅男綠女已經不可能擔當那個隱喻裏情感的奢華與長久了。醉酒的日本小姐與性情暴躁的阿嘉相擁時，那艘古舊輪船作為遠去的背景，完成的是半個世紀前沒有完成的告別。看似疊加

在一起的昨天與今天，其實是場誤會，世界變了，二者之間是一場錯愕。

《海角七號》十分好看，放鬆、自然，各個人物的刻畫恰到好處，幽默而不失深沉的關照。但讓觀眾真正弄懂這部電影並為它叫好並非易事。在美國洛杉磯試映時遭到了冷遇，許多觀眾不知道它的意思是什麼。媒體的政治解讀與誤導也許加深了觀眾的困惑，「影響的焦慮」已經預判在先。今年的金馬獎這部電影鎩羽而歸，據說李安建議它進軍奧斯卡，金球獎卻將其排除在外。看來電影界人士的看法讓媒體大感意外。

記得20世紀80年代，大陸有部有關中日圍棋手的電影，名叫《一盤沒有下完的棋》（1982年在日本上映，1984年上映於美國，獲得過加拿大第七屆蒙特利爾電影節大獎）。這部概念化的電影表達的意思是：個人的感情與命運，應該超越國家、戰爭與歷史的局限。中日兩國當時最有名的男演員孫道臨、三國連太郎參加了表演（黃宗英與沈丹萍也在裏面飾有角色），上映時趕上兩國關係趨暖，各大媒體爭相報導，影評人評論多多，電影藝術與外交得到了前所未有的結合。以此去看港臺記者今天對《海角七號》的解讀與用心，立意與《一盤沒有下完的棋》剛好相反。一盤沒有下完的棋，既是中日兩國之間歷史的棋，民族之間的棋，更是個人悲歡離合的棋，國家與民族之間的過往與今天，投射在個人活生生的棋盤上，讓人不勝感慨。但當這局棋僅僅由媒體在棋盤外熱炒，期待一場博弈時，電影變味了，其後的一切已與電影無關。記者鼻子嗅出的政治味，讓臺灣的歷史記憶與今天的角色定位陷入混亂，潘朵拉之盒飛出火絨，記者們不希望它們

簡簡單單地熄滅。而讓電影歸於電影，歷史歸於歷史，對於這個言說混亂的時代已變得艱難。世界的災難之一演變為媒體之災，它們總牽引偏離航道的船。

第三篇　美術

# 巴爾蒂斯

　　看法國畫家巴爾蒂斯的具象油畫，觀眾不禁會問，這個波蘭貴族後裔，為什麼一生都在畫秘室中的女孩，即使到了八九十歲的高齡，仍對女孩的房間、床、鏡子、貓這些符號如此熱衷？他遭遇了20世紀波瀾壯闊的現代主義運動，外部世界發生的諸如第二次世界大戰、東西方冷戰、法國的五月風暴以及近些年的全球化風潮，竟然從未撼動他執著於秘室的姿態，給他添加新的語彙與題材。看巴爾蒂斯，觀眾多少會有被巴爾蒂斯審看的感覺。那是一雙來自神秘世界的眼。

　　如果繪畫是與時間有關的藝術的話，巴爾蒂斯的魔力，在於他鎖定了屬於他的個人時間，與外部世界的時間無關。時代的鐘錶不停地向前行進，閃爍新的圖像，巴爾蒂斯卻在鐘錶後面另外計量時間。他的每幅畫都似乎向畫外的觀眾發問：我在我的時間裏，你們的時間現在幾點？

　　2008年是巴爾蒂斯誕辰100周年，他的發問仍沒有停歇的可能。對於中國當代藝術家而言，巴爾蒂斯之所以別有意味，是在1995年舉辦北京畫展時，他曾有一封致中國藝術家的信，針對現代藝術發言，引起繪畫界與理論界的熱議。在信中，巴爾蒂斯勸告中國新一代藝術家，不要醉心於現代主義，熱衷表現混亂與破碎。他盼望中國藝術家靠近和諧與美至上的創作信條，從偉大的傳統中汲

取養料。但巴爾蒂斯的這番表態，顯示他仍在個人時間與外部世界的阻隔之中；他的發言對渴望迅速致富的中國藝術家而言，有點唐吉訶德的意思在裏面。

中國當代藝術家不悅巴爾蒂斯的論斷不少，其中較尖銳的是一位知名畫家的評價：「我猜他的話不會在中國起作用。那是一個八十歲老人的聲音，他呼喚死去的文化，不願看到今天活的文化。他瞭解西方，看透西方，他愛慕中國古典藝術，可是他瞭解20世紀的中國嗎？」這段話其實是說，巴爾蒂斯的這封信既寫錯了地址，也寫錯了收信人的名字。但話說回來，被巴爾蒂斯寄望的中國藝術家瞭解巴爾蒂斯嗎？

嘯聲先生2004年在文匯出版社推出了《巴爾蒂斯和他的中國情結》一書，詳細敘述巴爾蒂斯的具象主義以及致北京書的具體內容。這是一本專門闡釋巴爾蒂斯的著作，與2005年河北教育出版社出版的、由何政廣先生主編的畫冊可以互為補充。但兩相比較，讀者會發現中國情結這個說法並不準確。巴爾蒂斯一生倒是表現出濃重的日本情結，中國情結是這一情結的延伸。1967年，巴爾蒂斯與日本人出田節子在東京結婚，此前一直以她為模特繪製了不少極具特色的作品，廣受世人關注。1967-1976年，巴爾蒂斯繪製《紅桌旁日本女子》、《黑鏡前日本女子》，日本情結盡在其中。

就巴爾蒂斯的繪畫堅持而言，其從一而終的態度，來自中國藝術家難以理解的神學堅持。巴爾蒂斯說過：「我是聖奧古斯丁的信徒，我一直讀他的作品，每天都讀。」他是一個佇立在神學原點不動的人，這個原點是他藝術發生的基礎，濃縮了他對時間與世界的基本看法。大概不存在藝術在時代風潮裏是否過時的問題（藝術本

身就是抗拒潮流之物，而非潮流之物），巴爾蒂斯從「少女們的閨房」這一原點中找到了自己的夢，儘管有點匪夷所思，但他藏身並消失於此，靈魂寄存於此。他決非「呼喚死去的文化」，而是居住在界河一側，決不向界河這邊的世界泛舟。

1908年出生的巴爾蒂斯，原名巴爾薩澤・克羅索夫斯基。其父是藝術史博士，母親是畫家，童年時家庭藝術氣氛濃厚。13歲時，巴爾蒂斯出版了圖畫集，由大詩人里爾克作序。巴爾蒂斯屬於自學成材的天才畫家，畢生推崇古典主義大師普桑，喜歡同時代的畫家博納爾。他與法國作家馬爾羅、卡繆是終生摯友。在馬爾羅擔任法國文化部長期間，巴爾蒂斯受邀擔任羅馬法蘭西學院院長。他一生都住在不同的城堡與莊園裏，錦衣玉食，貴族派頭十足。其自我堅持與生活方式渾然一體。

現今人們同意這種觀點，即每個藝術家的作品裏，都有其政治動機。巴爾蒂斯不迴避其保守的政治傾向，甚至說他喜歡「封建主義」。他的父親臨終前給他遺言，提醒他別忘了自己是波蘭騎士。這種傳承與政治觀點，中國藝術家能理解嗎？這是個人至上的歐洲文化才賦予藝術家的姿態與聲音。與此相比，中國藝術家一百年來表現出了政治上的空前激進，會一夜之間換裝，從A到B，又從B到A，集體「躍進」。但藝術，從本質上講絕對是個人的事情而非集體的事情。用民族、國家與政治解讀藝術，歷來都是意識形態的圈套。從這點來看，巴爾蒂斯無疑是位不合時宜的畫家。他把一封原本寫給自己的信，寄給了商業利益日漸至上的中國當代藝術家的江湖。

# 英國霧，透納，培根

　　桑塔耶納在《英倫獨語》中寫道，「英倫是片非凡的霧靄之地。明瑩的霧氣無所不在，使距離變短，將遠景放大，使熟悉的物體變樣，將偶然之物調和起來，給美麗的事物蒙上神秘色彩，使醜陋的東西生動如畫。大街小巷都成了濕漉漉的鏡子，將囫圇一個世界割裝成無數的碎片，倒映在鏡中，化成一顆顆珠玉，竟比真正的寶石還要令詩人著迷，因為它們是虛幻的，只可傾心而不可擁有。」

　　這段話，用來解釋透納的繪畫再合適不過。桑塔耶納在書中還流露出對英國流連與愛恨交加的感情，充滿哲思。他提到透納，稱其風景畫中有「一種空靈飄逸的美」，也順帶貶抑一下英國繪畫，稱英國畫家「企圖把人類主題理想化的做法」讓人忍俊不禁。

　　英國的繪畫、音樂在世間地位如何，木心在《瓊美卡隨想錄》中如是說，「英國文學家之多、之大、之了不起，使英國人不以少出畫家少出音樂家為憾，他們安心認命，反正英國文學是舉世無敵蓋世無雙的了。」這裏有個時間點，木心講的，應該是20世紀之前的英國。到了20世紀，英國大畫家、大音樂家輩出，單把培根與布里頓這兩個名字拿出來，與德國、奧地利與法國的藝術家相比較，一點沒遜色的意思。

　　這幾天，媒體簡略報導透納畫展，說這個19世紀的英國人，是與梵谷、畢卡索比肩的大畫家，有點盲人摸象，言過其實。也

許，從另一個角度認知透納的繪畫是正確的，在當下這個人人都感到「失樂園」的世界，透納的藝術顯示了來自神秘主義的分量與價值；他的畫作是對混亂到失語的當代美術的匡正，尤其對不知經典為何物、一頭扎進裝置霧水的藝術家，有正本清源的效果。

關於透納在美術史上的定位，法國人德比奇的《西方藝術史》，把他放入浪漫主義一派，認為其繪畫表現了對自然的抒情看法，把令人不安的自然力量，創造性地引入了畫面。德比奇對透納的定位出於橫向，沒有講透納畫作背後的生命哲學，以及這一生命哲學在當下的意味如何。也就是說，包括德比奇在內的許多美術史家，仍把透納當另類畫家看待，輕描淡寫，幾筆帶過。

透納的繪畫，展現了光和霧的奇觀，每幅畫都像藏在一個自然的謎面深處，內在的恐懼、死亡與不安感流溢其間。他無心表現客觀的自然世界，更不挖掘法國畫家擅長的甜美詩意；透納傳達了充滿現代預兆的個人生命裏的大海、山巒與海難，是帶有象徵意味的心靈圖像。觀眾讀解其畫，會強烈感到逝去的、詭異的心理景象，與今日商業與科技語彙解釋下的大海、山巒與世界，有強大反差。透納的圖畫，彷彿心靈藏於其間的精神母體，水霧呼吸著，撲面而來，光芒在霧霽裏像眾神一般活著。

從技術上看，透納的畫面多採用平塗，畫風到晚年產生變化，具體的物象越來越少，美學理念與印象派遙相呼應。他以繪製水彩畫的方法繪製油畫。與同時代的大師相比（戈雅癡迷於幽暗世界，德拉克羅瓦表現文學化的悲愴史詩，安格爾留戀新古典主義），透納是自然神秘的歌者，與華滋華斯、拜倫等詩人的詩歌有異曲同工之處。透納登場，改變了英國繪畫在歐洲不能佔據

一席之地的格局，諸多霧中風景還需當代學者與批評家重新解讀與認知。

今天，能與透納對位聯想的英國畫家是培根。作為完全、徹底的現代派，培根熱衷表現詩人艾略特所寫的人的荒原世界。這是一個從自然母體裏跌落，重重摔到地上，在世界裏滿是創傷的現代人，畫面充滿世界的威脅與暴力。用培根自己的話說，他的繪畫題材全部應和了葉慈的一句詩：「醜陋的怪獸，終於等到了時候，爬到伯利恒來投生。」他與透納的畫面，都有一種英倫大霧裏的不安感。但透納的不安，是「在」的不安；培根的不安，是「不在」的不安。19世紀與20世紀在此有了分野，透納與培根兩尊雕像，在英倫大霧裏彷彿成了一尊，可作兩面觀看。

英國美術史家貢布里希寫到，「以前風景繪畫一直被看作是藝術的一個小分支，尤其是以畫鄉間宅第、花園或如畫的景色之類的『風景圖』為生的畫家們，並不被真正當作藝術家看待。十八世紀晚期的浪漫主義精神多少起了一些作用，促使這種態度發生了轉變，而且有一些偉大的藝術家，一生的目標就是就把這種繪畫類型提高到高貴的新地位。」貢布里希認為，透納是一個「大膽的畫家」，「高超的舞臺總監」，畫作如同一幕幕自然的史詩劇，讓人為其神秘世界的崇高與壯麗懾服。

透納畫作2009年春天在北京開辦展覽。據說，這是泰特畫廊在亞洲最大規模的展示。這種級別的展覽，沒能引起觀眾強烈的反響。也許，大多中國美術愛好者對現代主義以前的經典畫家缺乏熱情，認為培根闡釋的圖像世界更讓人親切。神秘主義者歷來在我們這片文化土壤上命運不濟，被透納感召的中國畫家自然少之又少。

在凡人凡事撕開了才好言說的當下，不可撕開的透納是難以言說的。中國人對內在心靈與自然結合的奇異景觀早就不好奇了，這是一個人人唯恐落伍，拼命在美學上向前的時代。

# 馬蒂斯

　　馬蒂斯的繪畫貫穿「生活的歡樂」這一基本母題。這是馬蒂斯
有別於其他畫家的取向。相對於畢卡索等一系列進入現代主題，強
烈感受到時代的嚴峻，進行一次次形式創新的畫家而言，馬蒂斯在
畫壇上贏得盛名，與其說是一位畫家被世界確認，不如說是「生活
是歡樂的」（他1906年3月參加獨立沙龍展覽的畫作之名）這一信
條的獲勝。法國畫家只有馬蒂斯真正延續了「閒適」與「優雅」這
兩種法式氣質。馬蒂斯的美學取向是馬拉美式的，是印象派之後向
現代藝術的一次成功變種。作為表面上與所有現代繪畫運動有關的
人，馬蒂斯其實是一個佇立在原點並未移動的人。他溫良的個性讓
畫作蒙上一層靜謐的美感。與馬蒂斯相比，所有現代畫家可能都有
點粗魯。應當說，馬蒂斯是現代畫家中中國人最願也能容易接近的
畫家。女性氣質，對生活價值肯定，在造型世界的繁雜中提煉出簡
約，馬蒂斯的畫因此有意無意地完成對觀眾的「滋養」功能。在當
代生活充滿福柯所說的「監獄」徵兆，人人在匆忙中危機而魂不守
舍之際，馬蒂斯成了逝去的古老、溫情生活的守護神。他像一位早
年的慈父，給後代的感情力量持續而長久。

　　畫家寫書，是20世紀許多前衛藝術家為自己藝術主張辯解的
一種特有方式。康定斯基談「藝術精神」，克利的兒子為父親編纂
「日記」，達利宣稱「秘密生活」，但《馬蒂斯論藝術》這本書顯

然與上述三個方向的著作並不相同。這是一份傳略、筆記、談話、書信、斷想、演講辭的混合體，是冥思、漫步、飛翔交插狀態中落下的文字。法國書評家貝・皮沃與皮・蓬塞納合著的《理想藏書》一書中，馬蒂斯「關於藝術」的著作在「各時代的藝術」一欄中列前十位。法國書評家自然以法國藝術家為評說主體，但馬蒂斯關於繪畫的見解並不因此有絲毫貶值。

　　馬蒂斯是印象派與現代藝術過渡時期的畫家。他身上沒有畢卡索、達利西班牙式的張揚與咄咄逼人，也沒有杜尚式的思想與生活方式上的高蹈與超絕，更不是美國畫家的工業文明強壓下的衝動與投機。他的作品保存了歐洲傳統繪畫延伸向現代的那種顏色、形體與線條的固有的「美」。他拒絕「破壞」與「惡」等要素對於平面繪畫的大舉入侵。《馬蒂斯論藝術》中大量的談話，是對於這種具有傳統與淵源的「美」的輕聲辯護與說明。在這些辯護與說明裏，他並不擅於列舉準則與信條，感受與冥想共存式表述是他言說的特點。

　　從書中可以找到馬蒂斯繪畫藝術的兩個影響之源。一是1892年，在投考美術學院失敗後，馬蒂斯在莫羅的工作室學習，度過了有重大影響的五年。莫羅被現代人看作是守舊畫家，其主題多為神話與傳說，畫面充滿神祕的光線。莫羅給予馬蒂斯「簡化繪畫」的忠告，確立了馬蒂斯繪畫上的方向。另一影響是馬蒂斯1899年購得塞尚的《三浴女》後，從對塞尚繪畫的長久研讀中汲取了形式的內在邏輯與嚴密性。1936年，這幅畫被馬蒂斯捐入巴黎市博物館，其間在他手上有37年時間。馬蒂斯在書中講了這幅畫在精神上對他的特別教益。他稱這幅畫長時間地是他的「信心」與「力量」之源，儘管他並不認為他已經完全地「瞭解」了

這幅作品。馬蒂斯從莫羅與塞尚那些領會到的東西，藏在自己表面上看似簡單的繪畫背後。可以說，莫羅與塞尚的影響，使馬蒂斯的繪畫有了內在的重量。他關注形式，在關注形式的同時不讓形式顯得失去重量而輕飄。比較一下另一位法國畫家杜飛與馬蒂斯的繪畫，可以準確地看出這一點。杜飛的繪畫充滿詩意的抒情，有線條與色彩的即興與隨意性。杜飛像法國鋼琴家中的普朗克，而馬蒂斯的作品卻嚴謹得像德彪西。杜飛飄飛，馬蒂斯下降。杜飛寫意，馬蒂斯凝重。也可以說這是「古典」的重量，是「古典」在「現代」面具下的原有形式。

馬蒂斯的名聲與地位在20世紀30年代穩定，此時他已是六十開外的老人。《馬蒂斯論藝術》中的主要篇幅是他老年時的談話，是歷練之後一次漫長的對世界的箴言式回答。在《現代繪畫辭典》（人民美術出版社1992年版）中，有一段關於馬蒂斯的評述：「馬蒂斯的偉大不僅在於他活動的繁多，作品的多樣和為藝術開闢的全新前景，也在於他那強烈的個性。他與畢卡索迥然不同，他聯繫於法國的藝術和思想傳統，屬於清醒的、有意識的畫家。」

關於馬蒂斯，可以展開許多話題。在當代藝術愈加顯得空寂、虛無、失去活力的今天，馬蒂斯半個世紀以前的見解顯出別樣意味。馬蒂斯所在的時代，太多的前衛與先鋒人士要完成徹底告別，最終連自己的個性與氣質都失去了基礎。革命的殺傷力太大太廣，自我淪入泥沙與空無。馬蒂斯創造的那個世界，在今天看來仍是完整、不可撼動、沒有疑義的，是一塊並沒被海潮沖走的大陸。馬蒂斯繪畫的邏輯與深思熟慮，與當代藝術那些沒有耐心的喧鬧與表演有著天壤之別。1954年馬蒂斯的去世，可以說是一個時代的終結。

也可以說，「生活」在當代失去「歡樂」之後，那個走遠的父親，與他的兒孫們完成了告別。上帝與亞當漸漸斷開的手指，不僅是神學上的悲劇，而是所有活著的人一生都不能擺脫的夢魘。

# 弗里達的創傷與傳奇

　　現當代藝術家成為公眾話題後，公眾關心的不是她的藝術，而是她的傳奇。墨西哥畫家弗里達是這方面的例子，美國畫家奧吉夫也是如此。弗里達尺寸不大的小畫（通常是12×15英寸）中的主題、構圖、色彩，滿足不了公眾的好奇心，而她碎裂的骨盆、政治傾向，包括嘴唇上方毛茸茸的小鬍子，成為人們說得更多的花絮。在當今言說發達的時代，公眾人物的公眾性被她的出場頻率規定，對公眾的誘惑與強迫使公眾只能看其人，而不是觀其畫。電影《弗里達》上演，讓弗里達這個一生與政治、性愛兩大時髦主題糾纏的人物，形成一個新的弗里達傳說。

　　不知道1954年7月13日去世的弗里達，對半個世紀後世界範圍內炒作她的傳奇怎麼看。讓一個死者對今天滿意是困難的，寫弗里達、拍弗里達，營造的畢竟是今天的弗里達。對於弗里達的「誤解」有多少不重要，重要的是向受眾灌輸了多少，強迫了多少。「給予」與「接受」之間的關係決定了事實。美國作家海頓・赫雷拉的《弗里達》一書出版後引起轟動，迅速被選作拍電影的藍本。從傳播弗里達一生關注「自我」這一主題來看，談她、說她、演她無疑有特殊價值。弗里達癡迷「自我」、摹畫「自我」、創造「自我」，在當代人們已經難以覺察「自我」、迷失「自我」的困境中，似乎給了人們如何面對「自我」的角度與方法。公眾借助弗里

達的「自我」之鏡，映照「自我」殘跡，一部傳記能起的作用到此已是極致。

　　弗里達的形象和名聲多年來被丈夫里維拉遮擋著。里維拉作為表現墨西哥史詩主題的壁畫家，被當做第三世界具有民族覺醒意識的代表人物，與秘魯詩人聶魯達一樣，為中國人單向度認知。與里維拉展示集體革命這一宏大題材的畫家相比，弗里達的繪畫顯得個人化，她關注的「自我」在民族革命這一主題降溫之後，顯得可靠，耐人尋味。她畫作反覆強調的「創傷性自我」，從深層意義上是整個人類境況的寫照。她從個人遭遇而提煉出的比如生育、傷害、強迫、暴力等等主題，具有寓言與預言的效果。壓迫與反壓迫是弗里達壓倒性的主題，與此相比她所涉及的生活與藝術中的「性愛」，是副部主題，可以說是詩意的「逃避」。

　　里維拉傳播革命，畫作既像傳單，又像廣告牌，其成功之處是對墨西哥民間藝術的有機運用。弗里達對於帶有男性權力特徵的「革命」儘管投入熱情，卻在畫作中表現她的迴避，完成一個渴望成為母親卻被分崩離析的世界拒絕，不得不在治癒創傷的困境中成為與「革命」相左的角色。

　　《弗里達》一書重視生平，放棄對弗里達的藝術做綜合評價，從這個角度講，這是一部展示弗里達生活的書，而非藝術評傳。弗里達的畫作在生活中的弗里達那兒起注釋作用，是人生旅途中的圖像記號。也許弗里達從來就不是一位純粹意義上的畫家，她不對純繪畫語言進行細緻與深刻的深討。繪畫是她的工具，是她的呼吸。純粹意義上的繪畫，在塞尚、克利之後產生了變化，繪畫進入了宣傳與自我廣告相結合的觀念時期。繪畫自在語言的構造趨於解體。

　　對墨西哥畫家的革命意識，中國人不太瞭解其淵源。中南美洲充滿獻祭色彩的民間宗教文化，是其現當代藝術的基礎。信仰的單純、狂熱，愛的坦誠、率直，面對死亡時的果敢，在弗里達的繪畫中得到全景式體現。弗里達直接面對「生命」、「死亡」兩大主題，繪畫語言裏沒有似是而非與曲折的成分，這是她的畫作中的誠摯與動人之處。她的藝術有意無意地提醒人們，一種直接的藝術比左顧右盼的藝術更容易衝擊心靈，純粹、高妙的形式性繪畫的時代結束了。直接的提煉即是有效的表達，現今的藝術家需要的是迎上前的勇氣與膽識。

　　《弗里達》一書的引進與出版，使我們的閱讀能與世界同步。我們長期在讀十年前甚至五十年前的美術家傳記類圖書譯本，這一時間差造就了我們頭腦與意識上的差距。儘管這部傳記中的弗里達，是五十年前的一個角色，但言說她的人在時間緯度上與我們相近，我們與弗里達之間的距離自然不會太遠。

# 艾舍爾的魔鏡

　　艾舍爾貢獻的不是繪畫，而是一個名叫艾舍爾的視覺世界。人們自覺不自覺會從他有圖案特點的作品中分心，關注他眼中的那個世界究竟是什麼。一幅幅帶有相似主題的畫作是艾舍爾視覺學說中的一個個寫出的章節，焦點卻在他的眼睛裏。艾舍爾算是一個握取了視覺的終極學說並在終極癡迷而瘋狂工作的人。這是一個無聲、無光、無色的世界。人的基本運動，事物的規律，時空的相互關係，在艾舍爾約定的魔法起降機與魔法圓環中上上下下，來來去去。由此看艾舍爾，他無疑是一個猜中了惡魔詭計並在畫作中成為魔鬼的人。看他的作品，視覺會在盲點中失明，傳統繪畫的意味與功能在盲點中消失。艾舍爾針對的終究不是視覺，而是大腦、邏輯與哲學演化與運算出的圖像結果。他無情地展示一個繪畫根本無從承載的世界。像一個不懷好意的謎一樣，艾舍爾對傳統的視覺世界發出根本性的挑戰。

　　美術理論史家與詞典編纂者不把艾舍爾看作畫家有相當的道理。他是製作者，用尺子與圓規造一個迴圈與互補的謎語。他個人則站在繪畫之外一個更大的空間裏，這個空間可以吸食掉繪畫的全部世界。從艾舍爾展示的巨大時空中，畫家對人的觀察、命運的領會，對大自然結構的把握，對事物與事物之間的關係揭示，具象與抽象意義的繪畫，都屬於週邊脆弱的圖像世界。艾舍爾站立的地點

有點像末日審判之所，從這個地點朝下看，活生生的人世生活與活潑的自然界顯得不真實起來。就像死亡的介人擾亂了生一樣，艾舍爾的作品是對繪畫世界的一次漫長的擾亂。

很難確認艾舍爾的創造是完成了對圖像世界的終極解釋，還是這個世界就是一個無效的世界。這個世界究竟是艾舍爾個人的世界，還是我們置身在其中並被詛咒的世界。如果說艾舍爾之外的繪畫世界反映的仍是生命層面的話，艾舍爾的世界是生命層面之下的一個層面。可以這麼說，除了艾舍爾所表明的圖像地獄，其他的繪畫都放進了天堂。

艾舍爾描繪自然界的圖像有一種抒情之美，精緻的數學一樣的美。如果我們放掉以人為中心這一審美維度的話，艾舍爾繪製的人也有物品一樣的美，是剔除掉了感情的運動符號的美。如果上帝真的以萬物以芻狗的話，芻狗之美是艾舍爾的一次發現。人的運動如果與塵土的運動有互通的解釋的話，艾舍爾的世界就有相當的真實性與合理性。

布魯諾‧恩斯特的《魔鏡》一書，從艾舍爾的角度出發，闡釋艾舍爾的視覺世界。人們可以從中瞭解艾舍爾的理解與判斷，也可以確定下艾舍爾希望的闡釋。這樣的工作在同是荷蘭畫家的蒙德里安那兒有先例。蒙德里安十分誠摯地演示他從具象到抽象的全部過程。但這一演示本身應該說是失敗的。畫作與觀者原本屬於兩個世界，不需要開鑿通道。開鑿通道是對兩個封閉世界的打擾。破解謎語使雙方難堪。

《魔鏡》供出了艾舍爾繪畫的技術性內涵，這一內涵不包括人們熟知的社會、歷史、文化以及時代性，人們因此會對艾舍爾產生

陌生與抵抗的情緒。傳統繪畫關注的一切在他這兒一概沒有。如果尋找淵源的話，艾舍爾的目光在中世紀前輩勃魯蓋爾與博施身上預先出現過，他們共通之處是都有視覺的荒蠻世界。勃魯蓋爾與博施作為宗教重壓下人世生活的狂想家，與艾舍爾有異曲同工之處。在中世紀以後以人為本的繪畫歷史與進程中，艾舍爾大膽地表現了對人的蔑視。這種蔑視導致的狂想，造就了一座艾舍爾的視覺城堡，懸在我們偶爾才有能力瞥見的夜空當中。

# 達利的舞蹈

　　達利其人作為20世紀藝術家的傳奇，其畫在喧鬧的聲浪與煙花裏浮沉。人們以為達利是現代藝術的廣告牌，側望那個由達利本人打造出來的達利，於是有了兩張達利的面孔。《達利自傳》這部書可以讓人看一看下了高蹺的那個達利是什麼樣子。但達利不能為他所說的一切是否屬實做出保證。高蹺之上與高蹺之下對於達利而言已經成了一回事。

　　達利有一手漂亮的文字在畫家中屬於罕見。書中豐富、立體的想像力以及文字的鮮活讓人耳目一新。這也表明要認知一個大人物需要多個層面、多個向度的查考。達利是一個複雜的集合體，要想三言兩語說出這種集合是不可能的。達利比達利更多，更複雜。他身上有20世紀文化的諸多奧秘。

　　達利夢見了自己，他憑這些夢造自己。他知道「說」的巨大力量，因為人們只可能追究文字而不可能去驗明事實。他痛快的言說方式張狂而不合法度。但既然上帝都可以被築建它的人擊垮，轟然倒地的上帝面前首先被解放出來的應該是達利。對於他人迴避與遮蓋的，達利放大。他人用心維護的達利加倍錘擊。達利的惡作劇深懷對現存世界的乏力與無望。只有整個世界成了達利看管的世界，達利的惡作劇才願中止。

「我6歲想當廚娘，7歲想當拿破崙。從此，我的野心與日俱增。」書中的第一句話是達利說話的基本腔調。「廚娘」與「拿破崙」風馬牛不相及，在達利那兒卻是統一的形象。在一片看似絕對的自由裏，達利像唐吉訶德的天使變體在飛。也可以說，是「廚娘」與「拿破崙」在一塊兒飛。

我在書中很少看達利陶醉、熱鬧的一面，而是對他內心深處的不安感興趣。他的無法無天針對的是他人的法與天，他對於自己的法與天深懷畏懼。天穹如此寬廣而不可測度，除了限定人的那個法與天存在，人在哪兒找自己的立足之地呢？從來沒有真正的自由，給予過富有創造力的人。

《達利自傳》是達利1941年夏天寫成的書，書的語言詭奇而絢麗。這本書應該是1941年夏天雲朵上的一個夢。我把達利作為一個與神對抗的解放者看待。這是一場人與神的戲劇。戲劇的結局不言自明。當世界顯示出森然的一面時，達利放盡了煙花，裹著大袍走路。人們知道瘋子的表演不會比世界的麻木持久。瘋子是緊張世界的自由片斷。達利在片斷之中。達利與現實世界的關係其實是「天真」與「經驗」的關係。達利在此裝扮的是「天真」。

# 西方美術的結點

一

按照西方學者的觀點，「美術」這一術語出現於18世紀中葉。「美術」指的是非功利的視覺藝術，包括繪畫、雕塑與建築等。今天，我們說的美術家或藝術家，是文藝復興之後才從手工藝者的群體中獨立出來的。美術與實用藝術到19世紀才有了明確的區分。

在美術的源頭，並沒有美術家的個人概念。我們今天看到的古希臘雕塑、建築，是神與人力量的結合，雕塑家與建築師隱藏在藝術品背後。其後，為宗教工作的境況中（包括羅馬藝術、拜占庭藝術），美術家是表達工具，上帝是主人，表達者不可能留下自己作為僕人的名字。集體、無名者創造的世界，是西方造型藝術的輝煌基礎。

神與人關係的不同，讓造型藝術世界發生了變化。中世紀過後，文藝復興三傑之達・芬奇、米開朗基羅、拉斐爾，成為較早的個人作為藝術大師的範例。達芬奇繪製過許多與《聖經》相關的作品，但給人印象深刻的是一幅幅有神秘表情的人像。達芬奇的人物，無論是《蒙娜麗莎》（1500—1510，油畫，77×53釐米），還是《撫貂的婦人》（1485—1490，油畫，54×39釐米），既像存在於過去，又像出現於未來，謎一樣注視著人們。米開朗基羅是力與

美的表達者，充滿熾熱的宗教感情。他終生侍奉上帝，雕塑《暮》
（1524—1531，大理石，195釐米）《晨》（1524—1531，大理
石，203釐米）《晝》（1526—1531，大理石，185釐米）《夜》
（1526—1531，大理石，194釐米）裏的人物，性別特徵並不明
顯，倒像希臘諸神與人結合後的變體。米開朗基羅的大型壁畫《末
日審判》，近200平方米，畢一生功力，有著宗教聖典的強度。在
《末日審判》裏，米開朗基羅把自己當作一個受審的人放在眾多威
嚴的人物中間。這個充滿畏懼的形象，可以看成藝術家給予自己的
基本定位。

　　文藝復興是個人作為藝術大師登臺西方藝術的第一個頂峰。
其後的古典時代，美術家的宗教感情有所減弱。與義大利造型藝術
血緣相通的法國人普桑，作品充滿詩意與象徵，創作了一批與希
臘、羅馬神話、歷史以及《聖經》相關的作品。《詩人的靈感》
（1603，油畫，184×214釐米）、《隨著時間之神的音樂跳舞》
（1638—1640，油畫，83×105釐米），充滿和諧之美，是對人
類理想生活的憧憬。普桑的《阿卡第亞的牧人》（1639，油畫，
85×121釐米），畫中人物與命運之墳相遇，別有寓意。古典主義
的另一個代表人物——安格爾，在今天地位有所下降。他在1856年
繪製的《泉》，是古典藝術的通俗化符號。

　　德拉克羅瓦作為19世紀浪漫主義繪畫的巨人，其作品的意義與
價值長期以來被曲解、低估。許多專業人士認為，德拉克羅瓦的作
品過於文學化，沒有體現繪畫真正的意義。但我們今天再看他1824
年的《希阿島的屠殺》，仍覺得驚心動魄。經歷過20世紀革命、戰
爭洗禮的現代人，還能從悲愴的畫面中找到親切感應。德拉克羅瓦

1830年創作的《自由引導人民》，用詩意、象徵的手法表達了1830年7月28日法國人民反抗暴政的戰鬥場面，迄今仍是人類追求自由精神的體現。

## 二

印象派是歐洲藝術的另一座高峰，藝術家在這一時期對大自然與人充滿了詩意的表達。印象派強烈的主觀感情，不像古典主義畫家那樣投身於古典題材及想像之中，而是直接矚目大自然，尋找藏匿在其間的神意。從今天的美學趣味來看，印象派的作品發甜，對生命的認知過於詩意，而這一趣味在後來的馬蒂斯那裏也找到了呼應。

塞尚是印象派的異類，印象派的終結表達者。他的繪畫強調結構、質感與重量。塞尚在19世紀80年代繪製的《浴者》系列，從體積與整體中挖掘視覺的神秘。塞尚體現了古典主義與印象派的結合，是讓藝術發生轉向的巨人。他的作品具有普遍、永久性的含義，大自然在塞尚的畫筆下變得固體一樣堅硬。

## 三

梵谷與高更，是被印象派激發、最終找到新方向的大師。梵谷響亮的名聲、執著與狂熱的人生，使他成為近現代繪畫的象徵。拍賣市場上的高價位，更讓這個生前幾乎賣不出幾幅畫的太陽的崇拜者回到了神殿的中心。梵谷的繪畫，沒有印象派通行的雅致、平靜與華麗，而是充滿了燃燒感，洋溢著悲憫與愛。梵谷的人道主義和社會主義政治理念，是近年來學者研究的題目；而他的創作熱

情，留下的數不清的畫作，是獻給太陽的祭品。與梵谷相比，高更是隱遁者。高更對生命起源與終極問題的好奇，最終選擇走到原始部落，與現代文明徹底告別。他像回到了遠古世界，畫作神秘、抒情、優美。

與梵谷和高更不同，蒙克在北歐開闢的是另一條繪畫道路。他是現代感受的集大成者，畫作是人處在危機世界中驚恐不安的證明。蒙克對生命苦難的揭示（其後畢卡索等人都鍾愛這一主題）、對宿命的感知，讓繪畫有一種先知呼告的意味。蒙克的真誠，對生命這座黑暗監獄的強烈窒息感，預示著現代主義大門的洞開。

## 四

羅丹是16世紀自米開朗基羅以來歐洲最為重要的雕塑家。他的雕塑彌補了歐洲雕塑史200多年來缺乏傑作的空白。羅丹洗練的線條，文學性的寓意，對人類精神與命運的深刻思考，最終完成了形體的史詩。他的《地獄之門》，是對人類生活的象徵性描述。

## 五

現代主義對我們今日生活的影響大過古典藝術。誇張一點說，20世紀藝術的影響力幾乎等同於之前藝術的總和。康定斯基、克利、畢卡索、米羅、馬蒂斯、達利、杜尚、摩爾、柯布西耶等大師，代表一個新的造型世界。他們是新觀念的持有者，與20世紀諸多重大變革息息相關。

在所有現代派大師中，康定斯基的繪畫具有開創性意義，他是抽象主義的源頭之一。康定斯基繪畫的靈感來自音樂的啟發，許多

作品有音樂的結構，音樂的點、線、面以及聲音給他色彩的感受。為了解釋自己的藝術理念與作品，康定斯基寫有一系列論著，留下了現代主義畫論方面的重要文獻。

由於畢卡索、馬蒂斯、達利等藝術大師的強勢存在，瑞士畫家克利，在西方藝術史中一直處於弱勢。但從抽象意義上開拓出完美世界的克利，可能是現代派中最偉大的畫家。他的畫幅小，情感隱秘，像一個隨手寫信的人在畫畫，但他所表達的是生命深處的宇宙情懷，彷彿他是從宇宙來到大地上的人。與克利相仿的是米羅的符號式繪畫。他的作品比克利更具溫暖與詩意，有時重複。但是，米羅的畫作有一種天才的和諧感，畫中神秘的符號，既像原始字元，又像人們夢中的形體。

畢卡索、達利是藝術天才，生前受到媒體熱捧。畢卡索與達利擁有精湛的古典技術，現代主義的道路卻走得最為徹底。畢卡索作為現代主義主將的位置無人能及，他一生風格多變，各個時期的畫作都是藝術史的亮點。畢卡索畫作中的藍色哀傷，玫瑰色的優美，乃至立體構成，都領風氣之先。畢卡索不是克利那樣停留在造型藝術原點的人，只有通過變化，他才能找到表達的意趣。達利轟動一時的新聞無數，他用表演掩飾深刻。他的軟鐘錶以及許多超現實主義畫作，最能體現20世紀文化的特點，表面輕鬆，內裏卻有緊張的靈魂，給人一種內在的不安感。

馬蒂斯是法國風格的畫家，畫作有懶洋洋的女性氣質，似乎在焦慮的世界上開啟了一扇溫馨之門。在馬蒂斯這裏，色彩與線條變得美好，寫他的先輩——熱愛繪製女性的雷諾阿一樣，生命在對感官與生活的讚美中有了平靜。

# 六

杜尚以思想聞名，提倡現成品藝術。他關注藝術的遊戲特質，把強加給藝術的神聖性消解了。杜尚終生遊戲，下棋，教法語課，偶爾襲擊藝術神壇。杜尚作為解構的力量，對藝術的影響力巨大。

# 七

涉足西方藝術長河，我們除了獲得過往歷史、傳說、人物以及事物的外在視覺形象外，還多少對造型藝術給予我們的深沉視覺，有了一份感受。這種感受，來自造型藝術的真正魅力。隨著照相與複製技術的廣泛傳播以及互聯網對人類生活的巨大影響，我們會發現，過往的美術大師已經創造出一個完美世界，這個世界表現出的美及真實與技術世界提供給人們的視覺如此不同。偉大的藝術品中有創造者的靈魂與生命，這是技術世界的表達中所缺乏的。在視覺藝術已發生革命性變化的今天，我們面朝過去的觀看，也因此有了特別的意味。

（本文為《大家西學・美術二十講》所寫的序言，有改動）

# 拉奧孔

　　海上巨蟒的出現，預示著一場拉奧孔始料未及的復仇。神是偏袒的，至少神有了選擇；拉奧孔用矛擲向特洛伊木馬時，引起海神的怨毒與鄙視。拉奧孔遭遇大海上的恐怖，表面上看來是大海對於航行者慣用的伎倆，對於拉奧孔的兩個兒子而言，痛苦卻是始料未及的經驗。拉奧孔在糾纏的海蟒裏保持著堅韌的神情。兩個兒子：一個是在驚恐中眩暈，另一個則是用手扯去纏在身上的蟒蛇，為處於痛苦中心的父親驚恐，又為自己為何遭遇襲擊而疑惑。

　　蒙克最著名的油畫作品《呼喊》裏，那一張血紅黃昏中變形的臉，是當代拉奧孔的翻版。有人把這張臉看成是骷髏的變形。由於他的背後有黑色人影，增加了畫面的戲劇性。這張臉與黃昏有何種關係呢？入夜前心力交瘁的人，是否懼怕大地飼養的蟒蛇呢？痛苦的經驗在蒙克之後不確切了，忍受痛苦的人已發生了變形。他們遭遇的痛苦已不是原始命運復仇的痛苦。蒙克繪畫中的那個人其實是古典式痛苦的延伸：痛苦沒有準確的緣由，模糊，似乎是天空由於雲流打扮成了一隻眩暈的鉤子而引發了痛苦。天空的鉤子類似纏住拉奧孔的蟒蛇。

　　讓人驚心動魂的是兩個兒子的無辜受罪。一個眩暈，另一個疑惑與驚恐，而製造這出復仇的拉奧孔無力解釋與回答。巨蟒的出現是瞬間的。如果一個兒子死去，另一個兒子僥倖逃脫的話，活下來

的兒子一定會在餘生中反覆猜想父親被纏死前想說的話。他疑惑於
搏鬥的那一幕，為了增加他內心的真實感，他情願相信父子之死是
由於他導致的。

　　神可以解釋這場死亡，但他不會聽他不信的神的絮叨。為了讓
死去的父親與兄長能夠活著，他在血液裏存留了這兩個影子與一條
巨蟒。他想：他與父親、兄長、蟒蛇一齊下葬。此生除了這一幕沒
有別的，只是這一事件刺激之後在頭腦中的反覆演練。

第四篇　文化

# 塞林格
## ——沒有守望者的守望

　　一個月前，與美國詩人詹金斯在北京聊天，說起美國小說，我問他福克納、納博科夫與梅勒等長篇小說家怎麼樣，這幾個人在中國讀者心中可算是一代大師。這位年屆78歲的瘦高男人盯著我搖頭，沒有一點應和我期待他有所肯定的意思。此前我問對詩人金斯堡怎麼評價，他說不咋的，一臉漠然。我大概知道這位狄金森、弗羅斯特的熱愛者的趣味了，不喜歡現代主義，對常規評價不苟同。不過我仍想找出個激發他興趣的名字，聽這個美國文學的當事人評說美國文學。我問他，塞林格如何？

　　當他用長音說塞林格這個名字，以「噢，那絕對是——棒的」作答時，好像昏沉中看到了奇異景色，陡然有點興奮起來了。我說《麥田捕手》這部小說太好玩了，我至少看了三十遍。他不相信，低頭看別處，我有意背誦開頭的幾個段落，說到小說中最叫人喜歡的人物應該是主人公的妹妹老菲比時——他樂呵了，抬頭順手打了我一拳，說，完全同意！

　　今天得知塞林格的死訊時，我又看見詹金斯揮拳的樣子。也許我們談論塞林格這個名字時，作家的生命正在倒計時。九十一歲時辭世了，可對我來說塞林格好像就是那個十六歲、名叫霍爾頓的孩子；他不在了，可他的霍爾頓究竟是誰，屬於誰呢？

## 一、成長，真誠者的崩潰史

關於《麥田捕手》，作家董鼎山曾於1981年12月9日寫過〈一部作品的出版史〉，發表在1982年第3期《讀書》上。在文章裏，作者介紹了塞林格其人其文，詳細羅列小說的遭禁史，為這部作品做了活廣告，儘管他的本意是想揭穿讀者與作者之間合謀營造的這個傳奇。

董鼎山寫道，1951年7月小說初版後不久，報端就開始胡亂猜想塞林格是不是小說中的主人公霍爾頓，為小說的銷售預了熱。1956年，美國保守團體發起禁書運動，《麥田捕手》名列其中，引發媒體熱議。到了1960年，加利福尼亞州一家浸禮會攻擊此書瀆神，應從公共教材中撤出，此時《麥田捕手》已經不再是一部小說了，像是瀆神指南與反社會秘本，吸引讀者眼球。1961年，俄亥俄州一間學校禁讀此書，1965年與1970年賓夕法尼亞州的一個小城、南卡羅萊納州一個地區也宣告禁讀，其結果無疑是讓小說的銷路猛漲，出版社以百萬計數加印。最早的版本價格一夜間竟翻炒到了上百倍，還洛陽紙貴，一書難求。

今天瞥開小說社會學的意義，從文本來看，這部自傳色彩的小說，其情節構成相對於長篇小說的要求還是太簡單了。可簡單歸簡單，塞林格的出奇處就在於簡單，印證複雜並不是優秀作品的唯一技術標準。關於小說內容，漢語譯者施咸榮在譯本前言中做了簡介：「霍爾頓這個出身於富裕中產階級的十六歲少年，在第四次被開除出學校之後，不敢貿然回家，隻身在美國最繁華的紐約城遊蕩了一天兩夜，住小客店，逛夜總會，酗酒……霍爾頓幾乎看不慣周

圍發生的一切，他甚至想逃離這個現實世界，到窮鄉僻壤去假裝一個又聾又啞的人，但要真正這樣做，又是不可能的，結果他只能生活在矛盾之中。」

　　這也就是說，一個孩子一天兩夜的事，塞林格鬼使神差地迷住幾代人，其魅力不僅在於擅用俚語與髒話，以及潛在的反社會反英雄色彩——小說的強大力量，在於勾勒了一個現實世界裏未成年的局外人形象，他天生不接受一切，無論是學校、家庭還是社會，都讓他崩潰，每走一步，都是向深淵靠近，直到他住進精神治療所了事。是他瘋了，還是世界一直瘋著呢？這個有待成長的主人公，不是綠衣亨利，也不是歌德筆下的麥斯特，他的成長是面對虛偽世界不能成長，世界的整體存在裏，他是一個陌生人。英國作家伯吉斯對此說，「小說有的只是一個男孩子獨自對世界的敏銳觀察，而這是一個充滿虛偽與謬誤的世界，由於需要愛而不知如何得到，所以也是一個滑稽胡鬧的世界。」霍爾頓由於不能成長而又必須成長，在不可變為《鐵皮鼓》裏所描寫的終止成長的惡童時，崩潰就發生了。

　　特別有趣的地方，是這部小說的名字來自於一個故意的謬誤：由於主人公聽錯了一段唱詞，以為自己是純真麥田裏的守望者，一心要做防止遊戲的孩子們在麥田旁墜崖的工作。可他自己率先墜崖了，守望者守望不住的是自己，堪稱最大諷刺。

## 二、塞林格的隱遁

　　塞林格是猶太人的後裔，1919年出生在美國紐約，童年時家境殷實，15歲被父母送往一所軍校住讀。1936年，他從軍校畢業，

得到人生唯一一張文憑，其後進入幾家學院學習，都沒得到畢業證書。塞林格曾入伍做反間諜工作，1944年復員，自此以後一直從事寫作。

那所軍校，應該是塞林格的靈感之源。在《麥田捕手》裏，學校的各種角色被他做成了漫畫群像。這些人物中有假模假勢、其實是飯桶一個的老校長綏摩，也有手指伸進鼻孔挖鼻屎、一身迂腐的歷史老師斯賓塞，還有滿臉粉刺、臭氣熏天的同學阿克萊，真莽漢假帥哥的斯特拉德萊塔各色人等。烏煙瘴氣的校園籠罩著邪惡氛圍，是社會的史前化身。

塞林格如此厭惡校園，讓霍爾頓玩笑般地自我開除，但現實上是這番開除拯救了塞林格。他揭露的校園得到了讀者的廣泛認同，也成了作品熱銷的保證。寫完《麥田捕手》後，塞林格的寫作速度減慢。1953年他出版了短篇小說集《九故事》，1961年出版《弗蘭妮與卓埃》，1963年出版《木匠們，把屋樑升高；西摩：一個介紹》，但其影響加起來也不可與《麥田捕手》同日而語。《麥田捕手》是孤峰高聳，其他作品成了傍依的丘陵。

與霍爾頓渴望逃離都市、隱居鄉下一樣，塞林格一生遁世，在鄉間買地築屋，平時深居簡出。但越是隱遁，越被人惦記，世界與他之間局內與局外的遊戲，始終充滿著戲劇性張力。由他去世引發的世界性報導，說明了這場遊戲與傳奇遠未結束。

## 三、塞林格與中國

中國讀者對塞林格的熱愛，源於每個人都曾像霍爾頓一樣面對不可信的校園與家庭教育，周遭遍佈終生必須反抗的謊言系統與隱

瞞機制。塞林格對虛偽成人世界的反叛，對20世紀80與90年代的中國讀者而言影響深遠。他為年輕人的叛逆姿態提供了依據，也加深了他們對個人與社會問題的反省。

　　塞林格的短句與俚語，曾影響過美國作家厄普代克的寫作，是他文學的引路人。對中國作家而言，塞林格更多是有語言方式的創新以及「失敗方為英雄」這出箴言的社會意義。但與塞林格相比，中國作家並不能真誠地把「自我」完完整整放到文字裏審視，對倫理、道德、社會以及可笑可憐的自我混合在一起全盤顛覆。只有出局者與局外人才會戳破個人與社會這個迷局，笑指皇帝的新裝，可誰又敢徹底出局呢？

　　與卡夫卡、貝克特等大師相比，塞林格還是中產主義的，有些溫情的作家；他的反叛遠非徹底，到達某種精神高度。可塞林格太有讀者緣了，他讓人放鬆，親切，有時真像一位守護者。可他守護的是什麼呢，是我們在作偽世界裏為人的那點真誠嗎？如果是這樣，美國詩人詹金斯向我打的溫情一拳，是有痛感的，因為我們都曾經是霍爾頓吧。

# 里爾克的注視

　　去年12月29日午夜，正要關手機睡覺，突然鈴聲響起，一個朋友電話裏問：「今天是里爾克的祭日，你沒忘吧？」我想起來了，大約是前年聖誕夜的一場私人聚會上，我與他輪流朗誦《杜伊諾哀歌》，好像商定來年冬天再聚時重讀里爾克的事情。此前，與他在里爾克這個話題上多有來往，他來電有一報還一報的意思：原來是年中，我得到里爾克漢語譯者綠原去世的消息時，曾在第一時間告訴了他。當時想，這應是與朋友共有的死訊吧。那天有點惶然，與這個午夜一樣。我們之間好像除了大師們的死訊，不願傳遞別的什麼。死訊是制動閥，讓彼此都朝世界之屋外面的黑暗與空曠凝望一會兒吧。里爾克不是寫過「因為沒有一個地方不在望著你，你必須把你的生活改變」嗎？他今晚一定在朝這裏觀看。

　　里爾克對現代漢語詩歌裏的意義，有人專門撰文討論過。他的創作在全球範圍也已經不是一個翻譯學與影響美學的問題，而是神學與詩學結合的複雜問題，用里爾克自己的話講，是「不可言說的存在」。今天來看，他的早期詩歌還是愛情騎士的情懷，儘管有些神學根芽，但整體看來不能深入人生的苦難介面，視野深受浪漫主義文學的既有意象與符號局限。他真正登堂入室（以《圖像集》為標誌，詩集1902年出版）應是在俄國之行、結識羅丹等重大精神事件發生之後。東正教的強大力量，對藝術家與上

帝之間的關係的冥思，從兩個方向，打開了他內在的感知維度，強化自我與無限之間不可變易的聯結。這一過程用他的關於「無花果」的比喻來講，是「錯過花期，未經誇耀，就將你純粹的秘密催入了及時決定的果實」。其後創作的《定時祈禱文》、《馬利亞生平》，每首詩面貌大變，句子以靈魂為依歸，生活與愛的血肉傍著信仰的脊椎生長。他的形象也從浪漫騎士卓然變身為靈魂修士。里爾克晚年說「甚悔少作」，指的就是一系列早年浪漫時期的作品。那時的他，還意識不到上帝無所不在的「凝望」，迫使他「生活改變」的強力就要來了。

有人說，里爾克的作品只留《杜伊諾哀歌》、《獻給奧爾甫斯十四行詩》即可，其他的都可以不要，意指他的核心作品濃縮了全部，其他作品只是草圖與準備。這裏面還暗含這麼一重意思，即他所有的詩句是同一句詩；所有的詩篇，是同一篇；所有的疑問，是同一個疑問（里爾克說過同樣意思的話——所謂巨人，就是佇立在原點不動的人）。大概由此可以得到認知里爾克的入口，他成熟期之後的所有思慮都圍繞「在」和「流」這對矛盾展開，其神學原點也根植於此：上帝是在，世界是流，可詩人在流逝的世界上意識到了在，在詩句裏得以呈現。這一看法與巴斯卡「萬千星宿的沈默讓我驚恐」與「人是思想之葦」兩句話驚人一致，也讓海德格爾的神學在詩歌上找到依憑——唯有詩與思，才是人類的存在與上帝契合為一的合理生存之道。

晚年里爾克隱居於杜伊諾、慕佐等古堡，在山頂構築「最後的貴族身份」，向星空與大天使求愛，像大祭司一樣完成最後一場輝煌的彌撒。山下，正是現代主義摧城拔寨，如火如荼之時。其後艾

略特將寫成的《荒原》，是野蠻之神相對於優雅之神勝利的宣言，也是歐洲文化衰亡的明證。此時里爾克的文化姿態不是朝向當下，而是逆向面朝過去的諸神發出籲請與哀告。那是古埃及尼羅河、金字塔與獅身人面像的世界；也是古希臘斷裂的石柱與奧林匹亞山，人類既有的存在之流在亞得里亞海一側刀削般的山峰上向一個詩人降臨。關於《杜伊諾哀歌》，里爾克1922年2月11日向古堡女主人告知完成的消息：「這一切，是一場無名的風暴，一場精神上的颶風，這一切，我體內的一切纖維和組織，一兩天轟然迸裂了……但是它寫成了。寫成了。寫成了。阿門。」十年方得詩篇成形，離他1926年去世還有四年光景。

里爾克多年癡迷「玫瑰」意象，反覆尋求其寓意。他從中看出眾多「眼瞼」，在自己的墓誌銘上寫到玫瑰獨享著的「無人之眠」，暗喻自身。里爾克的女性氣質由此可以得到驗證：玫瑰的在與流，在玫瑰的睡眠裏才能夠合一，玫瑰進入了石頭，一如石頭就是玫瑰本身。

在不得眠的那個晚上，關機後，我在想里爾克對這位朋友而言是怎麼一回事。他熱愛里爾克已久，曾把《杜伊諾哀歌》錄到手機裏閒時閱讀，尤其是在出差時更覺讀來意味非凡。我們聊里爾克有十年時間，里爾克成了通電話時繞不開的符號。有回我問，你對各種宗教不屑，如果有個里爾克教，你信嗎？他停了一會兒，說，信！我禁不住會想，如果里爾克是種宗教，那該宣示什麼教義呢？

其實我與他對里爾克的熱愛，是對今天無信仰的消費文化的徹底拒絕。反覆說及里爾克，於我們是重拾舊日諸神的溫暖。望著窗外的車水馬龍，我又開始念及里爾克在和流的命題。群山與古堡是

他的在，山下的世界，是他的流吧。這一刻，我感到他在這座城市的強大存在。他詩句中不是說過「警戒的墓碑」麼，那麼今夜，不會入睡的詩句醒著，警戒著大地的睡眠。

# 保羅・策蘭的黑夜

　　1960年與1967年，是二戰後最重要的德語詩人保羅・策蘭的難受之年。他在這兩年，分別就納粹問題問詢馬丁・布伯與馬丁・海德格爾的態度。兩個馬丁均讓他失望，尤其是後者的沈默。1970年，策蘭自沉於塞納河。海德格爾那時就看出長期接受電擊治療的策蘭不行了。兩人之間的分歧，另有解釋。

　　恐怕沒有誰能真正瞭解策蘭為什麼要「記住」，畢生寫作的主題只有「黑色的牛奶」。他的內在糾集，不僅讓所有寫過的詩像同一首詩，語言解體的徵兆也十分明顯，像緩慢的自我肢解。策蘭的「執著」，恐怕是不能輕易說清的神學問題，遠遠超越他對納粹殺害他的猶太家人的「絮叨」，以及他長期瀕於崩潰的「精神狀況」。

　　晚期的策蘭是責怪造物主的。早年，他在《死亡賦格》裏還有「隱忍」，向上帝懇求「抓住」的意願。趨於人生終點，他眼中的這個世界是飄蕩的「瓦斯的旗幟」，完蛋了。策蘭始終沒有里爾克終生所持的「讚美」的生命哲學。里爾克死於「玫瑰」，策蘭死於「骨灰甕之沙」。二戰前後的兩大德語詩人，一個心存溫暖，一個漠然，現代；半個世紀的跨度，已是天堂與地獄之別。

　　馬丁・布伯是猶太人，二戰時抵抗納粹，戰爭結束後尋求日爾曼人與猶太人的文化和解，對罪惡持「寬恕」態度。1960

年，移居以色列的布伯到了巴黎，策蘭登門求見，意願懇切。是年布伯80多歲，名滿天下，策蘭的叩訪有「在深淵處」的苦難者渴求「從天父處」來的長老祝福與指點迷津的意思。策蘭問他，對二戰後依舊用德語寫思想巨著並在德國有巨大反響有何感覺。後生對長輩的問話顯然帶有異議，儘管他也用德語寫作。策蘭注意到了，自己反覆寫的是「死亡是德國來的大師」，而布伯寫的是「我與你」。一個要「記住」，一個要「和解」。布伯用「和解」遮蔽並弱化了「記住」的重要性，這一點讓憂懼並崇拜布伯的策蘭深感失望。

其實這是一個大問題。面對歷史超然，極易使加害的一方迅速把毒氣室粉刷並裝修成桑那間，也使受害者在時間的流失裏失去憑證。但記住，代價又太高昂，甚至有把世界與造物主指認為兇手的可能。策蘭在布伯這裏難受的，是神學讓他把集中營的事昇華為「有罪之我」與「無限之你」之間的事。毒氣室與十字架，究竟該注目何者？

1967年海德格爾與策蘭見面。此前策蘭讀過海德格爾的著作，許多詩歌創作，來自海德格爾的影響。海德格爾一直對荷爾德林與特拉克爾的詩歌闡釋，從詩歌裏找到不少哲學概念，說詞語是存在的家園。他把自己的作品寄給策蘭，更清楚策蘭的詩歌寫的是什麼。但在策蘭這裏，海德格爾是位曾在政治上「站錯隊伍」的大師，有歷史污點，他至少應當表態承認納粹時期的迷誤。海德格爾對此的緘默，最終成了策蘭見面時拒絕與其合影的原因。策蘭固執，弄得「德國來的大師」尷尬異常。策蘭等於把他納粹時期擔任大學校長的紅字，再次裸露向世人。

　　兩個馬丁，一個猶太人，一個德國人；前者受害，寬恕，後者誤入歧途，卻拒絕認錯。這是策蘭眼裏的兩個父輩，無一人能知道他對此內在的心境如何。也許兩位大師加深了策蘭的孤獨，他對世界充滿比以前更強烈的黑暗感受。

　　策蘭的詩歌到處言說絕望，沒有光亮，更沒出口。他一生的重負從未放下來。除布伯與海德格爾令人不快外，當時一度指責他抄襲與杜撰個人悲傷傳奇的說法見諸報端，更讓他心力交瘁，覺出世道與人心的險惡。策蘭幻覺中的納粹會在德國復活，日常生活中並不重要的排外事件，也讓他如驚弓之鳥。

　　但不管怎樣，策蘭向世界提供了詩歌的黑夜文本，可看作一份聖徒的見證。詩句在他的「骨灰甕」裏成了舍利，散發痛苦光芒。臨死前他一直寫到光與水，不過，這光眾生見不到，水，充滿了鹹味。

　　1970年4月20日策蘭投河，屍體直到5月1日才被漁民在河流的下游找到。據說他會游泳，在水上漂了相當長的日子。關於策蘭之死，後人一直難以置評。有多少活著的理由成立，也會有多少理由被他否定。人們理解這個從納粹世界裏走出的人嗎？如果布伯與海德格爾都認為他費解，別的人還能知道他什麼呢？我想，為策蘭點亮的燈，他是不要的，如果黑暗就黑到底。策蘭在不可掙脫中掙脫了，死亡與悲傷，成了他對這個罪惡世界渴望的淨化。

# 先知貝克特

　　貝克特的形象，相對於世俗味極濃的中國文化環境而言，是個決絕的化身。學者孫隆基把中國文化概括為「和」「合」二字，意指那種「我中有你你中有我」的人情文化是中國的文化基因，也就是說在中國的人堆裏，個體決絕者的立場是恐怖的。可貝克特的一生遺世獨立，自我與世界絕然對抗（他在《世界與褲子》裏幽默地隱喻，永遠別指望在世界裏做條合適的褲子），世界與自我之間以「殘局」推枰結束。這些年，貝克特作為現代西方文化符號被國內戲劇舞臺、書店、咖啡館當成招牌，時尚化並任由商業包裹——沒有做成一條褲子的貝克特讓人掛在櫥窗裏陳列，打上他名字的標籤——懂得「和」「合」的中國人，不經他同意而與他「和」「合」了。到了商業的垃圾裏，他的名字是貝克特麼；也許他被叫作戲劇舞臺上的「果陀」，是不折不扣走失了的唐吉訶德。

　　去年12月22日，是貝克特去世20年忌日。20年過去，時間篩去一輪輪走馬燈的人物，貝克特先知的意義與形象更加孤聳在那裏，等著緩慢的世界心猿意馬地趕來與其會師。當下世界皆在他的預言與言說的邊界裏——這是一個喧嘩得只能沮喪展望的世界，在人的大腦裏無意義空轉的世界，也終將因玩不下去而風車停滯的世界。貝克特最後的小說名曰「靜止的走動」，講的是世界與個人的解

體：「果陀」不在了，一切都在開裂，是一堆沙土，包括那個號稱萬物主宰的「人」。

以第二次世界大戰為20世紀的中間點的話，世紀上半葉的文學先知是卡夫卡，下半葉是貝克特。卡夫卡的《城堡》、《判決》等小說言說「人在世界裏不能存在」，貝克特的戲劇與小說表達的是「人在世界裏不用存在」的命題，比前者更加虛無、絕望。作為為今日世界寫總論的人，貝克特之後沒有哪個劇作家逃逸出去，帶來嶄新的看法。卡夫卡是一個個人孤立地尋求在午夜的世界留宿，或在法庭上做無罪辯解的故事——他的前面有個強大的權力化身，這個化身讓卡夫卡覺得與其相關的一切障礙都可將他毀滅；貝克特勾勒的則是權力與其對應物業已坍塌的時代，社會是流浪漢們的營地，個人既無需辯護，也無甚可說（更別提救贖了）——從啼哭降生到落入墳墓，人在其間的長度是一口呼吸。從這個介面上認知貝克特，說他是「荒誕派戲劇家」一點也不準確：「荒誕」太有意義，而他是個以無話可說而硬要去言說的人，個人在世界裏的苦難與不幸都讓他覺得可笑。晚年的貝克特一定覺得《等待果陀》裏既有「等待」，還有「果陀」，概念太大，還是隆重了：去除意義，必須到無色無味無嗅之境才能稀釋「存在」，任何話語在靜止時才是其走動的自身。

卡夫卡與貝克特都是那種改變精神河流走向、讓既有的文化系統發生革命變化的人。卡夫卡的出現使得巴爾扎克古典式的寫作立刻意趣黯淡，感受生命與觀察世界的基點因為他而全部漂移了。貝克特的戲劇登場，叫塑造具體環境裏的具體人物、以性格作為人物入口的寫作方式結束了——他否定了任何關於人的詩意見解與想像

（除了人降生為人的原罪之外），人幾乎沒什麼可說，世界在人身上也找不到憑證——人與世界彼此為空，貝克特有些釋家觀點了。

貝克特寫有長篇小說《莫菲》、《瓦特》、《梅西埃與卡米埃》、《莫洛伊》、《馬婁納之死》、《無名的人》、《怎麼回事》，出版過短篇小說集兩部，戲劇作品計有二十餘部。關於貝克特小說、戲劇的研究多不可數，汗牛充棟，一度在全球學界稱為顯學，與喬伊絲研究一樣。今天看來，他被學者忽略的研究方向是其詩歌寫作，很少有論著出版，也沒艾斯林那種級別的人物向學界提供過硬的觀點與看法。可貝克特是個真正的詩人，於1930年與1935年分別出版過詩集《婊子鏡》與《應聲骰子與其他擲物》。讀他片言隻語式的詩歌，能感覺出他現代詩歌先驅的意義，詩中孤絕的人生態度，虛無與神秘、此在與永恆之間的對立統一，提供了他生命的另一面——詩性的，易感的生命波動；他詩歌的文字肌理，與其小說、戲劇中的沮喪、虛無有合二為一的筋絡。

在當下商業社會的氛圍之中，以及被金錢遊戲與媒體幾乎催眠的世界上閱讀貝克特，越是覺出他人生態度的清晰、徹底與決絕。半個多世紀前他已盡破現象，看見世界的真面目。那種喧鬧與狂歡背後的虛無與荒涼被他全盤揭示，而寂滅自我是他找到的個體應對世界的方案。今天我們環顧美麗新世界——一個電視、手機與電腦三位一體的時代——人人趴在螢幕前交流的生活，貝克特早在《無名的人》裏就曾花大篇幅書寫過——人在說，要說，並不知說的是什麼，彼此間說了什麼。他預言了言說氾濫時代的來臨。在《克拉普最後的一盤錄音帶》裏，說話對貝克特而言已是個人默劇，人的言說是舌頭與唾液、聲帶的體操。貝克特半個世紀前悲觀預警與沮

喪展望這個世界,倒讓我們知道「娛樂至死」怎麼回事了。一切都在無聲解體,最終是喜樂的蟲子還沒吃完蘋果,淹死在糖裏。蘋果也腐爛已久,但蘋果自己並不知道。

# 臨終的蘇珊・桑塔格

　　如果說死亡是人不得不面對的荒謬的話，得了癌症，時日無
多，意味著當事人將親身見證抽象的荒謬向具體的荒謬轉化。這一
點對美國女作家蘇珊・桑塔格來說尤為明確。2004年12月28日病逝
之前，臨終的她完成了從「美學」與「詩」向「道德」與「真」
的蛻變——對當下世界尤其對美國的批判極其激烈。2003年在接受
「向以色列士兵選擇性拒絕在佔領區服役組織」主席伊斯亥・梅紐
欽頒發的奧斯卡・羅梅羅獎的演說中，桑塔格對自己的生命給予總
結性發言：

　　「在我們道德生活和道德想像的中心，是一個個抵抗的偉大榜
樣：那些說不者的偉大事蹟。不。我不服從。」

　　「讓我們從風險開始。被懲罰的風險。被孤立的風險。被打傷
或殺死的風險。被輕蔑的風險。」

　　「讓我們不要低估我們反對的東西的力量。讓我們不要低估那
些敢於對被大多數人的恐懼合理化了的殘暴和壓制提出異議的人可
能遭到的報復。

　　「恐懼使人們抱成一團。恐懼也使人們分散。勇氣激發各個
社群：一個榜樣就可以帶來的勇氣——因為勇氣也像恐懼一樣會傳
染。但是勇氣，某些類型的勇氣，也可孤立勇敢者。」

　　這是得了絕症後，只在「世界的危險邊緣」行走的桑塔格，她最後的日子與薩拉熱窩、耶路撒冷、南非、印度這些地名與國度有關。似乎突然躍出了歐美文化視野，患病的桑塔格加倍關注「他人的痛苦」，從「疾病的隱喻」尋找自我生命的隱喻所在。那就是要「承擔風險」，面對「恐懼」大聲說「我不服從」。

　　從20世紀60年代以來，桑塔格在「反對闡釋」這個總原則下不斷闡釋，立意於悖論，名滿天下。她的文章以敏銳的藝術直覺與獨特的言說方式見長，自創一格。那時她對法國作家卡繆剖析，拿這個「可愛男人」與薩特進行比較，盡現「情商」，洞悉本質。在對德國作家本雅明的闡述中，桑塔格充滿愛意，從本雅明的照片、容貌以及生平談起，彷彿呼吸著被說的對象，與阿倫特寫的較為概念化的本雅明相比，顯出一種知性的雅致。但就是這個「闡釋」中的蘇珊・桑塔格（以其「內省的能量」與「熱情的求知」），在20世紀90年代開始，儘是發出刺耳的「反對」之聲，充滿「勇氣與抵抗」準則下的「道德考量」。編者在她的遺作集《同時・隨筆與演說》中這樣解釋：

　　「桑塔格生命最後幾年是持續的政治參與的幾年，如這些報刊文章表明的。這方面的參與，兼顧起來頗困難，但是就像她想儘量擠時間來寫書，尤其是寫小說一樣，世界事件同樣強烈地激起她作出反應、採取行動並促請他人也這樣做。她參與是因為她不能不參與。」

　　對於「世界事件」，一個小說家、藝術評論家是「參與」還是「不參與」呢？「不能不參與」，說出的是她來自道德的強烈焦慮。對於一個完全可以在「世界事件」外靜觀的知識份子，或者說

應該遠離「世界事件」的人，進入現世的火場，只可能讓知性的生命在與地魔的摔跤中散為灰燼。「參與」的熱望虛擲「詩情」（薩特已提供了這方面的例子），但蘇珊・桑塔格還是不再「文學」而「政治」了。疾病激發她謀求「角色移位」。從小說家到藝術評論家，再到一名公共知識份子——蘇珊・桑塔格三重角色的變化，貫穿了對「真」的尋求與靠近。小說、藝術中的「天堂」漂移無依，她寧願在現世的塵灰裏面對那個「負面的天堂」：前往薩拉熱窩，帶去貝克特的《等待果陀》，在世界的「熱地」聳立一尊虛無的雕塑，其意味是親自「完成」了「荒謬」自身。

面對「世界事件」發言，並在「個人靈魂的永恆拷問」中尋求生命的意義，是難以跨越的張力鴻溝。記得蘇珊・桑塔格寫過關於西蒙娜・韋伊的文章，對這位聖徒般的神學家有些苛評。但晚年的她卻有不少西蒙娜・韋伊「自我犧牲」的意思，甚至當「自我犧牲」成為面對惡的世界的唯一可能時，奔走於「世界邊緣」的蘇珊・桑塔格，也像西蒙娜・韋伊一樣拒絕世界所給予的一切。

在「911」發生後，蘇珊・桑塔格撰文寫道：

「我們的領導人已讓我們知道他們認為他們的任務是一個操縱性的任務：建立信心和管理悲傷。政治，一個民主國家的政治——意味著容忍分歧，鼓勵坦率——已被心理治療取代。讓我們用一切手段一起悲傷。但讓我們不要一起愚蠢。些許的歷史意識也許有助於我們理解剛剛發生了什麼事情，以及還會繼續發生什麼事情。『我們國家是強大的』，我們一再被告知。我就不覺得這種話真的帶來安慰。誰會懷疑美國是強大的？但美國並非只需要強大。」

　　針對阿布格萊布監獄虐囚事件，蘇珊・桑塔格發言，把今日
美國的監獄文化與納粹德國的集中營比較，以日內瓦人權公約作為
「抗議」的理由。臨終的桑塔格譴責「美國的罪惡」，不再「討好
罪惡」，「迴避」「罪惡」。一雙凝視與譴責罪惡的眼睛，是臨終
的蘇珊・桑塔格留給世界的「遺產」。她的兒子大衛・裏夫對此解
釋道：「人們有時在談論母親的著作時說，她在美學主義與道德主
義、美與倫理之間左右為難。她的任何有眼光的讀者都會看到這
方面的力量，但我認為更敏銳的評說會強調她著作中的不可分割
性。」他說，晚年的桑塔格徹底由「作者」變成了「讀者」，而這
個「讀者」以其「行動」，成了「她自己的仰慕者」。美學與道德
置放於天平兩端，桑塔格艱難地平衡了二者。

# 描述失敗的高手
## ——很難相信貝婁已死

　　索爾・貝婁的名字與國內讀者相遇已有20年時間。20年過去，當年對他小說中人物的荒誕、失敗感受費解的讀者，在現今以消費為核心內容的生活裏，漸漸理解了人——尤其是「天真」之人在荒蠻「經驗」世界的處境。

　　索爾・貝婁作為美國重量級小說家的謝世，意味著世界失去了一份「對於當代文化富於人性的理解和精妙的分析」（諾貝爾文學獎評委會對索爾・貝婁作品的評語），失去了一位面對真實描述失敗的高手。

## 芝加哥人，俄羅斯移民，猶太人後裔

　　一個大人物的死亡在生者身上喚起的，是對他所在位置空缺與不可替代的悵惘感覺。索爾・貝婁之死，留下了文字構成的一座名叫芝加哥的美國城市佈景，與一群沒落在物質主義廢墟裏的當代知識份子荒誕、破損的畫像。貝婁活著的時候，馬琪、亨德森、赫索格、洪堡、拉維爾斯坦這些失敗的荒誕英雄被源源不斷地打制出來；貝婁死了，摹仿他的人必須重起爐灶，尋找自我了。

　　索爾・貝婁的三重身份——芝加哥人，俄羅斯移民，猶太人後裔——在他作品裏給人印象深刻的是他作為芝加哥人對美國城市的

立體描繪。1915年生於加拿大的貝婁9歲時跟隨父母移居美國芝加哥，在這座城市裏度過了少年歲月。1933年，貝婁考入芝加哥大學（後轉入西北大學），大學畢業後曾在軍中短期服役。二戰後，貝婁先後在紐約大學、普林斯頓大學與芝加哥大學任教。他迄今半個多世紀的文學創作，小說中的人物基本都以芝加哥作為記憶、想像以及現實中的背景。在他的筆下，這座春天流著雪水、佈滿鋼鐵構架的狂躁城市（《洪堡的禮物》中的主人公之一西特林時常失魂落魄地在記憶中漫遊其中），住滿了一個個開快車、嘴裏罵罵咧咧、被消費文明弄得錯亂的暴民。暴民們作為與他小說中的人物——赫索格、洪堡這類所謂社會精英共存的大生態，並非與他們相安無事；在貝婁的視野裏，充滿盲動、面孔通紅的暴民往往有著把赫索格、洪堡從精神幻象的王國打回現實地獄的功能。膀大腰圓的人與芝加哥的城市精神、風格相契合，赫索格們每天自言自語，給自己、他人寫信，倒像是面對一座城市地獄進行自我懺悔（赫索格永遠不明白的是，他的妻子為什麼會投向粗俗不堪者的懷抱，與城市的暴民結盟）。與伍迪・艾倫電影中那些有些神經質的知識份子一樣，貝婁創造的許多人物都是城市裏流亡的影子，他們憤怒，焦灼，在美國這座龐大的軀體上難以找到依恃，偶爾在享樂主義與物質生活中迷失，假裝能在實利主義的海洋中游泳，卻比誰都更快地淹死。

## 因智慧太多而失敗的主人公

索爾・貝婁對於城市文化精微細緻的描繪，體現在他對城中諸多人物（主要是知識份子）失敗命運的把握上。這些帶有文化殘

夢的人，從進入城市的一剎那就是不合時宜的人，站不穩自己的腳跟。但小說中的他們表面上算計盈虧，自以為得計，最終還是上當，被命運吞噬。《洪堡的禮物》中的詩人洪堡說，美國本身就是一宗大買賣，很大，需要投機。洪堡雖然明白其間道理，機智、聰明地看清現實中發生的一切，但眼睜睜地看著學生西特林——一個更符合美國買賣規則的人——在百老匯發跡；他懷揣著滿腹的計畫與空想（包括想介入政治生活），每天吃著不同的精神藥物，倒在電梯間獨自死去。索爾·貝婁在小說中通常使用唐吉訶德與桑丘兩個角色相襯的模式描寫空想家的失敗。貝婁筆下的英雄們之所以失敗，並非他們智慧不夠，而是太多，太自我浪費，最終是瘋狂與崩潰占了上風。這些空想家面對失敗的態度（《赫索格》裏的教授對於婚姻失敗不停地找形而上的原因，忘了他的婚姻是場實實在在的大地遊戲）導致新的失敗，他們握有過多的「經驗」，還是顯得「天真」。詩人洪堡學富五車，頭腦裏非凡的思想流淌不已；當他高呼著「美國的實用主義必須完蛋」、「詩人們有了出頭之日」前去與某位美國總統候選人的班子接洽時，誰都知道他得到的結果是什麼。可洪堡一意孤行，終了被一架風車掀翻在地。

## 他喚起人們對生存的基本感受

索爾·貝婁的主要作品《奧吉·馬琪歷險記》（1953）、《雨王亨德森》（1959）、《赫索格》（1964）、《賽勒姆先生的行星》（1970）、《洪堡的禮物》（1975），包括2000年在84歲高齡創作的《拉維爾斯坦》，都已在國內出版。索爾·貝婁的名字與國內讀者相遇已有20年時間。20年過去，當年對他小說中人物的荒

誕、失敗感受費解的讀者，在現今以消費為核心內容的生活裏，漸漸理解了人——尤其是「天真」之人在荒蠻「經驗」世界的處境。在享樂主義與消費至上環境裏迷失的當代人今天更能懂得赫索格、洪堡與拉維爾斯坦的所思所想與所為。索爾‧貝婁的人物群像離人們越來越近——那是一張張必定失敗的千瘡百孔的人的畫像。

「實在很難相信像拉維爾斯坦這樣的人已經與世長辭了。」《拉維爾斯坦》的最後一句這樣寫道。索爾‧貝婁作為美國重量級小說家的謝世，意味著世界失去了一份「對於當代文化富於人性的理解和精妙的分析」（諾貝爾文學獎評委會對索爾‧貝婁作品的評語），失去了一位面對真實描述失敗的高手。

很難相信貝婁已死。他喚起人們對生存的基本感受，他創造的諸多失敗的人的形象，有力地顯現了社會、時代與現實的強硬質地：從這個角度而言，貝婁的失敗人物是真正活著的人。

# 南方的洛爾迦

　　還是20年前在南方讀大學的時候，西班牙詩人洛爾迦是校園詩人中間秘密傳誦的名字。他與蘭波、艾略特等不同時代、不同地域的詩人同時來到中國，閱讀者讀譯文就純然地感到一種新奇的感知方式與形式感。那是一個譯詩者的興趣確定讀詩者邊界的年代，譯者的意義幾乎與原創的詩人相彷彿。現在回望一個認知蒙昧、覺醒的時期，寫詩的人大多受譯詩鼓舞，譯詩的語言直接導致了一種新詩歌語言的誕生。洛爾迦在南方的名聲有地理環境的原因，就我個人而言，他的詩裏有一種少年巫師的聖潔特徵。幾年後在北京生活，向朋友問起洛爾迦的名字，他們的表情讓我知道洛爾迦只能是一位南方的詩神。我在北方行走，會想起麗尼「南方是遙遠的，我憶念著那南方的黃昏」這樣的句子，念及南方洛爾迦詩歌中的安達盧西亞、港口、手持木劍的兒童與哼著泉水歌謠的唱詩隊伍。洛爾迦是一顆天黑前出現的小星，為群星歌劇的上演報出了童聲。

　　洛爾迦最早來到中國得益於已故詩人戴望舒先生。1933年戴望舒先生在西班牙旅行時，驚奇地知道了洛爾迦抒情歌謠在大街小巷裏的盛名。其時洛爾迦仍在世，正是寫《塔馬里特短歌（1931—1934）》與《伊格納西奧・桑切斯・梅西亞斯輓歌（1934）》前後。戴先生譯出若干歌謠，寄回國內發表。1936年洛爾迦被佛朗哥政府殺害後，感念於此的戴先生有了系統翻譯、輯成

「洛爾迦詩鈔」的願望。這個願望由於戴望舒個人生活與境遇的動盪一直未能成行，到1951年病逝在北京時，舊友施蟄存先生整理遺稿，才理成「詩鈔」，共有譯詩32首。32首譯詩分別是「詩篇（1918—1921）二首」、「歌集（1921—1924）十四首」、「歌詩集（1921）三首」、「吉卜賽謠曲集（1924—1927）六首」、「詩人在紐約（1929—1930）一首」、「伊涅修・桑切斯・梅希亞思輓歌（1935）一首」（本文中的譯名與年代因譯者不同不一致）、「雜詩歌集」。這些譯詩系統地收入了1983年4月湖南人民出版社出版的《戴望舒譯詩集》。

按照施蟄存先生《編者後記》的說法，「望舒的遺稿一共譯詩三十二首，都是從西班牙原文譯出，也參考了一些英法文譯詩，原文大多數謠曲都是半趁韻的，譯成中文不可能跟著協韻，只有一些短小的作品，勉強譯成了半趁韻的形式，較長的幾首，就只能是聊以達意的分行散文了。」1999年3月漓江出版社出版了趙振江先生內容更加豐富的《洛爾卡詩選》，有500多頁，中間加入洛爾迦的照片、繪畫，附錄部分還有《貝納爾達・阿爾瓦一家》、《坐愁紅顏老》兩部戲劇，提供了一個基本上全景式的洛爾迦。

由於在求學時代遇到了戴望舒先生的譯詩，對於趙振江先生更為準確、研究色彩更濃的譯文一直難有閱讀的願望。就譯詩的「信」與「達」兩個方面講，戴望舒的「詩鈔」難說完美，他的譯文卻是少有的再創作的典範。他顧及洛爾迦詩歌的音樂感、文字色彩的微妙感覺，譯詩與原文各自成為兩個生命的呼吸體。望舒先生借助洛爾迦詩歌的母體，並不是變成西班牙語的洛爾迦，而是讓洛爾迦變成中文的戴望舒。關於這一點會有不同爭論，需要就原文與

譯文進行系統研究，但撇開這些爭論，戴望舒先生譯文在修辭上的功底至少避免了大多譯詩散文式的破碎。由此我一直認為「雅」對詩而言，比「信」與「達」更重要。

　　記得當年在校園裏癡迷洛爾迦的一個起因是他的語言的著色與搭配。看似並無關係的意象由於統一在共有的顏色與氛圍中對時空進行了改造。《夢遊人謠》來回出現的關於綠色的旋律，縈繞在目畔，揮之不去。

　　　綠啊，我多麼愛你這綠色。
　　　綠的風，綠的樹枝。
　　　船在海上。
　　　馬在山中。

「船在海上」與「馬在山中」看似沒有邏輯，卻在感知中共用，詩的更高的邏輯取代了日常感知中的邏輯與結構。

　　《騎士歌》中，三種顏色與形狀的配比，顯出構圖與色彩的微妙。

　　　黑小馬，大月亮，
　　　鞍囊裏還有青果。
　　　我再也到不了哥爾多巴，
　　　儘管我認得路。
　　　穿過平原，穿過風，
　　　黑小馬，紅月亮。

死在盼望我，

從哥爾多巴的塔上。

黑的馬匹，完滿的紅色月亮，青果與鞍囊，意象之間的對位充滿一種青澀的苦味。

縱觀洛爾迦的詩歌，兒童頑皮而天真的體驗方式，讓意象的流動有種中國皮影戲的效果，走馬燈的剪影不停地旋轉、停頓，快意、譏諷，充滿疼痛。

長尾巴的馬

在街上賓士騰跳，

幾個羅馬老兵

正在賭錢或睡覺。

米奈華的半座山林

張開他無葉的手臂相邀，

給岩石邊鍍金的

是懸泉一道。

——《聖女歐拉麗亞的殉道》

洛爾加詩歌中一直有兩極意象。一極是「天真」——童年的魔術師、公主王妃、鳥羽編的帽子、遊戲用的木劍、木馬欄、描金的小凳子、小小的冶游郎，而與天真相對的則是帶威脅性質的陰影，如同「經驗」或是「權力」對於「天真」的有意襲擊。穿大氅的人、憲警走過來，要的是花園中一個孩子畫到一半的畫板。這有點

像電影的鏡頭：一派和諧的景致中，兩個微笑的童男童女從林蔭下站起，遭到莫名起其妙的逮捕。他們的罪名是「天真」，他們可查的是忘我而單純地遊戲。

《嗚咽》一直被我看成洛爾迦詩歌形式上最具代表性的詩作。詩歌小巧，旋律變化自然，充滿女性的陰柔氣息。

> 我關緊我的露臺，
>
> 因為不願聽到嗚咽，
>
> 但是從灰色的牆背後
>
> 聽到的只有嗚咽。
>
> 唱歌的天使不多，
>
> 吠叫的狗也沒有幾條，
>
> 一千隻提琴也能抓在掌心
>
> 可是嗚咽是一個巨大的天使，
>
> 嗚咽是一條巨大的狗，
>
> 嗚咽是一隻巨大的提琴，
>
> 風給眼淚勒住了，
>
> 我聽到的只有嗚咽。

詩中管風琴一樣搖盪的音樂效果，起於「嗚咽」，止於嗚咽，中間是主題的有意延伸與回收。洛爾迦沒有離開語言的琴鍵，「嗚咽」忽大忽小，忽遠忽近，回盪在傾聽者的胸中。

從現今世界文化範圍看洛爾迦的詩歌，除了他語言上的安達盧西亞地域色彩、音樂性與童稚的表達方式有獨創性的貢獻外，他詩歌的主題與迷戀的那個世界，有回望者單薄與脆弱的特徵。世界如

斯，洛爾迦卻扮成童年的神歌唱。在現實世界粗陋的巨岩中，洛爾迦執意要找的是已經破碎的晶體。洛爾迦強行把小小騎士當成抒情者，為童年亡靈大聲地抗議失敗的成人世界。但相對於不可更改的成人世界，抗議者有再好的劍法與騎士風度也無濟於事。童年的木馬飛出樂園，現實會派更大的魔鬼把木馬與騎馬的主人捉住。洛爾迦遲遲不願告別的早年與早年冥想的一切，只是種子，需要的是長成碩大的果實。洛爾迦拒絕演化，世界縮微成了木劍與大螯打鬥的園地。世界的公牛與詩歌騎士爭鬥的結局不言自明，佛朗哥的員警切割晶體，騎士斃命在碧血黃沙之間，上帝沈默，不置一詞。

原始質樸的生活、單純的性愛被洛爾迦迷戀，時代有隆隆雷聲卻讓這些圖景自行燃燒，一個個童年的精靈裹了衣裳，在原野上孤魂野鬼一樣地逃亡。這個世界拋棄洛爾迦與木偶王子，不幸者造不出與世界對抗的事物。

從洛爾迦可以想到十九世紀末馬拉美、瓦雷里等一批法國詩人。詩人原本要面臨一場世紀的自我顛覆，可他們仍在舊式亭臺樓閣前臨流賦詩。他們拿捏法語的完美，現今其作品只能作為象牙塔中的殘跡存留。20世紀革命與戰爭的世界性主題讓詩歌停駐的河水遭遇大海，池塘成了汪洋。詩人們退守，試圖用語言煉金術的魔法迴避與阻擋現實，但精緻的絲緯與窗簾著火了，窗框上方的神在烈焰中充滿驚恐。群星莽撞的歌劇愈演愈烈，人們不聽某顆小星的聲音。

可時至今日，我仍感恩於遇到洛爾迦與戴望舒的學生時代。從那時起我迷上了亡靈與亡靈們的聲音。洛爾迦作為西班牙我熱愛的詩人，戴望舒作為我信服的譯者，共同為一個人南方的行程安排了

劇情。亡靈也許讓一個年輕人難堪而躊躇，可亡靈行走，往往比活著的人走得更快，更猛。

1990年1997年，我兩次前住北京萬安公墓拜謁戴望舒墓地。有點特別的是，兩次都趕上初春時節，北京刮著大風。強烈的光影在公墓諸多白色石碑上迅速變化，讓人覺得大風不僅要卷走死者的亡魂，似乎也要吹沒生者的軀體。洛爾迦死後，歐洲迎來一個特殊的時代，戴望舒死後，中國走上了他沒想像過的道路。一個世紀的大風勁吹，時代波瀾壯闊，洛爾迦與戴望舒那些唯情與唯美的情懷，已成了古老的衰亡之影。在此感歎時代無情毫無裨益，時代不管生者，哪裡還有興趣管亡魂的命運。也許，洛爾迦早死未必是壞事；他死了，避免了其後鬧劇的發生。一個人生於童話死於童話，不用尋找進入時代的曲折方式。輪船出港，過了亡者看守的邊界，其實死者已逝，亡魂根本就無所謂。

想起20年前校園裏背誦過的洛爾迦，其後校園與社會詩人開始的全國性遊走與尋訪，真是一場詩歌的金陵春夢。春夢如何，做夢者知道，夢中也許貽誤了時間和內心。但一場夢是必要的，守夢的洛爾迦與戴望舒的亡魂一旦離去，眼前是北方遼闊得讓人心慌的天空。

# 本雅明，無界限之旅

　　對本雅明而言，話題本身並不重要，重要的是進入話題的方式——那個炸開話題的火絨線的製作方法，決定了話題本身的能量與重量。一個讓整局棋盤活的「眼」，是本雅明擺這局棋的激情所在。《本雅明文選》裏《弗朗茨·卡夫卡》（1934）一文，用四人個切入點啟動了一盤棋。這四個切入點是波將金、一張童年時的照片、小駝背、桑丘·潘扎。本雅明魔術師一樣撥亮了卡夫卡文本世界的核心區域。卡夫卡被探測到的區域，並沒有使他固有的形象消失或模糊，恰恰從本雅明設置的這四個著力點，卡夫卡被舉重若輕一樣來到了本來屬於他的地點。本雅明對卡夫卡揭示性闡釋，標出了評介者與被評人之間的難度。

　　本雅明評述的卡夫卡，確定的是評價者與被評人之間合理的距離。低級的評述者往往與評論對象太近，進行的是一番不正常的解讀與吮吸，他們往往把文本中最活躍的部分剪除了。評述對象與評述者之間的距離，引力場以及排斥力，使評論這門古老的手藝成了大學問。評論者必須首先有自己的精神模型與機器，在這個裝置裏，才可以映照出卡夫卡文本世界深處的地基。它像一出思想上的感光學與考古學。

　　本雅明式文體的出現，本身就是對輕易界定哲學、文學、歷史各式林林總總學科的批判。幾百年來漸漸成熟的專門學問打有

「人為」的脆弱痕跡，是「制度」與「分工」的產物。本雅明讓裂變的一切彌合，這是憑意志力去完成的極其艱難的工作。儘管如此，本雅明涉及語言、歷史、文化、法津等等的文字，在《本雅明文選》一書中，還是受到了嘲弄般的區分與分割，形成了奇妙的諷刺。

　　閱讀本雅明的文字，能夠覺察到他對「體驗」的高度重視──他敏銳地追蹤著表述對象，文字成了相對次要層面的沉落之物。他文章中堅實的內在結構讓思想成為呼吸的活體，噴薄與盛大之下可以感知許多並沒有顯露的管道與流動系統。他領引人們駐足觀察的地點與方式往往超出了人們的日常期待與預料。

　　1940年9月26日，本雅明在法國、西班牙交界地帶自殺身亡後，他的命運與卡夫卡一樣，面臨著從時間裏復活的過程。他的意義在今天仍難以估定，無法在既定文化體系中泊落──這也許就是他生命力的有效的保證。

　　「知識份子圖書版」這套叢書，《本雅明文選》無疑在目前已出的16種中分量最重，對於奢望看到本雅明文集全貌的人而言，「文選」是及時的解渴。「文選」裏共有13篇文章，具有一個瞭望孔的規模。

　　關於本雅明，他生前的摯友蕭勒姆這樣說過：「在他所有的研究領域裏，他的興趣和衝動都是從一個哲學家對世界及其現實的體驗中獲得的。他是一個純粹的形而上學家。」

　　「形而上學家」這個名稱，像是評價，又像什麼也沒有說。大約無法造出適合本雅明的冠冕，除了去觀察本雅明頭頂那片象徵著「思想」與「意志」的天空。輕易去說本雅明必然面臨危險：一

個最高的體驗者與思想者教給人的往往是在沈默中把持一個內在宇宙,在恰當的時候偶爾去說。

# 博爾赫斯
## ——書鏡中人的鏡中畫像

　　我心目中理想的作家傳記，不是一部巧妙偽裝的編年史表，它在嚴格意義上應該是一部「作品」，與所撰寫的作家風格相一致的戲謔仿製品。這樣看來寫一部理想的作家傳記異常艱難。它要求立傳者不僅要與作家本人有著同等的智慧，同時還要有觀察作家生平各式事件的超脫感。為博爾赫斯這樣的人物立傳，本身就是諷刺。原因之一在於博爾赫斯一生過的基本是停留在時間原點的書齋生活。之二則是博爾赫斯本人有一套知名的關於時間的「迷宮」學說。對博爾赫斯而言，個人生平的歷史並不比幽靈的歷史更為重要。

　　1930年，博爾赫斯曾為阿根廷通俗詩人埃瓦斯托・卡列戈寫傳記時，寫過這麼一段話：「一個人想從另一個人身上喚起只屬於第三個人的記憶，這顯然是一個矛盾。任何一本傳記都出於一個無知的決定——隨意地完成這項矛盾的工作。」博爾赫斯所說的「第三人」，就是讀者。可見一部為「讀者」而不是為「作者」本人寫的傳記，基本上是被博爾赫斯否決的。儘管博爾赫斯是不折不扣的廣大傳記圖書的淵博讀者，他個人享用了傳記圖書的好處，卻又表達尷尬之情。他說出的是讀者、立傳者以及被立傳者三者之間的難堪。

　　由中央編譯出版社出版的美國詹姆斯・伍德爾的《書鏡中人
——博爾赫斯傳》在譯者前言中說：這是第一部用英文撰寫的博爾
赫斯的傳記。這個說法的準確性還有待查證。東方出版中心1994年
4月所出的美國埃米爾・羅德里格斯・莫內加爾所著的《博爾赫斯
傳》（陳舒李點譯虞蘇美校訂），譯自1988年美國潘拉宮出版社的
同名類文書。伍德爾的傳記出版於1996年。

　　詹姆斯・伍德爾系英國《泰晤士報》的撰稿人，1992年曾寫過
一部論述西班牙弗拉門戈音樂與舞蹈的書籍。他認為，1988年所出
的莫內加爾的《博爾赫斯傳》經核查共有60多個錯誤。他的這部傳
記對這些錯誤進行了改正與修訂。另外，伍德爾說莫內加爾的文風
缺乏幽默感——顯然與博爾赫斯個人的機智特點形不成對位。對於
莫內加爾過度地用心理認知的方式剖析博爾赫斯的作品，伍德爾也
不以為然。

　　我個人的感覺，是莫內加爾的傳記更適合研究人員使用；如果
希望對博爾赫斯本人進行精確、到位的認識，從生平角度認知博爾
赫斯，伍德爾的這部書會有較大的幫助。

　　伍德爾的這部傳記附有與博爾赫斯有關的照片24幅——國
內的博爾赫斯迷肯定會有興趣。書尾列有博爾赫斯旅行記錄
（1972—1985）、所獲國內和國際獎（1961—1985）、根據博爾赫
斯的小說拍攝或改編的電影以及有關博爾赫斯生平的電影目錄。這
是關於博爾赫斯本人的花絮部分。

　　對於博爾赫斯的評價一直沒能塵埃落定。伍德爾的這部書僅
是一個視角。他說：「儘管博爾赫斯無處不在，但他的傳記作者受
到兩點限制：其一他早年生活的資料很少；其二，書信幾乎完全沒

有。」他還說：「我寫作時，別的傳記也在撰寫，不僅僅是用英文。全世界都在閱讀博爾赫斯，雖然，正如本書將說明的那樣，人們不可能瞭解博爾赫斯的全貌。博爾赫斯用西班牙文和英文寫的作品都引起了混亂和困惑（奇怪的是他還用法文寫的作品卻沒有這種情形），他的生平也是如此。」

# 與薩瓦托
## ——一局同時下完的棋

　　一場又一場對話預先設定，交談的雙方又是功成名就，交談會是怎樣的？雖然話題因隨機充滿了即興色彩，但雙方太清楚這些對話留下的是什麼——一架功能並不良好的答錄機在一旁等著。這是從1974年夏天到1975年3月的事，在布宜諾賽勒斯瑪伊布大街的一座單元樓裏，75歲的失明人博爾赫斯與63歲的薩瓦托在他們共同的女友、畫家雷內‧諾丁赫的宅內時斷時續地說話。奧爾蘭多‧巴羅內在一旁是錄音師、監聽人以及整理成書者。

　　這是夢境裏的畫面，磁頭的轉動表明它多少是一架關於時間的機器。對話開始之前，偶然的起因是兩人關於《唐吉訶德》豪華版的討論。1974年10月7日，博爾赫斯與薩瓦托在東方畫廊「城市」書店因一部書的首發式意外碰面。20年沒見，但又同時有著世界性聲譽的光環，兩人為唐吉訶德與桑丘熱烈地討論起來。老賽凡提斯的隱形塑像，讓兩個若干年來有過敵對的名人找到同樣的話題——在一旁觀察著這一切的巴羅內已了然於心。

　　《博爾赫斯與薩瓦托的對話》整理出版後，博爾赫斯與薩瓦托又是若干年沒有見面，彷彿根本沒有發生過這一切，只是空氣裏的聲波顆粒自行結成了一部作品。除了兩人在出書前對巴羅內整理成的文字校訂過以外，相遇的場景自然消散。1996年，此書再版。

　　支撐這部書的最強的部分，仍是時間。實際上為這部書的出版與再版，用去的時間是40年。兩個影子的碰撞與分離，被記載、呈現到再現，留下的是時間有意味的方式。

　　交談的主題不涉及政治與生活瑣事，談論的中心是文學與藝術。這裏沒有懸置高深莫測的題目，避免了那種肩負當代文化重大命題的可笑與危險性；也沒有擂臺效果，只是塵埃已趨落定後，緩慢的下跳棋的方式。兩人因和棋而同時抵達。巴羅內這樣寫道：「在整理文字的過程中，我發現，博爾赫斯與薩瓦托是各行其事的。我分擔和尊重二人之間的冷漠，儘管這與長時間對話時的生動、活潑、親切的態度大相徑庭。」

　　關於兩人的形象，巴羅內說：「坐在我右側，面色蒼白，雙手扶著拐杖，謎一樣的眼睛漫遊在黑暗中的是博爾赫斯。坐在我的左側，表情不安、目光總是在窺伺方向的是薩瓦托。」巴羅內是兩人間的連接裝置。

　　博爾赫斯的身上有英國血統，薩瓦托是義大利移民的後代。他們談論的中心是歐洲文化。他們說著的是大西洋一側祖先們的國度。這部書也許提供了觀察歐洲文化的別樣角度。

　　兩人都是博聞強記的高手。交談的方式決定了一種語言的散點透視方法。他們在時間與文化話題裏閒庭信步般的自由，實際上是任何一位思想者或表達都本應享有的自由。

　　與《博爾赫斯與薩瓦托的對話》相似的另一部書——阿根廷作家比奧伊·卡薩雷斯《與博爾赫斯的對話錄》不久將在阿根廷出版。這部書已編纂完畢，分上下兩卷，分別整理自1931—1960、1961—1986年間卡薩雷斯與博爾赫斯的對話。上卷率先出版，有

450頁。下卷也有同等規模。這是西班牙《國家報》1990年3月19日的消息，只是不知國內的譯本何時能夠出現。

# 零狀態
## ——杜拉斯《死亡的疾病》

　　杜拉斯的主題經常如此：具有渴望與激情的男女，無論怎麼樣相遇、靠近，每個人都無法逾越自身，他們必須重回出發的位置。渴望的雲絮化成急雨之後，兩株樹仍在山崗上站著，彼此眺望。我讀杜拉斯的一些作品，疑慮她為何迷戀的是語言的升騰與下降狀態；這個狀態如此持久，沒有我們所理解那個「故事」。當讀者隱約看見海上升起的一座古堡時，它已從語言的魔術中消失——你越渴望看清，它就越不確定。

　　場景、地點、時間等用於確定下一樁事件的要素，對杜拉斯並不存在。人物出場時，剩下了一道幽靈的光弧。他與她沒有面孔，癡癡地在相遇中站著，空氣不幫助他們彼此靠近。《死亡的疾病》裏的這個男人，用錢買來了黑夜與女人，他與她能說些什麼呢？偶爾涉及的沉悶話題大約懼怕黑夜的沉重，率先碎成粉末。實際上他與她在黑夜裏勉強朝對方移動。

　　我們大約可以說，正是上帝把人分成男和女，從而讓這種永久的分離不能終結。《死亡的疾病》中的男人既強烈地渴望回到母體中去，又因母體無法接受而充滿暴怒。他既上升，又摔倒；同樣，一個女人無論怎樣愛一個男人，也無法把他拽回到母性的軀體之中收留。相遇於是有了比拒絕更強烈的殘忍——海上的古堡

升得越高，海水就越冷越深，只等那個從視窗摔下來的人。《死亡的疾病》這個題目與小說本身並沒有深的關係，它僅是一個象徵性的片語。尋找者與被尋找者都已在過程中消耗殆盡，處於啞然與沈默之中。

杜拉斯在《死亡的疾病》後的總提示中這樣寫道：

> 「《死亡的疾病》可以在劇院裏上演。
>
> 按夜收錢的年輕女人應該躺在舞臺中央的白色床單上。
>
> 她可以是赤裸的，在她的周圍，一個男人邊走邊敘述故事。」

在杜拉斯許多涉及男女相遇的作品裏，我們都發現了兩個星球相遇般的「茫然」。《情人》中的相遇，《長別離》、《廣島之戀》中的相遇，其結果不外乎流水各自流淌，牽引星球的軌道、速度裏挾著每一個影子遠去。正因為「相遇」的價值難以確定，杜拉斯就用豐盈的感官經驗描述這種相遇。光與影、觸覺、聽覺、視覺等等，是相遇之中惟一值得探究的事實。這出事實的強大已經使相遇這個事實不重要。

這裏有一個觀察者的角色存在。一個觀察者把持著這場相遇，這是男人與女人之外的第三人，在看守這一切。

「表達方式」對杜拉斯重要，成了杜拉斯世界的核心部分。表述者重要，被表述者顯得無足輕重。同樣，觀察者重要，被觀察者不重要。在男人與女人的兩維世界裏，第三維的加入重要。事物影子的重要性大過事物本身。杜拉斯告訴我們的是「本」與「末」已倒置的世界。

　　《死亡的疾病》發表於1982年，杜拉斯這年在納伊的美國醫院
接受戒毒治療。

# 穆齊爾《沒有個性的人》

　　如果閱讀《沒有個性的人》過於困難，可以把穆齊爾與他的這部書當作有難度的話題來討論。這是一部許多人盼望，拿到手中卻把握不准的大書。就像人們可以在喜馬拉雅山山底安營紮寨，用閒談代替攀登一樣。穆齊爾停在那裏，能在他的影子下做一番展望也是好事。迄今我沒有聽說四周的讀者有誰可以沒有問題地通讀全書。一個傍晚，一位朋友路過一個喧鬧的路口，他說，他想到夜間要讀這部每天只能讀幾頁的書，像嗅到了一片大海的氣味。

　　《沒有個性的人》引起閱讀困難的原因之一，是穆齊爾的那個世界與現存文化中的一套語彙形不成對位。有人坦然承認，即使認真地讀了他的書，仍不知所云，找不到他的思想脈絡。我由此想穆齊爾寫這部未竟之作的難度：語言指向這個世界，卻沒有完成全方位的置換，留下了自己卡在門口的半截身子。也許，對有些人而言，能有一半進入現存文化體系已算幸運了。閱讀穆齊爾，意味著讀者必須建立一個穆齊爾給人的語言習慣。假如你試圖得到他的應和，或是他說出了你等待的東西，只可能顯得無用而難堪。他所做的工作不是為了告訴你什麼，而是獨自攀登於他的那個高度。豐富的意象，錯綜複雜的意識，箴言般的洞見彼此交織，成了一團。當你從懸空的古堡中害怕地往下看時，穆齊爾卻告訴你這是芸芸眾生行走的地面。

　　我感興趣的是穆齊爾的語言。他的語言反覆，像複調一樣，沒有確定的人與物。人人所說的描述對象對穆齊爾不存在。在人們把枯燥、嚴謹、學術化的語言稱為「抽象」的語言之後，穆齊爾語言的抽象特點不知道該如何置評。

　　二戰前的大作家消失後，後來人再沒有了他們寫作的規模與氣度。上千年來，人們都在說群神的衰落，其實真正的衰落發生在二戰以前。到了三十年代，大神們走得差不多了。此後有一些畸零的小人物戴大神的面具走動。穆齊爾算是恐龍從20世紀偶爾一過。

# 朋霍費爾的《獄中書簡》

《獄中書簡》可以拆成兩部分，第一部分是朋霍費爾的《十年之後》，第二部分是他的書信與講道辭。我看重《十年之後》，儘管翻譯成漢語僅有17頁。這是一份20世紀重要的精神文獻，學者把它歸入「世俗神學」經典。《十年之後》語言平易、結實，直面上帝而陳述對人的本質看法。在「人置身於世界之中」這個總問題上它是一份提綱。朋霍費爾說出了現代世界人人將遭遇的問題。

假如有人要為20世紀人的精神狀況做一份朗誦辭的話，《十年之後》可以拿來一試。相比較《十年之後》，他寫給父母的信與給獄友做的講道辭力度就弱了，規模小了。朋霍費爾面對上帝內心沈著無比，面對世俗的事與人時，會變得小心翼翼，有時還在強行說生命快樂。我關注朋霍費爾寫作《十年之後》之前的情況並想像他怎麼形成了《十年之後》。他1943年參與刺殺希特勒並被投入納粹監獄時，人們猜他是執意這麼做的。一切對朋霍費爾而言都想過了，完成了。剩下的事是找一個現實的契機把「獻身」這件事落實。

在本書的「編者前言」部分，編者介紹了朋霍費爾返回德國的經過：「1939年，他在美國作講學旅行時，他的美國朋友們從各方面極力勸他留在美國，在那裏搞一些適合於他的普世主義思想、適合於他對外國教會生活的善意關切工作，但他卻決定返回德國，

回到那顯然日益惡化的環境中去。他搭上的船，是戰爭爆發前夕返回德國的最後幾艘之一。他在日記中寫道：『我不明白我為什麼呆在此地。……我念及自己的德國弟兄的那次簡短的祈禱，幾乎使我不能自持。……如果說事態正變得更不肯定，我則是肯要返回德國。……在戰爭情況下，我不要留在美國……』最後他寫道：『自從上船以後，我內心裏前途問題進行的鬥爭就消失了』。」

　　這本書為20世紀人的狀況做了一道佈景。他看著所有的人，讓人估測一名神職人員應該做的工作。大約神職人員不僅應侍奉上帝，還要為時代做出精神綱要，這是歷史學家、哲學家無法完成的事。人與信仰發生關係時，就弱小、無助了。朋霍費爾的《獄中書簡》是擦出人內心淚水的書。這些淚水乾枯得僅存一滴，說明人還不夠堅強、殘忍。

# 洛特雷阿蒙

　　洛特雷阿蒙是個視文字為惟一宗教的人，這點與蘭波相似。一個年輕人除了文字，沒有任何事物可以信仰，文字必然強烈、極端，文字成了洛特雷阿蒙的命運本身。他生前寫下的幾封信是關於文字的。從他寫給老雨果的求助信比較他的詩歌美學箴言，可以看到洛特雷阿蒙面對精神與現實世界的兩面性。老雨果當時是詩歌界的世俗之王，洛特雷阿蒙請他評價自己的作品具有諷刺性；在他的《詩一》、《詩二》中，雨果是他的強力批判對象。年輕詩人與雨果的關係就是他與現實世界之間的關係。世界冷漠、無言，洛特雷阿蒙在這堵牆下註定要早死。

　　法國在19世紀提供了蘭波、洛特雷阿蒙兩個莽撞王子的神話，這兩個人同時趕往巴黎的文化中心，結果是蘭波逃離法國，後來有人問起《彩圖集》時，他大叫「噁心」。洛特雷阿蒙24歲時死了，神話晚於蘭波若干年才建立。等布勒東等人的超現實主義運動蓬勃而起時，人們才知道前方站的瘦高王子是洛特雷阿蒙。

　　《洛特雷阿蒙全集》共17萬字，收全了這位被人稱作「惡」的歌手的全部作品。一個人在20歲出頭驚人地成熟，超現實主義者自然覺得自己的作品與他相比屠弱、乏味。我感興趣的是《馬爾多羅之歌》之外的那些文字。《詩一》、《詩二》，試圖把文字史中的

一尊尊巨像以及巨像造就的美學趣味全部擊打。洛特雷阿蒙在真空地點說一份絕情的話。

　　現實世界乃至既定文字世界同時激怒了洛特雷阿蒙。憤怒深入到他的生命深處。人們不大習慣於內心的暴虐與狂熱，習慣以「善」、「美」作為基點，容納有限的邪惡與醜。洛特雷阿蒙並非不知這個世界是怎麼回事，他受不了現實與文字對人的專制與奴役。現在讀洛特雷阿蒙，誰能不說他是一個真摯、寄寓特殊愛心的人呢？他蕩滌文字中虛假的事物，卻在世間殺死了自己。他殺那個人人習慣了的上帝。

　　洛特雷阿蒙的文字給人一種快感，深夜閱讀會有一道光在空無世界飛舞的幻覺。他對世界的看法不僅不脆弱，相反堅強，具有預言效果。我們今天面臨的世界洛特雷阿蒙早看到了。但人人知道自己心底有個漩渦卻不敢大聲喊叫，全部交給洛特雷阿蒙做了。這一點是驚人的。洛特雷阿蒙預先喊叫時，在100年以前。

# 勞倫斯的第二次到來

　　D. H.勞倫斯作品翻譯熱潮的第一波出現在十幾年前。在20世紀八九十年代的中國，勞倫斯的名聲基本定位在「性愛」這個稍稍有些刺眼的詞語上。他1928年完成的《查太萊夫人的情人》、1921年創作的《戀愛中的女人》、1915年的作品《虹》先後被人翻譯，三部長篇小說是當時翻譯界與文化界的熱談。勞倫斯1930年去世，過了半個世紀才以「性愛小說家」之名完成在中國的第一次全面旅行，不能不說是時空自身的錯位。但以「性愛」之名或者說是「性愛」的「光環」籠罩在他的形象上，恐怕是國內讀者認知上的有限與故意的錯位了。

　　勞倫斯是大思想家，是一位對生命有獨特闡釋、深刻解讀的哲學家。正因為思想與認知的完整、系統，他才在一系列小說創作中延伸、發揚，二者之間相互滲透，彼此影響，融會貫通。迄今在歐洲批評界與學界，勞倫斯最知名的作品是《查太萊夫人的情人》（法國《理想藏書》把此書列為「英國文學」的前十部著作，各種版本的電影是拍了又拍）；但與此同時，勞倫斯的散文作品在歐洲文學史與思想史上有重要的地位，其思想即使在今天看來仍具有相當的深刻與洞察力，生命力一直在延續。國內讀者十幾年前對勞倫斯作品認知上的偏執，在於歷史境況已經允許當年的中國人關注個人情感與肉體解放的訴求，勞倫斯無疑成了眩目的符號與隱秘的出

口。至於勞倫斯立體與完整的形象是什麼，勞倫斯真正說了些什麼，人們無暇他顧了。

　　勞倫斯的文學作品與散文的全部意蘊，用一句話來表述就是：人，要真正地活著。活著，是個體生命存在的形態，但要負擔起「真正」二字，生命就充滿了詰問與冒險，「活著」就有了一個必須要承受的使命。這個使命使「真正」活著的人必須從麻木不仁、愚蠢的現世中把自己拯救出來，以誠實對付殘酷的虛假，燒掉文明與他人強行戴在自己臉上的面具；從某種意義上講，就是以自己一生的長度對著反覆說「是」的世界說「不」。由此看來，勞倫斯描寫性愛，不過是這一總體思想與看法之下的策略與計謀，因為性愛最易觸動道德與倫理，挑戰僵化文明存在的基礎。但策略與計謀的完美與成功，也多少讓認知勞倫斯的眼睛角度發生傾斜。這種傾斜甚至直接導致勞倫斯的作品遭禁。勞倫斯與他的妻子弗里達用人生的實踐完成了對「文明的束縛」的徹底反抗。

　　《在文明的束縛下──勞倫斯散文精選》與《不是我，是風──勞倫斯妻子回憶勞倫斯》的重新出版，可以看成勞倫斯的第二次到來。儘管與第一波勞倫斯熱僅僅相隔十幾年，國內的商業潮與全球化的來臨已經形成對生命意義的嚴峻詰問，今天似乎比當年人們認知與回味勞倫斯，有了更為真切的現實背景。世界依然故我，束縛層層疊疊，謊言無處不在，單獨的生命個體如何面對世界，情感，如何在精神世界冒險？每個人怎樣稱得上是真正地活著？在這個時代讀勞倫斯，能真正覺出他生命裏那股不屈的力量究竟湧動著什麼，也大致懂得他為何如先知一般地籲請人們嚴苛地審查生命。他渴求重回伊甸園，那個生命純淨無染的王國。但世間的殘忍在

於，聽到先知呼喊的人受了感召，卻痛切地感到自己無法如勞倫斯一般敢於斬斷束縛，毅然前行與出走。這也印證了丹麥哲學家克爾凱郭爾的一則寓言：每當家鵝看到野鵝飛來，總不自覺地拍打翅膀，但等野鵝飛走，家鵝才發現自己是在圈欄裏，並沒有可以飛翔的翅膀。

D. H.勞倫斯的再次到來，為新一代讀者重新帶回了那陣環繞生命的巨大氣流。這股氣流飛旋著，生命也因此在勞倫斯的選擇與籲請中有了沉重。

# 遺忘的林中路

　　盤算一下國內學術界近年製造的熱點，總會生出關公戰秦瓊這類黑色幽默感覺。與時代造就的真實有意或無意隔離，是學術界普遍保持的真實。要麼超前，要麼滯後，是讓思想之箭飛到靶外，變成飛天之矢，焦點與靶心輪空。若干年前，有「異化」、「存在」這些概念拋向大眾，其時國內還沒有真正進入商業消費占主導的生活，更不知道圖像時代、機械時代是什麼樣子。等今天人們大致有了些海德格爾說的「世界之夜」感受，關注異化並覺出個人存在的困境時，學術界又開始對其他似是而非話題的討論，導引公眾失焦與遺忘。

　　說到「存在「與「異化」，20世紀30、40年代海德格爾寫有一系列討論文章，關注人類「存在」的境況及「異化」命運，出版時以一個極其詩意的名字「林中路」冠之。對技術時代來臨、世界的圖像時代、尼采所言「上帝死了」是怎麼回事幾大命題，海德格爾充滿當下的使命感與急迫感，一一做出回答，充滿扛負時代之軛的力量與雄心。此番回答儘管沒有羅馬帝國崩潰、人人精神迷失時聖奧古斯丁以巨著《上帝之城》導引眾人那麼有力與充分，但作為尼采之後另一個討論「現代性」的大師，海德格爾的言說仍是超前的，思想的光芒直指並刺破混沌與黑暗的時代淵面。

《詩人何為》是其中著名的文章，藉以討論赫拉克勒斯、狄奧尼索斯、耶穌基督這三位「一體」的精神導航者棄世之後，世界的時代之夜趨向黑暗後人類究竟該怎麼辦。這個問題對此前朋霍費爾這樣的神學家同樣存在（他的《獄中書簡》有不少剖析，最終以殉道而知行合一），而海德格爾的結論是穿越「林中路」，在詩與思中尋找存在的憑證，在詞語深處找到家園，不提倡行動上的反抗。他理想化詩與藝術的意義，在雜亂而失去平靜的世界上強調遁世的小徑，以此作為生命的最終目的。

海德格爾文思迷人，詩、神學與哲學相互滲透。他寫道：「上帝之缺席意味著，不再有上帝明顯而確實地把人和物聚集在它周圍，並且由於這種聚集，把世界歷史和人在其中的棲留嵌合為一體。但在上帝之缺席這回事上還預示著更為惡劣的東西，不光諸神與上帝逃遁了，而且神性之光輝也已經在世界歷史中黯然熄滅。世界黑夜的時代是貧困的時代，因為它一味地變得更加貧困。」「技術統治之物件事物愈來愈快、愈來愈無所顧忌、愈來愈完滿地推行於全球，取代了昔日可見的世事所約定俗成的一切。」這些真知灼見，展望物欲世界的到來，也言說了資本與商業鐵血統治下全球化的本質。他指出商業時代不可能建成人類生活的樂園，更不是得救的終極。

現代化生存的數位化、金錢化，的確改變著幾千年來人類感知的方式。與海德格爾的見解異曲同工的大師，前後分別有人文主義批評家本雅明與神學家蒂里希。他們共同預感到資本與科技強大的控制力，這種控制力加速各種災難的來臨，並催生末日之感。

今天看海德格爾十幾年前由學界引發的熱鬧，更多是讓人關注他早期與中期的哲學，而對他針對現代性思考的一極，並未得到真

正的重視。隨著經濟生活在社會肌理中的強力滲透，海德格爾說的沒有「存在感」與「家園感」的生活，開始變為國人普遍感到的真實。人人像失鄉的求生動物，跟隨資本的雪球滾動，而對此種境況進行哲學解讀的海德格爾，在國人現代化的狂猛進程中近被遺忘，包括他所說的存在主義與人道主義之間的關聯。

　　幾年前，海德格爾又一次被學界熱炒。熱炒的重點是二戰時他當過納粹治下的大學校長的不光彩歷史，為政治的海德格爾算賬。隨著阿倫特等人的著作翻譯出版，海德格爾作為思想家身份之下的別樣身份遭人熱議。衡量他的尺規，也一下子從學術變成了良心與道德。這番焦點挪移，被輿論多方面主導並有意放大，結果是哲學家海德格爾與道德上的海德格爾相互撕扯、打架，林中路上的海德格爾更是乏人問津。今天去看遁入林中路的海德格爾，恰恰是他遭遇政治危機後自我的修復與轉向，否定了哲學權壇與政治祭壇而向詩歌依歸。此時的海德格爾，要從世界的秩序回到個人心靈的秩序，在隱跡的林中路上放下世界給他的重負。詩與思，在此時是他重獲的信仰，也是唯一的信仰。

　　可林中路而今安在呢？那條超越政治、歷史、多少有些神秘主義的思想之徑，能延伸多遠呢。在這裏，海德格爾幾近秘語地言說荷爾德林、特拉克爾、里爾克，有時加大聲音指斥現代性的悲劇。他縝密有力地闡釋，盼望每一句言說都能深入到世界的脈絡中去。他說了今日世界的貧乏，是世界在貧乏裏不知其貧乏；以此反觀國內學界對時代命題的回避，正是他所說的掩飾貧乏而必然導致的貧乏。

# 凡事得先撕破

　　葉慈在關於「瘋簡」的系列詩裏，曾有這麼幾句：「美和醜是近鄰」，「上帝把愛設在排泄之所」，「凡事得先撕破」。葉慈借這些所謂的「瘋話」，說出了一位老婦人參透人生的感悟。「撕破」，其實道出的是一個人的矛盾境地，「開悟」僅僅是觀念上的破裂，人不可能在「開悟」之中長期居留。對於一個個已進入聖哲殿堂的人物，看看他們藏在皮袍之下的「小」，或者打量一番他們與人間曾糾纏過的往事，本不算什麼——他們也必須從神座上下來，因為他們曾在人間行走。但開出一本厚厚的關於他們在人間罪孽深重的帳單，以此「解構」所謂已作了偽的聖哲們的著作，是出於別樣情懷。保羅·詹森的《知識份子》就是一部揭發「醜行」的書。《知識份子》的英文書名是《Intelletuals》。對於這個辭彙的意義界定並不重要，重要的是這首先是部文不對題的書。「知識份子」是一個集合體，一個大概念，但這部書展開的是個案研究，他所羅列的隊伍僅僅屬這個系統內的「某些」份子。

　　本書的末尾一章《理性的逃亡》儘管有綜合評述的傾向，但本書80%的篇幅是關乎盧梭、雪萊、易卜生、托爾斯泰、海明威、布萊希特、羅素、薩特、威爾遜、高蘭茨、赫爾曼的生活秘史。

　　「不知比普通人壞多少倍」，這是上述11位文化名人給人的基本印象。除威爾遜、高蘭茨與赫爾曼之外，其他8位人們基本

上耳熟能詳。這裏面應有一個起碼的區分：「文本」中的個人與「生活」中的個人。一部作品的偉大並沒有說生活中他的偉大。在維特根斯坦的筆記裏，他表述過對莎士比亞的懷疑。他說，莎士比亞的作品不朽，但他缺少一顆偉大的「心靈」。這是兩個區域裏的事情。無論盧梭的冷漠、雪萊的暴怒、托爾斯泰的自私還是薩特的不忠，皆屬人性本來的「污點」與「誤區」。「豬圈」裏的他們與「天國」中的他們之間一定有落差，只是這種落差激怒了保羅・詹森。

值得「撕破」的可能是「文本」世界。那裏面的奧秘更有意味。書中所講的盧梭的尿道疾病屬醫學範疇，與他的文本世界無涉。一個好的觀察角度恰恰應從他文本世界的關注點來打量他的生活。與人糾纏的歷史不可能強過一個人與折磨他的精神上帝的歷史。道德判斷僅僅適合於道德世界。

原以為這是部美國人寫的書，保羅・詹森卻是英國人。人們現在大約更喜歡下界的黑暗。有人曾撰文指出，鋼琴大師霍洛維茨有戀童癖，但他的經典CD唱片不可能生出毒斑。

譯者在序言中寫道：「儘管《知識份子》寫得很生動，一些材料是一般讀者難以見到或不予注意的，但本書的缺點也是顯而易見，姑且不論個別資料方面的錯誤，詹森的評價卻是令人難以信服的，雖然他沒有捏造事實，但是他只列舉符合他需要的事實，並按照自己的目的解釋這些事實……」

詹森「撕破」的是一些生活碎片。他很少涉及文本世界。這些碎片的飛舞，只可能使這些人的面孔暫時疲塌下來。

# 雨果的女兒

　　成為阿爾黛・雨果那樣的人物，製造一個被棄的傳說，在這個傳說中迷失，從而放棄今生今世。這個傳說的前提是否成立，阿爾黛是否早就準備好了這一傳說，單單等一次戀愛的失敗，成為毀滅整個現實人生的藉口呢？阿爾黛現今留下的愛情傳說，是每個人頭腦中慣常出現的夢境。她說明了人被棄之後的悲慘境地。人執著於這種被棄，會把生命全部毀掉。一個被棄的人為了印證她的信，把信當作人們不可理解的迷失理由。阿爾黛浪跡天涯，起先那個啟示的藉口還清晰可辨，她到另一個國家、另一座城市見她日思夜想的情感上帝，最後，出遊僅僅是內心的一種衝動，一種臆想與捏造。當她衣衫襤褸地在巴巴多斯出現時，她具備了一個被棄時代所有聖徒固有的特徵。她是一個哲學意義上的偏執狂。啟示來臨，今生今世、此時此地的一切說法都無法阻擋她的出走。她的告別是與雨果所在的那個父性世界告別，其意味有點類似與一座王宮中的王的告別。雨果無能為力，他所在的世界不是阿爾黛的世界。雨果的文學是有限的，正像他關於美與醜、善與惡的二元論式的理解。阿爾黛是個一元論者。阿爾黛不理會父親的勸告，作哲學上的告別，是迷狂的聖徒與世俗帝王在一個血緣紐帶上的斷裂。

　　關於被棄的學說，難以被準確驗證。一個兒童從童年一次被父母忽略、遺忘的經驗中就可能靠近這一學說。這難被明證，卻不

可迴避，長久的時光磨勵，在某個人或某一類人身上凸顯出來。這種學說並非建立在現實之中，用現世的境遇、邏輯來審視這一學說沒有理解的可能。它是一個心理傳說。比如，一次不幸的懲罰會讓一個兒童尋找懲罰的理由。這些理由並非拼湊而來，但會讓一個受罰者與現實之外的另一世界聯繫起來。這個孩子可能會在焦慮中做夢，夢中他發現父親的懲罰源於他在夢中殺了自己的祖父。這個夢反覆出現，逐漸在下一次、更多次的懲罰中讓他學習、理解，從而確定下自我驅逐與開除現實的願望。

阿爾黛面對的是雨果令人窒息的世界。她的出走是女性的本能。她的被棄學說有些神秘與單薄，似乎由於蘇醒的愛導致。阿爾黛的故事在喬伊斯的女兒身上也有類似徵兆。她們共同被棄，難被驗證，也不可拯救。那個學說在她們身上有點神諭的意思。表面看來，她們是被動地接受被棄的事實，但從承擔命運的角度而言，她們又是主動的。這兩個故事的迷人之處在於，她們都有一個可稱上精神之王的父親——完成統治的人。女兒的叛逆顯示出她們不理解父親那個宏大的世界。她們只可看見狹窄的一點人生的風光，因為這點風光而中毒，幾乎死去。

哲學上的偏執一旦落實到現實人生中，是悲劇的開始。從人具有統一的、完整的愛來看，他不可理解這種愛會具體地落到一個人身上，哪怕這個人是他的情人或他的妻子。他怎麼去理解愛的轉化、理解與確定性呢？對於阿爾黛而言，她得到愛的啟示是致命的，是根本性的喚起。這個訊號巨大，掀翻了她的現實存在，扯斷了她與父親之間的紐帶。天空狂亂的氣流引她上路。即使她嫁給了意中人，她的問題仍不可解決。她開始的是對此時此地、今生今世

的恍惚，是偏執的渴求，是對自我的強烈焦灼。根本性的煽動讓大火燒遍雨果的王宮，阿爾黛甘願在火焰的十字架上朗誦自己的姓名。也可以說阿爾黛厭惡雨果式的愛，她本能地拒絕，內心升起的愛失去了印證的對象。

阿爾黛危險，她被預置的愛是神學意義上的，是不為具體場景、具體人物所能接受並加以覺察的。這是命運之愛，是毀滅鋪設道路的愛。人們對於阿爾黛心儀對象的責備，源於對阿爾黛心靈詭計的無知。上帝要擊碎阿爾黛，誰都無計可施。那個阿爾黛的意中人成為一個可憐的小角色——他不過被阿爾黛強行戴了一張漏洞百出的上帝的面罩而已。阿爾黛從此對生命恍惚是真，尋找藉口是真。而她唯一成功的反抗是對父親的告別。

阿爾黛在撕去面罩之後，把她贈予的意中人的面罩戴在自己臉上。她是一個執意要成為上帝的人。上帝既然不在了，她尋找上帝，從而與上帝謀求和解。人們看見的阿爾黛是生活中的悲劇，卻是神學上的喜劇。

愛的頑固性與愛的發作，在失去可指之後成為瘋狂。原本神聖之愛可以避免發作，但在不信的時代裏，信者往往是發作者。像每夜爆裂而消失的星球，這些星球因對宇宙法則不適應而自行消失。阿爾黛之愛在說明這一事實：人面對巨大的時空，有另一種愛是指向月亮的某個角度、金星的方向，或是某顆匿名星斗的位置的。人不可落實自己愛的學說，因而只可能在另一時空中尋求。一個失去規則、對生活失去確信的人，尤其會在神秘之中渴求更多意義的宣判與認定。重要的不是阿爾黛被愛或不被愛，而是阿爾黛究竟愛什麼。

　　愛什麼的問題同樣可以投向米開朗基羅、達芬奇、巴斯卡，一直到卡夫卡。執著於生命謎象的人，他們究竟愛的是什麼。執著於讚美或是拯救的人，人世小的愛的傳說與關於受難者大的愛的學說，之間究竟有什麼差別。愛了太空的人是否可以說就失去了愛一條小巷、一座小屋的可能。愛了一面鏡子的人是否就不愛鏡子外的一切。不受啟示迷惑的人穿過愛的表像，是在此時此地的另一方站著，很難對具體的性愛、恩愛、初春的愛與慾望之愛首肯。但不能從小的、具體的地方首肯，怎可在大的地方獲得認定呢？一個人假如站到一塊迅速滑行的浮冰上，他愛的位置與方向又在何處呢？並非愛是疑惑，愛是一場哄騙自己的詭計，而在於他投身於愛的姿式，他告別愛的儀態如何。愛既然僅是一個小小的字符，他解下來就是。他可以由此推開一扇門，再度打空他個人精神的巨大王宮。愛成為引誘一個人發現自我的酵母與受孕的長粉。關鍵是這種幻術能持續多久。阿爾黛的幻術持續一生，使她的整個生命都籠罩著幻術的氛圍。她不再覺察這是幻術，不再成為另一個人，觀察幻術的進展。觀眾看這一致命幻術的發展，並最終導致她死去。

# 里爾克

1.　《杜伊諾哀歌》中的「哀歌」意味著對大天使愛戀的失敗引發了詩人與上帝關係的衰敗。「哀歌」表達了對天使之愛與對上帝之愛的交插與模糊。里爾克在詩歌中不涉及「上帝之死」這一命題，但全詩貫穿始終的是現世、個人生命的現實、人的精神維繫的徹底崩潰與斷裂。個人經驗裏的「上帝之死」取代的是人人所說的那個「上帝之死」。

2.　「哀歌」的總體口氣是乞求，籲請，里爾克渴求人與神之間的矛盾得以彌合。這是人類最後一次大規模的神學籲請與聖恩乞求。里爾克之後詩人的感情漸趨冷酷、迷亂乃至狂暴。

3.　里爾克的神學籲請是但丁、歌德「拯救」意識的延伸與發展。由於這一意識，里爾克的詩歌儘管在形式上有現代性，但總體美學與神學觀念是古典與浪漫的。

　　「不拯救」是現代意識的核心。里爾克意識到「不可拯救」，但籲請拯救。

　　里爾克之後的艾略特、貝恩等詩人所說的「不可拯救」的現世頹寂狀況，提供的是人與世界的現世畫像。里爾克用詩歌祈禱，他提供的是象徵。他渴求個人與無限神意之間的溝通，艾略特、貝恩不相信這種溝通。

4.　《杜伊諾哀歌》十首詩歌組合暗藏的音樂模式：第一首與第十首有交響性。第三、第四首像奏鳴曲式。交響與奏鳴的混合特點體現在第六、第七首。

　　交響效果來自浩大的內心感知的反覆。一旦里爾克的詩中有現世景象，交響的意味就減弱。

　　十首詩形式上的不統一、矛盾，在里爾克頌揚、籲請、向上與他所處的現世下墜之間的衝突。大聲念誦聖詩的人聽見的是天譴人世，感情上形成了斷裂後的落差。

5.　《杜伊諾哀歌》貫穿始終的是詩人對死亡世界的啟動。啟動一個亡者的世界，與存在達成盟約，而生者所面對的當下政治、法律、習慣、文化構成的粗陋現世實際上是真正的死亡世界。里爾克對生命的肯定是對與當下已經脫離的生命的肯定。

6.　里爾克內心衝動的自造激流。里爾克代表人類對神界的想像力。這團精神風暴構成的飄向上帝面頰的星雲，是人的精神想像力的極致證明。

7.　德國詩人漢斯・卡羅薩1933年談及里爾克：

　　「他被重重恐懼包圍著，他對自己的軟弱供認不諱，然而無論在他的作品中，還是在他的信束裏，我們到處翻找不到一個疲憊、膽怯、不堅定的字眼。」

　　魯道夫・亞歷山大・施羅德1928年說：「只要他還在呼吸，他就不願讓別人接觸自己的內心、甚至自己的肉體。他要讓自己的身心處於變化的法則、持續不斷的剝奪和更新的法則之外。時空流度正是根據這一法則支配著我們所有的人。」

8.　詩人關於上帝的夢慘澹之後，對大天使的夢沒有破滅。里爾克以為精神的天庭裏會飛出逃亡天使，提供上帝存在的證據。然而那些具有天使容貌的女性能供述多少上帝的意旨呢？如果說上帝死了，大天使的翅膀必然發生變異。但里爾克必須讓大天使活著，大天使介於上帝與他之間。

里爾克打制的大天使實際上是上帝與人的雙重死亡後的精神冤魂。

9.　《杜伊諾哀歌》第一句是對「大天使」的問詢。詰問只可通過中間環節，而不可面對「大天使」的主宰者。「哀歌」中的詩句「高高在上，不可理解」，是對上帝未知的驚恐。

10.　上帝通常是沈默的化身。「大天使」是母性與少女的複合體，擔當傾聽與撫慰的雙重職責。上帝不允許籲請者佇留，「大天使」最終履行的是哀悼與祭典的職責。浪漫時代在里爾克的精神構成中留下過深印記。浪漫主義的結果之一是遮蔽上帝，營造天使。浪漫主義留下了眾多現世天使的影子——里爾克否決現世，他籲請的是高高在上、不可理解的上帝身旁的天使。這個天使給予命運，也給了現世對詩人的詛咒。

11.　里爾克是個人內心自由的極限，「哀歌」是詩歌文本的極致風光之一。從經歷上看，里爾克早年家庭生活上的特殊、他性別上認證上的紊亂，讓他一生對母親怨責。母性與愛是他的創傷所在。他不能從社會、歷史與現實的層面上對人性予以肯定，神學上的解決才可能給予他重返家園的機遇。里爾克說：「生活必須是空曠的。」他厭惡生活中的淤塞。

12. 神學責任是人的最初責任，也是人的終極責任。詩人在人類文明進程中一直充當著神學祭司的角色。里爾克的強大魅力在於他固守著這一角色，完成了一次大規模神學風暴。在《圖像集》裏就可以看出他對神性的關注。他寫的《馬利亞生平》，是浪漫精神向宗教變形時期的作品。他完成了一次從浪漫詩人到神學詩人角色重大而艱難的轉變。這一轉變讓他在詩歌中表達甘願成為盲人、啞巴、夭亡者的渴望。只有毀滅個人的一切，才能與真正的神意發生對接。

13. 《杜伊諾哀歌》中有若干個神秘在里爾克身上集體籲請。童年的亡靈、自然神、天使、母親一同發言。這是古典與浪漫詩歌在現代主義詩歌產生之前的一次莊嚴退場。

14. 里爾克在晚年厭惡少作——那個藏有浪漫之靈的文字居所。但浪漫之靈至死都跟著他。浪漫給了他內心宏大的情感規模，是體積的保證。神學認知是重量所在，是骨骼。

15. 比較荷爾德林與里爾克的詩歌：荷爾德林發瘋前寫下的詩有確定性，里爾克的詩卻一直充滿猶疑與矛盾。荷爾德林堅信文明的過去——希臘的強硬存在。里爾克很少信服文化傳統，他的詩歌來自體驗與內心，沒有理念成分。

16. 里爾克的詩歌不是金屬，而是晶體。晶體的風暴。他的堅硬性通過晶體呈現。

17. 里爾克對人世與生活的悲憫體現在《新詩集》與《馬爾特札記》中。詩中的麻風病人、乞丐、自殺者是被侮辱與被受害者。《杜伊偌哀歌》裏沒有這些角色的位置，與其說「哀

「歌」是替塵世中的人籲請，不如說里爾克為了一次內心的自我拯救。

18. 特拉克爾與里爾克作為詩人，受到過維特根斯坦家族的資助。特拉克爾的詩歌世界單純，充滿原罪，是一個少年世界。特拉克爾是一個藍夜裏睜著驚恐眼睛的驚駭者形象。里爾克的詩歌不止有藍夜，他的詩有白晝的光，如同黃昏一樣盛大。

19. 里爾克在詩隊裏自稱是貴族家世的最後一位傳人，強行為自己的精神打造一種血緣紐帶。這是詩人的戲劇性一面。

20. 里爾克每首重要的詩歌裏都潛藏著來自童年的直覺。這種直覺一直抵達他面對末日審判時的神學籲請。童年直覺變形為他的神學直覺。他的能夠放大童年直覺的生長能力，把渺小的自我與夜空中盛大的自我相連。成長的完成在此充滿了神意：一個詩人如何把自己的童年直覺之核，兌變為無限神意的強大之核？

21. 維特根斯坦對於語言的聖職是還原語言。他剪除與真正語言無關的多餘枝節。里爾克最終對語言的看法是詩在語言的破碎處破繭而出。兩人都覺察到世界的根本問題是言說者如何使用語言的問題，清贖語言是每個言說者不能迴避的任務。

22. 里爾克在《杜伊諾哀歌》中的感知採用破碎與開放的方式。他以張開的精神星雲，簇擁星雲深處的生命原點。

23. 文學是場求愛，對神、女性或是世界。里爾克不迴避這一方向，但他在「哀歌」中出現的詩句是「不愛，不再愛了」。《杜伊諾哀歌》充滿世俗與神聖感情的混雜，對大天使的愛意裏充滿世俗之愛。世俗之愛使「哀歌」有了熾熱溫度。里爾克

代表人類向天使求愛。大天使在上，求乞者在下，求乞者主動失去世間給予他的權力，從而使求乞顯得真實。里爾克在「哀歌」中選取的姿態與位置不是與大天使之間的平行對話，求乞——這一方式才有傾訴時的情感落差。

24. 這場求愛的結果不言自明：失敗，無從慰藉，得不到準確無誤的回答。失敗時的自我喜悅是傾訴者謀求自我迴圈的結果。

25. 里爾克詩歌裏的感官成分——午夜被宇宙之風舔食的渴望者的形象。一個等待昇華之前的少年形象。對於女性的肉體之愛、對於神性的愛與對自然的愛。

26. 早期里爾克的詩歌與晚年里爾克的詩歌保持著精神的同一高度。這是一個天命如一的詩人不會更改的高度。

27. 《杜伊諾哀歌》誕生之前的里爾克的詩歌時常有幽閉、顧影自憐的成分。「哀歌」一掃幽閉的苦楚與自我被抑制的痕跡。他為這次釋放合理地準備了沈默的時間。

28. 里爾克詩歌的核心是對生命與存在本質的揭示。他從未針對世界與時代。他超越世界與時代的界線，指向高處。

29. 里爾克、女性崇拜及戀母情結。

　　戀母情結的核心是詩人有一個永恆的女性生命形像。這個形像與生俱來，深埋在詩人的血液裏。里爾克的女性形像的不朽性，與歌德的「永恆女性」、但丁的「貝雅特麗采」一致。但歌德的永恆女性、但丁的貝雅特麗采直接參與了詩人的精神構建，是聖殿裏不可或缺的構件。里爾克的女性與母性呈現的是遠古一個大夢在當下的復活（《杜伊諾哀歌》第十歌裏的「悲愁家族」與「有風度的中年悲愁」），是與死亡世界相結合的

產物。女性不再是詩人精神構成的核心部分，而是追憶與夢境裏的幻像。里爾克表達了女性在詩人精神家園裏的告別與失落。幾百年來主宰詩人靈魂的女神在里爾克詩中最後一次化作靈感閃現。

里爾克熱愛女性表現為對一個保護者的渴望——《我常渴望母親》。他成名後在貴婦人的交替關照之下，生活的軌跡遍佈貴婦人的府邸與古堡之間。對於女性抽象的愛存留在《維納斯的誕生》一詩中。里爾克的強烈感情往往投放在女性死者身上——《為一位女友而作》。

# 霍布斯鮑姆與小人物

艾瑞克・霍布斯鮑姆有顛覆傳統編年史的願望。他認為現存歷史的堆積層裏，藏著有待提煉的金屬。歷史的單一指向造成了人們習慣性的認知，偽造出一種忽略真實的專制。這種單向度造就的專制，犧牲了那些對現今歷史產生有深遠影響的小人物。

霍布斯鮑姆的思想並非空穴來風。克爾凱郭爾、卡夫卡先於他有過類似的表述。克爾凱郭爾在斷片與札記中一直追尋「犧牲者」的確切含義。他說，帝王的統治在死亡之日終結了；而思想者的統治在死亡之後才剛剛開始，其中需要的是思想者以此生為抵押。卡夫卡說，歷史往往在停頓處讓真正的繼承人步入虛空。霍布斯鮑姆與二位先哲共通的地方，在於對現存歷史的不信任；由於歷史締造者的身份複雜，譜系眾多，真偽難辨，小人物難免被大人物搶了先手，演變成類似「伯里斯・果陀諾夫」那樣的悲劇。在《非凡的小人物》一書中，霍布斯鮑姆顯然在切開他人忽略的歷史斷層，選擇新的測量地點，劃出直線。這些點、線、面在主流歷史的進程中被淹沒。小人物被迫臣服，但其迴響至今才被敏銳的耳朵聽到。

比如美國的爵士樂之父艾靈頓公爵。他的尊貴地位是在現今爵士樂風行世界，爵士作為一種作曲風格得到許多作曲家研究、推崇之後才得以提升的。起初從艾靈頓那兒閃過來的光如星星之火，燎原之勢在他死後發生。

　　歷史造就的一雙盲眼，不可能學習新的辨認術。由於「小人物」個性發展，伸向時間的長河，偵測工作很難，這些個性與個性導致的獨創性貢獻又難以有規則，歷史之神不能對奇怪的幾何形狀有定評。歷史通常如同一副各種沙粒佈滿的沙盤，表層的沙粒會因一條蛇的運動而現出改變的痕跡。可深處，可能正有一頭恐龍掠過。記得聖艾克絮佩里在《小王子》一書中，嘲笑了人們的思維定式。一頂禮帽的形狀在一個孩子眼中正是一條蛇吃了一頭大象留下的剪影。由於歷史的揀選者意志昏聵、漫不經心，上帝又麻木不仁，以萬物為芻狗，反叛者的聲音在驚濤駭浪中細若游絲，最後，「小人物」的悲慘命運勢成必然。除了相信歷史對他們的遺忘是應該的之外，小人物還幫助本無權威的歷史恢復權威。他們甘願被淹沒，躺在發冷的床上，聽歷史之神邪惡地議論。

　　這部書讓人想到歷史之上的歷史或歷史中的歷史。霍布斯鮑姆的心裏有一座歷史的迷宮或混亂的潮汐表。一個又一個時代造就了一種準則尺度去套取人與事，言說的歷史已取代了活生生的歷史。《沒有個性的人》的作者穆齊爾說過，一個時代的思想意識落後這個時代一百年。他的意思是人需要一雙穿透時代迷霧的眼睛。霍布斯鮑姆反對現存歷史，找的也是一雙審視過去與今天的眼睛，調整晶狀體彎曲造成的誤差。他知道時代的習慣與惰性是歷史最大的敵人，歷史的準則一旦僵化就會讓可能浮升的「小人物」不可自拔。歷史的強迫症已使活物被埋葬在封閉性的結構裏，但文明與歷史的發展本應是開放性的，是多個向度的。並非時勢造英雄，而是時勢隱藏英雄。英雄可能避開時代求得黃粱一夢，像荷爾德林所言，「英雄在鋼鐵的搖籃裏成長」，在寂滅中尋找誕生的入口。

　　霍布斯鮑姆對過往歷史人與事的開掘是多向度的。書中的26篇文章寫於20世紀50年代到90年代，涉及18世紀末到20世紀90年代的諸多歷史斷片。本書的主題分四個部分：激進傳統、鄉里人、當代史和爵士樂。他在揀選，與其說是在選擇他人，不如說是找回自己。尋找亡魂並喝令它們復活在今朝，似乎已成為20世紀詩人、藝術家與思想家的既定法術。詩人艾略特找到了約翰·堂恩，20世紀50年代整個世界找到了卡夫卡，音樂家馬勒的地位卓升也是在他死後。時差的發生只說明了迷亂的來臨，同時也暗示，沒有任何一種尺度是可信的。萬千星斗原本就在夜空裏，視力所及與星球離人的遠近幾乎沒有什麼關係。

　　可以說霍布斯鮑姆是一位夢見歷史的人，他拼接正統歷史之中或之外的個人歷史園地。他的力量是有限的，想讓正統歷史全都翻盤幾乎是不可能的。他可以揭開沉積層的一角，也讓讀者在憋悶的結構性歷史中找到一個可以呼吸的小孔。

　　這是一出迷宮裏的話劇。迷宮裏有一個王，卻有太多的人伴他行走。黑暗裏人們捉住了一個人，以為王冠在他頭頂，可匿名者呢？歷史的廊道扭曲、複雜，超過了人們的想像。在歷史的建築不以直線作為測量與設計的法則時，如何看待彎曲的管道形狀呢？

　　《非凡的小人物》顯示了霍布斯鮑姆的文體，他使用一種新的散文寫法。幸運的是描述歷史的方法可以有多種，希羅多德與吉本的描述傳統被後來人曲解並濫用了。歷史在解構的途中，或者說，歷史根本就沒有存在過。誰言說歷史，誰就是歷史本身。誰有獨特的言說方式，他的歷史就有了品性。

# 霍夫曼的奇異之旅

「通常，柏林在深秋仍有幾日好天氣。太陽愉快地從雲層中探出頭來，迅速地把飄在大街小巷上暖和的潮氣蒸發掉。」

霍夫曼1808年開始寫的第一篇小說這麼開始了。小說的名字叫《騎士格魯克》。熟讀《雄貓莫爾的人生觀》（兩卷，1820-1822）、《魔鬼的迷魂湯》（1815-1816）的人們，可以從文字中獲得霍夫曼作為德國晚期浪漫派作家的形象；但既然涉及到了一位音樂家，而且霍夫曼不止一篇小說探討音樂對個人的影響，是否有一個聽覺世界裏的霍夫曼呢？1822年月25日霍夫曼去世後，人們在他的墓碑上看見了四個頭銜：「官員、作家、音樂家、畫家」。他的全名也由四個部分組成——恩斯特·泰奧多爾·阿瑪多伊斯·霍夫曼。其中第三部分原是叫作「威廉」，由於霍夫曼對莫札特心嚮往之，「阿瑪多伊斯」取代「威廉」成了霍夫曼名字中的一部分。時間在今天肯定抹去了作為官員與畫家的霍夫曼的名字，相應從他的名字裏減去了「恩斯特」與「奧泰多爾」這兩個人們幾乎不常說起的部分。「阿瑪多伊斯」大概也被抹去大半了，儘管霍夫曼生前認為音樂家霍夫曼與小說家霍夫曼會同時看守他的亡靈。他看重自己生命裏那個自我命名的「阿瑪多伊斯」成分。

「阿瑪多伊斯」目前仍模糊地活在柯林斯音樂辭典裏，是一張被擦刮得千瘡百孔的底片。辭條裏提及他創作有十一部歌劇、

一部交響曲及多部鋼琴奏鳴曲，他對晚期浪漫主義時期的音樂評論有影響，再有就是他於1813-1816年曾在萊比錫與德累斯頓當過樂隊指揮。霍夫曼一生與亡靈打交道，小說中的人物漫遊在玄奧世界，這也多少註定他在音樂世界裏以亡靈的方式造訪。舒曼的《克萊斯勒偶記》、華格納的《紐倫堡的工匠歌手》以及柴可夫斯基的《胡桃夾子》，都受到他的啟發。霍夫曼巨大礦藏中的「阿瑪多伊斯」成分被他人提煉並點石成金。他借寓在其他大師身上活著，由於這些人影子過於巨大，霍夫曼的名字幾乎被淹沒並趨於消失。

德語作家與音樂之間特殊的關係不止從霍夫曼開始，今後也不會終結，它已成為德語文化的特別現象，關於它可以寫成一部完整的學術書。針對作家與音樂之間的「糾纏」，赫爾曼·黑塞在1927年寫就的長篇小說《荒原狼》中批判性地談及過：

「夜色蒼茫，歸途上我長時間地思考我與音樂那奇特的關係，我又一次把我與音樂這種感人而不幸的關係視為德國知識界的命運。在德意志精神中，母權、對自然的依附關係都體現在音樂的霸權上，這種音樂的霸權在任何其他民族中都未曾有過。我們知識界不是頑強地反抗，不是去服從精神、理性、言語，讓人們聽從它們，而是都在夢想一種不說話的、能講述無法講出的東西的、表現無法表現出來的東西的語言。有知識的德國人，不是盡可能地忠誠而誠懇他演奏自己的樂器，卻總是反對說話，反對理智，跟音樂眉來眼去。德意志的知識界總是沉湎於並非現實的音樂、美好的天國聲域、美妙迷人的感情和情緒，從而大大忽略了自己現實的任務。」

　　黑塞憂心忡忡的「音樂的霸權」及早在霍夫曼身上發生，並得了報應。但他談及的「語言」與「音樂」二者的對抗，「語言」總是被「音樂」擊敗乃至於作家可能棄絕語言，已經成了事實。「音樂」具誘惑的形體高揚在語言之上，使用語言的人想劫獲這個軀體，借此讓語言獲得一種上升的可能性。「音樂」使人沉溺、消沉，眼前的事物在音符的液體鋪開時自行溶化，讓人難從語言中獲得強力。

　　霍夫曼的《騎士格魯克》故事簡單，是他思念25年前已去世的格魯克的一場夢。這部小說之所以重要，在於它是霍夫曼小說創作的多米諾骨牌的第一張。浪漫派作家由於從不述及「此時此地」的人與物，從而被稱作「浪漫」；從另一個角度而言，它可以稱為「玄思」（「浪漫」已被簡單地解釋為對愛、事實概念的隨意放大），霍夫曼的「浪漫」是對於一個亡靈世界的「玄思」與「探訪」。這裏有個霍夫曼與格魯克相遇的地點：格魯克在18世紀初寫作的歌劇大多是希臘題材，他也是一個不在「此時此地」、冥想眾神時代的人物。兩個夢中人在同一場夢中相見，成了兩股煙霧的相遇，越過的正是時間強行給人的專制。

　　小說中的「我」從一出場就充滿了對18世紀柏林的憎惡。一大堆無聊閒扯、佔據著生活的座椅卻又奢談藝術的人把「我」包圍在其中。一條世俗的長河從眼前或身上流過去，連同聲音都有了那股惡俗的味道。

　　「小提琴、長笛尖銳刺耳的高音和巴松管悶聲悶氣的低音和絃。它們時高時低，彼此保持相差八度音程，活像幾把鈍刀在切割我的耳朵。」

　　置身在彆扭的場景中，一個怪異人物搭救式的出場必然出現。霍夫曼是如此描繪格魯克的形象的：

　　「他天庭廣闊前突，鷹鼻微鉤，濃眉淺灰，目光如炬，閃爍著青春野火（此人看上去已50多歲）；線條柔和的下頜和緊抵的嘴巴形成奇異獨特的反差，瘦削的面頰上肌肉微搐，形成一個怪誕的微笑，似乎用來抵銷停留在前額上那深沉憂鬱的嚴峻；在巨大的招風耳後邊只餘少許灰色捲髮；一件很寬大的時髦大衣包裹著高挑瘦削的軀體。」

　　霍夫曼生於1776年，格魯克死於1787年，霍夫曼與格魯克不大可能有一面之緣。在那個印刷與傳媒都不太發達的時代，霍夫曼是否見過格魯克的畫像都是疑問。我所見的格魯克像表情疏朗，沒有霍夫曼描述的「怪誕」與「瘦削」。格魯克在霍夫曼的冥想中失真、變形，有了魔鬼成分。

　　格魯克寫有一百多部歌劇，但大多疏於整理，遺失過半。霍夫曼無法想像一個人會有如何巨大、豐富的激情投入歌劇的各式戲劇衝突中。格魯克心儀希臘戲劇與史詩，英雄時代的諸多面對命運挑戰的人物成了歌劇的主人公。

　　《格魯克騎士》的高潮部分是「我」轉過了弗裏德里希大街之後，跟著格魯克來到了他的寓所。「我」為格魯克翻動《阿爾米德》樂譜，格魯克演奏，但終了「我」發現翻動的樂譜中竟沒有一個音符。

　　「於是他唱起《阿爾米德》最後一場，歌聲似乎滲進我的內心深處。即使在這兒他也明顯地偏離原來版本，於是他改動過的旋律跟格魯克的旋律用樣處在相當高的境界。仇恨、愛情、絕望、咆

哮，所有能用最強的手法表達出來的情感，全讓他集中到音樂之中。他的聲音像年輕小夥子的聲音，因為它從深沉的低音區越升越高，形成穿透一切的強度。」

引人注意的是霍夫曼對格魯克寓所的描述，可以把他的寓所看作是「玄思」中典型的鬼宅：華麗的老式座椅、鍍金的掛飾、斑駁的大鏡子、蛛網與發黃的紙頁。這是一個與時代無關的儲物間。格魯克是一個被霍夫曼預置的鬼魂，藏身其中。老態龍鍾的歌劇皇帝披著破舊的皇袍，歌劇中的人物已棄他而去，返回希臘。

格魯克的命運從某個角度而言，就是霍夫曼的「阿瑪多伊斯」的命運。音樂史不可逆轉的走向把一個面朝英雄與輝煌時代的人遺忘，因為他面朝「過去」，而沒有把音樂的方向探向今天。他關於阿伽門農的新娘伊菲姬尼的長噓短歎，在《騎士格魯克》中被反覆討論，但伊菲姬尼死了，說她的人也會被死神捉住。今天很難聽到格魯克的歌劇了。他在霍夫曼眼中幾乎是詭異聲音王國中的上帝，但這個上帝的臉是一面映在希臘榮光的鏡子。

從霍夫曼的墓碑上抹去「阿瑪多伊斯」，也許是時間正本清源的一種法術。借音樂不朽的人看來越來越少。光源漸漸回到幾個人身上，他們旁邊的人物不僅倍受冷落，而且在崩塌。不知道人們更多地聽巴赫、莫札特等人的音樂是不是一件幸事。這竟味著在選擇他們時，格魯克與阿瑪多伊斯被遺忘了。人們聽《胡桃夾子》時，不會多問一句阿瑪多伊斯是怎麼一回事。但霍夫曼曾相信過阿瑪伊斯與格魯克不朽，並永遠活著。

格魯克的要命之處是文學結構與史詩框架成了歌劇的結構與框架。也許音樂真的在回它的深處去。音樂就是音樂，是一個自在的

體系，為它附加太多歷史、文化的內涵，不能使其安全，相反會變得不可靠。有一隻抽象的耳朵聳立著，它聽真的聲音，不屬於它的都是塵土，自行濺落，被風吹走。

# 維特根斯坦

1.　維特根斯坦：語言領域的亞當，上帝完成世界時一個記錄事物
　　名稱的人。他的意義是拒絕人為的既定語言系統，宣佈自己的
　　遊戲規則。衰朽語言世界的闖入者，意外的亞當。

2.　拒絕語言為自己戴上輕易的面罩，上帝在語言的至純至真處。
　　維特根斯坦強調真誠，真誠要求真誠者擁有惟一命運，成為不
　　可替代之物，因此不可能有多重命運的角色。他對莎士比亞的
　　反感在於莎士比亞在戲劇中創造了命運的多重變臉。維特根斯
　　坦不瞭解個人命運之外另一個人的命運。虛構與虛構體驗被他
　　禁止。

3.　維特根斯坦提供文本純潔、天真與執拗的範例。這一範例的出
　　現源於他拒絕與他無關的命題、力量進入命運封閉的區域。他
　　的意志力在於強力抗拒，由於抗拒，他的語言表現得有力，沒
　　有虛弱與不實之辭。

4.　一個思想者內心不息震盪的事物決定了他的言說。震盪區域之
　　外的一切有提示功能，但通常與一樁案件的核心進展無關。一
　　個人不可能真正逃到他人的命題與藝術、思想模式裏。個人生
　　命固有的原始命題是惟一的。維特根斯坦保護這種惟一，防止
　　它變異、混雜乃至似是而非。進入別人的園地，順著固有的藤
　　條嫁接自己的果實是容易的。只有懂得末日審判並有這一情結

的人，強烈地需要保持個人的獨一無二性，並在這一前提下為審判提供無可替代的證詞。

5.　從維特根斯坦可以追問任何一個使用語言的人：你的語言是什麼呢？上帝給了你一個獨特的命題與領地，如果你沒有丟失、遺忘，你一生的所有努力是把這一命題清理並強調出來。生命力的強弱決定了一個人是否向既定的世界屈服。如果你深信你的原則、命題、證據與生命的謎案是不可替代的，就必須不可迴避地進入挖掘狀態。

6.　一個意識到末日審判的人，不可能關注具體的時代、活生生的生活。他關注的是超越時空的另一時空，一句話：他關注整體，試圖從局部的生存裏逃離。他迴避現世的自己，一個不可逾越的指令讓他重新安排自己的生命與生活。他不再是一出具體戲劇中的人物，他為一切事關審判的永恆戲劇負責。他要面對的是做出回答。有限的生命為他安排機會。激情陳述與片斷的思想粉塵都是由於天庭擠壓導致的，也許一個人最終握有的是一團叫作精神的怪物。維特根斯坦的緊張與焦慮完全來自末日審判逼近之前的衝壓力。他有著金屬絲般的神經系統。人們不再把他看作人的物種的代表，可以看作天庭構件中的一塊岩石。

7.　維特根斯坦的《邏輯哲學論》表面上說的是語言問題，深處是一個神學問題。文本的棋盤上放著表層的棋子與深層的棋子。他極為個人化的研究呈現出多重面目。

試圖在既定體系中把握維特根斯坦是困難的。一個真正的思想者有獨一無二的特徵。讓人感興趣的是他的思想方法而非他的

思想。他的清晰語言來自海底的一個洞穴，只有那兒才有純結的語言生物。

在維特根斯坦艱澀的語言想像中，語言呈現出宇宙最初的圖景。

8.  不可被輕易說服，不可被摹仿，維特根斯坦說自己是「不受保護的鳥」，在於他覺得自己沒有同類，無人能真正地幫助他。他佇立的地點難被人查覺。逼使他如此對待語言與命題的力量才是他真正要面對的惡魔。

9.  維特根斯坦的個性傳奇一旦被過分關注，他就有被濫用之嫌。他作為個人的孤寂深淵被過多人注視，忽略他完成了海中城堡的建築。

    正像生命的神秘一樣，一頭被挖掘出來的恐龍標本只剩下了骨骼，時間的蛆蟲保持了骨骼之間的空隙。空隙的存在是描述恐龍的關鍵。後來者取出骨骼重新進行博物館裏的拼裝時，恐龍因失去現場而真正地死亡。維特根斯坦被人反覆窮究的是他精神的骨骼。他骨骼裏的空隙往往是他真正的停留之地。

10. 維特根斯坦渴求人從自滿、虛偽、缺乏真誠中擺脫出來。他強烈厭惡語言作為人的分泌物的混亂。由於人類對語言的無盡的綿延式索要、開掘，不可靠、不可信在語言裏遍佈病菌。人與語言的搏鬥是人世已被攪亂的證明。

    他以強烈、清晰的表述恢復語言的神秘性。語言的盲女在表達者的墳墓裏跳舞。語言多餘的鏈條必須從開始時斬斷。多米諾骨牌的第一張表現出語言的原初風貌。

# 特拉克爾

## 一

1.諾瓦利斯藍花的現代變形。2.純潔、純粹——亂倫之中的純粹，一種美學風格。猶如在荒涼的遠古。一對兄妹之戀。3.精神分裂之前的少年情懷。絕對的顏色：藍與金。失落的大地上的歌吟者的形象。4.死亡的純粹的黑色：一首關於大地漫遊者的詩，像是一個死者被鍍上金色陰慘的夢。5.青春時代恍惚記憶的代言人：一個世間的愛的盲人。在一種失落的呼吸當中。6.藥劑師：神秘元素的提煉者、混合者。

## 二

青春的罪惡沼澤。荒涼鄉村的夢。一具顱骨在黑暗中鳴響。一隻受驚嚇已久的麻雀在顫抖。天空行進在黑色泥土裏，死者來到水晶的雲朵背後，負載著不被赫免的憂愁，在孤寂的黃昏撫弄罪惡之杯。

春夜的陰森像鬼魂。你，少年巫師，被牙齒咬開的頭顱。石榴的牙齒濺射清香。生者因被墮落裝飾而俊美。

因愛情而死亡的修女，破舊軀衣上的蜘蛛絲。光滑的腹部與乳房。在穿緊衣的修士的黑夜又一回綻放光輝。禁錮的光華猶如碎裂的星辰。散落的髮絲——那是你，母親。保守秘笈的母親。

# 韋伊

　　西蒙娜・韋伊如果活著，首先反對的是頭頂那只名叫「基督教神秘主義者」的冠冕。她一生參與現實活動，是一個情願在勞作中間損耗自己大腦熱量的人——其目的讓身體與精神之間的磨損獲得均衡。人們說她是法國的女巴斯卡，這也是不折不扣的笑談。西蒙娜・韋伊表現出在塵世中驚人的愚蠢，認知上帝時充滿猶疑與盲目。

　　巴斯卡是一個躺在床上一生充滿自虐痕跡的人。另一個著名的宗教人物——戴萊絲修女，充滿宗教喜悅的狂想。西蒙娜・韋伊與他們的不同的是她摹仿基督，陷入與她的內心、大腦絕然不同的境地——她在那兒溶解自己。她對行動的關注大於她對思想的尋求。她所創造的文本世界是寄給別人後得以復原的。

　　戴萊絲、韋依、巴斯卡三人共通的地方是他們在棄世後都憑文本的痕跡被人們追認。韋依之死顯然來得更加殘酷：饑餓。另外，她死在英國。其間發生的所謂的世界大戰，對韋伊而言是什麼呢？她在許多信箋中回答的問題是關於是否入教的內心爭執。一個生活在宗教生活起點的人，與現世時辰無關。但現世發生的一切：無產階級、貧窮、戰爭的火光、死亡，與她內心關於上帝與否的爭執又驚人地一致。她因此像一架自鳴鋼琴。

　　時代瘋長的叢林與枝節被時間無情的手一層層剪開之後，深處流動著一條銀白的溪流。韋伊躺在那兒，上帝倒伏在韋伊的肩

膀上。她馱上帝渡河。然而上帝的軀體太重，韋伊年紀輕輕就泅
水而死。

法國人的名聲由於韋伊的存在而顯得卓越。從巴斯卡開始至
今，法蘭西一直有條潛在的溪水存在。另一條洶湧大河上出現的薩
特、加繆以及福柯那些向外的哲學家。他們英姿勃發，借寓著這潭
地下水的存在。

西蒙娜・韋伊貢獻的不是作為存在的人的奇異精神風光，她給
予了一張人在大地之上或人在宇宙之中的基礎形像。這一形像以自
修或自贖的方式把整個世界拯救出來。可悲的是，這一歐洲中世紀
保存的傳統在十九、二十世紀已經斷裂並在喪失之中。

由韋伊去觀看二十世紀人的形象被自身摧毀、人的存在根基被
人自身動搖，大規模的群眾運動、政治的動盪與民族的分裂，她把
人在火焰中被灼燒的受難形象用秘密的方式彰顯出來。她強調了人
生命裏那個不可迴避的罪與罰的主題——用毀滅肉身的悲劇方式去
汲引上方或高處的光芒。作為已經喪失了傳統與依託的獨一無二的
形象，她是我們意識到大地並未坍塌、根基仍存留在少數以自我方
式生存的、幾乎是佈滿箭矢的人之一。

受難，在這個時代尤其重要。受難意味著擔當起整個世界的絕
望重量，通過個人生命深處那個深邃無比的存在之核，映出宇宙給
予生命的淚水或是一線光芒。韋伊讓那些已經在獨行之路上的人感
到世界並非徹底黑暗，仍有神學的幼芽在撬起地球。它生生不息地
證明著。

# 第五篇　其他

# 囈文錄

## 一、初晴日

1. 神說，一切都是允許的。這句話是個艱難的開始。

2. 時代與世界的整體性混亂引發上帝逃亡。逃亡並非說明上帝不在，而是上帝在場的證明。

3. 世界不是現存的世界，而是亟待由個人證明的世界。一個因個人而值得期待的世界。個人證明多少世界即有多少。

4. 需要沈默地把自己祭典與供奉。沒有別的辦法。祭典與供奉完成了與世界的交流。

5. 《恐懼與顫慄》的序言中，克爾凱初爾反覆說及笛卡爾。
    笛卡爾說：「只是我們應該記住前邊所說的話，就是，在良知的命令不違反上帝的啟示時，我們才應該信賴良知……我們必須記住一條顛撲不破的定則，就是，上帝所顯示的，比任何事物都確定得無可比擬。即使我們的理智的見解極明顯地提出與『神示』相反的事物來，我們也應當相信神聖的權威，而不相信我們的判斷。」（《哲學原理》第一章，No.28，No.76）

6. 對世間不坦誠的人，有更多對上帝的虔誠之心。有更多的話要說。

7. 一個早就等在那兒的起點。

8. 一個人無從幫助另一個人戰勝魔鬼。每個人都是孤立的。愛情給人一面未破損的鏡子。鏡子是無動於衷的觀眾。一個人可以評論另一個人嗎？除了上帝，誰能確定一個人命運的戲劇，誰又有永恆地參與另一個人戲劇的熱情呢？

9. 「上帝死了」這句話是修辭上的詭計。這個斷言表述的意思是：支撐上帝的可能性在減少，支持上帝的力量不足。

   但沒有一個詞語能替代「上帝」一詞。「上帝死了」意味著一場氣候上的變遷。「上帝」從純粹宗教的意義中解放出來。

   教堂死了，聖儀死了，教會死了，上帝返還到個人那裏，不再是眾人的圖騰。

   「上帝死了」，意味著上帝不再參與「上帝」之外的事情。上帝因此更大，更遠，更不可捉摸。

   改變輕易言說上帝的方式。上帝從漫長的言說服役中解放。修辭學中的上帝在修辭中失敗了。上帝從生活中分離出去。上帝因此更加堅硬。

   上帝因蒙上一層流言之霧而難以顯現。

10. 保羅‧克洛岱爾的《Le Soulier Stain》第一場第一幕：

    「主，我感謝你如此壓抑我。在過去的時日，我覺得你的誡命是那麼地艱難，我的意志茫然若失；對你的安排，我也是躊躇不前。但是，現在我與你是那麼地緊密，無論我的四肢如何動作，它們也不能遠離你分毫。因此，我切切實實地被縛在了十字架上，但這個十字架並不縛在任何其他事物上——它漂浮在動盪的海上。」

11. 尤里西斯從海上歸來，為的是讓上帝恢復他愛的權利。原始的權力。除了這個權力外，所有的權力顯現的都是命運的種種詭計。

12. 人因愛之名實施愛的暴行。愛因此有無窮無盡的戒律。愛的盲目、莽撞是屠夫所為，是對愛的放棄。不真實的愛來臨，失去了愛可以佇立的平臺。愛缺失愛的質量，因此僅在數量上繁殖。

13. 基督不是先知，而是現在。他出現在每天呼吸的空氣裏。基督不是傳說，這個名稱永遠是現在時。

14. 惡比善走得快。但並不代表惡比善強大。惡先到達終點。惡比善的軀體更輕。

15. 每一棵樹上長滿了蟲豸。每一樣事物都是一種思想、一種意識。思想與意識疊壓著相反的思想與意識，事物因而有了縝密的質地。如果一棵樹擔當了生長的責任與使命，蟲豸只能無所作為。對生命責任的放棄、倦怠、冷漠與懶惰，使樹木成為蟲豸之屋。如果沒有堅強、鋒利、不可摧毀的思想從事物中沖出，另一種思想會把樹木伐倒。不能說愛是所有思想、意識中最強大的，也不必擔心愛被摧毀。一棵樹必須證明它是一棵樹，並非蟲豸之屋。

    蟲豸永遠不可能把自己想像成一棵樹。

16. 流放。必要的、積極的力量──為返回做準備。流放到另一個國度、大海之上，發現環繞大地的力，借助這股力量返回你的國度，傳誦可信的消息。在流放之途上，仇恨讓人湧起殺戮之念，所有的惡都會來引誘，考驗你的生命。但自己

的道路在腳下與影子裏。歸來的聲音在召喚。聖奧古斯丁在《懺悔錄》中公開自己的罪惡，為了獲得回返的力量與證據。他證明自己歸來。儘管他誇大了自己的罪惡，卻無大礙。在皈依上帝這個指向之中，任何證據的大小、真偽與否都不重要。

17. 承認惡的強力。古羅馬帝國時期出現了第一批傳誦耶穌福旨的人。傳誦中的最初使命是被古羅馬士兵殺死，印證惡的強大。接受惡並承認善在起始處的無力，又有什麼呢？
惡在向善復仇，只因為善由於虛妄而在時代中無力對惡做出反應。幾百年來人對善惡的粗陋理解為惡的到來提供了契機。時代的思想與藝術讓惡大行其道，需要惡把善喚醒，在囚禁之中重新釋放出來。

18. 不必勸慰惡，也不必勸慰善，不要讓善簡單化——這是第一要務。

19. 生命深處的恐怖之風繞著山鷹的翅膀。允許紛亂吧，重新錘煉自己。什麼樣的力量讓不可飛翔者打開了翅膀！緩緩落下了，大地在恢復序列。恐怖之角洋流經過。溫暖的季風隨著恐怖之風。恐怖之風宣佈溫暖季風來到。

20. 生命是謎案。必須提供清晰、有力的證據，而不是模糊、可有可無的證據。錯誤的證據使破案者迷失方向。但也可以封存這一案件。時代壓縮了謎面，使生命如晶片一樣複雜。

21. 一個關注政治、社會話題的時代，讓讀者習慣於從政治與社會緯度認知卡夫卡。但卡夫卡在日記中記載「一戰爆發」時自己「游泳」，可見他對於政治、社會事件的輕視。卡夫卡從未直

接評述時代與政治，時代與政治在他內心結出的是隱喻的荒蠻果實，這顆果實可以解釋所有時代中人的狀況。

22. 社會的強制與懲罰使每個人基本的判斷喪失。人群聚集起來除了參加婚禮外（婚禮也是一種原始的殺戮），就是行刑。

23. 世界永遠會說：它不是這樣的。

24. 諒解是生命的剎車裝置。

25. 我們不被諒解的情形不是遭審判、受罰的情形，而是對自我一無察覺、混沌的情形。放縱使我們失去一個巨大的參照體系。這是對人的責任與形象的放棄。

26. 並非要成為一名教徒，而是成為對自己時時警覺的人，對自己有所期待的人。有所期待，意味著有可能成長並加以奉獻。有所期待，在於看到比眼前所見更大、更多的事實。

   放棄是對有所期待的中止。期待是鼓動生命上揚或下降的風。我們最終不能對鏡中的自己滿意，對眼前輕信的一切發生認同。

   在巨大事物的飛行空間裏，我們在地面有一個狹窄的期待的位置。用卡夫卡的話說：一切的可能性已經給我們了。我們並非死於這種不可能，而正是可能性要劫殺我們。

27. 世界不是這樣的，世界在別處，這並不妨礙我們如是表達，佇立此地。需要提防的是輕信自己，把世界的回聲當作世界。末日審判的世界是最後的世界。避免審判的方法是小聲數自己登上審判台的臺階。不可能有徹底的解放，寫作作為一種祈禱方式也應放棄。寫作是對扭曲、混亂的現實世界的強迫性回應與整理。

28. 不可指望祈禱之外的任何喜悅。

29. 不自欺。除了上帝之外，人是否都陷入了某種程度的自欺？

30. 愛使人成為自足的人，自我滋養的人，一個除自我之外不求其他公正的人。失去愛的人走在路上，有愛的人安居家中。

31. 劫匪與騙子熱衷於清點他們的所得，他們不關注另一種量的變化。這是人類歷史上最活躍的兩種角色。人很難避開為猶大數錢的角色。

32. 語言表達上需要去掉的多餘表情、誇張姿式與過多的轉折。人的氣質在他的語言中。

33. 亞當取出一根肋骨，做成一個屬於他的女人時，他就承當了對這件作品的責任。他說：

    「我讓你變成你，不再是我身體的一部分。你是你，不是我。但我能認出那根肋骨在你身上的位置，那個位置就是我。你可以看不見我，我卻認得你。我知道這根肋骨的名字叫做恐懼。」

34. 蛇不過告訴夏娃她是亞當的一根肋骨的事實。

35. 對時代的不良感受大多源於無知。知識的時代突破了既有的邊界，每個人的知識與信仰在接受考驗。需要從風暴中提煉個人的新知識與新信仰。

    人的苦難來自人的自身精神窘境，於是猶豫者不再堅持，對舊有的準則失去信心。猶豫摧毀了每個前行者的步伐。人類在當下精神上的躊躇狀況讓人難以承受。

    這是一場精神革命的前兆。革命是對時代精神狀況的反叛。

36. 造物僅是造物，沒有造物之外的意義。戈爾丁說人性之惡，他人說人性至善，都只是一種態度，一種角度，而非客觀事實。傳道書中說世間無新事，世界深處的客觀事實從未發生變更。

37. 人遭受時代的詭計時兜圈子。人用虛假的簡單取代複雜，人怕複雜引起的詛咒。

38. 解答自己，以免見到死神時回答不出你為什麼死。

39. 人的所有努力看來是一份致死的答辭。

40. 一生躊躇的大海，誰有可能提供一份航海日誌：只有日誌能提防大海的再度躊躇。

41. 成長中遇到的剝奪、踐踏、不義是普遍的。瓦雷里《消失的酒》講世界有一張「幽深容貌」。這是否是你成長中的容貌？大海的容貌是人類容貌中的哪一張？

42. 抓住命運之根。它會深入沼澤與岩石的縫隙。你的風暴與你的地獄裏有它的簽名與證據。

43. 語言停住了，不再散失。世界尋找語言，渴望佇立於此。

44. 愛不可能是一個匆忙、實用的言論。它是最終結論。

45. 時代的精神壓迫著時代中的人，這是必要的抑制。時代之中沒有個人天性指引的方向。時代砸開每個人生命杯子，必須用手指按住缺口才能盛裝些什麼。沒有個人內心可以預見的出路。一個人不可能從時代中謀求與個人生命相一致的東西。一切都向他宣佈了艱難。

即使上帝用一道光穿破了時代的雲霧，但時代怪物的脊背上，不可能有一個騎手的面孔。時代像一支惡意的軍隊一樣頒佈法律。

在愛的定義貶值，誘惑的魔鬼被宣佈為天使的時刻，任何一個人都不可能宣佈他握有了什麼。耐心在接受考驗，只有耐心能暫時避開毀滅。

46. 上帝遭眾人譴責，造物者不相信造物主的時日，愛是一個人強加給生命的力量嗎？它是詭計嗎？

    愛被惡看守著，穿著奇怪的服裝。

47. 對時代的任何可怕估計不可能超過上帝的估計。時代的氣流中只有翻飛者，而沒有真正的智者。把生命之光抵押給現世是一次不值得的犧牲。放棄一切現實的可能性才能真正完成犧牲。

48. 愛必定投身進入世俗之愛。但世俗之愛是軀體，而非愛的靈魂。

49. 巴斯卡皈依上帝獲得一點好處。他沉溺於求證上帝的漫長旅途。他堅定信仰他的道路，對於上帝難以割捨。他每天憑牛肉汁餵養已經嚴重褪化的胃。毀滅肉身似乎是精神事物的必然結果。

50. 教育的可怕結果，讓人成為道聽塗說之人。

51. 里爾克說「心靈的每一次神聖進步」。「每一次」——對一個追問者真正的臺階是否僅有一個？

52. 疼痛，必要的準備。局部疼痛還是整體疼痛。麻醉藥失效後的疼痛。天空氣流吹起的疼痛。

53. 上帝已死，人所難以承擔的神學過失。神學上的懲罰對人類而言是最深的一種。只有在受罰處才可得救。

54. 全部饒恕。摧毀夜空自哀自憐的尖塔。饒恕意味著承認上帝的權力。不可測試主你的神。

55. 愛是一元世界。愛是對世界的整體性接受。加以區分的愛並不可靠。連同罪人一同愛了。

56. 柏拉圖的見解可能是對的：藝術屬於較低的門類。上帝要的是清晰之物，而非一團含混的由心靈主宰的文學發酵物。

57. 從最遠的地方抵抗自己。

58. 生命底處的風遭遇不會被摧毀的基礎事物。這股風試圖鋸倒生命。

59. 世界造成的延誤，時代的躊躇，個人的耽擱。延誤阻擋了另一巨大事物的出現。

60. 語言是展開神學批判、文化批判、時代批判的平臺。

61. 人生活的悲慘狀況與人的本質性的孤獨是由於局限性造成的。人的自暴自棄使個人精神的秘煉場所變成豬圈。

62. 人們抱怨這個世界並非出於徹底的痛恨，而是心理上的小小詭計：自我撫慰。人為了解脫自己，從中逃避。抱怨是最大也最虛弱的藉口。

63. 鏡子高懸在天花板上，那是一隻眼睛。夢境在接受它的照耀。鏡子裏有一條路。

64. 「我最終會無所畏懼。」這句話誰能承受呢？

65. 貼著生活的線條起伏是愜意的事。生活的曲線太過完美時，人從那兒跌落下馬。

66. 他什麼也不信，向大地黑暗的遠方走去。他越走越遠，人們已不可能看見。曠野上一個聲音傳來：上帝應允了。

67. 表達時的損失不是語言的喪失，而是內心力量的喪失。為擺脫這一狀況，一個人可以不寫作。

68. 如果一個人的力量強大，上帝不僅會為他加碼，而且會勸慰他合理安排自己的力量。

69. 文學不會為自己造一個形象。

70. 人始終無法證明自己。

71. 魔術師胡迪尼之死是這樣的：他向一個人證明，他能從盛滿水的容器中被縛而逃脫。但條件是一個人必須在容器旁觀看他的逃脫。他選定的那個人答應了他，他開始表演魔術。當他被牢牢鎖死在水流底部時，他吃驚地發現應允者並沒有到場。於是，胡迪尼死在了水中。

72. 嫉妒：惡的孿生形態。一個人以為避開了貪婪與仇恨之門，進入了一間屋子時，發現嫉妒睡在那兒。惡在血液裏釋放，讓人生活在午夜的孤島上。貪婪、仇恨、嫉妒聯姻，一大群兒女即將降生。

73. 不對造物產生疑慮，不懷疑造物主的用意。

74. 懲罰並不可怕，可怕的是等待懲罰之前的猜想。陀思妥耶夫斯基一生在這一猜想中。
    鞭子落下來只是肉體的苦難，而看見劊子手則是另一種苦難。

75. 浪漫的情感之所以脆弱，在於它不是警醒著的情感。

76. 上帝愛兩種人：一是對他一無覺察的人，一是徹底洞悉他的人。二者之間的使者由此變得難堪。

77. 情感在進步中死亡。時代讓情感的質地變化，它不再是溫暖的鄉土。卡繆的「局外人」擁有的是非人的情感。當代人的情感像劣質酒液一樣不是讓生命安詳，而是讓人心悸。情感展現出了世界的真實容貌。

78. 真實世界的降臨讓人不言愛卻在愛的支撐中。

79. 人的愚蠢在於對人自身意義的失察。

80. 確證完美的、數學的、邏輯的、巴洛克的上帝，不如想像一個上帝。上帝熱愛想像他的人，想像是大膽的投擲，是賭博。上帝並不喜歡崇拜者對他亦步亦趨。

81. 每個人生活的不完美並不表現上帝不完美，上帝為不完美布下契機。上帝估測人，但人在估測之中誠心誠意嗎？

82. 上帝的存在是呼吸。

83. 歷史與世界是隨機的。

84. 宇宙之流，第一推動力。找到內心的原點艱難。你可以知道原點之後力量的組合。原點的存在是神秘的。神秘性讓世界穩定下來。神秘是終極的理性。

85. 思想：向生命的起點灌注氣流。鳥兒鼓動翅膀。如果思想不是面對自我的革命，向外擲出的飛鏢會飛到自己的身上。

86. 任何改變都是針對自我的改變。不是為了適應環境，而是為自我重新預置難度。

87. 獻祭的熱情。敞向夜空與無限。拯救的地點不在這裏，也不在別處。命運在溶解每一個人。不要迴避。獻祭的熱情是不需要任何人瞭解並負擔的激情。

88. 獻祭並非死亡的狂熱，是對不可迴避責任的省察。

89. 人的本性製造流亡與苦難。史前的故事告訴人們：一個組織要逐出什麼，取代什麼，懲罰什麼，確立什麼。人之被逐、被棄是根本性的。人類的本性是製造人類的大流亡。革命即是如此。

90. 有首流行歌的名字叫《Somebody alredy broken my heart》。
Somebody是誰，是上帝，大地的引力，一個壓迫者，還是個
人內心裏本來就有一個讓自己破碎的Somebody？當一滴水濺
向池塘，一片落葉離開樹時，是否顯示出，有個看不見的人已
讓人走上了不歸之路？愛情中的使者——Somebody，被迫承擔
了讓心靈破碎的罪責。Somebody無處不在，broken的次數是上
帝反覆擊打的次數，alredy說明已經發生。

91. 那個負責把我們叫醒的人是誰呢？當我們已經睡在被踐踏的熱
夢中。

里爾克1900年11月14日寫的《向入睡者說》：

「我想坐在一個人身旁

把他唱得迷迷瞪瞪。

我想把你搖著當嬰孩來唱

還陪你從睡眠中走進走出。」

1908年初夏，里爾克在巴黎寫的《睡眠之歌》中說：

「一旦我把你失去，我還能睡著嗎？」

92. 荷爾德林：「他在節日之夜走過大地」。聖恩與神秘的寂寞。

93. 不要給自己捉迷藏，做遊戲。

94. 我們失敗了，源於生命與生活的起點太高。高高起點上的岩石
擊中我們，像一種諷刺，也使我們的生命與生活像一場胡鬧。
但為什麼我們會有那個起點？

95. 上帝每回阻擋是為了避免人的沉淪。上帝知道人已經是大地上最大的風險。

96. 人是一條洶湧的殉葬大河。夢境、地點、人物在消逝。人如此感受著流亡。想保持對失敗的無動於衷已經困難。

　　吉皮烏斯說：「歡迎，我的失敗。」卡利古拉說：「人會死，人不幸福。」

97. 人不可說他看見了什麼，擁有了什麼。

98. 把卡夫卡歸入諾斯替教派，尋找他與宗教之間的血緣關係，這種方法可取嗎？人很難認為有純粹的文學家存在。

99. 可怕的是你用一生的力量開墾了一片園地，回頭發現你不過是站在別人的園地裏。

　　這同樣可以解釋某人的精神世界是不能自轉的衛星。思想的皮球隨著引力減弱，漸漸停下來。

100. 上帝在一個人身上聚焦、顯形、燃燒。焦點之外的任何遊戲都顯得輕佻起來。

101. 思想的空中樓閣裏必須加一隻鉛墜，如同鐘有一隻鐘擺。

102. 魔鬼押著失魂落魄的人質前行。

## 二、語言與作者

1. 語言預示生活：生活的草圖形成語言的草圖，有什麼樣的語言即擁有什麼樣的生活。對作者語言的清理可以發現他生活的清晰脈絡。語言在行走，但語言不是魔術。它是漩渦狀的星雲，因失去方向而爆發。在蕪雜時代，語言擔當道德責任。你做了嚴謹的表達，標明你贖回了什麼。表達者對語言有清醒的責

任，以免使真正的語言與混亂的語言世界混雜。語言無聲地做著關於語言的清掃工作。詞語、語態從精微與細節裏自行分揀，走出來。

2. 寫作不是個人心靈的小型魔法，不是面對集體與人群催眠。上帝要的不是一個咒語，而是咒語從寫作者生命裏解除後的廣袤世界。上帝要的是他自己，通過寫作者的道路。打開自我，在更大的空間中衡量自己。心靈中魔法時容易產生自我欺騙，但騙術往往不能持久。寫作是解放，是供奉。把上帝供奉給上帝之後，寫作者最終將失去自我。寫作者不可能改變個人命運的處境，想憑寫作有所獲得幾無可能。

3. 不必急切、慌張地進入語言。表達者必須平心靜氣，從容不迫。語言的形成是從一個字到另一個字，踏著芭蕾的足尖行走。懂得語言的開始與結束，是領會語言奧秘的開始。

4. 你並未浪費痛苦，但你有可能浪費語言。語言的浪費使痛苦失去價值。

5. 上帝成就他自己，除此之外什麼都不重要。

6. 失誤在於渺小的個人困境導致你的上帝無法成為自己。清理阻擋上帝的道路是人的聖職。

7. 世界寬廣，恍無一物，只有隱而不現的上帝。上帝既沒有來臨，也沒有消逝，一切都像沒有發生。世界真的發生過什麼嗎——面對上帝？所有的力量蜷曲了，萬物都顯得無能為力。語言消隱，沒有痕跡。意識到的比看見的更多。悲劇在於人不可能僅僅面對眼前的事物。一切都難以迎刃而解。思想不願自行開朗。在一條條看不見的線索下面，殘缺不全的事實世界企圖

代替內心認知的世界。如何履行心靈的責任，如何堅定前行，把一個人的語言與那個世界統一起來。

這不是作者的問題，而是上帝的問題。

8.　語言者的死終結了語言者的謎。作者既是司芬克斯，又是猜謎者。作者的生命是一團環繞司芬克斯的巨大氣流。遲早作者會席捲自己的司芬克斯而去。留下的空白是別人猜想的司芬克斯消逝的謎。

9.　一顆恆星無暇顧及另一顆恆星的轉動。只有衛星才向行星求愛，行星向恆星求愛。殞石如此關注恆星的運行。殞石向衛星求愛。恆星穩居中央，吸咐著太空的石塊。虛無的空間遍佈宇宙粉塵。語言也以這種方式排列著。

10.　失敗的語言吞雲吐霧，沒有站立。語言為了站在這兒前來。站立得穩健與姿態如何，是另一回事。

11.　失落的修辭學。準確的表達是對修辭學的嘲弄。彩妝的世界造就了彩妝修辭學。真正的文字在無色世界。文字表達出的一切不是關於世界的幻覺。文字是對睡眼者的清醒劑。世界的夢可以寄託在文字裏，但世界的夢不是文字。

12.　言之有物。語言之神的苛刻——那個「物」是什麼。文字裏反映出經濟學問題。決定文字的事物即是文字。文字是作者的自我。對世界的避離產生新的文字。

不能讓文字顯示你某個生命時期的特徵。沒有這一特徵。文字是道路終結時的結果，而不是每個路段的指示牌。

13.　且慢——並非緩兵之計，且慢是作者聲明你所理解的不是他所在的世界，讓讀者等一等，是作者指引航道並說明文字之舟的吃

水深度，讓搭乘者安全。真正的言說宣佈了抵達，而不是中途下沉。

14. 作者生命的狀態似乎是語言產生的狀態。它不是生活狀態，而是內心騷動之河的狀態。

15. 不言虛妄，意味著你不可回答不屬於你的題目。保持你勉強能站穩的姿態吧。不可逃出屬於你的世界，在別人的講壇上說話。

16. 海德格爾的晚期哲學研究詩人的人生處境。他此時感興趣的是詩人與詩人的語言。這是對精神貴族群體的關注。海德格爾無心關注眾人的普遍生存。他對納粹的興趣可以從中得到解釋。

海德格爾關於詩人的沉思仍沒為詩人找到合理、現實的人生基礎。有神秘主義傾向的詩人尋找到的不僅是大地的家園，還是夜空的家園。生命流逝的真相只有在真正的過客——詩人身上偶爾獲得。這是語言的鏡像，破碎的存在的密碼。

詩人的精神產品裏提供了一個隱隱約約的詩意模型。這是惟一可靠的模型。海德格爾迷戀的詩意是人棲居在自然之中的鄉村詩意。這是浪漫派與中世紀混合的詩意。他強力維護心靈與自然之間的關係。

對於政治與技術雙重統治的未來社會，海德格爾有詩人般的預感。他指出詩人的獲救之路不在大地上，而是詩人心靈本來就有的異域空間。哲學家未能給人一條現世之路，即使給予了，在現世之中必然被挫敗，扭曲。

海德格爾深究「被拋」的意義，詩意的喪失是技術與商業統治的必然結果。一個詩歌的末世論者，在傍依詩歌之後知道

這座神殿正在大海上緩緩下墜。海德格爾是發出這一資訊的哲人。

## 三、忘我

　　海德格爾把「忘我」的事端體驗叫作「Eros」。它降臨於體驗者內心極度幽暗的時刻。在普魯斯特《返憶似水年華》第一部關於「貢布雷」的敘述中，小說裏的「我」經歷了一個沮喪的下午。他感到百無聊賴，情緒昏昧，生命的呼吸幾將湮滅不存。「Eros」選擇一個人幾乎無法喘息時降臨：小瑪德蘭點心如同極樂的毒品讓他重獲了對時間與生命的認知。這是自我的一次溶解，此地的一切束縛被打破，極樂的眩暈讓「他」掙脫了大地的沉重。普魯斯特在小說中說：經過此番味道的溶化與捕捉，人生無常這種說法如同幻像。由於有了人生的Eros瞬間，人生變得有常，不可把握的得以把握。

## 四、心理病

1.　現代文學迷戀心理病例。心理病例被當作現代藝術的必然產物與先決條件。時代懸掛著一件件病歷檔案。但偉大的文學與藝術，整體上擺脫了心理，趨向真理，開出一條指向真理的道路。藝術從根本上預言了「拯救」而非「放棄拯救」。

2.　兩種心理模式：一、遺忘與被棄。不可確認造成的被棄模式。二、陌生與畏懼。躲避。營造洞穴。對個人的絕對癡迷妨礙客觀審視。對於別人缺乏正常的距離、感知，導致厭惡的發作。

3.  改造自己。成見即是一種心理模式。改造生活意味著人不可以憑藉心理習慣維持生活。需要時時校正手中的方向盤。上帝公正無倚，必須調整你的方向。有一個更大的影子，站在可憐、渺小的自我之後。

4.  心理的寫作不可信，必須暫時停止關於自己的陳述。心理證據的瑣碎與自怨自艾，擾亂了原本可以聽到的偉大聲音。

5.  像拉斯柯爾尼柯夫對索尼雅的模糊嚮往。保存這一模式。

6.  對於愛等一切積極力量的評價。猶疑退場。有效的影響方式。但不可完全相信這種力量的效果。

7.  焦慮如果屬於心理魔術，會顯得淺薄、幼稚與可笑。

8.  心理激情，但仍有比心理更大的激情。擅用這種激情，拒絕成為魔術師的心理木偶。

9.  不要借助別人的光映照自己。別人沒有心理孵化器。自己站起來，走出屋門。

10. 哥德爾臨終前人格紊亂。思想與寫作侵入人體的惡果。寫作是心理放大器，是一種誘惑。必須是堅強有力的寫作而非心理上的寫作——嘔吐或抽搐。承認卡夫卡創造的那個世界的準確與偉大，但這個世界通常是心理不幸暗示導致的結果。卡夫卡是兄弟，而不能成為巴赫式的古老父親。K的撫慰無濟於事。必要的信任：巴赫與他的上帝。必須相信著。撫慰強大過任何力量。雪吸收熱，為了在大地上溶解掉。

11. 血液的排異功能。心理排異。承認這個世界的複雜性，盡可能讓自己深入無窮無盡的領域，但並不意味著可以紊亂，喪失準則與尺度。奉行簡單的原則面對世界的豐富性、複雜性。擁有

不幸與痛苦的全方位感知，但不能奢侈地標榜你的富有。所謂擔負這個世界，並非局部而是整體扛負，是對自我的信任，而不是對自我的強迫與詛咒。

12. 接受心理學的洗禮，要有一個堅固的核。心理深處有一個超越心理的原點。水流千姿萬化的動盪是其外在形態。無窮無盡從心理表層的堆積中潛入深處，直到發現不受迷惑的沈默核心。它超越生死。它是上帝預置在生命體中的一種金屬。在那兒方可聽見聲音，也許是沈默之聲。

13. 心理是童話裏的魔法。被囚的公主與野獸進入了事關命運的心理魔法。文學描述施咒與解咒的過程。不要讓施咒的時間過長，控制人的一生。一顆早年被施了諸多咒語的心，本能地熱愛新的咒語。咒語之間相互喚醒。熱愛的人無疑為你下了咒語。不可躲避咒語而要去言說咒語。現實不必描述，咒語需要激情。當文學僅僅是咒語描述時，它僅提供心理學個案。博爾赫斯是一個心理學家與時空童話作者。他的作品表明一種咒語狀態。

14. 西西弗斯，一個咒語中的人物。文學一旦成為巫師口中的咒語。現實人生嘲弄咒語，讓入咒者產生幻覺與憤怒。現實人生缺乏咒語引起的心理轉換，因而顯得愚蠢。咒語使人發現世界的奧秘、一種超乎尋常力量的存在，從而有了一種生命的方向。但入咒者迷失於這種力量的魔法，易陷入對世界繁雜的臆想，從而忘記自己不過是世界童話中的一員。

15. 咒語是心理病源與病灶。是原始巫術向現代社會的延伸。咒語顯示力量，卻非力量本身。

16. 研究符咒學。當代的心理符咒。但不可以就此走向絕對的自由之路。承認符咒的合理性存在，不是為了解除符咒。這是一扇窗，或一根下水管道。

17. 愛在解除咒語時引起疼痛，如同缺了麻醉的手術。

18. 對付咒語的方法，不是用新的咒語取代舊的咒語。不可輕易解除咒語，要考慮到解咒後的悲劇性後果。況且你沒有這個實力。上帝是解除的力量，但似乎還不夠。

19. 命運是對咒語的深層認識。有咒語的人不可輕視沒有咒語的人。上帝是解咒者，但也是最大的符咒。歷史與文化是符咒的外在表述。

20. 生活如果不因認識生活而變得有機、純粹，生活失敗了。大咒語與小咒語，但必須解除小咒語，留下大的。

21. 寫明白無誤的東西是解咒的方法，不可借咒語的力量追求晦澀與神秘。大概念取代小概念，細節回應整體。

22. 個人陰鬱的浪漫主義、心理神秘主義。精神哺乳的快感中止。浪漫主義與神秘主義留下表述不清楚的文本，築出了一座心理與文學混雜、交感的資料庫。

23. 用殺蟲劑殺死滿地奔跑的厭惡之蟲。另一種眼光讓厭惡之所成為包容之所。

24. 瓦雷里一生中充滿魔咒的戲劇性。上帝有意為之的施咒與解咒方式。瓦雷里《海濱墓園》裏「砸碎沉思的形態」是自我的一次解咒。

25. 不可能像巴斯卡那樣在最後一次孤絕的選擇後藏身。時代的氣流使人不具備可能性。巴斯卡明白他的迴避的重要性，世界與

他的自我在井水不犯河水的情境之下才可以彼此安居。一個太強大的自我與自我的習慣得以保持下來。他一度在世界中嬉遊的想法失敗了。

## 五、準則

1.  並非簡單地追求個人與世界的相互協調。並非事事寬容，事事解脫。更具包容性的胸懷。悲憫與愛可能給予的。朋霍費爾愛意哲學的指向。《獄中書簡》中關於時代狀況與人的分析是指向的前提。但必須有一個結果。

2.  你的位置。並非獨立的、不可撼動的敵對角色。智慧的持有，意識的介入，幫助一個人容納得更多。加繆的哲學與朋霍費爾的神學相通的地方：責任的學說。

3.  孤立化自我：撒旦的個人陰謀與陷阱。「天路歷程」中發生的爭執。心靈革命意味著拯救，而非放棄。

4.  非人——非個人。

5.  心靈必要的休憩、睡眠與蘇醒。心靈偏執的夢境與實施心靈暴行的可能性。時代的狀況心靈挺而走險或心靈預先陣亡。單純憑智慧應對這個世界是不夠的。情感積極、有效的力量。不可阻擋的生生不息洪流中核心的激流，必須被分析出來。

6.  宮殿的倒塌與廁所馬桶的無動於衷。不要戲劇化命運的紅字與孤立的形象。做匿名的愛意的使者。哈姆雷特、俄底浦斯的原型，是解說員的蠟像，而非準確的個人形像。

7.  心靈革命的目的：歸還本位。更內在地解讀，分離出黑暗裏混雜的光焰。

8. 不是為了趨同與混合。不混合。在失去知覺的情況下接受這個失去知覺的世界。你不可能建立王國與秩序，強調你的惟一。強調那個巨大、不可戰勝的惟一。

9. 聖奧古斯丁的《懺悔錄》。必須的強有力的悔罪。世間惟一沒被占去的是悔罪的空間。悔罪讓心靈空間闊大。已在罪惡之中悔罪的緊迫性與必要性。溺水者必須嘔吐。

10. 善的每一回有利反擊。惡夢終結時的戒令，賽場的哨聲，一場戒嚴的結束。嚴酷地評價惡與善。強加於人的不可饒恕的力量，結出了果實。果實難以下嚥。但有改良品種的可能性。任何不是來自深處的發動，終究是一場塵土的飄揚與挪動。讓塵土變成金屬，是宗教契機所致。世界有難以置信的可能性。一盞燈改變了一座房屋的構造。

11. 穩定。在家裏，真正的家裏。浪子的鄉土與逃亡。在一切應有盡有的地方，黑暗開始播撒金光。特拉克爾的「金光」。

12. 晚年托爾斯泰關於自己的一場革命，是對世界的反抗。

13. 智慧的可怕累贅。意識的鉤子。心靈趨向收斂式的單純。塑形的力量。對放逐的嘲諷。徘徊於無地的自由。

14. 小心你的詛咒。小心你的讚美。你的詛咒與讚美無濟於事。太多的言說令人憎惡。虛弱的表現。虛弱者更多地使用言語，製造混亂。潛在的暴亂分子藏在密密麻麻的文字背後，扮成文化使者。

15. 原則早已制訂。返回原則。報復舊有的原則。大海上一艘船模糊的航海圖曬乾後重新清晰。天性的違背導致迷失。人悲劇性地嚮往混亂。

16. 可以避免的悲劇不要任其發生。拖延的悲劇要及早領會劇情。
17. 一對伴侶——睡下的善與遲遲未眠的惡。它們始終要完成結合。

## 六、寫作

　　與宇宙深處的力量發生關係使人的靈魂永遠都不會死去。生命深處那個核心裏隱藏的死亡之神扮作一個狂喜的神讓人飲下毒酒，在短暫的對此生此世的遺忘中進入到忘我的恍惚之境。寫作與思想猶如一次悄然的失眠，一次忘我，在恍然的死亡中，清晰地意識到自己披著死亡的衣服，在人世的窗口站著。今生今世的一切都在這一失明的感受中退場，這種力量誕生另一個我，在另一個地域、城市、村落中活著。個人在流失，發散，通過宇宙的氣流催育另一些人活過來，穿過另一片金色燈火遍佈的黃昏。

　　死神的莊嚴、強大，命令現世的一切糾纏、矛盾退場。這是一次短暫的從人世之獄裏放風出來的時刻。對於外面無垠時空中自由氣息短暫的呼吸，有助於恢復麻木的神經、肌肉。此時的誘惑之一是不再猜想人世戲劇中我的角色，而是忍不住估量造物主在生命裏佈置的意義。由於死亡回溯在人世的河流上，由於強行尋找大河，一個人到了象徵巨大空間的入海口。我是誰，在做什麼，為何我總能讀出那個不死影子一回又一回在我於人世乏力的時刻出現——生命裏為何另有一個隱形的撫慰者，跑出來，像一個待在監獄出口處無言的弟兄？

　　精神上的自我吸毒與麻醉的魅力，沒有什麼像從血液裏感受一種花粉與毒品的濃度，讓人喜悅並交溶於無限。毒品來自血液裏的那個死神。它從不輕易發給。它只給止痛的嗎啡。整體的疼痛是它

給予的。死神欠眾人的情，不得不提供死亡之城裏的寂靜資訊。你不可能知道更多今生今世的秘密，因你被另一個影子等待、擁抱而知道今生今世只是一個幌子。驚訝於陰陽兩界，你叫出聲來。

城市與夜猶如一隻帶鱗片的金色巨蟒在沸騰，起舞。你所愛的一個人世化身的女人就騎在這隻金蟒的背上。她嫁給了它，或者說，她被它劫掠為妻，被迫做它肉體上的情人。你看著她渴望拯救的眼睛。一旦走出家園，在街上幾乎碰到她的手指時，你知道她低下眼睛，表明她真正中意的是一個塵世中的魔鬼，而非一個高樓上的人。她在暗示你：你可以是她精神迷失與冒險的情人，而她真正熟悉的是胯下的蟒蛇之軀。她習慣於此，不相信一座死亡之城的存在。

## 七、詩人

1. 一個詩人由於不幸地被宣佈為詩人，存在的價值之一就是維護個人生命的尊嚴，即不被奴役、馴化、淪落為大眾生活代言人的尊嚴。詩人之所以試圖在一個沒人看見的地方悄悄死去，就是為了躲避專制父親的眼睛，進而是大眾價值的眼睛——一種空氣裏的壓力與引誘。父親為詩人設計了市俗之路。詩人不得不反抗外在的引誘以及強迫，他同時還要反對自身。在這個國度作為一名詩人，於雙重反抗中重新彰顯生命原始、內在的意義，卻不得不接受被無盡損耗以及創傷。詩人在不可能處顯示可能，於虛妄之處顯示真實，於張慌中顯示鎮定，然而，他的一生卻是註定是逃亡的、被棄的，因為他為了維護生命的尊嚴要躲避一切，要躲避權力者粗礪的呼吸，要躲避大眾混濁、愚昧的喘氣，要躲避天神狂暴的風。一旦詩人用盡最後的力量，

在純粹的詩歌中站穩自己，他將為個人生命做最終有把握的事，從而顯示出所有虛幻、集團價值的蒼白、乏力。世間只有詩人苦難的事業，而似乎並無集體苦難的事業。所謂集體的苦難是由於集體的盲從造成的，根本不值得同情。詩人的苦難表現的純度與強度是悲憫詩人的理由。他在不可逃脫處停留。他在所有桎梏前並不屈服，甚至那些已經淡化的文化傳統，他都要進行革命式的引爆與創新。任何倡導的、流行的風格，現世搖搖欲坐的世界與他無關。他只做自己想做的事——因此付出了慘重的代價。

2. 虛構民族感情，千方百計強調人性的價值與意義，似乎有一種大眾倫理道德支配下的人性。詩人被宣佈為邪惡人性的代表，或者是人群的敵人。然而詩人反對簡單意義上的顛覆，詩人不會被任何東西嚇倒。凡是沒有自我犧牲的反抗全部是煽動。詩人由祭典自我的方式謀求反抗的意義——他必須把自己也放入反抗對象之中。詩人不想指導任何人的生活，只想讓每個人都越獄逃亡。

3. 詩人看到、聽到、想到的，都讓他強烈地意識到死亡。他是用死亡詛咒與脅迫自己的人。這是一個隻可能死亡的世界，但留下了被死亡折磨與勒索的痕跡與迴響。詩人在與死亡的談判中盡施伎倆，以達到拖延的目的。他與死亡之間的周旋如同與大眾的周旋，如同與父親的周旋。

4. 誰也不能夠欺騙他。詩人要聽到絕對真實的說話——他對真相的要求大過一個物理學家對資料的要求。真相如同他評估生命的一種業已提煉出的數學公式一樣不可摧毀。他要讓人明白人

是被什麼改變的。通常人們會以為他們是被團隊傷害的，被自己沒實現的抱負所折磨的，或是由於失去愛的希望而破碎的。他要為那些死不得歸的人寫出真正的墓誌銘，而不是為那些擅寫墓誌銘者做可悲總結。詩人用自己艱辛的可能性來清洗世界，還原真實。他是這個世界上真正可靠的史官，而非無聊之徒。詩人對麻木世界的報復心並非出自他的本意——比如，他想誘引天空的閃電擊打大地。他想擊打的是所有兇惡動物的大門，而非總擊打無知者恍然生存的小巷。既然權力的擁有者與權力的崇拜者、屈服者都合謀經營了大地，詩人不得不召引洪水、狂風去打散那些卑劣的聯繫。詩人要把權力的嫖客與服侍的妓女一同拆解。

5. 詩人假裝對世界不屑一顧，因為他避免表面的驚愕而懼怕內在的震盪。從根本上講詩人對世界無所用心，他知道價值的根源不在世界裏，而在他心靈的內部。他是極端殘忍的個人心靈價值的宣佈者。他敷衍這個世界，以暫時贏得的平衡為自己贏得生存的空間。他內心對世界的策略感與一個將軍對戰爭與軍隊的策略一樣。但他是一個天生的失敗者，知道他的策略不過是為全盤崩潰與失敗準備的。他知道世界會在中了他的計謀之後加倍地報復他。他的散漫的外表與內在神靈的焦慮已經形成了天然的戰爭塹壕。他挖出了讓世界陷落的坑道，在掩體之中做一場戰爭勝利的夢——這個夢幫助他睡一會兒，接著他衝出戰壕，暴露目標。

6. 詩人在今天的意義已不是寫出什麼詩句，而是對自身形成、站立地點的維護，是對自己生存權的辯解。如同卡夫卡筆下的K

對自身的維護。這種因維護而起的鬥爭本身就是詩人的人生詩歌的書寫。寫什麼已經不重要，站著，已經勝過了歌唱。跌倒時或是漂流時的歌唱，比不過站在他的原始居留地沈默。詩人的當務之急是在審判中準備自己的辨解材料——這份辨解材料是詩人變形的詩稿。詩人的形象現在比詩人的詩歌更需要維護。他必須贏得佇立立地，一切方可開始。他的存在意識比任何族群都更強烈，因為他的腳下泥土在顫抖、鬆動。必要的生命的折磨已經準備得足夠充分——他每日都為自己爭取，可以說是時時刻刻。

7. 一個詩人可以與愛他的人間天使在生活中獲救。他們在愛之中如羅蜜歐與茱麗葉雙雙死亡。或者如奧菲利亞與哈姆雷特一樣先後死去。或是走上俄底浦斯的道路。

8. 詩人反抗，大眾卻趁機自我解放——這是荒誕性的悲劇。

9. 詩人為限定而生，從不為虛假的自我解放與自由而來。沒有真正的自由與解放，它是一個人們製造的關於詩人的天方夜譚。

10. 詩人反抗隱形的巨大事物——統治，卻暗自崇拜潛在的巨大事物——宇宙。他反抗大地父親，猜想宇宙深處有一位慈祥、平靜的宇宙之父。

11. 大地之上另有一位父親，統治大地的是他暴虐、變態的兒子。但人們會說大地之王就是宇宙之父。

12. 審判先後進行。最早審判的是罪犯，統治者把他定為死罪。其次是統治者，時間迅速讓人把他遺忘。最後是詩人與思想家，接受永恆之神的評估——以他承受大地的苦難程度做尺規。

13. 詩人必須藏匿，躲避時代與現實世界的傷害。詩人積攢屬於心靈的情緒，而非世界的情緒。詩人不可被人目睹，不可過多被人訪問。詩人難以維持與人之間的和諧關係。

14. 詩人與現世強勢人物的關係必然是難堪的。詩人必須忍受現世的強力詰問，以及那些代表現世價值的人的騷擾。除了詩人的心靈，一切外在的事物都是敵人。詩人是潛在的王，而他自我埋葬的石棺之外，是篡位的王與王的臣民。

15. 詩人時時遭傷害的傲慢。世間已詛咒詩人為一個丑角，他頂著死亡之冠，以為自己是久遠時代眾神拋向當代的王子。沈默與孤獨是詩人的生命裏關於生活的底座。任何傷害沈默與孤獨的人世喧囂只能使詩人陷入迷亂。現世的風必須被阻擋在門外，不可順著詩人的門縫進入。現世只有在詩人完成自己的作品後才讓與其見面。

## 八、詩人與當下

是出賣給魔鬼還是出賣給時代、現世與社會：也許，出賣給魔鬼像是獲得了一條救贖之路。但很難徹底，一無保留地出賣給魔鬼。歌德《浮士德》裏浮士德的出賣，以及湯瑪斯‧曼《浮士德博士》中作曲家的出賣都過於絕對。出賣者全部放棄另一個買主，執意要把自己全盤向魔鬼供奉。也許，性格上的絕對觀點是有害的。必須在出賣給魔鬼與出賣給現世之間謀求微妙的平衡。出賣給魔鬼意味著放棄現實以及生命關於活下去的希望，情感交給了黑暗與死亡。意味著毀滅生活，進入那個心靈的原始之核。但進入這個核心並非由於縮小自己軀體的規模可以進入的。這個核也許需要自己有

尊巨大的現世的身體。謀殺自己的現世生存，以為另有一個世界，在那兒找到一個位置與歸屬。然而，真有這一個王國嗎？個人棄絕現世的態度是簡單的。藏匿，拒絕與他人的混合並非一種十分艱難的選擇。人生的艱難在於「不得不」。抵押，秘密享用一種語言，在棄世的遠方感受存在，只是一種有意對命運的迴避。真正的狀況是人無論怎樣，既不能出賣給魔鬼，也不能出賣給現世。

　　所謂時代的墮落、人性的墮落、藝術家的墮落與詩人的墮落。墮落意味著有墮落者先他人一步前行，在於墮落中及早地擺脫了羞恥感。墮落的驅動力來自金牛犢，來自財富、榮耀以及在此生獲得了諸多方便。及早上路的人，上路的動因在於試圖成為一種新力量的獲得者，試圖在新的生存中獲得一個相對絕佳的位置。羞恥感似乎不是源自道德，它涉及到的是對人的信仰及諸多方面。放下自己，或者說放倒自己，在時代中拍賣自己，或用自己既定的有利位置，換取一個新的位置。這場重新洗牌或者不動聲色的革命中，值得注意的是那些早先的詩人。他們在前一個時代以反叛者的角色存在，現今，他們向真正的權力──財富屈服。他們的反抗似乎是為了崇拜一隻金牛犢而來。也就是說，他們在政治上的受苦是為了商業上的獲福。並非由於時代的轉機在引發許多變化，重要的一點不是他們反抗什麼，而是他們執意要居於時代與社會的上部，而不是居下，在一種永久不息的煎熬中。準確地說，他們是貪戀此生而放棄此生之外的一切的。他們不會相信真正的死亡已經發生，無論他們反對還是擁護，他們並未獲得一種真正屬於詩歌與藝術的事物。但他們是機靈地學會了賭博與投機的人。他們的整體價格是隨著國際上一種事物的價格而定的。

對一個詩人而言，似乎對此世的棄絕與對死亡的做媒是不可避免的。事實已經證明，作為政治生物的詩人角色以及作為商業財富國度的詩人角色印證了一代詩人的衰敗。詩人不過是現世生存巧妙的經營者。而真正的詩人的現世是靠與死亡摔跤掙來的。詩人活著是被死亡舉起，或者在內心嚴格的審判——也就是他們已與死亡結盟的心短暫地獲得釋放、放風與赫免的時刻。

# 鄭振鐸與中國文學史

　　有人對鄭振鐸的中國文學史研究不以為然，但其開創之功與把非正統文學納入經典史的做法，難被抹煞。中國各個門類的史學，歷來有意識形態投射的傳統，個人撰寫歷史的艱難不難想像。還該說是新文化運動風潮的推動，各種學術觀點的確立，有助於個人撰史原則的形成。魯迅的中國小說史研究就是一例。其他多位學術大家各辟蹊徑，充滿總結文學遺產的雄心。今天來看，鄭振鐸的中國文學史研究是綜合的，全方位的，意味著要有更大的視野、複雜的框架與整體思路的延展。

　　鄭振鐸的《插圖本中國文學史》1932年問世，出版後不久遭到魯迅質疑。魯迅認為，鄭振鐸的史學受胡適影響太深，對孤本秘笈的探究不少，有點像文學資料長編，缺乏思想與觀點。此番看法，魯迅後來有所修正；他把對胡適那一套的不滿加在了鄭振鐸頭上。由於鄭振鐸寫書速度奇快（寫作這部80萬字的著作僅用一年多時間，順手時一天可寫五千字），佔有的資料以蕪雜與廣泛讓人咋舌，難免最初給魯迅那種印象。

　　在例言中，鄭振鐸寫道，「許多中國文學史，取材的範圍往往未能包羅中國文學的全部。」「近十幾年來，已失的文體與已失的偉大的作品的發現，使我們的文學史幾乎要全易舊觀。決不是抱殘

守缺所能了事的。」由此可看出鄭振鐸的學術方向，文本的重新發現是他生髮個人史學的重點。

改變舊有文學史框架，不會是件容易的事。鄭振鐸關注唐、五代的變文，金、元的諸宮調，宋、明的平話以及明、清的寶卷、彈詞，大有把俗文學與正統文學相混合的意思，期有顛覆之效。他在書的自序裏，開宗明義挑明自己的觀點，表達對中國文學史研究長期貧血化與匱乏化的不滿。「難道中國文學史的園地，便永遠被一班喊著『主上聖明，臣罪當誅』的奴性的士大夫們佔領著了麼？難道幾篇無靈魂的隨意寫作的詩與散文，不妨塗抹了文學史上的好幾十頁的白紙，而那許多曾經打動了無量數平民的內心，使之歌，使之泣，使之稱心的笑樂的真實的名著，反不得與之爭數十百行的篇頁麼？」

立意如此，在這部向正統文學史「摻沙」的《插圖本中國文學史》的結構裏，作者分古代文學、中世文學、近代文學三大塊，區分於與朝代相關的劃分形式。在章節處理上，鄭振鐸處處流露把弱變強、把強變弱的意思，不少地方讓人出乎預料。比如，他對唐詩的處理，對李白、李賀這樣的大詩人不過千字著墨，甚至幾筆帶過，分析也是印象式的，足見對其著意的迴避。這已成為本書的特色，改換讀者對傳統經典的認知，有效補充俗文本部分。同樣談唐代詩人，鄭振鐸中意杜甫，單闢章節闡釋。以此可知他在美學趣味上是重民輕官、推崇真實有質地的文學的特質。鄭振鐸厭煩文人式的風雅，尤其是傳統定評。

其實，每個讀者都有自己的中國文學史，尤其是在官方的文學史之外，會不自覺建立自我趣味的後花園。新文化運動以來，傳統的

美學原則一直被弱化，到後來，以階級分析這套方法一統天下，到了專家學者，紛紛用政治鑰匙開學術之門（甚至出了一批大家名著，一時效仿者無數），留下滿紙荒唐，讓人目瞪口呆。這一百年來，中國文學史一直是本亂賬，好的作品是哪些，好在哪裡，並沒有建立讓人服氣的評選原則。個人強有力的文學史於此顯得十分重要。

魯迅在給友人的信中，曾推薦鄭振鐸的這部著作，與開始的看法相比態度有了根本性的改變。當年，也有葉聖陶、夏丏尊等人熱力推薦，甚至有位日本學者認為鄭振鐸這部著作的學術成就超過了王國維。這些看法仁者見仁智者見智，但《插圖本中國文學史》廣受讀者歡迎卻是不爭的事實。國內多家大出版社相繼重印，累計已有二十多萬冊。2009年9月當代中國出版社又重出此書，比歷次印刷都更讓「圖」煥發光彩。鄭振鐸當年力推插圖本，可謂有先見之明。

現在最大的問題之一，是如何在世界文化視野中完成中國文化的自審。有一部法國人皮沃與蓬塞納編的《理想藏書》，中國文學作為亞洲文學部分，被關注到的十分有限，不及日本文學，與中國人自己看自己完全兩回事。還有一個問題是如何推出自個人視野的史學文本，讓學術從長期的政治與歷史緊張症下解放出來。今天圍在中國文學史這鍋學術大灶旁的至少有幾萬人吧，但讀者又能得到幾個有特色的文本呢？

鄭振鐸晚年以文物大家聞名，搶救流失文物、善本不遺餘力。他是中國文化的酷好者，從這部著作引用的多種書目中，讀者可以覺出他對文本的癡與愛。癡與愛，對學術而言應是不可或缺的。鄭振鐸的癡愛，在這個人人東張西望的時代倒像有福者的見證了。

# 趙瑞蕻先生

　　1982年冬夜，南京大學北園的一間小教室裏，我們這群對詩歌抱有熱誠的十七八歲新生，等一個傳奇人物的到來。門響了，詩社的兄長簇擁一位白頭髮、戴眼鏡、近七十歲的小老頭進來。此前，我們知道他叫趙瑞蕻，搞外國文學，在中文系任教；寫詩，有詩集出版，與名譽系主任陳白塵一樣，是有作品的人。

　　文學與學術相比，孰輕孰重，在那個年代不用爭論。一番客套後，記得他天馬行空聊起來，還因為口吃，把「詩」念成「詩——詩——詩」才穩定下來。我們輕快地笑了，他毫不介意，繼續說他的英國浪漫主義詩歌，還偶爾談及我們根本不熟悉的名字。

　　今天想來，那是高校富有生機的年頭。別的不講，趙先生站的講臺，幾年前可能還是挨鬥的場所，更別提在那兒聊詩，尤其是外國詩人的名字與詩了。他的口吃像有種暗示，其猶疑與含糊也許是在辨認台下的聽眾是否來自某個階級，或某支革命隊伍。後來他讀詩時愛哭的特點，給我別樣的滄桑感。

　　見他之前，學生間有個傳說，即趙先生是司湯達《紅與黑》的中文譯者。有次他在大教室講詩歌鑒賞，不知怎的轉到《紅與黑》的翻譯問題上來。他說，中國的翻譯家不懂漢字的美，信達雅三字忽略了雅，比如於連這個法國青年，譯名應該叫玉蓮，玉蓮才準確表達出他的氣質與形象。他還對於連要當家庭教師那一章的通行譯

法不以為然，在黑板上寫下「雄心與澀囊」五個字，反覆講這個譯法的好處。

那時我們就知道他是不折不扣的浪漫派了，還有點學究。

我與他有交往，是編南園詩社刊物《南園》的時候。那時寫詩已成全民行為，南京不多的幾家咖啡館遍是暗揣詩稿的人，一臉森然，等詩友接頭。校園裏更是如火如荼，詩人與詩刊是高校焦點，也是社會熱點。我常把剛列印出來的刊物送給趙先生指教。

有一回，他與我在北園運動場附近聊詩，興致勃勃，意猶未盡，提議我到離此不遠的住宅坐坐。在他發暗的家裏，我見到他的太太——翻譯家楊苡先生。他稱呼太太用昵稱——阿苡，大約年輕時就這麼叫，一點沒避人的意思。多少有些布爾喬亞的生活味道與婚姻，在楊苡穿的中式立領小褂上得到驗證，讓我新奇，心想她讀西南聯大時是否就是這樣。屋子裏堆著印製精美的外文書，與我送他的手繪封面、鉛字列印的詩集相比，簡直一天一地。

他湊在視窗翻看，偶爾轉臉看我，也許是看他年輕時的某個影子吧。當年，他可是個面容清瘦的浪漫文學青年，從浙江出來，為英國文學陶醉不已。

現在想20世紀80年代的「全民寫詩」，有一點運動的味道，像春天醒來的人，面對空屋子，只覺得春光是財富，是戀情，楞楞地伏案寫作，心無旁騖。對趙先生這代人而言，詩是「第二次握手」，難怪他出的詩集會叫《梅雨潭的新綠》，足以反映他的心情。他送我一冊，我讀後有心得，寫了篇類似作業的小文章給他。他沒說什麼，也不評價我的分析，轉給香港一家報刊發表了。香港的稿費高，我收到時還有點吃驚，猜他香港等海外文化圈有不少舊遇新知。

　　1949年他沒像許多同學一樣到海外去，已算是有一番情懷與選擇了。從他給我的感覺來看，似乎很通達命運，沒有太多政治態度，只是詩——詩——詩，再多一點就是強烈的民族情懷，讓人匪夷所思。

　　記得在大學畢業的送別會上，我們一幫畢業生在食堂裏手舉蠟燭，黑燈齊唱漢語版《過去的好時光》。送別的趙先生見到此景，不能自控地哭起來了。一番感傷過後，燈亮，大家如夢方醒，原來是他哽咽著朗讀新寫的詩來著。詩句記不清了，意思是將來中國收回香港，他要到那裏去，親眼見證英女王的像從維多利亞灣消失。他的哽咽讓我茫然，不知他為何把英女王的事放在送別會上宣講。

　　這可能是他內心的矛盾——政治上反英，文化上卻親英，常常在各種場合表態，求得政治正確，免被逐入非人之境。他回家時，一定又捧著濟慈等人的詩集誦讀，表和裏撕裂，從來不能如一。

　　送別會後，我到北京工作了。起初，與他還有幾次通信，後來不知何故淡了，也許是到國外還是別的什麼原因吧。詩歌從那時也由集體變成個人的事情，詩人的全國大串聯幾近尾聲。面對此景，他想什麼呢？詩歌的「新綠」很弱，新綠成林有可能嗎？

　　一年前，我到第三極書局買彌爾頓的詩集譯本，回家翻看，譯者赫然是趙瑞蕻的名字。書中寫到，他已經於1999年去世了。這些年來我與詩界的人早已不怎麼來往，可這一瞬間，作為一個默默去世的詩人的學生這件事，如此明確地顯示我與詩歌不可迴避的連結。我好像感到境外詩神在現代漢語裏的滄桑感了。一種疑惑也由此產生：這裏，果真是古老的詩國嗎？如果是，已無憑可依，今天有幾個人寫詩呢；如果不是，那趙先生為何不管一生沉浮與分裂，

還一直詩——詩——詩呢。冬夜讀他的彌爾頓，我有點口吃了；窗外近三十年時間飛馳，快得像從未行走。

# 陳敬容先生

　　大學畢業前幾天，一位知道我到北京工作的校園詩人把陳敬容先生的地址寫給我，說：這是個真正的詩人，人好，在北京找她，可以與那裏的詩壇建立聯繫。他還聊了老太太不少舊事，意思是講大多當代中國詩人寫的詩不是詩，是政治、歷史命題相混合的蒙世之作，而陳先生與他們不一樣，詩得了西方現代詩歌精髓。此前，我就聽過不少南京詩人對北京詩壇的鄙夷之語，能把一位住在北京的老詩人單擇出來讚美有加，有點奇怪，要知道南京的詩歌愛好者當時唯讀蘭波、洛爾迦、艾略特、里爾克等人的譯作，對現代漢語詩歌從不予以真正關注。我想她不會是個根本沒法讀，寫什麼大堰河與梳粧檯那類濃情與豪情詩人吧？

　　知道陳敬容之名，是從讀她的選集與九葉派詩選開始的。我發現她的詩還真與他人不一樣，洋派，精緻，講究，有感傷與惶然的情緒。1986年冬天我翻讀她的作品，意識到了抗戰與解放戰爭乃至新中國成立後詩人的艱難。在救亡與革命成為壓倒性主題的時代，當一名中國詩人無疑是選擇人生的自棄之路。從前，我喜歡過來自南方的詩人何其芳與麗尼，陳敬容的東西讓我感覺到一種相似的氣味。也許去看她不算壞主意吧，沒准她與何其芳、麗尼等人還有來往呢？我翻地址本，發現她的住地與我所在的新華社大院僅有一條馬路相隔，訪問她似有天意。

一天下班，我到西便門的舊城牆上散步，回來時不知怎的轉了方向，到了國華商場一帶。我沒進商場，憑記憶到了商場左側一座陰暗的樓道裏。應該是這裏吧，我敲門了。門開，一個南方人模樣的老太太表情冷漠地站在那兒，用帶四川味的普通話問找誰。

我介紹原委，她好像遲疑了一下，有點不情願地讓我進了黑洞洞的裏屋。也許是感覺上的局促，屋內很擠，沒像樣的地方，她的樣子也跟詩人掛不上號。她以警覺的目光打量我，問南京那些詩人的情況。但問答完了，我還能強烈感受到她對提問與回答興趣都不大，是在禮節性地延長見面的時間。冷場發生了一會，她開始起身到桌上找煙。記得是大前門牌子，她點上後才問我抽不抽。我說抽，她把煙與火柴放到我的身邊。她吐灰藍煙霧，空空的眼神看著無物的牆壁。

我覺得她就是一堵牆，我是在一個成不了熟人的生人家裏經受人情之凍。她在自己的情緒裏，無話說，又對窘境不安。我說讀大學時看過她的作品，這加深了她的沈默。她回憶寫那些詩時的場景嗎，1940年代？

從她的態度，我深覺老一代京城詩人對他人不可逆轉的敵意，這是各種運動、人與人加害的後遺症。記得我說在新華社工作時，她對「新華體」——這種帶文革色彩的模式化文風流露出強烈的鄙夷。否定的表達讓她多少有點興奮。臨走我留了地址。

不久，她竟然來信了。在信裏她顯得禮貌，熱情，沒有見面時給我的印象。當然，她信中也沒聊詩，說了一堆我興趣不大的事。也許，她要改變我對她的印象，彌補那天的失望與漠然。信中還是有什麼地方打動了我，我又到她家裏去了。

　　這回，比上次見面氣氛明顯鬆馳，好像她剛洗了頭髮，乾乾淨淨，在桌上放了詩，拿給我看。我與她一起抽煙，倆人都覺得有點好玩。我手中的詩是從香港報紙上剪下的——她譯的外國詩人的詩，貼在一張張白紙上。我慢慢翻，她吐著煙霧，大約等我說些什麼。我想，我能說什麼呢？一個曾經年輕的南方女詩人，成為一個老太太時住在北京的黑洞洞的小屋子裏向海外文化報刊譯詩，保持與詩歌的終生的關係，我讚美她的譯文，有權力嗎，太輕了吧？

　　當時一樁什麼事讓我暗暗決定不再與北京的詩人來往，也不接待全國各地串聯的年輕詩友了。我隱隱感到國內的詩歌熱有點變味，尤其在北京，沒有在南京時詩人一家親的感覺。潛心讀書，於我是更好的選擇吧。當然陳先生不知道她我已在內心作別了，在把大前門煙頭掐滅時，這個想法明確到無法更改。

　　時間一晃十幾年了。2005年秋，我與朋友坐車過長椿街，兩人聊艾青、郭小川那代詩人的事，他是知情者，說到陳敬容時，我碰巧看見國華商場旁還沒拆、她生前住過的舊樓。我說，那邊是陳先生的家啊。他奇怪看我，不知我與老太太有幾面之緣呢。

　　那是黃昏，車子一路向西。他給我講了不少陳敬容的故事，我好像一瞬間理解了她二十年前的冷漠。隔了這麼多年，一個老詩人的真正形象，因我知道她的苦難而清晰起來。可清晰對一個死者而言有用嗎？我為自己當年對付她冷漠的冷漠以及內心的不辭而別感到瞬間的錐痛與長久的不安。今天就對一個逝者喊聲先生吧，我在見她時叫的是老師。

【後記】

# 後　記

　　20世紀90年代初，從北京展覽館的國外視聽產品展銷會上買到第一張雷射唱片（曲目是維瓦爾第的《四季》）起，我就想，唱機裏這個被鐳射頭照射的快速旋轉體，技術上印證了托斯卡尼尼那句「音樂永不會死亡」的箴言，收藏與保存碟片從此再也不會像先輩們那麼艱難了。輕鬆的傾聽時代已經到來。

　　等傾聽有了些規模，慢慢產生一點負疚的心理，彷彿被音符追問，對享受過的音樂有所虧欠。撇開巴赫、莫札特等大師留下的文本不談，單單想到卡拉揚、索爾第這些指揮家長時間研究曲目，一支龐大的樂隊受訓，磨合，錄音師操刀轉換成數位信號，就讓我覺得手中這些永不磨損之物的沉重。心有所得，當有報償吧——在接受的過程中，從來不應是單向的。為音樂要寫點什麼，成了每晚關上唱機時的壓迫。

　　這就好像因與果的關係。從寫第一篇音樂隨筆起，近二十年我都在傾聽音樂中度過，虧欠的不是越來越少了，而是要清償的越來越多。因為要寫，每天聽音樂是面朝時空辨認聲音模型的抽象運動。我也慢慢習慣了捕捉流逝聲音的「有」，「有」之中的「無」，或者「空」。儘管用文字言說音樂是空中之空，荒謬極

了，但能寫到它們，於我已是償還，致敬。音樂同時為我紛亂的心緒尋找秩序，聽與被聽二者之間的關係由衝突到解決，最終合二為一。

但由於不擅傳授知識，我所寫的文字大多從興趣出發，很少對現場音樂會置評，也未有計劃圍繞一個主題按步就班地授業解惑。做影響力極為有限的碼字工作，對我而言是唐吉訶德式的漫遊，騎馬向風車，不會管四周人的反應，更不管時代環境發生了多大變化。在我看來，唐吉訶德作為夢想家，徹底、純粹、如一是必然的，他對自己沒有疑問，有疑問的是他人。所謂人間的悲喜劇由此生成：如果唐吉訶德另有一面鏡子，明白桑丘的所思所想，他還會巡遊嗎？固執，乃至不變，有助於「思」與「詩」的形成，強化了風車的絕對意義。音樂、詩歌與藝術的超越性憑此才得以存在：如果他看穿了自己，不再執象而求，風車還會轉動嗎？

本書所選的文章分成五編，涉及音樂、電影、美術與文化等，大多發表在2005年以後幾家報刊上。今天看來，很多話題從音樂延展到了電影、美術、文化、哲學與詩歌等多個區域，越出了當初定下的邊界。作為償還心理機制下的寫作者，我不能像唐吉訶德那般完全自主，握有不被世界與他人改寫的強大勇氣與力量；但也必須承認，在人人不愛言說音樂、藝術、文化、哲學與詩歌的時侯言說它們，分辨它們，我有了如釋重負的感覺。

感謝文學評論家李靜女士，她建議我收拾舊文，把唐吉訶德的玩藝兒湊成一堆。這堆東西看起來有點凌亂，但對我而言好像自有邏輯。我終於做了把唐吉訶德的風車改成一隻大煙斗的工作：可它

是煙斗嗎？如果是的話，行文還是稍稍沉重了一點；如果不是，我就當它是馬刺吧。

賈曉偉

2010年春於北京

美學藝術類　PH0025

# 唐吉訶德的煙斗
## ——音樂與藝術隨筆

作　　者 / 賈曉偉
主 者 編 / 蔡登山
責任編輯 / 蔡曉雯
圖文排版 / 鄭佳雯
封面設計 / 蕭玉蘋

發 行 人 / 宋政坤
法律顧問 / 毛國樑　律師
印製出版 / 秀威資訊科技股份有限公司
　　　　　 114台北市內湖區瑞光路76巷65號1樓
　　　　　 電話：+886-2-2657-9211　傳真：+886-2-2657-9106
　　　　　 http://www.showwe.com.tw
劃撥帳號 / 19563868　戶名：秀威資訊科技股份有限公司
　　　　　 讀者服務信箱：service@showwe.com.tw
展售門市 / 國家書店（松江門市）
　　　　　 104台北市中山區松江路209號1樓
　　　　　 電話：+886-2-2518-0207　傳真：+886-2-2518-0778
網路訂購 / 秀威網路書店：http://www.bodbooks.tw
　　　　　 國家網路書店：http://www.govbooks.com.tw
圖書經銷 / 紅螞蟻圖書有限公司
　　　　　 114台北市內湖區舊宗路二段121巷28、32號4樓
　　　　　 電話：+886-2-2795-3656　傳真：+886-2-2795-4100

2010年09月　BOD一版
定價：450元

國家圖書館出版品預行編目

唐吉訶德的煙斗：音樂與藝術隨筆 / 賈曉偉著.
-- 一版. -- 臺北市：秀威資訊科技, 2010.09
　　面； 公分. -- (美學藝術類 ; PH0025)
BOD版
ISBN 978-986-221-549-4(平裝)

1. 藝術評論　2. 文化評論　3. 文集
907　　　　　　　　　　　　　99014104

# 讀 者 回 函 卡

感謝您購買本書，為提升服務品質，請填妥以下資料，將讀者回函卡直接寄回或傳真本公司，收到您的寶貴意見後，我們會收藏記錄及檢討，謝謝！
如您需要了解本公司最新出版書目、購書優惠或企劃活動，歡迎您上網查詢或下載相關資料：http:// www.showwe.com.tw

您購買的書名：＿＿＿＿＿＿＿＿＿＿＿＿＿＿＿＿＿＿＿＿＿

出生日期：＿＿＿＿＿年＿＿＿＿＿月＿＿＿＿＿日

學歷：□高中 (含) 以下　　□大專　　□研究所 (含) 以上

職業：□製造業　□金融業　□資訊業　□軍警　□傳播業　□自由業
　　　□服務業　□公務員　□教職　　□學生　□家管　　□其它＿＿＿

購書地點：□網路書店　□實體書店　□書展　□郵購　□贈閱　□其他

您從何得知本書的消息？

　□網路書店　□實體書店　□網路搜尋　□電子報　□書訊　□雜誌

　□傳播媒體　□親友推薦　□網站推薦　□部落格　□其他＿＿＿＿＿

您對本書的評價：（請填代號　1.非常滿意　2.滿意　3.尚可　4.再改進）

　封面設計＿＿＿　版面編排＿＿＿　內容＿＿＿　文／譯筆＿＿＿　價格＿＿＿

讀完書後您覺得：

　□很有收穫　□有收穫　□收穫不多　□沒收穫

對我們的建議：＿＿＿＿＿＿＿＿＿＿＿＿＿＿＿＿＿＿＿＿＿

＿＿＿＿＿＿＿＿＿＿＿＿＿＿＿＿＿＿＿＿＿＿＿＿＿＿＿＿＿

＿＿＿＿＿＿＿＿＿＿＿＿＿＿＿＿＿＿＿＿＿＿＿＿＿＿＿＿＿

＿＿＿＿＿＿＿＿＿＿＿＿＿＿＿＿＿＿＿＿＿＿＿＿＿＿＿＿＿

11466
台北市內湖區瑞光路 76 巷 65 號 1 樓

**秀威資訊科技股份有限公司**　　　收

BOD 數位出版事業部

..........................................................................

（請沿線對折寄回，謝謝！）

姓　　名：＿＿＿＿＿＿＿＿　年齡：＿＿＿＿　性別：□女　□男

郵遞區號：□□□□□

地　　址：＿＿＿＿＿＿＿＿＿＿＿＿＿＿＿＿＿＿＿＿

聯絡電話：(日)＿＿＿＿＿＿＿＿　(夜)＿＿＿＿＿＿＿＿＿＿

E-mail：＿＿＿＿＿＿＿＿＿＿＿＿＿＿＿＿＿＿＿＿